配色设计
速查手册

红糖美学 著

COLOR
DESIGN

人民邮电出版社
北京

图书在版编目（CIP）数据

配色设计速查手册 / 红糖美学著. -- 北京 : 人民
邮电出版社, 2023.7（2024.3重印）
　ISBN 978-7-115-60743-0

　Ⅰ. ①配… Ⅱ. ①红… Ⅲ. ①配色－设计－手册
Ⅳ. ①J063-62

中国国家版本馆CIP数据核字(2023)第031350号

内 容 提 要

　　配色是设计师、画师必备的技能，也是一部分新手设计师、画师的痛点。本书立足于设计行业和绘画行业，重点解决从业者和新手的配色难问题。

　　本书共十一章。第一章讲解色彩的基础知识；第二章到第八章讲解七大色系的配色方案，共78种颜色，每个色系的颜色都是按照由浅到深的方式排列；第九章讲解意象配色方案，共162种，应用场景有平面设计、室内设计、产品设计、景观设计、园林设计、家居设计等；第十章讲解大自然配色方案，共52种，应用场景有平面设计、室内设计、产品设计、城市设计、建筑设计、景观设计等；第十一章讲解流行风格配色方案，共20种，应用场景有平面设计、室内设计、产品设计、包装设计等。

　　本书适合设计师、画师阅读和参考。

◆ 著　　　　红糖美学
　　责任编辑　魏夏莹
　　责任印制　周昇亮

◆ 人民邮电出版社出版发行　　北京市丰台区成寿寺路 11 号
　　邮编　100164　　电子邮件　315@ptpress.com.cn
　　网址　https://www.ptpress.com.cn
　　北京九天鸿程印刷有限责任公司印刷

◆ 开本：787×1092　1/32
　　印张：14.5　　　　　　　　　2023 年 7 月第 1 版
　　字数：445 千字　　　　　　　2024 年 3 月北京第 5 次印刷

定价：139.00 元

读者服务热线：(010)81055296　印装质量热线：(010)81055316
反盗版热线：(010)81055315
广告经营许可证：京东市监广登字 20170147 号

前　言

本书是一本适用于各种场景的便携式速查配色辞典，旨在为读者快速解决生活和工作中的各种配色难题。

本书的基本内容分为五大板块：色彩的基础知识、七大色系的配色方案、意象配色方案、大自然配色方案，以及流行风格配色方案。

本书共有312个配色主题，每个主题都列举了双色、三色、四色、五色配色，共有4212个配色和3510张配色案例图，并附有详细的色彩名称、CMYK值、RGB值。同时，本书附有索引，将1950个色彩按照红色系、橙色系、黄色系、绿色系、蓝色系、紫色系、无色彩系进行分类，每种色系又按颜色由浅到深排列并附上页码，方便读者查阅配色方案。

希望本书的配色案例可以让各位读者的生活更加多姿多彩。

红糖美学

2023年4月

目录

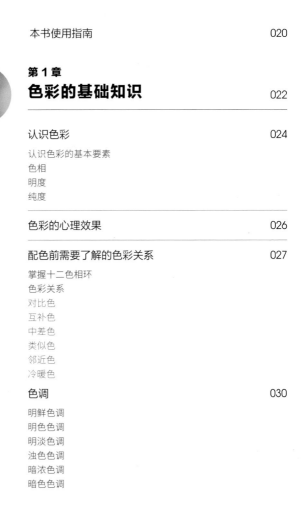

第 4 章
黄色系配色

第 5 章
绿色系配色

第 6 章
蓝色系配色

第 7 章
紫色系配色

第 8 章
无色彩系配色

第 9 章
意象配色

第 10 章
大自然配色

第 11 章
流行风格配色

色彩索引

本书使用指南

本书以色彩意象为基础，书中配色方案分为四大部分——色系、意象、大自然和流行风格。在第一部分，以色系为主题，设计双色、三色、四色和五色的配色方案，并附有配色图案。

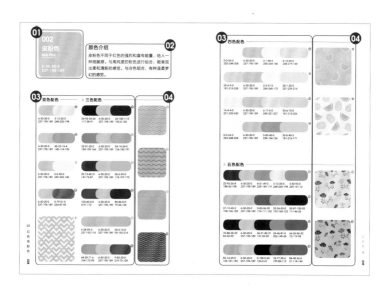

01 **色系主题**
主题序号以及色彩名称

03 **配色方案**
双色、三色、四色、五色配色方案

02 **主题导语**
介绍色彩与描述其传达的意象

04 **配色图案**
双色、三色、四色、五色配色图案

注意：本书使用印刷用墨，所以颜色上可能会出现偏差。

本书所有色彩均以 CMYK 值为准。由于 RGB 值的应用范围较广，在不同软件和不同色彩使用环境中会出现不同的色值，所以 RGB 值仅供参考。

第二部分，以意象为主题，搭配多个相关色彩，设计双色到五色配色图案。
第三部分和第四部分，以大自然、流行风格为主题，提取代表性照片的关键色彩，设计双色到五色的配色图案。

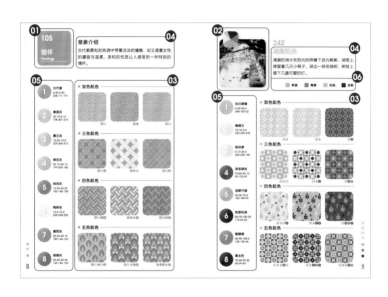

01　意象主题
主题序号与意象主题词以及关键色展示

02　配色主题
代表主题的照片以及照片的色彩构成

03　配色图案
双色、三色、四色、五色配色图案

04　主题导语
介绍色彩与描述其传达的意象以及对主题照片产生的联想

05　主题相关色
主题照片涉及色彩的名称和对应配色图案所用色彩序号

06　关键词
主题传达的意象词语

01

第 1 章

色彩的基础知识

自然界中美妙的色彩刺激和影响着我
们的视觉和心情，掌握基本的色彩知
识在日常生活中是非常必要的。

认识色彩

我们生活在五彩缤纷的世界中，色彩刺激着我们的视觉神经，也影响着我们的情感。学习色彩知识前，我们先了解色彩的产生。

色彩的来源是光，色彩是在光线的反射作用下，人眼睛所产生的视觉现象，如果没有光就不会有色彩，色彩与光是不可分离的。

光具有波的物理性质，而光波的波长差别决定了颜色的差别。1666年，英国物理学家牛顿用三棱镜将太阳光分解出红、橙、黄、绿、蓝、靛、紫的七色光带，其中，红光波长最长，紫光波长最短。

物体之所以有颜色，是因为不同物体对光中的七色光波吸收和反射程度不同。被反射出的光色，就是我们看到的物体的固有色。

七色光带

认识色彩的基本要素

色彩的种类丰富，但无论是哪种色彩，都具有色相、明度和纯度这三个基本要素，它们被称为色彩三要素。它们分别表示色彩的相貌、色彩的深浅程度及色彩的鲜艳程度。

色相

色相是色彩的首要特征，是区别各种不同色彩最准确的标准。自然界中的色相是无限丰富的，初学者可通过十二色相环来辨认颜色的色相。十二色相环解决了色彩的纷乱和易混淆等问题，还包含多种色彩关系。

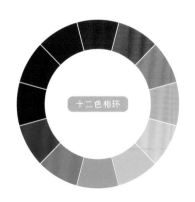

十二色相环

明度

色彩的明度可以理解成"亮度",明度越高越接近白色,明度越低越接近黑色。在色彩中,不同色彩也有明度区分,黄色明度最高,紫色明度最低。

明度在色彩三要素中具有较强的独立性,可以不带色彩色相特征,单独通过黑、白、灰体现出来。如素描绘画,只需考虑物体对象的明暗色调。

明度条

色彩的明度

纯度

纯度是指色彩的鲜艳程度,又称饱和度。纯度降低时,色彩会变化为明度相似的灰色。纯度受明度影响,明度提高或降低,纯度都会降低。

纯度条

观察这张图片,天空是怎样一种蓝色?远处的高楼是什么蓝色?近处的蓝色是怎样的?都是蓝色,它们有什么区别?

天空的蓝色明度高,远处高楼的蓝色纯度高,近处的蓝色明度和纯度都非常低。

色彩的心理效果

色彩对心理的影响，源于记忆、认知的联想和心理暗示。如每逢喜事、佳节，处处以红色装点，我们便产生了红色代表喜庆、热闹、吉祥的心理意象。春天万物复苏，植物萌芽新生，绿色能带来新生、希望的心理效果便是顺其自然的。

世界五彩缤纷，色彩的心理效果也变得复杂。如黄色，让人联想到秋天的落叶凋零、积极向上的阳光，黄色也常被用于警示危险。一种颜色可以有多种倾向性，那该如何去判断和使用呢？

我们可以通过色彩的搭配，让色彩共同发挥作用，控制色彩所产生的心理效果。

秋天，黄色和暗红色的落叶、咖啡色的树干、褐色的土地，所有色彩的纯度低、对比弱，给人安宁、朴实、孤独的感受。

阳光下，蓝色的天空、绿色的植物，多彩而鲜明，营造出积极、欢乐的气氛。

在危险的地方，警示牌为黄色，搭配黑色衬托出黄色明亮、醒目的色彩特质。

配色前需要了解的色彩关系

掌握十二色相环

色相环是配色前必须要掌握的内容，是可以用于研究和运用色彩的工具。色相环是由三原色及三原色混合后产生的新色彩组成的，新的色彩有间色和复色之分。色相环中，这些色彩按照规律排列形成一个闭环。

而不同的色彩模式下，原色不同所产生的色相环也有区别。我们熟知的绘画颜料三原色，即红、黄、蓝；RGB模式，三原色为红、绿、蓝；CMYK模式，三原色为品红、黄、青（湛蓝）。

RGB模式为彩色电子显示屏所用的色彩模式，如计算机屏幕、电视机屏幕等。CMYK模式是印刷使用的色彩模式，CMYK三原色与绘画颜料三原色比较接近，混合方式也相似。

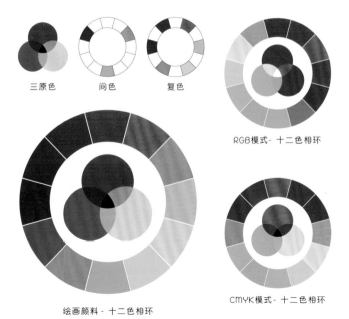

三原色　　间色　　复色

RGB模式-十二色相环

绘画颜料-十二色相环

CMYK模式-十二色相环

色彩关系

配色是有规律可循的，色彩关系包括对比色、互补色、类似色、邻近色等。通过十二色相环可以直观地发现其规律，掌握规律，面对色彩搭配时将游刃有余。

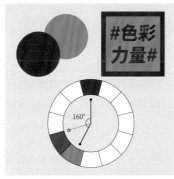

对比色

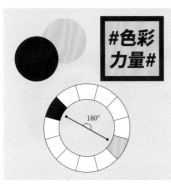

具有对比色关系的色彩，对比效果强烈、醒目、鲜明，如红与蓝、蓝与橙、绿与紫。在十二色相环中，成对比色的色彩位置关系为夹角成120度到180度。

互补色

互补色的对比效果最强烈，如黄与紫、红与绿、蓝与橙。在十二色相环中，成互补色的色彩位置关系为夹角成180度。

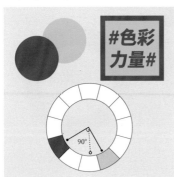

中差色

中差色对比效果丰富、活泼，同时保持着协调统一，如蓝与黄绿、黄与青蓝。在十二色相环中，成中差色的色彩位置关系为夹角成60度到90度。

类似色

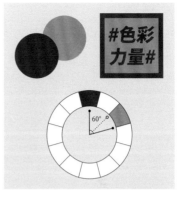

类似色对比效果协调、柔和、耐看，室内设计常常采用类似色进行配色，如红与橙、蓝与绿。在十二色相环中，成类似色的色彩位置关系为夹角成60度左右。

邻近色

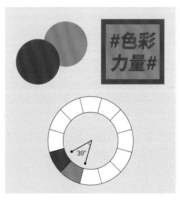

邻近色即色相环中相邻的色彩关系。同一色系之中，通过明度和纯度的对比手法，也能丰富和强化比对效果。在十二色相环中，成邻近色的色彩位置关系为夹角在30度内。

冷暖色

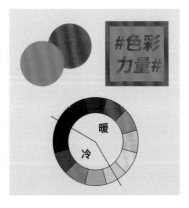

色彩会给人冷暖的感受。源于阳光、烈火的色彩，如红、橙、黄，即为暖色；源于海水、冰雪的色彩，如蓝、青，即为冷色。在十二色相环中，以紫和绿为界，紫、绿为中性色，蓝与橙为冷暖对比最为强烈的色彩。

色调

色调是进行设计时配色的重要概念，控制色调能更加有效地把握色彩的情感表达。色调将色彩的明度和纯度结合起来表现色彩的程度，根据不同的色相、明度和纯度的组合，可以将色彩分为明鲜、明色、明淡、浊色、暗浓暗色等常见色调。

确定色调的情感基调，能大大提高设计用色和色彩搭配的准确性和参考性。

明鲜色调

明鲜色调的特点是色彩鲜艳且纯度较高，配色方式多种多样。可以是多彩的强对比，色彩意象热烈、刺激、张扬；搭配对比色的组合，色彩更有活力；纯色搭配不同明度与纯度的同色系色彩，能突出纯色意象；与白色组合搭配，色彩意象欢乐、积极、开放；与黑色组合搭配，色彩意象激情、力量、自信。

明色色调

明色色调的特点是在明鲜色调基础上提高了色彩的明度，没有明鲜色调的刺激和艳丽，整体色调干净、协调。不同色彩关系的意象有所差别：对比色组合，色彩意象可爱、梦幻，充满童趣；中差色组合，色彩意象舒适、阳光、年轻；同色系组合，色彩意象干净、明朗。

明淡色调

明淡色调的特点是轻柔、淡雅，色彩纯度低、明度高。暖色系色彩组合，色彩意象温柔、浪漫，给人一种放松、亲和的感觉；冷色系色彩组合，色彩意象变得冷淡、寂静。

浊色色调

浊色色调的特点是成熟、中庸、素雅，色彩纯度低，色彩倾向变得极弱，但就是这种稳重，与成年人的格调一致。对比色组合，色调的力量感较强，给人成熟、优雅并存的效果。

暗浓色调

暗浓色调是一种独特的色调，特点是明度较低、纯度高，对比色组合，带有一种成年人的高级趣味。奢侈品、高端产品广告常用暗浓色调，其没有明鲜色调那样刺激的色彩，但不失力量感，给人成熟、高级、有魅力的感觉。

暗色色调

暗色色调在黑色中蕴藏着色彩力量，色彩明度低。深色系色彩组合，体现商务、内敛的感觉；搭配不同明度的色彩，色调会带有神秘感和戏剧性。

配色小技巧

控制色彩数量

设计作品色彩的好坏，不在于色彩数量的多少，而在于色彩搭配传达的意象是否准确和直观。无论多复杂的设计，最好不要使用超过三种主色，增加不同明度和纯度的色彩可以丰富配色。

蓝色边框，在这里显得多余。去除蓝色边框后，作品简洁、成熟。

搞定红配绿

红配绿，是大家比较避讳的配色方案，让人不适和排斥，也被贴上土气的标签。

其原因是高纯度的色彩组合在一起，各自色彩性格都非常突出，意象变得杂乱。这种情况下，可以通过改变明度、纯度弱化冲突、调和关系，明度、纯度是色彩润滑剂。

提升或降低明度

提升明度，红配绿的意象变得年轻、愉快；降低明度，红配绿的意象变得高级、成熟。提升或降低明度，纯度会随之降低。

色彩面积

面积不同的色彩搭配在一起，色彩意象会倾向面积较大的色彩。但需要注意的是，当色彩明度差异较大时，色彩意象会倾向于鲜明的色彩，因为鲜明的色彩力量非常强，醒目、引人注意。

增加黑、白、灰

配色中，色彩的属性确立但色彩对比还不够稳定时，除调整明度、纯度外，还可以添加黑、白、灰进行调和。例如在明鲜色调中添加黑色和白色，既能保留色彩的活力和力量，对比也协调稳定。

总结

配色的原则，是在色彩对比中寻找平衡，让色彩传达准确的意象和美感。配色技巧只是遵循配色原则的经验方法，只是常规的配色方法，并不是绝对的。因为色彩学不是纯粹的物理和化学问题，还有感性因素，所以除了掌握常规的配色方法，还需要打破常规、摆脱束缚。本书有海量配色方案可供使用、参考和学习。

02

第 2 章

红色系配色

红色对视觉的冲击力非常强，是一种十分强烈的颜色，它与许多颜色都能形成强烈的对比。红色代表强大、力量、主动、激进。

001

樱花色
Cherry Blossom

4-8-4-0
246-239-240

颜色介绍

樱花色高明度的特质给人一种晴朗新鲜的感觉，通常与明度高、纯度低的暖色和冷色搭配使用，能给画面增添清新感，表现出青春与活力。

双色配色

❶
4-8-4-0　　8-47-19-0
246-239-240　229-159-171

❷
4-8-4-0　　17-27-5-0
246-239-240　216-194-215

❸
4-8-4-0　　36-28-9-2
246-239-240　173-176-203

❹
4-8-4-0　　24-17-41-0
246-239-240　204-202-160

❷

三色配色

❺
0-17-24-3　　4-8-4-0　　28-15-0-0
248-219-193　246-239-240　192-206-234

❻
28-0-27-0　　4-8-4-0　　25-2-13-0
195-226-201　246-239-240　201-228-226

❼
0-25-10-0　　4-8-4-0　　11-31-34-5
249-210-212　246-239-240　222-183-159

❽
56-34-0-0　　4-8-4-0　　6-28-59-1
122-152-207　246-239-240　238-194-115

❾
0-40-20-0　　4-8-4-0　　94-60-10-2
245-178-178　246-239-240　0-93-161

❿
76-55-69-15　4-8-4-0　　20-20-36-5
72-97-82　　246-239-240　206-195-163

❼

❽

❿

四色配色

 ⑪

 ⑪

28-15-0-0　　4-8-4-0　　0-25-10-0　　29-39-2-0
192-206-234　246-239-240　249-210-212　189-163-203

 ⑫

30-0-9-0　　4-8-4-0　　17-0-22-0　　35-25-0-5
188-226-234　246-239-240　221-237-212　171-178-215

 ⑬

 ⑭

28-0-9-2　　4-8-4-0　　47-42-0-0　　0-17-24-3
191-226-232　246-239-240　148-146-198　248-219-193

 ⑭

23-1-54-0　　4-8-4-0　　28-0-27-0　　0-40-20-0
209-226-143　246-239-240　195-226-201　245-178-178

五色配色

 ⑮

 ⑮

47-20-0-0　　8-13-7-0　　29-40-2-0　　16-12-0-0　　94-60-10-2
143-181-224　239-228-231　189-161-201　220-222-240　0-93-161

⑯

11-31-34-5　　4-8-4-0　　31-26-66-0　　0-8-29-0　　56-37-19-16
222-183-159　246-239-240　190-180-104　255-238-194　113-132-160

 ⑰

 ⑱

54-92-33-24　4-8-4-0　　0-20-30-0　　34-36-16-5　　10-30-40-5
117-38-92　　246-239-240　251-216-181　175-160-181　224-184-149

 ⑱

71-52-79-31　4-8-4-0　　20-20-36-5　　23-32-49-8　　9-27-39-2
73-89-60　　246-239-240　206-195-163　195-168-128　231-194-156

002
皮粉色
Skin Pink

6-30-20-0
237-195-189

颜色介绍

皮粉色不同于红色的强烈和富有能量，给人一种细腻感。与高纯度的粉色进行组合，能表现出柔和清新的感觉。与冷色组合，有种温柔梦幻的感觉。

● 双色配色 —————————

❶

6-30-20-0　　3-12-25-0
237-195-189　248-230-198

❷

6-30-20-0　　45-23-15-4
237-195-189　148-174-195

3

6-30-20-0　　5-0-55-0
237-195-189　249-243-140

❹

6-30-20-0　　0-79-51-0
237-195-189　234-87-93

3

● 三色配色 —————————

❺

54-92-34-24　6-30-20-0　　24-100-11-0
117-38-91　　237-195-189　192-0-120

❻

32-51-20-0　　6-30-20-0　　54-14-24-0
184-139-164　237-195-189　124-182-191

❼

29-73-42-31　6-30-20-0　　55-0-39-0
147-72-87　　237-195-189　118-197-173

❽

100-60-0-0　　6-30-20-0　　80-86-0-0
0-91-172　　　237-195-189　79-56-146

❾

6-28-59-2　　6-30-20-0　　60-2-16-0
237-192-114　237-195-189　93-192-214

❿

44-20-71-6　　6-30-20-0　　9-83-20-0
154-172-95　　237-195-189　219-73-128

❻

❾

❿

11

0-0-24-3
252-248-208
6-30-20-0
237-195-189
2-1-55-0
255-244-140
5-15-50-0
245-219-144

12

12

33-6-9-0
181-215-228
6-30-20-0
237-195-189
2-2-41-0
254-245-173
25-1-20-0
201-229-214

13

16-4-4-0
221-235-242
6-30-20-0
237-195-189
6-17-6-0
240-221-227
33-6-10-0
181-215-226

14

14

0-0-24-3
252-248-208
6-30-20-0
237-195-189
3-50-45-0
238-154-126
33-0-40-3
181-216-171

● 五色配色

15

22-92-26-8
188-42-108
6-30-20-0
237-195-189
8-51-49-0
229-149-119
3-12-25-0
248-230-198
3-50-93-0
239-151-16

15

16

27-19-43-0
198-196-155
6-30-20-0
237-195-189
0-50-36-39
174-111-102
29-36-53-0
192-165-123
53-87-100-33
111-46-26

17

70-88-35-29
84-43-90
6-30-20-0
237-195-189
36-91-82-31
137-39-39
24-46-81-0
202-149-65
66-26-56-32
72-119-98

17

18

18

55-14-29-0
122-181-182
6-30-20-0
237-195-189
0-100-0-60
126-0-67
18-77-35-6
199-85-113
84-45-36-0
21-118-144

18

003
珊瑚粉
Coral Pink

2-40-23-0
242-177-173

颜色介绍

珊瑚粉用于表现温柔与魅力。搭配低纯度的蓝色，可以体现出成熟、大方的气质。搭配低纯度的黄色和绿色，可以营造出俏皮、幽默的气氛。

● **双色配色**

❶
2-40-23-0　　100-60-0-0
242-177-173　0-91-172

❷
2-40-23-0　　2-15-47-0
242-177-173　250-222-150

❸
2-40-23-0　　6-17-6-0
242-177-173　240-221-227

❹
2-40-23-0　　29-40-2-0
242-177-173　189-161-201

❶

● **三色配色**

5
3-20-32-0　　2-40-23-0　　15-1-38-0
246-214-177　242-177-173　226-236-179

5

❻
15-1-38-0　　2-40-23-0　　55-23-15-3
226-236-179　242-177-173　121-167-195

7

7
36-13-10-5　　2-40-23-0　　6-17-6-0
168-196-213　242-177-173　240-221-227

8
36-18-36-0　　2-40-23-0　　5-0-36-0
177-191-169　242-177-173　248-246-185

8

8

❾
21-46-23-51　　2-40-23-0　　47-11-26-2
127-93-102　　242-177-173　144-191-189

❿

❿
0-54-31-75　　2-40-23-0　　0-84-75-22
98-51-52　　　242-177-173　198-61-46

❿

● 四色配色

0-0-31-14 233-228-179	2-40-23-0 242-177-173	2-14-22-0 249-227-202	3-20-48-1 246-211-144

⑪

⑪

18-60-59-11 195-117-89	2-40-23-0 242-177-173	11-0-24-3 230-238-206	33-10-18-0 182-208-209

⑫

⑫

31-13-13-0 186-206-215	2-40-23-0 242-177-173	2-21-14-0 247-215-209	15-1-38-0 226-236-179

13

13

56-2-18-8 104-187-201	2-40-23-0 242-177-173	47-11-8-0 142-194-222	0-0-31-14 233-228-179

⑭

● 五色配色

20-81-85-12 188-73-43	2-40-23-0 242-177-173	6-28-59-2 237-192-114	22-92-26-9 186-42-108	8-19-3-0 235-216-229

15

15

0-50-36-39 174-111-102	2-40-23-0 242-177-173	36-91-82-31 137-39-39	83-64-25-13 51-84-131	31-23-41-0 189-187-156

⑯

41-45-11-2 163-143-180	2-40-23-0 242-177-173	0-0-31-8 244-238-187	42-16-36-4 158-185-166	56-87-26-9 128-56-114

⑰

⑱

100-100-0-30 21-18-111	2-40-23-0 242-177-173	61-88-26-12 116-52-112	0-89-18-36 173-34-92	58-28-24-7 112-153-171

⑱

珊瑚粉

●

颜色介绍

伊甸粉昭示着梦想与希望，展现了女性的温柔。搭配绿色和黄色，可给人妙趣和机智的感觉。搭配低纯度的粉色和蓝色，可使整个画面兼具冷静和纯真的氛围。

● **双色配色**

0-45-10-0　　23-7-9-0
243-168-187　205-223-229

0-45-10-0　　3-2-55-0
243-168-187　253-242-140

0-45-10-0　　20-20-22-3
243-168-187　208-199-191

0-45-10-0　　3-12-25-0
243-168-187　248-230-198

● **三色配色**

33-6-9-0　　0-45-10-0　　10-72-11-2
181-215-228　243-168-187　217-101-149

11-8-94-1　　0-45-10-0　　0-0-48-0
235-220-0　　243-168-187　255-248-158

0-66-86-0　　0-45-10-0　　6-28-59-1
238-118-41　243-168-187　238-194-115

22-92-26-9　　0-45-10-0　　73-86-8-2
186-42-108　243-168-187　97-58-139

75-26-46-0　　0-45-10-0　　63-86-26-0
55-147-143　243-168-187　121-62-122

86-94-34-26　0-45-10-0　　84-45-24-11
55-36-91　　243-168-187　9-110-150

● 四色配色

⑪

4-1-25-0	0-45-10-0	17-2-20-0	2-21-23-0
249-248-208	243-168-187	220-235-215	248-214-193

⑪

⑫

9-100-100-32	0-45-10-0	42-12-20-2	73-86-8-2
169-0-9	243-168-187	157-195-200	97-58-139

⑬

3-12-25-0	0-45-10-0	10-72-11-3	6-35-6-0
248-230-198	243-168-187	216-100-148	236-186-205

⑭

2-1-55-0	0-45-10-0	3-20-32-0	18-27-33-5
255-244-140	243-168-187	246-214-177	209-185-163

● 五色配色

⑮

54-91-33-24	0-45-10-0	10-72-11-3	6-34-8-0	86-94-34-26
117-40-93	243-168-187	216-100-148	236-188-204	55-36-91

⑰

⑯

17-11-29-3	0-45-10-0	63-32-45-18	47-11-26-2	84-45-25-11
216-216-187	243-168-187	94-131-124	144-191-189	10-110-149

⑰

31-34-24-7	0-45-10-0	33-6-9-9	4-1-25-0	19-17-42-2
179-163-169	243-168-187	170-203-216	249-248-208	213-204-157

⑱

⑱

66-64-8-0	0-45-10-0	36-2-17-0	12-82-14-11	59-45-0-0
108-98-162	243-168-187	173-217-217	200-70-127	118-133-193

伊
甸
粉

●

043

005
玫瑰红
Rose Red

9-64-32-1
222-120-133

颜色介绍

玫瑰红有着温和的气质，多用于表现女性美的色彩搭配中。搭配绿色系，犹如衬托玫瑰花的绿叶，视觉上也十分协调。搭配蓝色，可以塑造出明快的效果。

● 双色配色

❶
9-64-32-1 4-9-21-0
222-120-133 247-235-208

❷
9-64-32-1 25-1-20-0
222-120-133 201-229-214

❸
9-64-32-1 44-12-20-2
222-120-133 152-193-199

❹
9-64-32-1 3-43-35-0
222-120-133 239-169-150

● 三色配色

❺
6-28-60-1 9-64-32-1 63-5-43-14
238-193-113 222-120-133 82-167-148

❺

❻
14-19-9-0 9-64-32-1 55-38-8-0
224-210-218 222-120-133 128-147-192

❻

❼
59-16-36-4 9-64-32-1 48-76-8-20
108-170-164 222-120-133 131-69-130

❽
0-84-75-22 9-64-32-1 0-100-100-71
198-61-46 222-120-133 102-0-0

❽

❾
54-92-34-24 9-64-32-1 80-69-31-0
117-38-91 222-120-133 72-86-131

❿

❿
86-94-34-26 9-64-32-1 43-57-36-28
55-36-91 222-120-133 130-97-109

● 四色配色

15-1-38-0 9-64-32-1 4-1-25-0 2-21-23-0
226-236-179 222-120-133 249-248-208 248-214-193

⑪

⑫

33-6-9-0 9-64-32-1 17-11-29-3 63-32-45-18
181-215-228 222-120-133 216-216-187 94-131-124

⑫

⑬

4-1-25-0 9-64-32-1 2-1-55-0 6-35-6-0
249-248-208 222-120-133 255-244-140 236-186-205

⑬

3-9-17-0 9-64-32-1 5-33-21-0 10-75-10-0
249-236-216 222-120-133 238-189-184 219-94-148

⑭

● 五色配色

⑮

17-11-29-3 9-64-32-1 44-12-20-2 59-55-15-0 69-100-36-0
216-216-187 222-120-133 152-193-199 123-117-164 110-35-103

⑯

33-6-10-0 9-64-32-1 31-53-2-0 58-3-14-0 36-75-14-11
181-215-226 222-120-133 184-135-184 101-193-217 162-81-134

⑯

36-91-82-32 9-64-32-1 54-91-33-24 21-92-26-9 19-17-42-2
136-39-38 222-120-133 117-40-93 188-42-108 213-204-157

⑰

⑰

73-86-8-2 9-64-32-1 49-20-38-0 15-1-38-0 21-92-26-9
97-58-139 222-120-133 143-177-162 226-236-179 188-42-108

⑱

006
杜鹃红
Azalea

12-61-20-2
217-126-151

颜色介绍

杜鹃红柔中带刚的气质，蕴含着一种强韧的力量感。搭配绿色系和黄色系，能营造一种自然的舒心感。搭配低明度的紫色，能给画面增加稳重感。

● **双色配色**

①
12-61-20-2　6-26-6-0
217-126-151　238-204-216

②
12-61-20-2　17-0-22-0
217-126-151　221-237-212

③
12-61-20-2　33-6-9-0
217-126-151　181-215-228

④
12-61-20-2　48-17-66-4
217-126-151　145-175-108

③

● **三色配色**

⑤
25-82-40-10　12-61-20-2　6-25-8-0
182-70-100　217-126-151　238-206-214

5

⑥
0-0-50-0　12-61-20-2　50-3-13-0
252-214-140　217-126-151　131-202-220

6

❼
62-83-0-29　12-61-20-2　22-92-26-9
97-47-120　217-126-151　186-42-108

8

⑧
0-26-27-2　12-61-20-2　48-86-89-0
247-203-180　217-126-151　152-67-52

⑨
27-18-40-3　12-61-20-2　75-42-47-21
195-195-159　217-126-151　60-109-112

⑨

9

❿
58-0-24-31　12-61-20-2　86-94-34-26
78-155-159　217-126-151　55-36-91

9

● 四色配色

0-25-10-0　　12-61-20-2　　0-14-20-0　　0-68-25-0
249-210-212　217-126-151　252-229-206　236-114-138 ⑪

15-1-38-0　　12-61-20-2　　4-2-25-0　　27-0-53-3
226-236-179　217-126-151　249-246-207　197-219-143 ⑫

29-2-3-0　　12-61-20-2　　4-0-29-0　　42-23-0-0
190-226-243　217-126-151　249-248-200　158-181-222 ⑬

35-25-0-5　　12-61-20-2　　25-2-13-0　　77-4-40-0
171-178-215　217-126-151　201-228-226　0-172-167 ⑭

● 五色配色

0-12-6-0　　12-61-20-2　　26-31-0-0　　16-9-0-0　　53-14-8-2
253-234-233　217-126-151　196-180-215　220-227-243　123-182-216 ⑮

54-92-33-24　12-61-20-2　　34-36-16-5　　0-20-30-0　　14-30-16-0
117-38-92　　217-126-151　175-160-181　251-216-181　222-190-195 ⑯

48-28-0-19　12-61-20-2　　25-2-13-0　　10-86-11-11　60-55-0-0
125-147-188　217-126-151　201-228-226　202-58-125　119-116-181 ⑰

58-47-100-3　12-61-20-2　　6-38-90-0　　37-91-82-31　91-16-64-4
128-125-44　　217-126-151　237-173-30　136-39-39　　0-144-116 ⑱

杜
鵑
红

●

007
红提色
Red Grape

22-75-18-4
195-89-136

颜色介绍

红提色给人一种醇厚与魅力的意象。能搭配明度高的颜色，能突出女性的魅力。搭配明度低的紫色，能体现出高品位和高贵气质。搭配绿色，能展现出异域风情。

● **双色配色**

❶

22-75-18-4　　100-57-70-2
195-89-136　　0-96-91

❷

22-75-18-4　　12-31-32-2
195-89-136　　224-186-165

❸

22-75-18-4　　9-10-15-0
195-89-136　　236-230-218

❹

22-75-18-4　　50-20-60-30
195-89-136　　112-138-95

❶

● **三色配色**

❺

8-31-21-0　　22-75-18-4　　29-40-2-0
233-191-186　　195-89-136　　189-161-201

❻

11-4-24-1　　22-75-18-4　　61-65-26-12
233-236-206　　195-89-136　　112-91-130

❼

50-3-13-0　　22-75-18-4　　0-1-31-0
131-202-220　　195-89-136　　255-250-196

❽

75-75-45-0　　22-75-18-4　　36-10-3-11
90-79-110　　195-89-136　　160-192-218

❾

67-33-50-20　　22-75-18-4　　6 17 45 13
82-125-114　　195-89-136　　221-197-141

❿

7-17-0-3　　22-75-18-4　　6-34-8-0
234-217-232　　195-89-136　　236-188-204

❻

7

❽

❾

四色配色

16-30-19-0
218-188-190

22-75-18-4
195-89-136

15-9-16-8
212-215-206

61-66-26-12
112-89-129

43-18-53-2
159-182-134

22-75-18-4
195-89-136

3-12-25-0
248-230-198

62-29-36-14
97-140-144

73-86-8-2
97-58-139

22-75-18-4
195-89-136

7-12-6-0
239-229-232

29-39-2-0
189-163-203

54-92-34-24
117-38-91

22-75-18-4
195-89-136

28-44-40-13
177-140-129

60-83-80-0
128-71-65

五色配色

60-65-11-0
123-99-158

22-75-18-4
195-89-136

25-2-13-0
201-228-226

6-34-8-0
236-188-204

50-41-0-0
141-146-199

29-39-3-0
189-163-201

22-75-18-4
195-89-136

0-25-10-0
249-210-212

0-9-9-3
249-235-228

6-25-33-0
239-203-171

7-10-27-0
241-230-196

22-75-18-4
195-89-136

41-7-25-16
144-183-177

51-61-0-24
119-90-147

14-22-49-3
222-197-139

67-72-25-0
109-85-135

22-75-18-4
195-89-136

6-24-8-0
238-208-216

4-9-21-0
247-235-208

10-25-35-0
232-200-167

红提色

049

008

草莓红
Strawberry

18-77-35-6
199-85-113

颜色介绍

草莓红活泼亮丽，有富足的意象。与相似纯度的黄色进行搭配，给人活泼的感觉。搭配低纯度的蓝色和紫色，能展现出清爽的效果。

● 双色配色 ————

18-77-35-6　0-36-14-0
199-85-113　246-187-193

18-77-35-6　51-3-33-0
199-85-113　132-199-184

18-77-35-6　15-1-38-0
199-85-113　226-236-179

18-77-35-6　6-36-60-2
199-85-113　235-177-108

● 三色配色 ————

3-12-25-0　18-77-35-6　73-86-8-2
248-230-198　199-85-113　97-58-139

50-20-60-30　18-77-35-6　9-15-49-14
112-138-95　199-85-113　215-197-133

5-10-20-5　18-77-35-6　47-11-26-2
237-225-203　199-85-113　144-191-189

70-100-13-29　18-77-35-6　3-50-47-0
86-12-100　199-85-113　238-153-123

100-80-0-40　18-77-35-6　7-10-27-0
0-40-112　199-85-113　241-230-196

3-20-20-0　18-77-35-6　3-50-47-0
246-216-200　199-85-113　238-153-123

● 四色配色

⑪

6-33-64-1
237-184-101

18-77-35-6
199-85-113

15-7-29-0
225-228-193

63-12-42-0
96-175-159

⑫

2-40-23-0
242-177-173

18-77-35-6
199-85-113

0-80-100-10
220-79-3

86-60-26-12
34-89-134

⑬

3-50-47-0
238-153-123

18-77-35-6
199-85-113

39-12-85-0
173-192-67

3-12-25-0
248-230-198

⑭

67-13-58-2
83-167-128

18-77-35-6
199-85-113

2-21-23-0
248-214-193

11-31-59-5
223-180-111

⑪

⑫

● 五色配色

15

0-25-18-0
249-208-198

18-77-35-6
199-85-113

13-0-29-0
230-240-199

6-33-64-1
237-184-101

7-10-27-0
241-230-196

⑯

51-3-23-0
130-200-202

18-77-35-6
199-85-113

9-7-45-0
238-230-160

12-31-32-2
224-186-165

67-72-25-0
109-85-135

⑰

9-100-100-32
169-0-9

18-77-35-6
199-85-113

0-48-44-31
190-124-102

86-94-34-26
55-36-91

24-17-41-0
204-202-160

⑱

6-34-8-0
236-188-204

18-77-35-6
199-85-113

8-59-40-0
227-132-126

3-12-19-0
248-230-209

7-17-6-0
238-220-227

15

⑯

草
莓
红

●

009
石榴红
Garnet

0-100-100-0
230-0-18

颜色介绍

石榴红使人联想起太阳、火焰、热血、花卉等，是我国传统的喜庆色彩。与蓝色和黄色搭配，可以使画面对比更加强烈，有一种明显的现代感。

● **双色配色**

① 0-100-100-0 / 230-0-18 — 2-21-23-0 / 248-214-193

② 0-100-100-0 / 230-0-18 — 3-2-55-0 / 253-242-140

③ 0-100-100-0 / 230-0-18 — 6-34-8-0 / 236-188-204

④ 0-100-100-0 / 230-0-18 — 7-28-59-1 / 237-193-115

● **三色配色**

⑤ 0-50-90-0 / 243-152-28　0-100-100-0 / 230-0-18　88-34-89-24 / 0-108-62

⑥ 61-65-26-12 / 112-91-130　0-100-100-0 / 230-0-18　15-0-40-0 / 226-236-175

⑦ 0-1-31-0 / 255-250-196　0-100-100-0 / 230-0-18　0-21-44-0 / 251-213-152

⑧ 22-86-85-8 / 189-64-45　0-100-100-0 / 230-0-18　48-100-100-30 / 121-22-27

⑨ 100-18-64-4 / 0-137-116　0-100-100-0 / 230-0-18　73-90-28-16 / 89-46-106

⑩ 23-1-54-0 / 209-226-143　0-100-100-0 / 230-0-18　70-9-92-0 / 75-168-68

● 四色配色

⑪

| 6-34-8-0
236-188-204 | 0-100-100-0
230-0-18 | 3-11-20-0
248-232-209 | 10-72-11-3
216-100-148 |

⑪

⑫

| 54-91-33-24
117-40-93 | 0-100-100-0
230-0-18 | 0-50-100-0
243-152-0 | 6-34-8-0
236-188-204 |

⑬

| 25-2-13-0
201-228-226 | 0-100-100-0
230-0-18 | 15-1-38-0
226-236-179 | 63-5-56-0
95-182-137 |

⑫

⑭

| 3-30-29-0
243-196-174 | 0-100-100-0
230-0-18 | 4-1-25-0
249-248-208 | 25-0-19-0
201-230-217 |

● 五色配色

⑮

| 0-50-93-0
243-152-12 | 0-100-100-0
230-0-18 | 0-5-50-0
255-240-150 | 78-75-0-0
80-75-157 | 30-0-35-0
191-223-184 |

⑮

⑯

| 75-70-50-0
89-87-107 | 0-100-100-0
230-0-18 | 20-25-60-0
213-190-116 | 2-50-93-0
240-151-15 | 35-100-100-0
176-31-36 |

⑰

| 6-28-59-0
239-194-116 | 0-100-100-0
230-0-18 | 3-12-25-0
248-230-198 | 4-0-50-0
251-244-153 | 69-2-34-0
53-182-180 |

⑯

⑱

| 38-40-91-43
120-103-27 | 0-100-100-0
230-0-18 | 31-100-100-62
95-0-0 | 31-26-66-10
178-168-98 | 19-50-67-23
177-122-74 |

石
榴
红

●

053

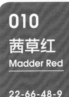

010
茜草红
Madder Red

22-66-48-9
190-105-103

颜色介绍

茜草红暗淡而浓厚，使人感到稳定。与明度较高的冷色调进行搭配，营造出爽快的效果。与灰色调的色彩进行组合，整体效果低调大气。

● **双色配色**

①

22-66-48-9　　44-12-20-2
190-105-103　152-193-199

②

22-66-48-9　　80-41-34-22
190-105-103　34-107-129

③

22-66-48-9　　21-13-57-3
190-105-103　209-206-127

④

22-66-48-9　　0-100-0-60
190-105-103　126-0-67

❶

● **三色配色**

⑤

85-75-40-10　22-66-48-9　　2-21-23-0
57-71-109　　190-105-103　248-214-193

⑤

⑥

6-29-60-2　　22-66-48-9　　3-12-25-0
237-190-112　190-105-103　248-230-198

⑥

⑦

0-31-50-0　　22-66-48-9　　88-18-44-5
248-193-132　190-105-103　0-144-147

⑦

⑧

0-15-10-0　　22-66-48-9　　0-50-5-0
252-228-223　190-105-103　241-158-188

⑦

⑨

44-20-71-6　　22-66-48-9　　4-0-25-0
154-172-95　　190-105-103　249-248-208

⑧

⑩

37-63-43-29　22-66-48-9　　0-58-43-0
139-88-95　　190-105-103　239-137-122

● 四色配色

| | | | | 11 |
| 6-34-8-0
236-188-204 | 22-66-48-9
190-105-103 | 6-17-6-0
240-221-227 | 16-26-4-0
218-197-218 | |

| | | | | 12 |
| 3-12-25-0
248-230-198 | 22-66-48-9
190-105-103 | 41-25-63-5
162-169-109 | 15-1-38-0
226-236-179 | |

| | | | | 13 |
| 63-59-13-29
91-85-131 | 22-66-48-9
190-105-103 | 40-82-94-44
114-46-20 | 39-29-53-11
159-158-120 | |

| | | | | 14 |
| 84-45-24-11
9-110-150 | 22-66-48-9
190-105-103 | 5-10-44-5
238-222-156 | 64-19-25-0
92-167-184 | |

● 五色配色

| | | | | | 15 |
| 2-21-23-0
248-214-193 | 22-66-48-9
190-105-103 | 6-33-64-1
237-184-101 | 22-86-85-8
189-64-45 | 3-50-47-0
238-153-123 | |

| | | | | | 16 |
| 18-5-19-0
218-229-214 | 22-66-48-9
190-105-103 | 77-4-40-0
0-172-167 | 0-14-15-2
250-227-213 | 3-20-48-1
246-211-144 | |

| | | | | | 17 |
| 80-41-34-22
34-107-129 | 22-66-48-9
190-105-103 | 9-10-15-0
236-230-218 | 58-3-14-0
101-193-217 | 25-2-13-0
201-228-226 | |

| | | | | | 18 |
| 6-28-59-2
237-192-114 | 22-66-48-9
190-105-103 | 12-23-52-17
203-177-119 | 22-77-73-9
189-83-62 | 61-88-26-12
116-52-112 | |

011
酒红色
Wine Red

30-71-38-18
164-86-105

颜色介绍

酒红色明度适中，纯度较低，有沉稳、优美和包容的意象。搭配暗淡的绿色和深蓝色，营造出东方气息。与低纯度的红色和黄色搭配，表现出高贵的感觉。

● **双色配色**

 ❶

30-71-38-18　6-28-60-1
164-86-105　238-193-113

 ❷

30-71-38-18　9-27-39-2
164-86-105　231-194-156

● **三色配色**

 ❺

6-5-32-0　　30-71-38-18　0-40-20-0
244-238-190　164-86-105　245-178-178

 ❺

 ❻

12-17-27-0　30-71-38-18　84-45-24-11
229-213-189　164-86-105　9-110-150

 ❸

30-71-38-18　20-8-53-0
164-86-105　215-218-141

 ❼

63-5-56-0　　30-71-38-18　2-10-23-0
95-182-137　164-86-105　251-234-204

 ❻

 ❹

30-71-38-18　86-94-34-26
164-86-105　55-36-91

 ❽

41-15-7-0　　30-71-38-18　0-15-53-3
160-194-221　164-86-105　249-219-134

 ❼

 ❶

 ❾

23-7-9-0　　30-71-38-18　47-42-0-0
205-223-229　164-86-105　148-146-198

 ❿

44-12-20-2　30-71-38-18　27-18-40-3
152-193-199　164-86-105　195-195-159

 ❽

红色系配色

056

● 四色配色

91-16-64-4　　30-71-38-18　　10-30-64-0　　37-91-82-31　⑪
0-144-116　　　164-86-105　　　232-188-104　　136-39-39

13-37-5-4　　　30-71-38-18　　73-85-29-16　　58-28-24-7　⑫
217-174-199　　164-86-105　　　88-55-109　　　112-153-171

21-47-28-0　　30-71-38-18　　40-55-27-23　　40-82-94-44　⑬
206-152-157　　164-86-105　　　142-106-127　　114-46-20

21-7-48-0　　　30-71-38-18　　41-28-0-18　　　67-81-23-1　⑭
213-220-153　　164-86-105　　　142-153-191　　110-70-129

● 五色配色

54-92-33-24　30-71-38-18　44-46-16-5　14-23-32-2　38-28-46-0　⑮
117-38-92　　164-86-105　153-137-169　222-199-172　173-173-143

14-29-42-0　　30-71-38-18　10-26-14-0　10-5-14-0　　12-34-33-0　⑯
223-189-150　164-86-105　230-200-203　235-237-224　226-182-162

20-20-36-5　　30-71-38-18　31-34-24-7　27-18-40-3　10-12-20-2　⑰
206-195-163　164-86-105　179-163-169　195-195-159　232-222-205

71-52-79-31　30-71-38-18　23-32-49-8　28-44-40-13　40-82-94-45　⑱
73-89-60　　　164-86-105　195-168-128　177-140-129　113-45-19

酒红色 ●

057

012
栗色
Maroon

37-63-43-29
139-88-95

颜色介绍

栗色偏中性的色彩意象给人一种孤独和浑浊的感觉。与灰色调的色彩进行搭配，可以使画面更加沉稳内敛。与明度高的冷色或暖色搭配，可以增强画面活跃度。

● 双色配色

● 三色配色

37-63-43-29	0-49-64-11
139-88-95	226-145-86

❶

64-19-28-43	37-63-43-29	29-10-10-0
59-115-125	139-88-95	191-213-223

❺

5

37-63-43-29	10-13-25-12
139-88-95	216-205-182

❷

13-14-15-0	37-63-43-29	22-44-20-1
227-219-213	139-88-95	203-157-171

❻

37-63-43-29	15-24-7-5
139-88-95	214-195-209

❸

24-19-41-3	37-63-43-29	93-74-36-30
201-196-157	139-88-95	13-59-97

❼

6

37-63-43-29	55-31-71-0
139-88-95	126-158-187

❹

0-54-41-0	37-63-43-29	6-17-6-0
241-146-129	139-88-95	240-221-227

❽

7

❶

20-50-93-7	37-63-43-29	8-13-30-5
200-137-31	139-88-95	231-217-182

❾

55-60-19-0	37-63-43-29	19-19-24-8
134-110-154	139-88-95	203-195-182

❿

8

● 四色配色

⑪

61-18-41-23
88-143-133

37-63-43-29
139-88-95

4-2-25-0
249-246-207

50-50-26-1
144-130-155

⑫

4-2-25-0
249-246-207

37-63-43-29
139-88-95

3-28-21-0
244-200-190

19-36-15-3
207-172-186

⑬

2-43-22-0
241-170-172

37-63-43-29
139-88-95

6-17-6-0
240-221-227

31-34-24-7
179-163-169

⑭

13-50-70-0
221-147-82

37-63-43-29
139-88-95

11-8-75-9
222-210-79

91-17-64-4
0-143-116

⑪

⑫

● 五色配色

⑮

3-20-20-0
246-216-200

37-63-43-29
139-88-95

19-50-67-23
177-122-74

9-7-25-0
237-233-202

9-100-100-32
169-0-9

⑯

30-85-85-10
174-65-47

37-63-43-29
139-88-95

10-48-78-0
227-152-66

12-11-60-7
222-210-118

95-74-36-30
0-58-97

⑰

0-75-44-27
191-77-85

37-63-43-29
139-88-95

92-74-36-30
19-59-97

14-51-39-12
202-135-126

66-56-40-0
107-112-130

⑱

6-28-59-2
237-192-114

37-63-43-29
139-88-95

22-86-86-23
168-55-37

20-20-36-5
206-195-163

61-65-26-12
112-91-130

⑮

⑯

栗
色

●

059

Color Scheme

03

第 3 章

橙色系配色

橙色充满活力与华丽，是醒目而温暖的颜色。它比红色少了些热情和挑衅，但是可以被用于吸引注意力和设计中高度重要的区域。

013
杏仁色
Almond

9-27-39-2
231-194-156

颜色介绍

杏仁色色调柔和细腻。搭配低明度的色彩，给人一种坚实可靠的感觉。搭配同色调的暖色，产生一种陈旧感。与高明度的色彩搭配，画面对比强烈，能增加视觉上的趣味性。

● 双色配色

● 三色配色

 ❶

9-27-39-2　　　3-50-47-0
231-194-156　238-153-123

 ❺

60-65-26-12　9-27-39-2　　　15-54-40-5
114-91-130　　231-194-156　204-134-128

 ❺

 ❷

9-27-39-2　　　3-2-55-0
231-194-156　253-242-140

 ❻

36-91-82-31　9-27-39-2　　　67-0-62-53
137-39-39　　231-194-156　36-111-76

 ❸

9-27-39-2　　　0-54-31-75
231-194-156　98-51-52

 ❼

36-36-42-16　9-27-39-2　　　69-100-36-30
159-145-129　231-194-156　87-20-82

 ❻

 ❹

9-27-39-2　　　11-0-24-3
231-194-156　230-238-206

 ❽

44-21-71-6　　9-27-39-2　　　9-41-69-0
154-170-95　　231-194-156　231-167-87

 ❼

 ❶

 ❾

96-16-36-4　　9-27-39-2　　　36-91-82-31
0-143-161　　231-194-156　137-39-39

 ❿

0-100-0-60　　9-27-39-2　　　60-65-26-12
126-0-67　　　231-194-156　114-91-130

 ❽

● 四色配色

11

| 0-0-35-0
255-250-188 | 9-27-39-2
231-194-156 | 77-4-40-0
0-172-167 | 25-2-12-0
201-228-227 |

⑫

| 18-54-40-5
204-134-128 | 9-27-39-2
231-194-156 | 3-12-25-0
248-230-198 | 51-12-20-2
131-186-198 |

⑬

| 29-40-2-0
189-161-201 | 9-27-39-2
231-194-156 | 7-12-6-0
239-229-232 | 94-60-10-2
0-93-161 |

⑭

| 9-10-15-0
236-230-218 | 9-27-39-2
231-194-156 | 20-9-23-3
209-217-199 | 66-31-34-4
93-145-156 |

● 五色配色

⑮

| 55-43-70-2
133-135-92 | 9-27-39-2
231-194-156 | 21-48-59-25
171-122-86 | 3-2-25-0
251-247-207 | 0-50-36-50
152-95-88 |

⑯

| 22-66-48-9
190-105-103 | 9-27-39-2
231-194-156 | 3-50-47-0
238-153-123 | 3-12-25-0
248-230-198 | 61-65-26-12
112-91-130 |

⑰

| 90-62-33-25
6-77-112 | 9-27-39-2
231-194-156 | 18-54-40-5
204-134-128 | 3-50-93-0
239-151-16 | 51-51-49-39
103-90-86 |

⑱

| 48-16-37-0
145-184-167 | 9-27-39-2
231-194-156 | 0-0-48-0
255-248-158 | 50-50-26-1
144-130-155 | 27-18-40-3
195-195-159 |

杏
仁
色

●

063

颜色介绍

肤色常常给人以亲近柔和的感受。肤色与低纯度、高明度的黄色和红色搭配，能够表现出柔美和实在的感觉。与紫色搭配时，能够带来鲜明畅快的感觉。

● **双色配色**

1
0-30-60-0　　　 0-0-35-0
249-194-112　　 255-250-188

2
0-30-60-0　　　 0-50-30-0
249-194-112　　 242-156-151

3
0-30-60-0　　　 0-75-70-40
249-194-112　　 167-66-43

4
0-30-60-0　　　 0-45-75-20
249-194-112　　 211-141-60

● **三色配色**

5
0-5-15-0　　　 0-30-60-0　　　 35-25-0-0
255-245-224　 249-194-112　 176-184-221

5

6
0-15-35-0　　　 0-30-60-0　　　 40-0-60-0
253-225-176　 249-194-112　 168-209-130

7
15-0-40-0　　　 0-30-60-0　　　 0-70-20-0
226-236-175　 249-194-112　 235-109-142

6

8
15-0-25-0　　　 0-30-60-0　　　 50-0-25-0
225-238-207　 249-194-112　 132-204-201

9
0-25-0-0　　　 0-30-60-0　　　 55-0-0-0
249-211-227　 249-194-112　 107-200-242

7

10
15-45-0-0　　　 0-30-60-0　　　 5-20-0-0
216-160-199　 249-194-112　 241-217-233

8

1

● 四色配色

⑪			
0-30-20-0	0-30-60-0	0-10-20-0	0-55-25-0
248-198-189	249-194-112	254-236-210	240-145-153

⑫			
80-0-25-15	0-30-60-0	15-0-10-0	55-0-25-0
0-158-178	249-194-112	224-240-235	115-198-200

⑬			
0-95-95-40	0-30-60-0	80-0-40-10	25-40-0-0
165-18-5	249-194-112	0-163-159	197-164-204

⑭			
10-5-0-10	0-30-60-0	25-20-20-25	40-40-0-45
219-224-233	249-194-112	166-165-164	110-102-137

● 五色配色

⑮				
0-65-10-0	0-30-60-0	0-45-25-0	0-5-45-0	0-75-40-0
236-122-161	249-194-112	243-167-165	255-241-162	234-97-111

⑯				
20-5-0-0	0-30-60-0	0-10-20-0	20-25-0-0	50-10-0-0
211-230-246	249-194-112	254-236-210	209-196-224	130-193-234

⑰				
10-30-0-0	0-30-60-0	0-5-20-0	0-20-35-0	15-45-0-0
229-194-219	249-194-112	255-245-215	251-216-172	216-160-199

⑱				
0-75-85-0	0-30-60-0	0-5-30-0	0-65-25-0	0-90-75-0
235-97-42	249-194-112	255-243-195	237-121-142	232-56-54

015

金盏花黄
Marigold

0-40-100-0
247-171-0

颜色介绍

金盏花黄同冬日暖阳一样温暖，给人年轻活泼的感觉。与黄色和绿色搭配，可以体现明快愉悦之感。与紫色搭配，可以使画面更加清新爽朗。

● **双色配色**

 ❶

0-40-100-0　0-80-75-0
247-171-0　234-85-57

0-40-100-0　95-0-75-0
247-171-0　0-158-107

0-40-100-0　15-0-15-0
247-171-0　224-240-226

0-40-100-0　0-80-30-25
247-171-0　194-67-99

 ❶

● **三色配色**

 ❺

0-15-40-0　0-40-100-0　65-50-0-0
253-224-165　247-171-0　104-121-186

 ❺

0-15-40-0?
30-0-5-0　0-40-100-0　75-0-30-0
187-226-241　247-171-0　0-178-188

0-65-75-5　0-40-100-0　0-70-75-30
231-117-61　247-171-0　187-85-46

 ❻

0-20-35-0　0-40-100-0　0-50-15-0
251-216-172　247-171-0　241-157-174

0-10-35-0　0-40-100-0　40-0-85-0
254-234-180　247-171-0　170-207-69

 ❼

0-0-50-0　0-40-100-0　0-60-0-0
255-247-153　247-171-0　238-135-180

 ❽

● 四色配色

⑪

50-0-5-0	0-40-100-0	0-10-40-0	0-50-35-0
127-205-236	247-171-0	255-233-169	242-155-143

⑫

0-15-20-0	0-40-100-0	0-65-55-0	0-90-60-30
252-227-205	247-171-0	238-121-97	183-39-56

⑬

0-80-25-0	0-40-100-0	0-50-10-0	0-75-90-0
233-83-125	247-171-0	241-157-181	235-97-32

⑭

0-50-5-0	0-40-100-0	0-5-45-0	0-65-45-0
241-158-188	247-171-0	255-241-162	237-121-113

⑪

⑫

● 五色配色

⑮

30-0-15-0	0-40-100-0	0-5-15-0	0-25-40-0	65-0-30-0
188-225-223	247-171-0	255-245-224	250-206-157	73-188-189

⑯

75-0-45-45	0-40-100-0	65-0-40-0	0-25-60-5	0-50-90-70
0-121-109	247-171-0	77-187-170	243-197-111	109-63-0

⑰

10-25-0-0	0-40-100-0	15-0-0-0	25-45-0-0	75-0-10-15
230-203-226	247-171-0	223-242-252	197-154-197	0-163-201

⑱

70-0-10-0	0-40-100-0	5-15-0-0	50-75-0-15	100-0-10-25
3-184-223	247-171-0	242-226-238	132-73-142	0-135-183

⑮

⑯

016
橘黄色
Tangerine

5-35-90-0
240-179-28

颜色介绍

橘黄色给人一种乖巧伶俐、俏皮可爱的感觉。
搭配明度高的色彩，能使画面更加热闹跳跃。
搭配纯度高的暖色，可以增加开朗的氛围感。

● **双色配色**

❶
5-35-90-0　　86-94-34-26
240-179-28　55-36-91

❷
5-35-90-0　　3-11-20-0
240-179-28　248-232-209

❸
5-35-90-0　　14-69-41-0
240-179-28　214-108-116

❹
5-35-90-0　　15-1-38-0
240-179-28　226-236-179

❶

● **三色配色**

❺
11-0-24-3　　5-35-90-0　　75-18-40-2
230-238-206　240-179-28　38-156-157

❻
36-91-82-31　5-35-90-0　　31-26-66-11
137-39-39　　240-179-28　177-167-97

❼
22-86-85-8　　5-35-90-0　　88-34-89-24
189-64-45　　240-179-28　0-108-62

❽
52-70-16-46　5-35-90-0　　36-73-82-31
94-57-98　　　240-179-28　138-71-43

❾
29-39-2-0　　5-35-90-0　　20-20-22-3
189-163-203　240-179-28　208-199-191

❿
0-17-24-3　　5-35-90-0　　30-0-65-5
248-219-193　240-179-28　188-212-114

❺

❻

❼

❽

● 四色配色

				11
20-31-11-0	5-35-90-0	3-20-20-0	3-2-55-0	
209-184-201	240-179-28	246-216-200	253-242-140	

11

				12
41-7-25-16	5-35-90-0	11-0-24-3	44-20-71-6	
144-183-177	240-179-28	230-238-206	154-172-95	

				13
28-2-81-0	5-35-90-0	3-2-55-0	78-38-36-4	
200-216-74	240-179-28	253-242-140	49-128-147	

12

				14
6-30-20-0	5-35-90-0	52-61-14-0	80-41-34-22	
237-195-189	240-179-28	141-110-159	34-107-129	

● 五色配色

					15
68-17-44-0	5-35-90-0	4-2-25-0	50-3-13-0	25-2-13-0	
79-164-152	240-179-28	249-246-207	131-202-220	201-228-226	

15

					16
3-2-55-0	5-35-90-0	68-17-44-0	6-16-17-2	29-31-3-0	
253-242-140	240-179-28	79-164-152	238-219-207	190-178-211	

					17
26-52-37-18	5-35-90-0	3-12-25-0	6-34-8-0	29-40-2-0	
173-122-122	240-179-28	248-230-198	236-188-204	189-161-201	

16

					18
27-52-56-14	5-35-90-0	54-92-34-24	73-86-8-2	93-42-78-45	
177-125-98	240-179-28	117-38-91	97-58-139	0-78-57	

017
太阳橙
Sun Orange

0-55-100-0
241-141-0

颜色介绍

太阳橙可表现温暖、活泼、美味等意象。与粉色进行搭配,给人温暖而舒适的感觉。与暖色和紫色搭配,能给画面增加干净和整洁的效果。

● 双色配色

1

0-55-100-0 　　0-0-65-0
241-141-0 　　255-245-113

2

0-55-100-0 　　0-45-5-0
241-141-0 　　243-169-195

3

0-55-100-0 　　0-30-25-0
241-141-0 　　248-198-181

4

0-55-100-0 　　0-60-95-35
241-141-0 　　180-97-0

1

● 三色配色

⑤

20-0-30-0 　　0-55-100-0 　　55-0-60-0
214-233-196　241-141-0 　　122-194-131

⑤

⑥

0-0-50-0 　　0-55-100-0 　　65-20-0-0
255-247-153　241-141-0 　　82-165-220

⑦

20-10-0-0 　　0-55-100-0 　　70-50-0-0
211-222-241　241-141-0 　　89-118-186

⑥

⑧

10-5-10-10 　　0-55-100-0 　　30-5-20-45
220-223-217　241-141-0 　　125-146-141

⑨

0-15-35-0 　　0-55-100-0 　　35-60-0-0
253-225-176　241-141-0 　　176-119-176

⑩

70-35-0-0 　　0-55-100-0 　　0-20-35-0
76-141-203　241-141-0 　　251-216-172

⑦

⑧

0-25-45-0
250-205-147

0-55-100-0
241-141-0

0-15-10-0
252-228-223

0-70-40-0
236-109-116

⑪

0-45-10-0
243-168-187

0-55-100-0
241-141-0

0-10-40-0
255-233-169

0-35-55-0
247-185-119

⑫

0-75-85-55
138-51-7

0-55-100-0
241-141-0

0-25-15-0
249-209-203

0-65-60-25
197-99-73

⑬

15-0-35-0
226-237-186

0-55-100-0
241-141-0

0-50-0-0
241-158-194

65-0-30-0
73-188-189

⑭

● 五色配色

75-65-0-0
83-92-168

0-55-100-0
241-141-0

0-5-60-0
255-238-125

40-0-65-0
168-209-118

0-85-25-0
232-68-120

⑮

0-40-5-0
244-180-201

0-55-100-0
241-141-0

0-0-45-0
255-248-165

50-0-10-0
129-205-228

0-65-0-0
236-122-172

⑯

15-25-0-0
220-199-225

0-55-100-0
241-141-0

0-15-20-0
252-227-205

0-30-55-0
249-195-123

30-65-0-0
185-110-170

⑰

60-0-65-35
77-143-91

0-55-100-0
241-141-0

20-0-20-0
213-234-216

0-35-70-15
223-165-78

20-60-100-45
139-80-0

⑱

太
阳
橙

●

071

018
柑橘橙
Citrus Orange

0-65-100-0
238-120-0

颜色介绍

柑橘橙给人一种晴朗新鲜的感觉，有着能让人振作的力量，很适合使用在强调欢乐主题的画面中。搭配明亮的绿色，强调对比效果，使画面更加有童趣。

● 双色配色 —————

0-65-100-0　6-34-8-0
238-120-0　236-188-204

0-65-100-0　0-1-31-0
238-120-0　255-250-196

0-65-100-0　69-3-28-0
238-120-0　50-181-190

0-65-100-0　13-2-100-0
238-120-0　234-228-0

● 三色配色 —————

3-1-55-0　0-65-100-0　76-2-18-0
253-243-140　238-120-0　0-177-207

24-81-74-4　0-65-100-0　48-100-64-29
192-77-62　238-120-0　121-19-56

31-100-100-62　0-65-100-0　65-31-100-39
95-0-0　238-120-0　74-105-30

90-62-33-10　0-65-100-0　32-5-100-25
12-87-126　238-120-0　158-172-0

2-17-59-0　0-65-100-0　27-71-8-0
250-217-121　238-120-0　191-19-155

74-100-38-0　0-65-100-0　94-46-0-31
99-36-101　238-120-0　0-87-150

94-60-10-0　　0-65-100-0　　3-12-35-0　　10-85-90-0
0-94-162　　　238-120-0　　　249-228-178　218-71-37

⓫

91-16-64-4　　0-65-100-0　　0-10-65-0　　36-90-82-30
0-144-116　　　238-120-0　　　255-229-109　139-42-40

⓬

⓫

55-85-0-0　　　0-65-100-0　　3-12-20-0　　30-48-9-0
136-61-147　　 238-120-0　　　248-230-208　187-145-182

⓭

40-58-92-42　　0-65-100-0　　22-90-90-8　　20-67-84-30
118-81-26　　　238-120-0　　　189-54-38　　 163-85-38

⓮

⓬

● 五色配色

78-75-0-0　　0-65-100-0　　24-81-74-4　　6-28-59-2　　96-16-36-4
80-75-157　　238-120-0　　192-77-62　　237-192-114　0-143-161

⓯

22-95-26-9　　0-65-100-0　　3-50-47-0　　 2-21-23-0　　3-12-20-0
186-29-105　　238-120-0　　238-153-123　248-214-193　248-230-208

16

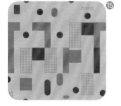

⓯

23-32-50-8　　0-65-100-0　　3-7-18-0　　　20-50-67-23　6-38-75-2
195-168-126　 238-120-0　　249-239-216　176-121-74　　235-172-74

⓱

24-81-74-4　　0-65-100-0　　0-15-80-0　　88-33-88-24　36-90-82-30
192-77-62　　 238-120-0　　255-219-63　　0-109-63　　　139-42-40

⓲

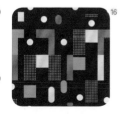

16

019
红柿橙
Red Persimmon

0-80-85-0
234-85-41

颜色介绍

红柿橙给人热烈、开放、灿烂的印象，体现出开阔的生命理想、积极的人生态度、不屈的精神等。与红色和黄色搭配，给人一种较为柔和明朗的感觉。

● 双色配色

● 三色配色

 1

0-80-85-0　　20-0-15-0
234-85-41　　213-235-225

 5

5-0-50-0　　0-80-85-0　　70-0-20-0
248-243-153　234-85-41　　27-184-206

 5

 2

0-80-85-0　　20-0-55-0
234-85-41　　216-229-141

6

0-25-75-0　　0-80-85-0　　70-5-0-0
251-202-77　　234-85-41　　6-180-234

3

0-80-85-0　　0-20-55-0
234-85-41　　252-213-129

7

30-0-0-0　　0-80-85-0　　55-0-75-0
186-227-249　234-85-41　　125-193-99

 6

4

0-80-85-0　　0-90-45-20
234-85-41　　200-43-80

8

0-30-5-0　　0-80-85-0　　65-0-35-0
247-200-214　234-85-41　　76-187-180

 7

 1

9

15-0-65-0　　0-80-85-0　　55-0-90-0
228-232-115　234-85-41　　126-191-65

 8

10

0-20-25-20　　0-80-85-0　　20-50-45-20
217-188-166　234-85-41　　180-126-110

● 四色配色

⑪

10-0-40-0	0-80-85-0	50-0-50-0	80-50-0-0
237-241-176	234-85-41	137-201-151	48-113-185

⑫

0-100-65-0	0-80-85-0	0-50-15-0	0-10-70-0
230-0-62	234-85-41	241-157-174	255-229-95

⑬

10-100-20-50	0-80-85-0	0-55-90-0	0-20-50-0
136-0-68	234-85-41	241-142-29	252-214-140

⑭

50-5-0-0	0-80-85-0	0-0-45-0	30-0-80-0
128-200-239	234-85-41	255-248-165	195-217-78

⑪

⑫

● 五色配色

⑮

75-70-0-0	0-80-85-0	0-75-0-0	0-10-55-0	0-45-75-0
86-84-162	234-85-41	234-96-158	255-231-135	244-163-71

⑯

100-0-0-50	0-80-85-0	20-0-20-0	65-0-60-0	0-85-60-20
0-104-150	234-85-41	213-234-216	84-185-131	201-59-65

⑰

75-0-45-0	0-80-85-0	0-60-15-0	0-30-15-0	45-0-20-0
0-177-160	234-85-41	238-134-161	247-199-198	147-210-211

⑱

95-90-0-20	0-80-85-0	0-40-0-0	0-70-20-0	55-75-0-0
30-40-126	234-85-41	244-180-208	235-109-142	135-81-157

⑮

⑯

红
柿
橙

●

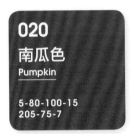

020
南瓜色
Pumpkin

5-80-100-15
205-75-7

颜色介绍

南瓜色通常给人一种沉稳、充满魅力的意象。搭配明度高的冷色和暖色，能使画面增加明快亮丽的效果。与绿色和黄色搭配，使画面有复古的感觉。

● 双色配色

❶

5-80-100-15　0-54-31-75
205-75-7　　98-51-52

❷

5-80-100-15　80-86-0-0
205-75-7　　79-56-146

❸

5-80-100-15　0-10-70-20
205-75-7　　220-198-83

❹

5-80-100-15　76-2-18-0
205-75-7　　0-177-207

❶

● 三色配色

❺

2-21-23-0　　5-80-100-15　63-5-56-0
248-214-193　205-75-7　　95-182-137

❻

23-7-9-0　　　5-80-100-15　10-72-11-0
205-223-229　205-75-7　　219-102-150

❼

21-7-20-0　　5-80-100-15　77-4-40-0
211-223-210　205-75-7　　0-172-167

❽

5-0-36-0　　　5-80-100-15　74-20-76-11
248-246-185　205-75-7　　58-143-88

❾

3-12-25-0　　5-80-100-15　56-64-0-2
248-230-198　205-75-7　　130-101-168

❿

17-4-38-0　　5-80-100-15　18-36-15-3
221-229-177　205-75-7　　209-173-186

❺

❻

❼

❽

● 四色配色

⑪
23-7-38-0　　　5-80-100-15　　2-1-55-0　　　80-41-34-22
207-219-174　　205-75-7　　　255-244-140　　34-107-129

⑫
6-38-90-0　　　5-80-100-15　　91-16-64-4　　37-91-82-31
237-173-30　　 205-75-7　　　0-144-116　　　136-39-39

⑬
0-0-24-3　　　 5-80-100-15　　28-2-81-0　　 91-16-64-4
252-248-208　　205-75-7　　　200-216-74　　0-144-116

⑭
6-28-59-1　　　5-80-100-15　　11-8-84-0　　 9-100-100-32
238-194-115　　205-75-7　　　236-222-54　　169-0-9

● 五色配色

⑮
6-30-20-0　　　5-80-100-15　　4-2-25-0　　　0-50-45-0　　　16-24-4-0
237-195-189　　205-75-7　　　249-246-207　242-155-126　218-200-220

16
77-4-40-0　　　5-80-100-15　　0-10-5-0　　　6-32-50-0　　　4-2-25-0
0-172-167　　　205-75-7　　　253-238-237　238-188-132　249-246-207

⑰
54-91-33-24　　5-80-100-15　　34-36-16-5　　0-20-30-0　　 10-40-40-5
117-40-93　　　205-75-7　　　175-160-181　251-216-181　221-166-140

⑱
71-52-79-31　　5-80-100-15　　23-32-49-8　　3-50-93-0　　 19-64-100-36
73-89-60　　　 205-75-7　　　195-168-128　239-151-16　　155-84-0

021
塔里木色
Tarim

25-60-70-15
178-110-71

颜色介绍

塔里木色给人沉稳和有力的感觉，表现勤勤恳恳、明智、安静而质朴的感觉。搭配同色系，突出平稳感，能缓和人们紧张和缺乏安全感的心情。

● **双色配色**

25-60-70-15　0-50-100-0
178-110-71　243-152-0

❶

25-60-70-15　24-17-41-3
178-110-71　201-199-158

❷

25-60-70-15　100-68-100-31
178-110-71　0-64-42

❸

25-60-70-15　28-2-81-0
178-110-71　200-216-74

❹

❶

● **三色配色**

44-12-20-2　25-60-70-15　20-20-22-3
152-193-199　178-110-71　208-199-191

❺

❺

6-28-59-2　25-60-70-15　6-78-51-0
237-192-114　178-110-71　225-89-94

❻

❻

24-17-41-3　25-60-70-15　22-86-86-8
201-199-158　178-110-71　189-64-44

❼

❼

3-2-55-0　25-60-70-15　51-3-13-0
253-242-140　178-110-71　127-201-220

❽

16-4-4-0　25-60-70-15　96-16-36-4
221-235-242　178-110-71　0-143-161

❾

❾

0-14-26-5　25-60-70-15　25-17-36-5
245-221-189　178-110-71　196-196-165

❿

● 四色配色

⑪

3-39-47-0
241-176-132

25-60-70-15
178-110-71

10-12-20-2
232-222-205

94-60-9-2
0-93-162

⑪

6-17-6-0
240-221-227

25-60-70-15
178-110-71

58-0-24-31
78-155-159

25-2-12-0
201-228-227

⑬

0-0-35-0
255-250-188

25-60-70-15
178-110-71

25-2-12-0
201-228-227

63-5-56-0
95-182-137

⑬

41-7-25-16
144-183-177

25-60-70-15
178-110-71

96-38-43-31
0-95-110

10-12-20-2
232-222-205

⑭

● 五色配色

⑮

90-62-33-25
6-77-112

25-60-70-15
178-110-71

22-77-73-9
189-83-62

3-50-93-0
239-151-16

96-38-43-31
0-95-110

⑮

0-62-51-0
238-128-106

25-60-70-15
178-110-71

96-16-36-4
0-143-161

9-27-39-2
231-194-156

9-100-100-32
169-0-9

⑯

9-27-39-2
231-194-156

25-60-70-15
178-110-71

96-16-36-4
0-143-161

6-28-59-2
237-192-114

3-50-93-0
239-151-16

⑰

⑱

0-100-0-60
126-0-67

25-60-70-15
178-110-71

6-28-59-2
237-192-114

36-91-82-31
137-39-39

92-74-36-30
19-59-97

⑯

塔
里
木
色

●

022
橙褐色
Orange Brown

0-60-100-40
170-91-0

颜色介绍

橙褐色让人感觉到莫名的怀念和温暖，给人一种恬静而怀念的感觉，似乎还能让人闻到泥土的味道。搭配较深的冷色，可以让人感受到自然风光。

● 双色配色

0-60-100-40 44-12-20-2
170-91-0 152-193-199

0-60-100-40 27-18-40-3
170-91-0 195-195-159

0-60-100-40 47-36-98-21
170-91-0 133-130-31

0-60-100-40 80-100-0-0
170-91-0 84-27-134

● 三色配色

3-17-25-0 0-60-100-40 51-2-38-0
247-221-193 170-91-0 132-199-175

0-0-48-0 0-60-100-40 8-18-87-1
255-248-158 170-91-0 238-207-40

26-0-3-0 0-60-100-40 3-50-93-0
197-231-246 170-91-0 239-151-16

2-21-23-0 0-60-100-40 78-75-0-0
248-214-193 170-91-0 80-75-157

64-46-90-24 0-60-100-40 36-91-82-32
94-105-51 170-91-0 136-39-38

90-0-40-60 0-60-100-40 86-94-34-26
0-91-93 170-91-0 55-36-91

● 四色配色

⑪

24-17-41-0
204-202-160

0-60-100-40
170-91-0

71-32-67-18
73-125-92

16-72-81-4
207-98-53

⑫

3-12-51-0
250-226-143

0-60-100-40
170-91-0

22-6-75-5
206-210-85

3-50-93-0
239-151-16

⑪

⑬

2-29-31-0
245-198-171

0-60-100-40
170-91-0

27-9-29-0
197-214-190

94-43-25-2
0-115-159

⑭

77-4-40-0
0-172-167

0-60-100-40
170-91-0

0-1-31-0
255-250-196

29-40-2-0
189-161-201

⑫

● 五色配色

15

55-23-15-3
121-167-195

0-60-100-40
170-91-0

3-12-25-0
248-230-198

51-2-38-0
132-199-175

3-12-51-0
250-226-143

16

0-10-20-0
254-236-210

0-60-100-40
170-91-0

8-51-49-0
229-149-119

2-21-23-0
248-214-193

14-28-59-2
222-187-115

15

16

17

6-42-70-2
233-165-83

0-60-100-40
170-91-0

54-91-33-24
117-40-93

6-30-20-0
237-195-189

76-94-95-22
80-43-42

18

53-87-100-33
111-46-26

0-60-100-40
170-91-0

32-26-66-30
148-141-81

36-91-82-31
137-39-39

72-85-29-16
90-55-108

橙
褐
色

●

081

023
土棕色
Earthy Brown

45-78-90-10
149-76-47

颜色介绍

土棕色给人一种醇厚和安稳的感觉。与绿色系搭配，能塑造大自然般的朴实感。与蓝色系搭配，能更加突出画面的沉稳和理性。

● 双色配色

● 三色配色

45-78-90-10　58-28-24-7
149-76-47　112-153-171

4-0-25-0　　45-78-90-10　44-20-71-6
249-248-208　149-76-47　154-172-95

45-78-90-10　36-91-82-32
149-76-47　136-39-38

77-4-40-0　　45-78-90-10　3-12-25-0
0-172-167　　149-76-47　248-230-198

45-78-90-10　20-20-36-5
149-76-47　206-195-163

3-12-25-0　　45-78-90-10　6-29-60-2
248-230-198　149-76-47　237-190-112

45-78-90-10　86-94-34-26
149-76-47　55-36-91

3-33-28-14　　45-78-90-10　61-24-40-21
220-173-158　149-76-47　93-139-134

44-12-20-2　　45-78-90-10　27-18-40-3
152-193-199　149-76-47　195-195-159

11-14-60-1　　45-78-90-10　32-43-25-0
233-214-121　149-76-47　184-153-165

● 四色配色

⑪

9-100-100-32
169-0-9

45-78-90-10
149-76-47

93-42-78-45
0-78-57

0-50-67-23
204-129-71

⑪

⑫

0-15-10-0
252-228-223

45-78-90-10
149-76-47

23-7-9-0
205-223-229

51-12-20-2
131-186-198

⑬

14-21-71-6
154-170-95

45-78-90-10
149-76-47

75-41-100-34
57-96-38

0-0-48-0
255-248-158

⑫

⑭

0-7-42-0
255-238-167

45-78-90-10
149-76-47

6-36-60-2
235-177-108

29-40-2-0
189-161-201

● 五色配色

⑮

35-4-57-5
175-204-131

45-78-90-10
149-76-47

82-33-52-20
5-116-112

29-64-85-8
181-107-51

0-34-53-11
230-174-116

⑮

10-0-34-3
233-238-186

45-78-90-10
149-76-47

26-0-66-10
190-208-107

2-33-56-0
245-188-119

47-36-98-22
132-129-30

⑯

⑰

0-64-100-0
239-122-0

45-78-90-10
149-76-47

11-8-94-0
236-221-0

84-100-36-0
76-39-104

12-82-71-0
216-78-65

⑯

⑱

0-7-42-0
255-238-167

45-78-90-10
149-76-47

41-25-63-5
162-169-109

15-1-38-0
226-236-179

28-2-81-0
200-216-74

土
棕
色

●

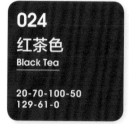

024
红茶色
Black Tea

20-70-100-50
129-61-0

颜色介绍

红茶色是一种具有传统气息的颜色，代表大地的博爱、母性的关怀，富于表现庄重、典雅的气氛及浓郁沉香的食物。与黄色和橙色搭配，色调和谐统一，让人感到温暖。

● 双色配色

20-70-100-50　0-10-50-0
129-61-0　　255-232-147

20-70-100-50　0-30-55-20
129-61-0　　215-168-107

20-70-100-50　40-0-40-0
129-61-0　　165-212-173

20-70-100-50　25-10-0-0
129-61-0　　199-217-240

● 三色配色

0-15-55-0　　20-70-100-50　0-75-40-0
254-222-132　129-61-0　　234-97-111

0-20-20-0　　20-70-100-50　65-0-60-30
251-218-200　129-61-0　　64-147-104

0-20-75-0　　20-70-100-50　0-50-75-20
253-211-78　　129-61-0　　210-132-59

0-15-20-10　　20-70-100-50　20-35-20-15
236-213-193　129-61-0　　189-159-165

0-30-45-0　　20-70-100-50　0-70-45-20
248-196-143　129-61-0　　204-94-94

35-0-60-0　　20-70-100-50　80-0-55-0
181-214-129　129-61-0　　0-171-141

03
橙色系配色

084

● 四色配色

⑪

0-80-60-0
234-85-80

20-70-100-50
129-61-0

0-10-45-0
255-232-158

55-0-15-0
112-199-218

⑫

30-50-0-0
187-141-190

20-70-100-50
129-61-0

0-10-25-0
254-235-200

0-40-50-0
245-175-126

⑬

0-20-35-5
244-209-167

20-70-100-50
129-61-0

25-45-60-0
200-151-105

20-15-0-0
210-213-236

⑭

50-0-60-0
139-199-130

20-70-100-50
129-61-0

0-30-40-0
248-196-153

0-60-65-0
239-132-84

● 五色配色

⑮

0-60-0-0
238-135-180

20-70-100-50
129-61-0

5-0-35-0
248-246-187

30-0-55-0
193-220-141

65-0-40-0
77-187-170

⑯

0-45-40-0
243-166-140

20-70-100-50
129-61-0

0-5-35-0
255-243-184

0-25-50-0
250-205-137

0-65-20-0
237-122-148

⑰

40-55-0-0
166-126-183

20-70-100-50
129-61-0

0-15-50-0
254-223-143

0-85-60-5
226-68-74

85-75-0-0
58-74-157

⑱

0-85-75-5
226-69-54

20-70-100-50
129-61-0

0-20-65-5
245-206-102

0-50-70-10
227-144-74

5-100-45-45
150-0-54

04

第 4 章

黄色系配色

黄色是一个可见性强的色彩，因此它被用于健康和安全设备及危险信号中。黄色给人愉快、辉煌、温暖、充满希望和活力的色彩意象；但色彩性格非常不稳定，容易产生偏差。

025
象牙黄
Ivory

10-10-20-0
234-228-209

颜色介绍

象牙黄很低调，表现出自然柔和的感觉。与冷色系的色彩搭配，能制造出柔和的感觉。与冷色系中低纯度的灰调颜色搭配，能表现出更加柔嫩的感觉。与暖色系的灰调颜色组合，能产生悠闲感。

● **双色配色**

❶
10-10-20-0　36-91-82-31
234-228-209　137-39-39

❷
10-10-20-0　6-28-60-1
234-228-209　238-193-113

❸
10-10-20-0　56-64-0-2
234-228-209　130-101-168

❹
10-10-20-0　86-94-34-26
234-228-209　55-36-91

● **三色配色**

❺
40-9-14-0　10-10-20-0　0-50-45-0
163-203-215　234-228-209　242-155-126

⑤

❻
58-8-36-0　10-10-20-0　87-48-30-14
110-185-174　234-228-209　0-103-137

❼
0-80-100-10　10-10-20-0　44-20-71-6
220-79-3　234-228-209　154-172-95

⑥

❽
94-60-10-2　10-10-20-0　0-50-100-0
0-93-161　234-228-209　243-152-0

❾
6-34-8-0　10-10-20-0　61-65-26-12
236-188-204　234-228-209　112-91-130

⑦

❿
67-5-58-0　10-10-20-0　3-26-96-0
78-178-133　234-228-209　247-196-0

❶

⑧

四色配色

⑪

91-40-96-40
0-85-43

10-10-20-0
234-228-209

88-48-48-49
0-70-80

32-26-66-30
148-141-81

⑪

⑫

3-50-5-0
237-156-188

10-10-20-0
234-228-209

6-28-59-1
238-194-115

76-2-18-0
0-177-207

⑬

3-50-47-0
238-153-123

10-10-20-0
234-228-209

3-50-93-0
239-151-16

22-92-26-8
188-42-108

⑫

⑭

33-6-9-0
181-215-228

10-10-20-0
234-228-209

2-2-41-0
254-245-173

23-1-54-0
209-226-143

五色配色

⑮

23-32-50-8
195-168-126

10-10-20-0
234-228-209

40-82-94-44
114-46-20

24-17-41-3
201-199-158

0-50-36-39
174-111-102

⑮

⑯

100-22-100-10
0-126-62

10-10-20-0
234-228-209

27-20-71-4
195-187-93

22-86-85-8
189-64-45

90-62-33-25
6-77-112

⑰

3-50-93-0
239-151-16

10-10-20-0
234-228-209

88-10-50-0
0-156-145

34-9-12-2
177-207-218

18-54-40-5
204-134-128

⑯

⑱

27-18-40-3
195-195-159

10-10-20-0
234-228-209

64-5-56-0
91-181-137

69-100-36-0
110-35-103

6-28-59-2
237-192-114

026
奶油色
Cream

5-10-30-0
245-231-190

颜色介绍

奶油色清淡温和，给人温暖和甜蜜的感觉。搭配柔和色调的色彩，能强化画面的柔和宜人感。搭配高亮色彩，能烘托出纯洁纯真的感觉。

● **双色配色**　　　● **三色配色**

5-10-30-0　　　60-45-53-40
245-231-190　　84-92-84

5-10-30-0　　　20-36-15-3
245-231-190　　206-172-186

5-10-30-0　　　44-12-20-2
245-231-190　　152-193-199

5-10-30-0　　　37-7-58-0
245-231-190　　176-204-131

6-28-59-2　　　5-10-30-0　　　69-100-36-0
237-192-114　　245-231-190　　110-35-103

20-50-93-7　　　5-10-30-0　　　92-74-36-30
200-137-31　　　245-231-190　　19-59-97

96-16-36-4　　　5-10-30-0　　　36-100-68-20
0-143-161　　　 245-231-190　　151-19-56

90-38-0-32　　　5-10-30-0　　　19-50-48-23
0-96-155　　　　245-231-190　　177-122-103

58-0-24-31　　　5-10-30-0　　　25-69-27-0
78-155-159　　　245-231-190　　195-105-135

81-62-26-0　　　5-10-30-0　　　47-36-98-21
62-96-143　　　 245-231-190　　133-130-31

6-30-20-0 5-10-30-0 60-55-0-0 25-2-12-0
237-195-189 245-231-190 119-116-181 201-228-227

100-72-62-25 5-10-30-0 42-23-70-0 32-55-95-22
0-64-77 245-231-190 165-175-99 159-109-28

77-4-40-0 5-10-30-0 25-2-12-0 63-5-56-0
0-172-167 245-231-190 201-228-227 95-182-137

35-40-0-3 5-10-30-0 0-36-81-0 73-86-8-2
174-155-199 245-231-190 248-181-58 97-58-139

● 五色配色 ————————————

50-3-13-0 5-10-30-0 3-50-5-0 7-12-6-0 94-60-10-2
131-202-220 245-231-190 237-156-188 239-229-232 0-93-161

3-50-47-0 5-10-30-0 55-33-68-30 24-17-41-0 27-52-56-14
238-153-123 245-231-190 104-120-79 204-202-160 177-125-98

45-23-20-4 5-10-30-0 22-66-48-9 51-63-24-38 90-60-33-24
149-174-187 245-231-190 190-105-103 104-75-106 0-80-115

54-91-33-24 5-10-30-0 27-20-71-4 45-34-20-4 90-62-33-25
117-40-93 245-231-190 195-187-93 151-157-177 6-77-112

027

淡奶黄
Light Cream

5-18-49-0
244-214-144

颜色介绍

淡奶黄有着清淡而温柔的色相，温柔而招人喜欢。搭配浅色调的互补色，表现出柔和清澈的效果。搭配明亮色调的蓝色和粉色，表现出率真的感觉。

● **双色配色**

| 5-18-49-0 | 44-20-71-6 |
| 244-214-144 | 154-172-95 |

| 5-18-49-0 | 3-12-25-0 |
| 244-214-144 | 248-230-198 |

| 5-18-49-0 | 44-12-20-2 |
| 244-214-144 | 152-193-199 |

| 5-18-49-0 | 34-53-86-26 |
| 244-214-144 | 150-107-44 |

● **三色配色**

| 3-50-93-0 | 5-18-49-0 | 91-40-97-40 |
| 239-151-16 | 244-214-144 | 0-85-42 |

| 77-4-40-0 | 5-18-49-0 | 3-12-25-0 |
| 0-172-167 | 244-214-144 | 248-230-198 |

| 100-0-100-2 | 5-18-49-0 | 22-86-86-8 |
| 0-152-67 | 244-214-144 | 189-64-44 |

| 71-52-79-31 | 5-18-49-0 | 34-53-86-26 |
| 73-89-60 | 244-214-144 | 150-107-44 |

| 58-28-24-7 | 5-18-49-0 | 88-48-48-49 |
| 112-153-171 | 244-214-144 | 0-70-80 |

| 23-7-9-0 | 5-18-49-0 | 11-64-31-0 |
| 205-223-229 | 244-214-144 | 220-120-135 |

● 四色配色

100-80-0-40　5-18-49-0　　9-10-15-0　　58-3-14-0
0-40-112　　244-214-144　236-230-218　101-193-217

⑪

50-3-13-0　　5-18-49-0　　22-86-85-8　　3-50-47-0
131-202-220　244-214-144　189-64-45　　238-153-123

⑫

34-53-86-26　5-18-49-0　　23-7-9-0　　51-12-20-2
150-107-44　244-214-144　205-223-229　131-186-198

⑬

95-16-36-4　　5-18-49-0　　10-72-11-0　　29-39-2-0
0-143-161　　244-214-144　219-102-150　189-163-203

⑭

● 五色配色

0-64-100-0　　5-18-49-0　　25-50-45-5　84-100-36-0　22-77-73-9
239-122-0　　244-214-144　193-139-123　76-39-104　189-83-62

⑮

9-100-100-32　5-18-49-0　　93-42-78-45　0-50-67-23　80-41-34-22
169-0-9　　　244-214-144　0-78-57　　204-129-71　34-107-129

⑯

95-74-36-30　5-18-49-0　　0-84-75-22　0-100-0-60　26-23-89-5
0-58-97　　　244-214-144　198-61-46　126-0-67　196-181-46

⑰

43-57-37-28　5-18-49-0　　31-26-66-11　88-48-48-49　71-32-67-18
130-97-108　244-214-144　177-167-97　0-70-80　　73-125-92

⑱

028
奶酪色
Cheese

14-22-49-3
222-197-139

颜色介绍

奶酪色的色相中有着一种悠闲的意象。搭配黄色，会加强质朴的感觉。搭配高纯度的橙色和红色，会因为色相的差异，形成强烈的对比，增强画面的活跃性。

● **双色配色**

● **三色配色**

14-22-49-3　　6-42-70-2
222-197-139　　233-165-83

4-1-25-0　　14-22-49-3　　16-24-4-0
249-248-208　　222-197-139　　218-200-220

14-22-49-3　　6-30-20-0
222-197-139　　237-195-189

91-16-64-4　　14-22-49-3　　69-100-36-30
0-144-116　　222-197-139　　87-20-82

14-22-49-3　　3-2-55-0
222-197-139　　253-242-140

43-66-95-22　　14-22-49-3　　36-91-82-31
140-88-35　　222-197-139　　137-39-39

14-22-49-3　　23-7-9-0
222-197-139　　205-223-229

36-90-82-30　　14-22-49-3　　96-16-36-4
139-42-40　　222-197-139　　0-143-161

86-94-34-26　　14-22-49-3　　47-36-98-21
55-36-91　　222-197-139　　133-130-31

22-90-90-8　　14-22-49-3　　61-35-98-20
189-54-38　　222-197-139　　103-124-41

● 四色配色

⑪

32-55-95-22	14-22-49-3	3-2-25-0	41-36-47-20
159-109-28	222-197-139	251-247-207	144-137-117

⑪

12

6-34-8-0	14-22-49-3	4-1-25-0	3-1-55-0
236-188-204	222-197-139	249-248-208	253-243-140

⑬

2-1-15-0	14-22-49-3	29-40-2-0	7-14-11-0
252-251-228	222-197-139	189-161-201	239-225-221

12

⑭

0-80-100-10	14-22-49-3	58-0-24-31	54-91-33-24
220-79-3	222-197-139	78-155-159	117-40-93

● 五色配色

⑮

0-59-59-70	14-22-49-3	22-86-85-8	10-7-14-5	61-65-26-12
108-54-32	222-197-139	189-64-45	227-227-216	112-91-130

⑯

80-75-0-0	14-22-49-3	3-50-93-0	19-64-100-36	22-86-85-8
74-75-157	222-197-139	239-151-16	155-84-0	189-64-45

⑰

36-19-36-5	14-22-49-3	3-12-25-0	34-48-50-23	34-36-16-5
171-184-163	222-197-139	248-230-198	153-119-102	175-160-181

⑱

0-100-0-60	14-22-49-3	48-43-70-2	22-77-73-9	92-74-36-30
126-0-67	222-197-139	150-139-91	189-83-62	19-59-97

⑮

⑯

奶
酪
色 ●

029

连翘黄
Forsythia

5-10-80-0
247-224-65

颜色介绍

连翘黄活泼明亮，表现出热烈和向上的气氛。搭配高纯度的暖色，表现出开明的效果。和同色调的冷色进行搭配，会给人一种明快的感觉。

● 双色配色

❶
5-10-80-0 90-62-33-25
247-224-65 6-77-112

❷
5-10-80-0 44-12-20-2
247-224-65 152-193-199

❸
5-10-80-0 69-100-36-30
247-224-65 87-20-82

❹
5-10-80-0 16-24-4-0
247-224-65 218-200-220

❶

● 三色配色

❺
63-5-56-0 5-10-80-0 12-82-14-11
95-182-137 247-224-65 200-70-127

❻
2-53-93-0 5-10-80-0 77-4-40-0
239-145-17 247-224-65 0-172-167

❼
26-22-90-5 5-10-80-0 60-30-100-15
196-182-43 247-224-65 109-136-40

❽
18-32-62-5 5-10-80-0 0-100-0-60
209-174-105 247-224-65 126-0-67

❾
4-1-25-0 5-10-80-0 0-39-55-0
249-248-208 247-224-65 246-177-116

❿
11-0-24-3 5-10-80-0 55-23-15-0
230-238-206 247-224-65 123-169-198

❺

❻

❼

❽

● 四色配色

 ⑪

2-50-93-0 240-151-15	5-10-80-0 247-224-65	3-2-55-0 253-242-140	88-18-44-5 0-144-147

 ⑪

⑫

31-26-66-10 178-168-98	5-10-80-0 247-224-65	96-38-43-31 0-95-110	20-20-22-3 208-199-191

⑬

87-48-30-14 0-103-137	5-10-80-0 247-224-65	7-29-27-0 236-195-178	52-61-14-0 141-110-159

 ⑫

⑭

6-34-8-0 236-188-204	5-10-80-0 247-224-65	10-84-11-0 217-69-136	96-16-36-4 0-143-161

● 五色配色

⑮

74-41-100-34 60-96-37	5-10-80-0 247-224-65	0-0-100-51 158-148-0	24-17-41-0 204-202-160	43-66-95-22 140-88-35

 ⑮

⑯

22-66-42-19 176-97-103	5-10-80-0 247-224-65	23-60-3-72 86-44-73	11-86-67-8 206-64-65	54-92-34-24 117-38-91

⑰

25-2-13-0 201-228-226	5-10-80-0 247-224-65	96-16-36-0 0-146-165	5-0-25-0 247-248-208	75-4-40-0 0-174-167

 ⑯

⑱

22-86-85-8 189-64-45	5-10-80-0 247-224-65	26-22-89-5 196-182-46	61-35-98-2 118-141-49	28-42-96-14 177-140-82

030

荧光黄
Fluorescent Yellow

0-0-100-0
255-241-0

颜色介绍

荧光黄强烈的反光能轻易吸引人们的视线。搭配红色或蓝色，给人干脆利落的感觉。搭配亮紫色和橙色，营造出一种梦幻的效果。

● 双色配色

0-0-100-0
255-241-0
22-92-36-9
186-43-97

0-0-100-0
255-241-0
94-60-10-1
0-93-162

3-0-20-0
251-250-218

0-0-100-0
255-241-0
3-0-20-0
251-250-218

0-0-100-0
255-241-0
28-2-81-0
200-216-74

● 三色配色

0-71-100-14
215-96-0
0-0-100-0
255-241-0
60-30-100-15
109-136-40

20-50-93-7
200-137-31
0-0-100-0
255-241-0
48-100-64-29
121-19-56

70-12-20-0
54-171-197
0-0-100-0
255-241-0
0-66-86-0
238-118-41

69-55-91-1
101-110-62
0-0-100-0
255-241-0
31-100-100-62
95-0-0

0-1-31-0
255-250-196
0-0-100-0
255-241-0
24-0-59-0
207-225-131

90-62-33-10
12-87-126
0-0-100-0
255-241-0
16-76-83-4
206-90-49

● 四色配色

⑪

60-2-30-0
98-191-189

0-0-100-0
255-241-0

10-72-11-3
216-100-148

29-40-2-0
189-161-201

⑫

28-2-81-0
200-216-74

0-0-100-0
255-241-0

10-0-34-3
233-238-186

91-16-64-4
0-144-116

⑬

36-91-82-31
137-39-39

0-0-100-0
255-241-0

61-35-98-20
103-124-41

100-72-62-25
0-64-77

⑭

0-58-58-0
240-137-97

0-0-100-0
255-241-0

27-0-85-0
202-219-61

96-16-36-4
0-143-161

● 五色配色

⑮

24-81-74-4
192-77-62

0-0-100-0
255-241-0

63-5-56-0
95-182-137

78-75-0-0
80-75-157

69-3-25-0
48-182-196

⑯

59-83-100-0
130-71-45

0-0-100-0
255-241-0

100-83-24-0
0-63-128

28-86-75-0
189-67-62

75-100-24-0
97-33-115

⑰

96-16-36-4
0-143-161

0-0-100-0
255-241-0

3-1-55-0
253-243-140

64-82-31-0
118-69-120

90-12-89-2
0-148-79

⑱

44-36-96-20
141-133-34

0-0-100-0
255-241-0

52-0-100-0
137-193-34

71-32-67-18
73-125-92

44-21-71-6
154-170-95

031

香蕉黄
Banana

0-15-100-0
255-217-0

颜色介绍

香蕉黄给人一种活泼和愉悦的感觉。搭配橙色和红色，能营造出丰富的感觉，给人一种富足的优越感。搭配紫色和蓝色，能突显香蕉黄的明亮，表现出智慧的感觉。

● **双色配色**　　　　● **三色配色**

0-15-100-0	60-55-0-0
255-217-0	119-116-181

4-2-25-0	0-15-100-0	77-4-40-0
249-246-207	255-217-0	0-172-167

0-15-100-0	50-0-30-0
255-217-0	133-203-191

80-100-0-10	0-15-100-0	32-92-26-9
79-23-127	255-217-0	185-42-108

0-15-100-0	94-60-10-2
255-217-0	0-93-161

47-36-98-22	0-15-100-0	0-54-31-75
132-129-30	255-217-0	98-51-52

0-15-100-0	28-2-81-0
255-217-0	200-216-74

29-39-2-0	0-15-100-0	10-64-11-0
189-163-203	255-217-0	221-121-160

❶

23-7-9-0	0-15-100-0	0-50-45-0
205-223-229	255-217-0	242-155-126

14-22-49-3	0-15-100-0	82-33-52-19
222-197-139	255-217-0	5-117-113

11

4-2-25-0
249-246-207

0-15-100-0
255-217-0

6-38-90-0
237-173-30

77-4-40-0
0-172-167

12

32-26-66-11
175-166-97

0-15-100-0
255-217-0

0-50-36-39
174-111-102

0-100-0-60
126-0-67

13

29-14-9-0
191-206-221

0-15-100-0
255-217-0

4-2-25-0
249-246-207

51-3-13-0
127-201-220

14

51-2-31-0
131-200-188

0-15-100-0
255-217-0

5-0-36-0
248-246-185

28-2-81-0
200-216-74

15

6-42-70-0
233-165-83

0-15-100-0
255-217-0

0-64-100-0
239-122-0

94-60-10-2
0-93-161

25-2-13-0
201-228-226

16

52-70-16-46
94-57-98

0-15-100-0
255-217-0

33-16-94-20
162-166-28

14-79-86-14
194-77-40

36-91-82-31
137-39-39

17

75-61-8-2
80-98-163

0-15-100-0
255-217-0

50-0-100-0
143-195-31

2-1-55-0
255-244-140

43-66-95-22
140-88-35

18

23-75-26-0
197-92-130

0-15-100-0
255-217-0

79-4-40-0
0-170-167

3-41-37-0
240-173-149

73-86-8-2
97-58-139

032

柠檬黄
Lemon

9-12-97-0
239-216-0

颜色介绍

柠檬黄体现出未成熟的可爱与鲜嫩。和冷色搭配，表现出清爽新鲜的感觉。和暗色搭配，能够形成强烈的对比，营造发光的效果。

● **双色配色**

①
9-12-97-0
239-216-0
10-64-11-0
221-121-160

②
9-12-97-0
239-216-0
11-0-24-3
230-238-206

③
9-12-97-0
239-216-0
64-84-39-10
111-61-103

④
9-12-97-0
239-216-0
40-35-11-0
166-163-194

①

● **三色配色**

⑤
0-0-67-74
105-99-33
9-12-97-0
239-216-0
36-90-82-30
139-42-40

⑥
0-65-70-0
238-121-72
9-12-97-0
239-216-0
77-0-34-0
0-176-180

⑦
90-62-33-25
6-77-112
9-12-97-0
239-216-0
36-18-36-0
177-191-169

⑧
42-20-75-36
122-134-65
9-12-97-0
239-216-0
1-33-64-18
217-165-89

⑨
77-0-34-0
0-176-180
9-12-97-0
239-216-0
70-82-50-0
105-70-99

⑩
94-60-9-2
0-93-162
9-12-97-0
239-216-0
36-10-3-11
160-192-218

⑤

⑥

⑦

⑧

● 四色配色

6-34-8-0
236-188-204

9-12-97-0
239-216-0

3-7-20-0
249-239-212

35-7-9-0
175-212-227

⑪

28-2-81-0
200-216-74

9-12-97-0
239-216-0

3-50-45-0
238-154-126

19-44-8-0
209-160-189

⑫

36-91-82-32
136-39-38

9-12-97-0
239-216-0

80-48-28-15
46-105-139

73-85-29-16
88-55-109

⑬

28-2-81-0
200-216-74

9-12-97-0
239-216-0

6-25-8-0
238-206-214

3-2-55-0
253-242-140

⑭

● 五色配色

65-35-100-20
93-122-41

9-12-97-0
239-216-0

26-22-89-5
196-182-46

10-12-20-2
232-222-205

0-34-53-11
230-174-116

⑮

88-18-44-5
0-144-147

9-12-97-0
239-216-0

11-0-24-3
230-238-206

3-2-55-0
253-242-140

2-5-93-0
240-151-15

⑯

55-23-15-3
121-167-195

9-12-97-0
239-216-0

6-36-60-2
235-177-108

3-7-18-0
249-239-216

19-100-100-0
202-21-29

⑰

51-3-13-0
127-201-220

9-12-97-0
239-216-0

15-73-16-0
211-98-144

4-30-68-0
243-191-94

54-59-16-12
126-104-147

⑱

柠檬黄 ●

颜色介绍

日照黄体现着奢华和珍贵的气质，是财富的象征。与暖色搭配，可以表现出丰富和华丽的感觉。与同色系的柔和色搭配，可以表现出自然的朴实感。

● **双色配色**

● **三色配色**

①
3-26-96-0 | 0-50-100-0
247-196-0 | 243-152-0

⑤
0-80-100-10 | 3-26-96-0 | 80-86-0-0
220-79-3 | 247-196-0 | 79-56-146

⑤

②
3-26-96-0 | 28-2-81-0
247-196-0 | 200-216-74

⑥
42-58-91-43 | 3-26-96-0 | 20-50-93-7
114-79-27 | 247-196-0 | 200-137-31

⑤

③
3-26-96-0 | 30-40-2-0
247-196-0 | 187-161-201

⑦
90-62-33-25 | 3-26-96-0 | 0-69-46-0
6-77-112 | 247-196-0 | 236-112-108

⑥

④
3-26-96-0 | 12-82-14-11
247-196-0 | 200-70-127

⑧
3-2-55-0 | 3-26-96-0 | 51-3-13-0
253-242-140 | 247-196-0 | 127-201-220

⑦

①

⑨
77-4-40-0 | 3-26-96-0 | 75-41-100-34
0-172-167 | 247-196-0 | 57-96-38

⑩
86-94-34-26 | 3-26-96-0 | 47-36-98-21
55-36-91 | 247-196-0 | 133-130-31

⑧

● 四色配色

			⑪
7-12-6-0 239-229-232	3-26-96-0 247-196-0	77-4-40-0 0-172-167	25-69-27-0 195-105-135

			⑫
32-26-66-30 148-141-81	3-26-96-0 247-196-0	22-77-73-9 189-83-62	54-92-34-24 117-38-91

			⑬
90-62-33-24 6-77-113	3-26-96-0 247-196-0	15-1-9-22 190-204-202	70-47-17-23 74-104-144

			⑭
49-14-96-2 146-178-44	3-26-96-0 247-196-0	95-16-36-4 0-143-161	11-8-94-1 235-220-0

● 五色配色

				⑮
6-34-8-0 236-188-204	3-26-96-0 247-196-0	63-68-23-10 110-87-133	2-2-55-0 255-243-140	22-92-26-9 186-42-108

				⑯
6-28-59-2 237-192-114	3-26-96-0 247-196-0	22-86-85-8 189-64-45	60-83-11-1 125-66-139	58-0-24-31 78-155-159

				⑰
36-100-68-20 151-19-56	3-26-96-0 247-196-0	59-45-100-18 112-114-38	32-55-95-22 159-109-28	14-74-34-24 179-79-101

				⑱
0-100-0-60 126-0-67	3-26-96-0 247-196-0	54-92-34-24 117-38-91	0-50-36-39 174-111-102	36-91-82-31 137-39-39

颜色介绍

金麦色是强烈而温暖的黄色。搭配暖色，有华丽、热情之感。添加阴影效果，能突显绘画般的空间层次感。搭配大自然中土木的颜色，能展现广袤的氛围。

● **双色配色**

❶
5-35-100-0 19-80-52-18
240-178-0 180-71-81

❷
5-35-100-0 3-12-25-0
240-178-0 248-230-198

❸
5-35-100-0 36-50-95-4
240-178-0 175-132-38

❹
5-35-100-0 73-86-8-2
240-178-0 97-58-139

❶

● **三色配色**

❺
3-2-55-0 5-35-100-0 51-3-13-0
253-242-140 240-178-0 127-201-220

❺

❻
28-2-81-0 5-35-100-0 76-2-18-0
200-216-74 240-178-0 0-177-207

❼
0-70-19-0 5-35-100-0 35-100-100-0
235-109-144 240-178-0 176-31-36

❻

❽
51-43-96-33 5-35-100-0 21-81-60-40
0-96-111 240-178-0 98-51-55

❼

❾
96-38-43-30 5-35-100-0 19-80-52-18
0-96-111 240-178-0 180-71-81

❾

❿
86-94-34-26 5-35-100-0 47-36-98-21
55-36-91 240-178-0 133-130-31

❽

● 四色配色

3-2-55-0
253-242-140

5-35-100-0
240-178-0

45-23-15-4
148-174-195

100-56-28-0
0-98-145

⑪

⑪

42-58-91-43
114-79-27

5-35-100-0
240-178-0

36-91-82-32
136-39-38

19-50-67-23
177-122-74

⑫

3-50-45-0
238-154-126

5-35-100-0
240-178-0

3-1-55-0
253-243-140

16-24-4-0
218-200-220

⑬

⑫

51-3-13-0
127-201-220

5-35-100-0
240-178-0

15-1-38-0
226-236-179

63-4-56-0
94-183-137

⑭

● 五色配色

16-24-4-0
218-200-220

5-35-100-0
240-178-0

60-55-0-0
119-116-181

60-60-0-60
63-52-96

80-86-0-0
79-56-146

⑮

⑮

49-3-98-1
145-193-36

5-35-100-0
240-178-0

96-16-36-4
0-143-161

24-17-41-3
201-199-158

90-62-33-25
6-77-112

⑯

35-53-50-27
145-107-95

5-35-100-0
240-178-0

61-86-40-13
115-56-98

22-86-85-8
189-64-45

26-22-89-5
196-182-46

⑰

⑯

19-64-100-36
155-84-0

5-35-100-0
240-178-0

14-10-52-5
221-214-138

60-30-100-15
109-136-40

26-22-89-5
196-182-46

⑱

金麦色 ●

035
金发色
Blonde

0-10-75-10
240-214-75

颜色介绍

金发色让人联想到开朗、美丽，以及异国风情的魅力。金发色与类似色彩进行组合，表现出一种柔美的女性魅力。与低明度的浊色色调色彩进行组合，表现出一种时尚、高级的感觉。

● **双色配色**

❶

0-10-75-10　70-70-88-2
240-214-75　102-88-62

❷

0-10-75-10　25-2-13-0
240-214-75　201-228-226

❸

0-10-75-10　19-50-48-23
240-214-75　177-122-103

❹

0-10-75-10　6-30-20-0
240-214-75　237-195-189

❶

● **三色配色**

❺

3-50-5-0　0-10-75-10　22-92-26-9
237-156-188　240-214-75　186-42-108

❺

❻

3-51-70-0　0-10-75-10　91-16-64-3
238-150-79　240-214-75　0-145-117

7

100-0-100-10　0-10-75-10　0-0-48-0
0-145-64　240-214-75　255-248-158

❻

❽

90-62-33-25　0-10-75-10　0-75-68-22
6-77-112　240-214-75　200-81-59

7

❾

0-0-48-0　0-10-75-10　52-70-7-0
255-248-158　240-214-75　141-93-157

7

❿

6-34-8-0　0-10-75-10　29-39-2-0
236-188-204　240-214-75　189-163-203

❽

● 四色配色

 ⑪

 ⑪

75-41-100-34　0-10-75-10　4-2-25-0　22-6-75-5
57-96-38　240-214-75　249-246-207　206-210-85

⑫

90-60-33-24　0-10-75-10　22-6-75-5　28-42-69-14
0-80-115　240-214-75　206-210-85　177-140-82

⑬

 ⑫

4-2-25-0　0-10-75-10　6-34-8-0　10-75-11-11
249-246-207　240-214-75　236-188-204　204-87-137

⑭

0-66-86-0　0-10-75-10　86-94-34-26　69-100-36-0
238-118-41　240-214-75　55-36-91　110-35-103

● 五色配色

 ⑮

 ⑮

3-20-20-0　0-10-75-10　19-50-67-23　3-2-25-0　9-100-100-32
246-216-200　240-214-75　177-122-74　251-247-207　169-0-9

⑯

61-35-98-20　0-10-75-10　27-67-81-31　22-50-93-7　45-35-65-5
103-124-41　240-214-75　152-83-43　197-136-33　153-151-101

⑰

 ⑯

61-35-98-2　0-10-75-10　0-50-100-0　3-2-25-0　91-17-64-4
118-141-49　240-214-75　243-152-0　251-247-207　0-143-116

⑱

22-86-86-8　0-10-75-10　6-28-59-2　20-20-36-5　61-65-26-12
189-64-44　240-214-75　237-192-114　206-195-163　112-91-130

036
黄赭石
Yellow Ochre

18-32-62-5
209-174-105

颜色介绍

黄赭石有一种悠闲的意象。搭配类似色彩可以突出朴素的特质，搭配艳丽的色彩则可以加强画面的活跃性。和低明度的冷色进行组合，具有一种平静的情绪感。

● **双色配色**

18-32-62-5　　3-2-55-0
209-174-105　253-242-140

18-32-62-5　　20-20-22-3
209-174-105　208-199-191

18-32-62-5　　0-70-65-0
209-174-105　236-109-78

18-32-62-5　　24-0-41-3
209-174-105　202-224-169

● **三色配色**

0-0-24-3　　　18-32-62-5　　0-50-100-0
252-248-208　209-174-105　243-152-0

42-58-91-43　18-32-62-5　　20-20-22-3
114-79-27　　209-174-105　208-199-191

3-26-96-0　　18-32-62-5　　69-100-36-30
247-196-0　　209-174-105　87-20-82

51-43-96-33　18-32-62-5　　34-63-29-57
112-105-31　209-174-105　101-59-77

90-0-40-60　　18-32-62-5　　57-42-0-58
0-91-93　　　209-174-105　65-75-112

86-94-34-26　18-32-62-5　　63-36-50-18
55-36-91　　209-174-105　96-125-114

⑪

| 40-82-94-45 | 18-32-62-5 | 100-80-0-40 | 36-91-82-32 |
| 113-45-19 | 209-174-105 | 0-40-112 | 136-39-38 |

⑫

| 100-68-100-31 | 18-32-62-5 | 74-41-100-34 | 19-50-67-23 |
| 0-64-42 | 209-174-105 | 60-96-37 | 177-122-74 |

⑬

| 45-23-15-4 | 18-32-62-5 | 4-2-25-0 | 51-2-38-0 |
| 148-174-195 | 209-174-105 | 249-246-207 | 132-199-175 |

⑭

| 9-100-100-32 | 18-32-62-5 | 26-22-89-5 | 71-52-79-31 |
| 169-0-9 | 209-174-105 | 196-182-46 | 73-89-60 |

⑪

⑫

⑮

| 15-94-94-4 | 18-32-62-5 | 3-12-25-0 | 36-91-82-32 | 0-62-51-0 |
| 205-43-32 | 209-174-105 | 248-230-198 | 136-39-38 | 238-128-106 |

⑯

| 0-62-51-0 | 18-32-62-5 | 2-17-24-0 | 63-5-56-0 | 73-86-8-2 |
| 238-128-106 | 209-174-105 | 249-222-195 | 95-182-137 | 97-58-139 |

⑰

| 2-21-23-0 | 18-32-62-5 | 20-20-36-5 | 36-51-95-27 | 47-36-98-22 |
| 248-214-193 | 209-174-105 | 206-230-163 | 146-108-28 | 132-129-30 |

⑱

| 58-28-24-7 | 18-32-62-5 | 87-87-27-10 | 24-17-41-0 | 84-45-25-11 |
| 112-153-171 | 209-174-105 | 57-54-115 | 204-202-160 | 10-110-149 |

⑮

⑯

黄
赭
石
●

05

第 5 章
绿色系配色

绿色是植物的颜色，在中国文化中还有生命的含义，可代表自然、生态、环保等，如绿色食品。绿色因为与春天有关，所以象征青春，也象征繁荣。绿色有和平、友善、善于倾听、不希望发生冲突的色彩性格。

037

绿白色
White Green

21-4-15-0
210-229-222

颜色介绍

绿白色纤细而淡雅，让人感受到生机与冷静。搭配高明度的蓝色和橙色，给人一种明亮清晨的氛围感。搭配粉红色，能削弱清冷感，给人一种童话世界的感受。

● 双色配色

①
21-4-15-0　63-5-56-0
210-229-222　95-182-137

②
21-4-15-0　0-0-35-0
210-229-222　255-250-188

③
21-4-15-0　6-34-8-0
210-229-222　236-188-204

④
21-4-15-0　66-31-34-4
210-229-222　93-145-156

❶

● 三色配色

⑤
55-23-15-3　21-4-15-0　94-60-9-2
121-167-194　210-229-222　0-93-162

⑥
94-64-30-2　21-4-15-0　0-54-31-75
0-89-135　210-229-222　98-51-52

⑦
0-0-35-0　21-4-15-0　77-4-40-0
255-250-188　210-229-222　0-172-167

⑧
18-54-40-5　21-4-15-0　90-62-33-25
204-134-128　210-229-222　6-77-112

⑨
28-2-81-0　21-4-15-0　0-43-22-5
200-216-74　210-229-222　236-166-167

⑩
58-0-24-31　21-4-15-0　20-67-84-31
78-155-159　210-229-222　161-85-37

⑤

⑥

⑦

⑧

四色配色

90-62-33-25
6-77-112

21-4-15-0
210-229-222

3-50-93-0
239-151-16

51-51-49-39
103-90-86

⑪

⑪

0-0-35-0
255-250-188

21-4-15-0
210-229-222

77-4-40-0
0-172-167

63-5-56-0
95-182-137

⑫

0-100-0-60
126-0-67

21-4-15-0
210-229-222

14-74-34-24
179-79-101

20-50-93-7
200-137-31

⑬

⑫

0-0-35-0
255-250-188

21-4-15-0
210-229-222

3-50-93-0
239-151-16

63-5-56-0
95-182-137

⑭

五色配色

94-60-9-2
0-93-162

21-4-15-0
210-229-222

55-23-15-3
121-167-195

6-34-8-0
236-188-204

90-62-33-25
6-77-112

⑮

11-0-24-3
230-238-206

21-4-15-0
210-229-222

6-36-60-2
235-177-108

33-0-40-3
181-216-171

78-38-36-4
49-128-147

⑯

18-32-62-5
209-174-105

21-4-15-0
210-229-222

36-91-82-31
136-39-38

2-29-31-0
245-198-171

51-43-96-33
112-105-31

⑰

78-46-25-14
52-109-145

21-4-15-0
210-229-222

39-73-51-0
170-92-101

61-65-26-12
112-91-130

60-60-0-60
63-52-96

⑱

⑮

⑯

颜色介绍

灰绿色给人一种柔和纤细但又不失潇洒的感觉。与棕褐色进行组合，表现出严肃的感觉。搭配低纯度的黄色与粉色，可以营造出优雅的气氛。

● **双色配色**

47-11-26-2　　6-28-59-1
144-191-189　　238-194-115

47-11-26-2　　22-9-31-0
144-191-189　　209-218-187

47-11-26-2　　8-31-21-0
144-191-189　　233-191-186

47-11-26-2　　18-54-40-5
144-191-189　　204-134-128

● **三色配色**

3-20-32-0　　47-11-26-2　　0-40-20-0
246-214-177　　144-191-189　　245-178-178

68-17-44-0　　47-11-26-2　　84-45-24-11
79-164-152　　144-191-189　　9-110-150

96-16-36-4　　47-11-26-2　　2-21-23-0
0-143-161　　144-191-189　　248-214-193

20-8-53-0　　47-11-26-2　　51-63-24-38
215-218-141　　144-191-189　　104-75-106

45-23-15-4　　47 11-26-2　　6-25-8-0
148-174-195　　144-191-189　　238-206-214

19-36-15-3　　47-11-26-2　　17-11-29-3
207-172-186　　144-191-189　　216-216-187

● 四色配色

11-0-24-3　　47-11-26-2　　36-5-32-0　　96-16-36-4
230-238-206　144-191-189　175-211-186　0-143-161　⑪

54-91-33-24　47-11-26-2　　2-21-23-0　　34-36-16-5
117-40-93　　144-191-189　248-214-193　175-160-181　⑫

90-16-64-4　　47-11-26-2　　22-9-31-0　　16-30-19-0
0-144-116　　144-191-189　209-218-187　218-188-190　⑬

44-95-64-14　47-11-26-2　　27-20-71-4　　0-70-70-70
145-39-66　　144-191-189　195-187-93　　107-40-14　⑭

● 五色配色

91-16-64-4　　47-11-26-2　　14-22-49-3　　37-91-82-31　47-36-98-22
0-144-116　　144-191-189　222-197-139　136-39-39　　132-129-30　⑮

64-33-53-18　47-11-26-2　　37-45-25-43　40-82-94-44　27-42-54-37
92-128-112　144-191-189　119-99-112　　114-46-20　　144-114-86　⑯

15-1-38-0　　47-11-26-2　　9-7-25-0　　28-14-57-24　2-14-13-0
226-236-179　144-191-189　237-233-202　164-169-108　249-228-219　⑰

71-52-79-31　47-11-26-2　　23-32-49-8　　0-50-36-39　19-64-100-36
73-89-60　　144-191-189　195-168-128　174-111-102　155-84-0　⑱

颜色介绍

钴绿色既代表自然与生机，又蕴藏了一丝平静。
搭配深蓝色和深绿色，表现出深沉怀古的感觉。
搭配黄色和蓝色，给人一种平衡而不失活跃的
感觉。

● **双色配色**

63-0-40-0　　3-12-25-0
87-189-170　　248-230-198

63-0-40-0　　21-55-47-0
87-189-170　　205-135-120

63-0-40-0　　96-16-36-4
87-189-170　　0-143-161

63-0-40-0　　73-86-8-2
87-189-170　　97-58-139

● **三色配色**

11-0-24-3　　63-0-40-0　　25-2-13-0
230-238-206　　87-189-170　　201-228-226

10-12-20-2　　63-0-40-0　　70-31-36-0
232-222-205　　87-189-170　　81-145-156

7-8-33-0　　63-0-40-0　　63-32-50-18
242-232-185　　87-189-170　　95-130-117

36-5-32-0　　63-0-40-0　　3-41-9-0
175-211-186　　87-189-170　　239-175-194

11-43-34-0　　63-0-40-0　　14-61-49-24
225-165-152　　87-189-170　　181-104-93

58-28-24-7　　63-0-40-0　　93-74-36-30
112-153-171　　87-189-170　　13-59-97

● 四色配色

⑪

| 22-75-66-22 | 63-0-40-0 | 5-0-36-0 | 87-45-24-0 |
| 171-77-64 | 87-189-170 | 248-246-185 | 0-117-160 |

⑫

| 38-10-0-0 | 63-0-40-0 | 6-34-8-0 | 90-62-33-25 |
| 166-205-237 | 87-189-170 | 236-188-204 | 6-77-112 |

⑪

⑬

| 60-60-0-60 | 63-0-40-0 | 86-60-26-12 | 60-55-0-0 |
| 63-52-96 | 87-189-170 | 34-89-134 | 119-116-181 |

⑭

| 100-65-48-0 | 63-0-40-0 | 96-26-36-4 | 26-13-36-5 |
| 0-87-114 | 87-189-170 | 0-132-155 | 194-202-168 |

⑫

● 五色配色

⑮

| 2-40-23-0 | 63-0-40-0 | 14-74-34-24 | 3-16-10-0 | 85-20-54-6 |
| 242-177-173 | 87-189-170 | 179-79-101 | 246-224-222 | 0-142-128 |

⑯

| 100-0-34-0 | 63-0-40-0 | 7-10-27-0 | 12-11-60-7 | 56-64-0-2 |
| 0-159-178 | 87-189-170 | 241-230-196 | 222-210-118 | 130-101-168 |

⑮

⑰

| 4-2-25-0 | 63-0-40-0 | 41-2-2-0 | 25-2-13-0 | 64-40-17-0 |
| 249-246-207 | 87-189-170 | 156-213-242 | 201-228-226 | 104-138-177 |

⑱

| 9-7-25-0 | 63-0-40-0 | 3-50-93-0 | 0-3-37-0 | 0-45-30-0 |
| 237-233-202 | 87-189-170 | 239-151-16 | 255-246-181 | 243-166-157 |

⑯

钴
绿
色

●

040
松叶绿
Pine Leaf

48-24-49-9
140-161-132

颜色介绍

松叶绿是一种柔和恬静的色彩，让人产生怀念的感觉。搭配绿色系，可以表现出生机与活力。搭配低纯度的粉色和黄色，可以表现出安定和统一，给人舒适的感觉。

● **双色配色**

48-24-49-9 6-28-59-2
140-161-132 237-192-114

48-24-49-9 19-36-15-3
140-161-132 207-172-186

48-24-49-9 20-9-23-3
140-161-132 209-217-199

48-24-49-9 23-7-9-0
140-161-132 205-223-229

● **三色配色**

3-12-20-0 48-24-49-9 3-27-27-0
248-230-208 140-161-132 244-202-180

11-0-24-3 48-24-49-9 36-5-32-0
230-238-206 140-161-132 175-211-186

7-10-27-0 48-24-49-9 47-26-18-0
241-230-196 140-161-132 146-171-191

36-91-82-31 48-24-49-9 27-18-40-3
137-39-39 140-161-132 195-195-159

9-27-39-2 48-24-49-9 90-68-25-0
231-194-156 140-161-132 28-85-139

0-30-23-0 48-24-49-9 30-48-9-0
248-198-184 140-161-132 187-145-182

● 四色配色

11

25-2-12-0
201-228-227

48-24-49-9
140-161-132

44-12-20-2
152-193-199

6-17-6-0
240-221-227

11

12

0-50-100-40
172-106-0

48-24-49-9
140-161-132

4-2-25-0
249-246-207

35-53-50-27
145-107-95

13

35-65-51-9
168-103-100

48-24-49-9
140-161-132

67-33-50-20
82-125-114

90-62-33-24
6-77-113

12

14

15-40-59-11
204-155-101

48-24-49-9
140-161-132

19-64-100-36
155-84-0

90-62-33-25
6-77-112

● 五色配色

15

10-5-30-0
236-235-194

48-24-49-9
140-161-132

77-4-40-0
0-172-167

25-2-12-0
201-228-227

63-5-56-0
95-182-137

15

16

48-43-70-2
150-139-91

48-24-49-9
140-161-132

14-22-49-3
222-197-139

64-33-53-18
92-128-112

17-4-38-0
221-229-177

17

17-11-29-3
216-216-187

48-24-49-9
140-161-132

56-37-19-16
113-132-160

3-12-25-0
248-230-198

58-28-24-7
112-153-171

16

18

26-22-89-43
138-129-25

48-24-49-9
140-161-132

0-70-70-70
107-40-14

0-0-70-20
223-211-85

30-10-45-0
192-208-157

松
叶
绿

●

041
苔绿色
Moss Green

42-26-62-10
154-161-106

颜色介绍

苔绿色给人柔和而舒适的感觉，搭配暖色，能增添活泼感，搭配低明度的色彩，能增加安定的感觉。搭配低纯度的粉色和高明度的绿色，能增加快乐和幸福的感觉。

● 双色配色

42-26-62-10 6-25-33-0
154-161-106 239-203-171

42-26-62-10 52-24-33-29
154-161-106 107-135-135

42-26-62-10 6-36-60-2
154-161-106 235-177-108

42-26-62-10 13-13-28-5
154-161-106 221-213-185

❶

● 三色配色

6-36-60-2 42-26-62-10 8-31-21-0
235-177-108 154-161-106 233-191-186

9-10-35-0 42-26-62-10 7-38-43-0
237-227-179 154-161-106 234-176-140

20-20-36-5 42-26-62-10 52-24-33-29
206-195-163 154-161-106 107-135-135

64-46-90-24 42-26-62-10 0-54-31-75
94-105-51 154-161-106 98-51-52

17-2-19-0 42-26-62 10 24-21-2-0
220-235-128 154-161-106 201-199-225

18-54-40-5 42-26-62-10 43-57-36-28
204-134-128 154-161-106 130-97-109

❺

❻

❼

❽

● 四色配色

3-12-25-0	42-26-62-10	6-30-62-1	20-50-93-7
248-230-198	154-161-106	238-190-107	200-137-31

⑪

⑫

22-66-48-9	42-26-62-10	71-32-67-18	9-7-45-0
190-105-103	154-161-106	73-125-92	238-230-160

⑬

12-48-76-0	42-26-62-10	93-74-36-30	24-17-41-3
224-151-70	154-161-106	13-59-97	201-199-158

⑭

12-31-32-2	42-26-62-10	82-33-52-20	75-41-100-34
224-186-165	154-161-106	5-116-112	57-96-38

● 五色配色

⑮

32-55-95-22	42-26-62-10	9-7-45-0	35-53-50-27	18-32-62-5
159-109-28	154-161-106	238-230-160	145-107-95	209-174-105

⑯

7-38-43-0	42-26-62-10	3-12-25-0	23-32-50-8	43-66-95-22
234-176-140	154-161-106	248-230-198	195-168-126	140-88-35

⑰

9-10-35-0	42-26-62-10	3-50-47-0	2-21-23-0	14-36-59-0
237-227-179	154-161-106	238-153-123	248-214-193	223-174-111

⑱

57-37-38-22	42-26-62-10	0-0-24-3	25-2-12-0	19-17-42-2
106-124-127	154-161-106	252-248-208	201-228-227	213-204-57

⑮

⑯

苔绿色 ●

042

橄榄绿
Olive Green

51-36-60-21
123-129-96

颜色介绍

橄榄绿给人非常诚实可靠的安全感。搭配藏蓝色和浅绿色，能增加画面的静寂感，体现出淳朴的意象。搭配暖色，表现出成熟的感觉。

● **双色配色**

51-36-60-21 3-2-55-0
123-129-96 253-242-140

51-36-60-21 47-26-18-0
123-129-96 146-171-191

51-36-60-21 18-60-59-11
123-129-96 195-117-89

51-36-60-21 86-94-34-26
123-129-96 55-36-91

● **三色配色**

23-32-49-8 51-36-60-21 0-54-31-75
195-168-128 123-129-96 98-51-52

24-17-41-3 51-36-60-21 0-34-53-11
201-199-158 123-129-96 230-174-116

13-14-15-0 51-36-60-21 69-100-36-30
227-219-213 123-129-96 87-20-82

44-12-20-2 51-36-60-21 27-18-40-3
152-193-199 123-129-96 195-195-159

6-28-59-2 51-36 60-21 29-40-2-0
237-192-114 123-129-96 189-161-201

11-0-24-3 51-36-60-21 20-36-15-3
230-238-206 123-129-96 206-172-186

● 四色配色

⑪

14-53-59-0
218-142-100

51-36-60-21
123-129-96

10-2-10-0
235-243-235

59-8-14-0
101-186-212

⑫

6-28-60-1
238-193-113

51-36-60-21
123-129-96

3-12-25-0
248-230-198

23-19-41-3
203-197-157

⑬

22-86-85-8
189-64-45

51-36-60-21
123-129-96

6-28-59-2
237-192-114

80-100-0-10
79-23-127

⑭

23-32-49-8
195-168-128

51-36-60-21
123-129-96

20-20-36-5
206-195-163

3-12-25-0
248-230-198

● 五色配色

⑮

100-60-0-70
0-31-80

51-36-60-21
123-129-96

9-7-45-0
238-230-160

0-50-36-39
174-111-102

36-91-82-31
137-39-39

⑮

⑯

31-74-26-12
170-84-122

51-36-60-21
123-129-96

63-68-23-10
110-87-133

6-34-8-0
236-188-204

9-7-45-0
238-230-160

⑰

20-2-49-0
216-228-154

51-36-60-21
123-129-96

41-7-25-16
144-183-177

14-53-59-0
218-142-100

21-27-23-4
204-185-181

⑯

⑱

44-21-71-6
154-170-95

51-36-60-21
123-129-96

4-2-25-0
249-246-207

6-28-60-1
238-193-113

27-20-71-4
195-187-93

043
翠绿色
Verdure

100-0-100-10
0-145-64

颜色介绍

翠绿色表现和睦友善、和平和希望。搭配低纯度的绿色，表现出沉默安静的感觉。搭配高明度的色彩，能使绿色的鲜艳感跃然纸上，制造出清爽的效果。

● 双色配色

100-0-100-10　0-66-86-0
0-145-64　　238-118-41

100-0-100-10　6-28-59-1
0-145-64　　238-194-115

100-0-100-10　2-1-55-0
0-145-64　　255-244-140

100-0-100-10　86-94-34-26
0-145-64　　55-36-91

● 三色配色

20-2-49-0　　100-0-100-10　50-3-98-0
216-228-154　0-145-64　　143-193-37

6-34-8-0　　100-0-100-10　28-2-81-0
236-188-204　0-145-64　　200-216-74

7-10-27-0　　100-0-100-10　0-54-31-75
241-229-195　0-145-64　　98-51-52

6-34-8-0　　100-0-100-10　11-0-81-0
236-188-204　0-145-64　　238-234-66

25-1-20-0　　100-0-100-10　59-2-18-0
201-229-214　0-145-64　　98-193-210

24-17-41-0　　100-0-100-10　42-58-91-43
204-202-160　0-145-64　　114-79-27

● 四色配色 ———————

6-28-59-2
237-192-114

100-0-100-10
0-145-64

4-2-25-0
249-248-208

20-0-80-0
218-226-74

8-0-74-0
243-237-88

100-0-100-10
0-145-64

7-68-79-0
227-112-57

77-4-40-0
0-172-167

20-50-93-7
200-137-31

100-0-100-10
0-145-64

67-62-86-46
70-65-38

22-86-85-8
189-64-45

43-66-95-22
140-88-35

100-0-100-10
0-145-64

37-91-82-31
136-39-39

28-42-69-14
177-140-82

● 五色配色 ———————

0-40-100-0
247-171-0

100-0-100-10
0-145-64

15-1-38-0
226-236-179

6-28-59-1
237-194-115

21-81-60-40
143-52-55

28-2-81-0
200-216-74

100-0-100-10
0-145-64

11-8-94-0
236-221-0

40-82-94-44
114-46-20

44-36-96-20
141-133-34

11-0-81-0
238-234-66

100-0-100-10
0-145-64

0-7-42-0
255-238-167

60-2-30-0
98-191-189

25-2-12-0
201-228-227

44-36-96-20
141-133-34

100-0-100-10
0-145-64

2-1-55-0
255-244-140

71-32-67-18
73-125-92

44-21-71-6
154-170-95

翠
绿
色

●

044
孔雀石绿
Malachite Green

94-7-68-0
0-153-116

颜色介绍

孔雀石绿如宝石般艳丽鲜明，非常引人注目。
搭配低明度的黄色，可以增加整体的柔和感。
搭配蓝色和紫色，可以体现梦幻的效果。

● **双色配色**

1
94-7-68-0　　2-1-55-0
0-153-116　　255-244-140

2
94-7-68-0　　0-23-19-0
0-153-116　　250-212-199

3
94-7-68-0　　13-40-59-2
0-153-116　　221-166-108

4
94-7-68-0　　14-10-9-1
0-153-116　　224-225-227

● **三色配色**

5
6-28-59-1　　94-7-68-0　　4-2-25-0
238-194-115　0-153-116　　249-246-207

6
23-0-31-0　　94-7-68-0　　10-82-59-0
207-230-193　0-153-116　　219-78-81

7
14-74-34-24　94-7-68-0　　6-25-27-0
179-79-101　0-153-116　　239-203-182

8
9-64-32-1　　94-7-68-0　　0-0-31-8
222-120-133　0-153-116　　244-238-187

9
100-80-0-40　94-7-68-0　　5-10-20-5
0-40-112　　0-153-116　　237-225-203

10
20-9-23-3　　94-7-68-0　　14-29-40-3
209-217-199　0-153-116　　220-186-151

1

5

6

7

8

● 四色配色

11-55-47-0
223-139-119

94-7-68-0
0-153-116

2-5-20-0
252-243-214

14-5-47-0
229-229-157

57-9-25-0
112-186-193

94-7-68-0
0-153-116

4-2-25-0
249-248-208

6-28-59-2
237-192-114

23-0-48-3
205-224-154

94-7-68-0
0-153-116

36-5-32-0
175-211-186

4-8-25-0
247-236-202

3-16-10-0
246-224-222

94-7-68-0
0-153-116

66-82-27-12
105-62-115

4-14-68-0
248-219-100

● 五色配色

2-1-55-0
255-244-140

94-7-68-0
0-153-116

100-24-36-5
0-132-155

2-5-20-0
252-243-214

0-89-18-36
173-34-92

3-50-48-0
238-153-121

94-7-68-0
0-153-116

2-7-45-14
229-214-146

54-91-33-24
117-40-93

13-40-59-2
221-166-108

2-21-23-0
248-214-193

94-7-68-0
0-153-116

31-48-13-39
134-103-128

4-1-25-0
249-248-208

14-61-49-24
181-104-93

94-62-9-2
0-90-160

94-7-68-0
0-153-116

22-81-26-9
188-73-117

12-0-32-0
232-240-193

35-0-64-3
178-210-118

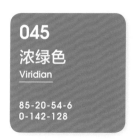

045

浓绿色
Viridian

85-20-54-6
0-142-128

颜色介绍

浓绿色给人沉着的印象，并透出清高和充实感。
搭配低明度的蓝色，给人一种深邃厚重的感觉。
搭配低明度的绿色，表现出舒畅悠闲的感觉。

● 双色配色

● 三色配色

❶
85-20-54-6　6-28-59-1
0-142-128　238-194-115

❺
31-13-13-0　85-20-54-6　6-25-8-0
186-206-215　0-142-128　238-206-214

❷
85-20-54-6　7-10-27-0
0-142-128　241-230-196

❻
3-20-32-0　85-20-54-6　0-40-20-0
246-214-177　0-142-128　245-178-178

❸
85-20-54-6　8-31-21-0
0-142-128　233-191-186

❼
2-21-23-0　85-20-54-6　63-5-56-0
248-214-193　0-142-128　95-182-137

❹
85-20-54-6　3-50-47-0
0-142-128　238-153-123

❽
17-11-29-3　85-20-54-6　10-64-11-0
216-216-187　0-142-128　221-121-160

❶

❾
35-53-50-27　85-20-54-6　36-91-82-31
145-107-95　0-142-128　137-39-39

❿
27-18-40-3　85-20-54-6　44-12-20-2
195-195-159　0-142-128　152-193-199

● 四色配色

⑪

| 6-28-59-2 237-192-114 | 85-20-54-6 0-142-128 | 0-0-48-0 255-248-158 | 12-31-32-2 224-186-165 |

⑪

⑫

| 54-91-33-24 117-40-93 | 85-20-54-6 0-142-128 | 34-36-16-5 175-160-181 | 0-20-30-0 251-216-181 |

⑬

| 15-1-38-0 226-236-179 | 85-20-54-6 0-142-128 | 22-9-31-0 209-218-187 | 23-32-50-8 195-168-126 |

⑫

⑭

| 0-100-65-76 92-0-2 | 85-20-54-6 0-142-128 | 44-35-96-20 140-134-34 | 22-86-85-24 167-55-37 |

● 五色配色

⑮

| 22-86-85-8 189-64-45 | 85-20-54-6 0-142-128 | 18-9-71-4 216-211-95 | 3-12-35-0 249-228-178 | 18-32-62-5 209-174-105 |

⑮

16

| 50-4-25-0 134-199-198 | 85-20-54-6 0-142-128 | 16-4-4-0 221-235-242 | 35-25-0-5 171-178-215 | 28-0-14-0 193-228-225 |

⑰

| 50-4-25-0 134-199-198 | 85-20-54-6 0-142-128 | 59-79-73-36 96-54-52 | 22-86-85-8 189-64-45 | 90-62-33-25 6-77-112 |

16

⑱

| 3-12-35-0 249-228-178 | 85-20-54-6 0-142-128 | 0-40-20-0 245-178-178 | 4-2-25-0 249-246-207 | 22-9-31-0 209-218-187 |

浓绿色 ●

131

046
竹绿色
Bamboo Green

81-12-38-2
0-158-164

颜色介绍

竹绿色清脆干练，给人一种知性和清凉的感觉。搭配蓝色和绿色，体现出自然轻松的氛围感。搭配高明度的暖色，使画面呈现出轻松活泼又不失稳重的协调感。

● 双色配色

①

81-12-38-2　8-31-21-0
0-158-164　233-191-186

②

81-12-38-2　23-7-9-0
0-158-164　205-223-229

③

81-12-38-2　0-54-31-75
0-158-164　98-51-52

④

81-12-38-2　86-94-34-26
0-158-164　55-36-91

❶

● 三色配色

⑤

2-21-23-0　81-12-38-2　63-5-56-0
248-214-193　0-158-164　95-182-137

⑥

31-13-13-0　81-12-38-2　6-25-8-0
186-206-215　0-158-164　238-206-214

⑦

48-0-12-0　81-12-38-2　6-28-59-1
136-207-225　0-158-164　238-194-115

⑧

3-20-32-0　81-12-38-2　0-40-20-0
246-214-177　0-158-164　245-178-178

⑨

28-13-33-0　81-12-38-2　51-63-24-38
195-206-179　0-158-164　104-75-106

⑩

3-50-47-0　81-12-38-2　66-75-0-18
238-153-123　0-158-164　98-67-139

⑤

⑥

⑦

⑧

⑪

⑪

7-12-6-0
239-229-232

81-12-38-2
0-158-164

0-0-53-7
247-236-139

21-92-26-9
188-42-108

⑫

29-40-2-0
189-161-201

81-12-38-2
0-158-164

7-12-6-0
239-229-232

94-60-10-2
0-93-161

⑫

⑬

25-2-13-0
201-228-226

81-12-38-2
0-158-164

35-25-0-5
171-178-215

50-3-13-0
131-202-220

⑭

12-59-48-0
220-130-114

81-12-38-2
0-158-164

78-75-32-0
81-78-125

17-11-29-3
216-216-187

⑮

0-68-25-0
236-114-138

81-12-38-2
0-158-164

0-25-10-0
249-210-212

4-2-25-0
249-246-207

6-32-50-0
238-188-132

⑮

⑯

15-1-38-0
226-236-179

81-12-38-2
0-158-164

28-2-81-0
200-216-74

25-2-13-0
201-228-227

28-0-50-3
194-219-150

⑰

37-0-15-0
170-218-222

81-12-38-2
0-158-164

3-12-25-0
248-230-198

11-43-34-0
225-165-152

6-28-59-2
237-192-114

⑱

54-91-33-24
117-40-93

81-12-38-2
0-158-164

34-36-16-5
175-160-181

10-21-4-0
231-210-225

9-27-39-2
231-194-156

竹
绿
色

●

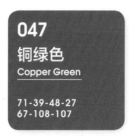

047
铜绿色
Copper Green

71-39-48-27
67-108-107

颜色介绍

铜绿色给人一种坚实冷静的意象。同时搭配低明度的暖色和冷色，可以展现出力量。搭配高纯度的冷色，给人一种安定的感觉。

● **双色配色** —————

71-39-48-27　3-50-47-0
67-108-107　238-153-123

71-39-48-27　6-28-59-1
67-108-107　238-194-115

71-39-48-27　27-18-40-3
67-108-107　195-195-159

71-39-48-27　0-54-31-75
67-108-107　98-51-52

● **三色配色** —————

17-26-25-0　71-39-48-27　22-66-48-9
217-194-183　67-108-107　190-105-103

2-21-23-0　71-39-48-27　63-5-56-0
248-214-193　67-108-107　95-182-137

6-25-8-0　71-39-48-27　31-13-13-0
238-206-214　67-108-107　186-206-215

3-20-32-0　71-39-48-27　0-40-20-0
246-214-177　67-108-107　245-178-178

0-31-21-0　71-39-48-27　19-50-67-23
233-191-186　67-108-107　177-122-74

28-13-33-0　71-39-48-27　16-38-34-0
195-206-179　67-108-107　217-172-156

39-29-53-11　71-39-48-27　34-53-86-26　0-70-70-70
159-158-120　67-108-107　150-107-44　107-40-14

49-0-15-0　71-39-48-27　70-8-54-0　24-6-31-5
133-206-219　67-108-107　64-172-139　199-214-184

29-40-6-0　71-39-48-27　7-12-6-0　94-60-10-2
189-161-201　67-108-107　239-229-232　0-93-161

71-52-79-31　71-39-48-27　23-32-49-8　19-64-100-36
73-89-60　67-108-107　195-168-128　155-84-0

● 五色配色

13-49-71-0　71-39-48-27　20-25-45-0　4-2-25-0　6-32-50-0
222-149-80　67-108-107　212-191-147　249-246-207　238-188-132

90-16-64-4　71-39-48-27　22-9-31-0　12-46-37-2　37-45-25-43
0-144-116　67-108-107　209-218-187　221-156-142　119-99-112

54-91-33-24　71-39-48-27　34-36-16-5　3-12-35-0　39-29-53-11
117-40-93　67-108-107　175-160-181　249-228-178　159-158-120

53-81-94-41　71-39-48-27　47-36-98-22　33-65-95-24　33-34-53-10
100-49-27　67-108-107　132-129-30　153-90-29　173-156-118

铜
绿
色
●

135

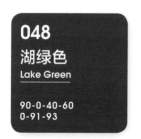

048
湖绿色
Lake Green

90-0-40-60
0-91-93

颜色介绍

湖绿色给人一种知性和清凉的感觉。搭配低纯度的绿色和蓝色，能表现出安详静谧的感觉。搭配高纯度的黄色，能够增加画面的清爽感。

● **双色配色**

①
90-0-40-60　　6-28-59-0
0-91-93　　　239-194-116

②
90-0-40-60　　4-5-2-0
0-91-93　　　247-244-247

③
90-0-40-60　　63-5-56-0
0-91-93　　　95-182-137

④
90-0-40-60　　29-36-53-0
0-91-93　　　192-165-123

● **三色配色**

⑤
6-28-59-0　　90-0-40-60　　0-66-86-0
239-194-116　0-91-93　　　238-118-41

⑥
63-5-56-0　　90-0-40-60　　10-12-20-2
95-182-137　0-91-93　　　232-222-205

⑦
0-22-100-0　　90-0-40-60　　50-0-100-0
253-205-0　　0-91-93　　　143-195-31

8
6-34-8-0　　90-0-40-60　　4-5-2-0
236-188-204　0-91-93　　　247-244-247

⑨
35-100-100-32　90-0-40-60　　11-8-94-1
137-15-21　　0-91-93　　　235-220-0

⑩
44-12-20-2　　90-0-40-60　　27-18-40-3
152-193-199　0-91-93　　　195-195-159

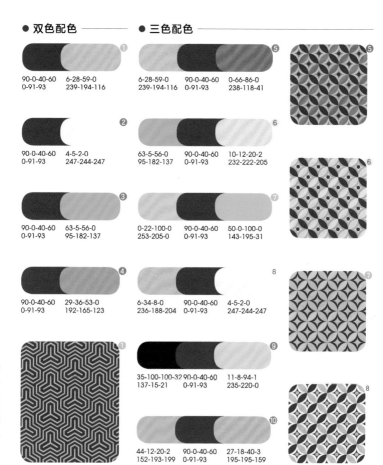

⑪
33-9-37-28　90-0-40-60　3-0-20-0　24-0-41-3
147-168-141　0-91-93　251-250-218　202-224-169

⑫
43-66-95-22　90-0-40-60　0-50-100-40　29-36-53-0
140-88-35　0-91-93　172-106-0　192-165-123

⑬
31-26-66-11　90-0-40-60　19-50-67-23　100-0-100-10
177-167-97　0-91-93　177-122-74　0-145-64

⑭
43-66-95-22　90-0-40-60　65-35-100-20　31-26-66-11
140-88-35　0-91-93　93-122-41　177-167-97

● 五色配色

15
15-0-40-0　90-0-40-60　0-25-40-0　60-2-30-0　25-2-12-0
226-236-175　0-91-93　250-206-157　98-191-189　201-228-227

16
29-39-2-0　90-0-40-60　4-2-25-0　6-34-8-0　4-5-2-0
189-163-203　0-91-93　249-246-207　236-188-204　247-244-247

17
63-32-45-18　90-0-40-60　24-0-41-3　58-0-24-31　23-7-9-0
9-131-124　0-91-93　202-224-169　78-155-159　205-223-229

⑱
63-32-45-18　90-0-40-60　26-23-89-5　0-1-31-0　90-62-33-25
94-131-124　0-91-93　196-181-46　255-250-196　6-77-112

湖
绿
色

●

137

06

第 6 章

蓝色系配色

蓝色非常纯净,通常让人联想到海洋、天空、湖水。纯净的蓝色是晴空的颜色,表现出晴朗、美丽、梦幻、冷静、理智与广阔。由于博大的特性,蓝色具有理智、准确的意象,因此在商业设计中,多用于强调具有科技感、代表效率的商品或企业形象。

049
水蓝色
Aqua Blue

32-5-5-0
182-218-236

颜色介绍

水蓝色给人冷静和纤细的感觉，洋溢着夏日的清凉。搭配高明度的粉色，可以让画面变得简单和可爱。搭配低纯度的黄色，可以让画面变得纯洁和通透。

● 双色配色

1

32-5-5-0
182-218-236

15-1-38-0
226-236-179

2

32-5-5-0
182-218-236

3-12-25-0
148-230-198

3

32-5-5-0
182-218-236

63-59-13-29
91-85-131

4

32-5-5-0
182-218-236

86-94-34-26
56-36-91

1

● 三色配色

5

53-8-24-0
125-191-196

32-5-5-0
182-218-236

21-0-25-0
211-233-206

6

29-40-2-0
189-161-201

32-5-5-0
182-218-236

0-36-14-0
246-187-193

7

3-20-20-0
246-216-200

32-5-5-0
182-218-236

0-75-43-0
235-97-107

8

3-39-47-0
241-176-132

32-5-5-0
182-218-236

4-1-25-0
249-248-208

9

42-0-62-2
161-205-124

32-5-5-0
182-218-236

0-10-38-5
247-226-169

10

0-0-60-2
255-243-127

32-5-5-0
182-218-236

100-16-40-0
0-143-158

5

6

7

8

● **四色配色**

⑪

74-12-11-0	32-5-5-0	9-0-30-0	20-74-59-32
0-167-211	182-218-236	239-243-197	158-72-66

⑫

70-42-13-0	32-5-5-0	0-11-16-0	3-50-47-0
85-131-179	182-218-236	253-235-216	238-153-123

⑬

51-2-31-0	32-5-5-0	0-0-35-0	95-16-36-4
131-200-188	182-218-236	255-250-188	0-143-161

⑭

3-20-32-0	32-5-5-0	3-50-47-0	29-39-2-0
246-214-177	182-218-236	238-153-123	189-163-203

⑪

⑫

● **五色配色**

⑮

2-0-20-0	32-5-5-0	9-41-0-0	5-20-0-0	70-70-0-30
253-251-219	182-218-236	228-172-205	241-217-233	78-65-130

⑯

18-77-35-6	32-5-5-0	5-2-42-0	71-37-3-3	60-61-0-15
199-85-113	182-218-236	248-242-171	73-135-194	110-94-157

⑰

0-52-23-0	32-5-5-0	4-2-25-0	8-8-44-0	13-22-62-0
241-152-160	182-218-236	249-246-207	240-230-162	228-200-113

⑱

26-59-26-9	32-5-5-0	42-74-34-24	59-46-14-2	69-42-24-32
184-118-139	182-218-236	137-73-102	119-130-173	68-102-129

⑮

⑯

水晶色

141

050

岩石蓝
Rock Blue

57-28-16-3
117-158-188

颜色介绍

岩石蓝给人一种清凉和平淡的感觉。搭配低纯度的绿色，体现出清爽的感觉。搭配紫色系颜色，能给画面增添一份神秘感，体现出知性的感觉。

● **双色配色**

57-28-16-3　　20-0-50-0
117-158-188　216-230-152

57-28-16-3　　2-2-55-0
117-158-188　255-243-140

57-28-16-3　　24-30-38-0
117-158-188　203-181-156

57-28-16-3　　30-67-53-40
117-158-188　133-74-71

● **三色配色**

12-38-16-0　　57-28-16-3　　5-10-20-5
224-175-186　117-158-188　237-225-203

0-25-60-0　　　57-28-16-3　　29-0-33-0
251-203-114　117-158-188　193-224-188

19-36-15-3　　57-28-16-3　　25-73-29-5
207-172-186　117-158-188　189-93-125

94-60-10-2　　57-28-16-3　　0-36-51-0
0-93-161　　　117-158-188　247-183-127

0-0-24-3　　　**57-28-16-3**　　62-11-26-0
252-248-208　117-158-188　95-178-189

25-60-0-0　　　57-28-16-3　　75-75-45-0
195-123-177　117-158-188　90-79-110

● 四色配色

| | | | | ⑪ |

6-28-59-2
237-192-114

57-28-16-3
117-158-188

8-8-18-5
232-227-208

77-4-40-0
0-172-167

⑪

12

0-50-36-39
174-111-102

57-28-16-3
117-158-188

6-28-59-1
238-194-115

14-1-38-0
228-236-179

⑬

40-92-82-24
141-42-44

57-28-16-3
117-158-188

12-31-32-2
224-186-165

28-44-40-13
177-140-129

12

⑭

36-37-41-16
158-143-129

57-28-16-3
117-158-188

30-16-14-0
189-202-210

0-50-36-39
174-111-102

● 五色配色

⑮

3-31-36-0
243-193-160

57-28-16-3
117-158-188

2-2-55-0
255-243-140

0-0-24-3
252-248-208

30-4-22-0
190-220-207

⑮

⑯

38-28-52-26
142-142-108

57-28-16-3
117-158-188

3-12-39-4
243-222-166

46-64-52-31
122-82-83

93-74-36-30
13-59-97

⑰

80-100-0-10
79-23-127

57-28-16-3
117-158-188

32-17-36-0
186-196-170

88-10-50-0
0-156-145

9-100-2-32
168-0-99

⑯

⑱

88-88-35-29
46-42-91

57-28-16-3
117-158-188

100-33-40-11
0-117-137

51-91-66-31
115-39-57

42-49-21-21
141-116-141

051

绿松石蓝
Turquois Blue

86-3-7-0
0-167-223

颜色介绍

绿松石蓝给人冷静自持、平安祥和的意象。搭配低纯度的冷色，表现出安静的感觉。搭配高纯度的暖色，营造出动感而轻快的氛围。

● **双色配色**

①
86-3-7-0 | 2-21-23-0
0-167-223 | 248-214-193

②
86-3-7-0 | 6-28-59-1
0-167-223 | 238-194-115

③
86-3-7-0 | 22-93-26-9
0-167-223 | 186-38-107

④
86-3-7-0 | 83-70-0-30
0-167-223 | 46-62-131

① *(pattern)*

● **三色配色**

5
25-2-12-0 | 86-3-7-0 | 0-0-64-0
201-228-227 | 0-167-223 | 255-245-116

6
3-50-47-0 | 86-3-7-0 | 4-1-25-0
238-153-123 | 0-167-223 | 249-248-208

⑦
2-1-55-0 | 86-3-7-0 | 16-82-72-4
255-244-140 | 0-167-223 | 205-76-63

⑧
3-12-39-4 | 86-3-7-0 | 63-5-56-0
243-222-166 | 0-167-223 | 95-182-137

⑨
10-72-11-3 | 86-3-7-0 | 6-17-6-0
216-100-148 | 0-167-223 | 240-221-227

⑩
28-2-81-0 | 86-3-7-0 | 94-59-9-2
200-216-74 | 0-167-223 | 0-94-163

5

6

⑦

8

● 四色配色

51-2-38-0
132-199-175

86-3-7-0
0-167-223

4-1-25-0
249-248-208

28-2-81-0
200-216-74

⑪

73-86-8-2
97-58-139

86-3-7-0
0-167-223

38-6-16-0
168-210-215

15-1-38-0
226-236-179

12

4-1-25-0
249-248-208

86-3-7-0
0-167-223

6-35-6-0
236-186-205

2-1-55-0
255-244-140

⑬

33-6-10-0
181-215-226

86-3-7-0
0-167-223

60-55-0-0
119-116-181

4-1-25-0
249-248-208

⑭

● 五色配色

6-35-6-0
236-186-205

86-3-7-0
0-167-223

10-72-11-3
216-100-148

3-12-25-0
248-230-198

23-7-9-0
205-223-229

⑮

22-92-26-9
186-42-108

86-3-7-0
0-167-223

0-9-59-0
255-232-125

69-100-36-0
110-35-103

2-50-93-0
240-151-15

⑯

94-60-9-0
0-94-164

86-3-7-0
0-167-223

43-3-5-0
151-210-236

67-40-20-0
95-136-172

18-0-0-0
216-239-252

⑰

6-40-79-2
234-168-64

86-3-7-0
0-167-223

15-1-38-0
226-236-179

5-3-67-0
249-237-107

73-86-8-2
97-58-139

⑱

052 蔚蓝色
Cerulean

95-25-5-0
0-137-204

颜色介绍

蔚蓝色给人聪明、理性和干净的感觉，使人心情放松。搭配低纯度的暖色，画面更加朝气蓬勃。搭配绿色系和蓝色系颜色，让人感觉自然而平静。

● 双色配色

 ①

95-25-5-0
0-137-204

6-34-8-0
236-188-204

 ②

95-25-5-0
0-137-204

20-8-53-0
215-218-141

③

95-25-5-0
0-137-204

3-50-47-0
238-153-123

④

95-25-5-0
0-137-204

68-58-28-22
86-91-124

 ①

● 三色配色

⑤

0-14-15-2
250-227-213

95-25-5-0
0-137-204

0-36-14-0
246-187-193

 ⑤

6

29-40-2-0
189-161-201

95-25-5-0
0-137-204

3-2-55-0
253-242-140

⑦

41-5-35-0
162-206-180

95-25-5-0
0-137-204

75-18-9-48
0-104-137

 6

⑧

2-21-23-0
248-214-193

95-25-5-0
0-137-204

51-3-13-0
127-201-220

⑨

2-2-55-0
255-243-140

95-25-5-0
0-137-204

73-86-8-2
97-58-139

 ⑦

⑩

0-54-31-75
98-51-52

95-25-5-0
0-137-204

100-50-20-60
0-54-89

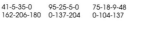 ⑧

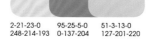

● 四色配色

| | | | | ⑪ |
| --- | --- | --- | --- |

2-1-55-0　　95-25-5-0　　51-3-13-0　　0-28-11-6
255-244-140　0-137-204　　127-201-220　239-196-200

90-62-33-25　95-25-5-0　　23-7-9-0　　　12-74-34-1
6-77-112　　　0-137-204　　205-223-229　216-96-120

25-2-12-0　　95-25-5-0　　0-0-35-0　　　51-2-31-0
201-228-227　0-137-204　　255-250-188　131-200-188

90-38-0-32　　95-25-5-0　　45-23-15-4　　90-62-33-25
0-96-155　　　0-137-204　　148-174-195　6-77-112

● 五色配色

3-41-34-0　　95-25-5-0　　2-1-30-0　　　49-0-23-2　　　52-50-0-0
240-173-154　0-137-204　　253-249-198　134-203-203　138-129-188

45-23-15-4　　95-25-5-0　　11-26-30-0　　18-70-44-5　　3-2-25-0
148-174-195　0-137-204　　229-198-175　201-101-108　251-247-207

0-63-38-0　　　95-25-5-0　　3-1-20-0　　　5-3-67-0　　　0-34-53-11
238-126-125　0-137-204　　251-249-218　249-237-107　230-174-116

3-41-34-0　　95-25-5-0　　2-1-42-9　　　48-9-42-0　　　0-28-11-6
240-173-154　0-137-204　　239-233-162　144-193-162　239-196-200

053
孔雀蓝
Peacock Blue

95-17-27-4
0-143-175

颜色介绍

孔雀蓝内敛干净、柔和高雅，给人一种华丽高贵的感觉。搭配高明度的暖色，使画面更加雅致。搭配低纯度的暖色和冷色，表现出庄重感。

● 双色配色

95-17-27-4　48-7-14-4
0-143-175　136-194-211

95-17-27-4　73-42-0-38
0-143-175　48-93-144

95-17-27-4　7-74-13-14
0-143-175　204-88-133

95-17-27-4　100-100-55-10
0-143-175　28-41-82

● 三色配色

32-2-27-0　95-17-27-4　4-1-49-0
185-220-199　0-143-175　250-246-155

3-35-20-0　95-17-27-4　2-1-30-0
242-187-184　0-143-175　253-249-198

32-2-27-0　95-17-27-4　64-5-56-0
185-220-199　0-143-175　91-181-137

20-2-40-0　95-17-27-4　6-28-59-2
215-229-174　0-143-175　237-192-114

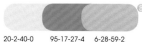

11-4-24-1　95-17-27-4　61-65 26-12
233-236-206　0-143-175　112-91-130

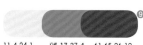

25-2-13-0　95-17-27-4　42-8-20-4
201-228-226　0-143-175　155-198-201

5

6

7

8

● 四色配色

6-38-35-0 236-177-155	95-17-27-4 0-143-175	0-0-48-0 255-248-158	27-0-53-3 197-219-143

29-39-3-0 189-163-201	95-17-27-4 0-143-175	0-25-10-0 249-210-212	43-9-19-2 154-198-204

60-55-0-0 119-116-181	95-17-27-4 0-143-175	23-7-9-0 205-223-229	3-7-18-0 249-239-216

24-17-41-0 204-202-160	95-17-27-4 0-143-175	51-43-96-33 112-105-31	36-91-82-31 137-39-39

● 五色配色

5-10-51-0 246-228-144	95-17-27-4 0-143-175	3-63-50-0 234-125-107	6-28-59-2 237-192-114	69-4-32-0 54-180-182

7-10-27-0 241-230-196	95-17-27-4 0-143-175	28-44-40-13 177-140-129	27-18-40-3 195-195-159	67-33-51-19 83-126-114

24-77-29-0 196-87-125	95-17-27-4 0-143-175	7-12-6-0 239-229-232	73-77-8-2 94-73-147	29-39-2-0 189-163-203

41-7-25-16 144-183-177	95-17-27-4 0-143-175	7-10-27-0 241-230-196	51-61-0-24 119-90-147	14-22-49-3 222-197-139

孔雀蓝 ●

149

054
海蓝色
Marine Blue

90-33-25-11
0-122-158

颜色介绍

海蓝色沉稳不张扬，让人感觉平静安定。搭配低纯度的暖色，使画面更加朝气蓬勃。搭配高明度的蓝色，表现出清爽轻快的感觉。

● 双色配色 ——————————

1

90-33-25-11　4-2-25-0
0-122-158　　249-246-207

90-33-25-11　6-28-59-2
0-122-158　　237-192-114
2

90-33-25-11　43-9-19-2
0-122-158　　154-198-204
3

90-33-25-11　36-91-82-32
0-122-158　　136-39-38
4

1

● 三色配色 ——————————

5

20-63-54-0　　90-33-25-11　48-0-29-6
205-119-102　0-122-158　　134-198-187

6

6-28-60-0　　90-33-25-11　25-2-16-3
239-194-113　0-122-158　　198-224-217

7

20-3-37-0　　90-33-25-11　3-50-48-0
215-228-179　0-122-158　　238-153-121

8

0-70-65-0　　90-33-25-11　3-20-32-0
236-109-78　　0-122-158　　246-214-177

9

77-4-40-0　　90-33-25-11　69-88-35-29
0-172-167　　0-122-158　　86-43-90

10

25-2-13-0　　90-33-25-11　45-23-15-4
201-228-226　0-122-158　　148-174-195

5

6

7

8

● 四色配色

⑪

0-5-20-30	90-33-25-11	10-0-10-10	27-0-10-30
201-193-170	0-122-158	220-230-222	154-181-185

⑫

8-13-17-5	90-33-25-11	2-7-45-14	36-11-38-0
230-218-205	0-122-158	229-214-146	177-202-170

⑬

⑫

6-38-35-0	90-33-25-11	3-16-10-0	22-36-14-0
236-177-155	0-122-158	246-224-222	205-173-190

⑭

61-65-26-12	90-33-25-11	21-41-23-4	54-91-33-24
112-91-130	0-122-158	202-160-167	117-40-93

● 五色配色

15

3-50-47-0	90-33-25-11	17-11-29-3	77-4-40-0	6-17-6-0
238-153-123	0-122-158	216-216-187	0-172-167	240-221-227

⑯

20-20-36-5	90-33-25-11	45-23-15-4	3-12-25-0	21-65-15-9
206-195-163	0-122-158	148-174-195	248-230-198	191-108-146

⑰

⑯

51-2-38-0	90-33-25-11	15-1-38-0	16-27-45-0	51-3-13-0
132-199-175	0-122-158	226-236-179	220-191-145	127-201-220

⑱

72-85-29-16	90-33-25-11	12-23-52-17	35-13-31-0	90-62-33-25
90-55-108	0-122-158	203-177-119	178-200-182	6-77-112

海
蓝
色

●

055
青金色
Lapis Gold

85-44-6-0
0-119-184

颜色介绍

青金色给人一种知性、灵气的感觉。搭配低明度的蓝色，能为画面营造安静而清闲的氛围。搭配低纯度的暖色，塑造出平静的效果。

● **双色配色**

❶

85-44-6-0　　14-52-82-0
0-119-184　　219-142-57

85-44-6-0　　11-0-24-3
0-119-184　　230-238-206 ❷

85-44-6-0　　44-12-20-2
0-119-184　　152-193-199 ❸

85-44-6-0　　73-86-8-2
0-119-184　　97-58-139 ❹

❶

● **三色配色**

❺

3-2-55-0　　　85-44-6-0　　51-3-13-0
253-242-140　0-119-184　　127-201-220

3-12-25-0　　85-44-6-0　　0-50-100-0
248-230-198　0-119-184　　243-152-0 ❻

11-0-24-3　　85-44-6-0　　6-78-51-0
230-238-206　0-119-184　　225-89-94 ❼

❽

2-21-16-0　　85-44-6-0　　22-53-29-0
247-215-206　0-119-184　　203-139-149

❾

23-7-9-0　　　85-44-6-0　　56-64-0-2
205-223-229　0-119-184　　130-101-168

❿

11-0-24-3　　85-44-6-0　　60-13-26-0
230-238-206　0-119-184　　104-178-187

❺

❻

❼

❽

● 四色配色

6-78-51-0	85-44-6-0	6-28-59-2	9-7-42-53
225-89-94	0-119-184	237-192-114	141-138-99

⑪

⑪

0-25-80-0	85-44-6-0	3-0-20-0	50-3-13-0
251-201-62	0-119-184	251-250-218	131-202-220

⑫

7-12-6-0	85-44-6-0	45-23-15-4	90-60-33-24
239-229-232	0-119-184	148-174-195	0-80-115

⑬

⑫

19-50-67-23	85-44-6-0	3-12-25-0	6-28-59-2
177-122-74	0-119-184	248-230-198	237-192-114

⑭

● 五色配色

29-28-40-0	85-44-6-0	3-12-51-0	22-53-29-0	2-21-16-0
193-180-154	0-119-184	250-226-143	203-139-149	247-215-206

⑮

⑮

6-28-59-2	85-44-6-0	6-78-51-0	54-92-34-24	92-74-36-30
237-192-114	0-119-184	225-89-94	117-38-91	18-59-97

⑯

90-60-33-24	85-44-6-0	0-54-31-75	90-0-40-60	19-50-68-23
0-80-115	0-119-184	98-51-52	0-91-93	177-122-72

⑰

⑯

9-70-48-20	85-44-6-0	90-60-33-24	20-20-40-1	80-86-0-0
193-92-91	0-119-184	0-80-115	212-200-160	79-56-146

⑱

青
金
色

●

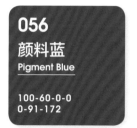

056

颜料蓝
Pigment Blue

100-60-0-0
0-91-172

颜色介绍

颜料蓝给人宁静、悠远的意象。搭配低明度的冷色，能营造神秘和幽深的氛围。搭配低纯度的蓝色，能表现出水流一般的净透感。

● **双色配色**

❶
100-60-0-0　36-91-82-31
0-91-172　137-39-39

100-60-0-0　11-0-81-0
0-91-172　238-234-66
❷

100-60-0-0　44-12-20-2
0-91-172　152-193-199
❸

100-60-0-0　77-4-40-0
0-91-172　0-172-167
❹

❶

● **三色配色**

❺
23-7-9-0　100-60-0-0　55-23-15-0
205-223-229　0-91-172　123-169-198

❺

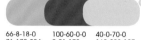
❻
66-8-18-0　100-60-0-0　40-0-70-0
71-179-204　0-91-172　169-208-107

❼
28-2-81-0　100-60-0-0　0-66-86-0
200-216-74　0-91-172　238-118-41

❻

❽
0-22-22-0　100-60-0-0　0-68-25-0
250-214-194　0-91-172　236-114-138

❾
51-3-13-0　100 60 0 0　4-11-66-0
127-201-220　0-91-172　248-225-107

❼

❿
3-12-51-0　100-60-0-0　69-100-36-30
250-226-143　0-91-172　87-20-82

❽

● 四色配色

| 100-22-100-10 | 100-60-0-0 | 16-9-41-0 | 20-50-93-7 |
| 0-126-62 | 0-91-172 | 223-222-167 | 200-137-31 |

⑪

| 8-18-87-1 | 100-60-0-0 | 24-100-11-0 | 89-94-34-26 |
| 238-207-40 | 0-91-172 | 192-0-120 | 48-36-91 |

⑫

| 95-74-36-30 | 100-60-0-0 | 23-7-9-0 | 24-17-41-0 |
| 0-58-97 | 0-91-172 | 205-223-229 | 204-202-160 |

⑬

| 43-66-95-22 | 100-60-0-0 | 50-0-100-0 | 3-2-25-0 |
| 140-88-35 | 0-91-172 | 143-195-31 | 251-247-207 |

⑭

● 五色配色

| 50-0-100-0 | 100-60-0-0 | 0-0-48-0 | 6-34-8-0 | 22-92-26-9 |
| 143-195-31 | 0-91-172 | 255-248-158 | 236-188-204 | 186-42-108 |

⑮

| 0-7-42-0 | 100-60-0-0 | 64-2-25-0 | 25-1-20-0 | 63-5-56-0 |
| 255-238-167 | 0-91-172 | 78-188-197 | 201-229-214 | 95-182-137 |

⑯

| 6-34-8-0 | 100-60-0-0 | 13-6-38-0 | 51-3-13-0 | 25-2-12-0 |
| 236-188-204 | 0-91-172 | 230-230-176 | 127-201-220 | 201-228-227 |

⑰

| 0-7-42-0 | 100-60-0-0 | 64-2-25-0 | 6-36-60-2 | 6-34-8-0 |
| 255-238-166 | 0-91-172 | 78-188-197 | 235-177-108 | 236-188-204 |

⑱

颜料蓝

057

普鲁士蓝
Prussian Blue

69-46-27-13
85-115-144

颜色介绍

普鲁士蓝给人沉静和安心的感觉，柔和而低调。搭配低明度的色彩，可以使画面整体协调而稳重。搭配紫色和蓝色，可以增强画面的神秘感。

● 双色配色

69-46-27-13　0-30-70-0
85-115-144　249-193-88

69-46-27-13　3-50-5-0
85-115-144　237-156-188

69-46-27-13　44-12-72-0
85-115-144　159-189-99

69-46-27-13　60-5-17-0
85-115-144　96-189-209

● 三色配色

6-34-8-0　　69-46-27-13　29-39-2-0
236-188-204　85-115-144　189-163-203

27-73-67-50　69-46-27-13　8-13-30-5
121-55-43　　85-115-144　231-217-182

61-86-63-20　69-46-27-13　0-46-29-38
109-54-70　　85-115-144　177-119-115

24-19-41-3　　69-46-27-13　93-74-36-30
201-196-157　85-115-144　13-59-97

64-19-28-43　69-46-27-13　20-0-10-0
59-115-125　85-115-144　212-236-234

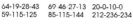
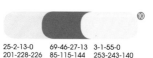

25-2-13-0　　69-46-27-13　3-1-55-0
201-228-226　85-115-144　253-243-140

⑤

⑥

⑦

⑧

● 四色配色

23-7-9-0
205-223-229

69-46-27-13
85-115-144

4-1-25-0
249-248-208

3-2-55-19
219-211-122

⑪

⑪

14-29-39-2
221-187-154

69-46-27-13
85-115-144

24-17-41-0
204-202-160

14-67-48-25
178-92-89

⑫

9-10-9-0
236-230-229

69-46-27-13
85-115-144

28-1-15-0
194-227-223

15-1-38-0
226-236-179

⑬

⑫

45-23-20-4
149-174-187

69-46-27-13
85-115-144

93-74-36-30
13-59-97

14-67-48-25
178-92-89

⑭

● 五色配色

59-20-23-12
102-157-173

69-46-27-13
85-115-144

4-2-25-0
249-246-207

22-6-75-5
206-210-85

52-11-41-31
102-147-128

⑮

⑮

36-91-82-31
137-39-39

69-46-27-13
85-115-144

20-20-36-5
206-195-163

69-27-54-0
85-150-129

3-20-20-0
246-216-200

⑯

30-16-14-0
189-202-210

69-46-27-13
85-115-144

41-64-20-9
156-103-141

86-94-34-26
55-36-91

80-100-0-7
81-24-129

⑰

⑯

53-64-9-0
138-104-161

69-46-27-13
85-115-144

34-36-16-5
175-160-181

17-16-0-0
217-214-235

0-100-0-60
126-0-67

⑱

普
鲁
士
蓝

●

157

058
午夜蓝
Midnight Blue

72-53-40-35
65-84-100

颜色介绍

午夜蓝给人一种稳重和古旧的感觉。搭配深褐色，可以使画面更加传统。搭配紫色，可以提升画面的格调。搭配粉色，可以增强画面的活跃性。

● **双色配色**

1

72-53-40-35　　11-0-24-3
65-84-100　　230-238-206

2

72-53-40-35　　1-33-64-18
65-84-100　　217-165-89

3

72-53-40-35　　24-0-59-0
65-84-100　　207-225-131

4

72-53-40-35　　47-81-100-0
65-84-100　　155-76-40

1

● **三色配色**

5

25-2-13-0　　72-53-40-35　　40-35-11-0
201-228-226　65-84-100　　166-163-194

5

6

4-2-25-0　　72-53-40-35　　6-34-8-0
249-246-207　65-84-100　　236-188-204

7

0-74-70-0　　72-53-40-35　　77-0-34-0
235-100-68　65-84-100　　0-176-180

8

0-7-33-1　　72-53-40-35　　25-85-15-0
254-238-186　65-84-100　　193-66-132

7

9

50-52-69-0　　72-53-40-35　　45-84-75-49
147-125-89　65-84-100　　100-38-36

8

10

94-7-68-0　　72-53-40-35　　94-60-9-2
0-153-116　65-84-100　　0-93-162

● 四色配色

| 10-9-14-0 | 72-53-40-35 | 29-34-37-0 | 50-52-69-0 |
| 234-231-221 | 65-84-100 | 192-170-154 | 147-125-89 |

⑪

⑪

| 14-22-10-9 | 72-53-40-35 | 73-42-27-0 | 42-74-34-61 |
| 211-193-202 | 65-84-100 | 76-129-160 | 86-38-62 |

⑫

| 23-32-50-8 | 72-53-40-35 | 34-48-50-23 | 70-88-35-29 |
| 195-168-126 | 65-84-100 | 153-119-102 | 84-43-90 |

⑬

⑫

| 20-48-70-2 | 72-53-40-35 | 41-32-43-12 | 0-50-36-39 |
| 207-146-83 | 65-84-100 | 153-152-134 | 174-111-102 |

⑭

● 五色配色

| 70-12-56-2 | 72-53-40-35 | 83-30-34-2 | 8-4-17-0 | 25-2-28-8 |
| 68-166-132 | 65-84-100 | 0-137-157 | 239-240-220 | 192-215-188 |

⑮

⑮

| 2-50-93-0 | 72-53-40-35 | 6-28-59-2 | 22-13-29-3 | 88-18-44-5 |
| 240-151-15 | 65-84-100 | 237-192-114 | 205-208-184 | 0-144-147 |

⑯

| 18-54-40-5 | 72-53-40-35 | 3-7-18-0 | 6-36-60-2 | 14-26-31-0 |
| 204-134-128 | 65-84-100 | 249-239-216 | 235-177-108 | 223-196-173 |

⑰

⑯

| 13-18-14-0 | 72-53-40-35 | 20-38-20-0 | 8-18-25-0 | 31-18-31-0 |
| 226-212-211 | 65-84-100 | 209-170-179 | 237-215-192 | 188-196-178 |

⑱

午夜蓝 ●

059

海底蓝
Undersea Blue

100-100-0-30
21-18-111

颜色介绍

海底蓝让人感觉其潜藏着丰富的感情，有着能够深入人心的力量。搭配紫色系颜色，能表现出理智的感觉。搭配高明度的黄色，能使画面更加柔和。

● 双色配色

100-100-0-30 0-74-23-0
21-18-111 234-99-134

● 三色配色

11-0-24-3 100-100-0-30 55-23-15-0
230-238-206 21-18-111 123-169-198

90-12-89-2
0-148-79

100-100-0-30
21-18-111

23-7-9-0 100-100-0-30 24-100-11-0
205-223-229 21-18-111 192-0-120

16-72-81-4
207-98-53

100-100-0-30
21-18-111

3-2-55-0 100-100-0-30 51-3-13-0
253-242-140 21-18-111 127-201-220

0-54-31-75
98-51-52

100-100-0-30
21-18-111

14-1-38-0 100-100-0-30 10-85-90-0
228-236-179 21-18-111 218-71-37

44-12-20-2 100-100-0-30 27-18-40-3
152-193-199 21-18-111 195-195-159

0-100-0-60 100-100-0-30 80-86-0-0
126-0-67 21-18-111 79-56-146

● 四色配色

				⑪
25-2-13-0 201-228-226	100-100-0-30 21-18-111	5-0-25-0 247-248-208	75-4-40-0 0-174-167	

				⑫
3-2-55-0 253-242-140	100-100-0-30 21-18-111	64-2-25-0 78-188-197	6-36-60-2 235-177-108	

				⑬
0-100-0-60 126-0-67	100-100-0-30 21-18-111	0-0-100-51 158-148-0	16-53-83-4 211-136-54	

				⑭
3-2-55-0 253-242-140	100-100-0-30 21-18-111	6-34-8-0 236-188-204	28-2-81-0 200-216-74	

● 五色配色

					15
6-34-8-0 236-188-204	100-100-0-30 21-18-111	9-83-20-0 219-73-128	64-2-25-0 78-188-197	10-12-20-2 232-222-205	

					16
2-50-93-0 240-151-15	100-100-0-30 21-18-111	3-2-55-0 253-242-140	11-0-24-3 230-238-206	88-18-44-5 0-144-147	

					17
50-0-100-0 143-195-31	100-100-0-30 21-18-111	24-100-11-0 192-0-120	13-6-38-0 230-230-176	64-2-25-0 78-188-197	

					18
22-86-85-8 189-64-45	100-100-0-30 21-18-111	26-22-89-5 196-182-46	61-35-98-2 118-141-49	28-42-69-14 177-140-82	

海底蓝 ●

060

海军蓝
Navy Blue

100-60-0-70
0-31-80

颜色介绍

海军蓝色彩浓重，给人一种威严的感觉。与高亮度的黄色搭配，给人纪律严明的感觉。搭配低明度的绿色，可以使画面有复古的效果。

● 双色配色

100-60-0-70　3-12-51-0
0-31-80　　　250-226-143

100-60-0-70　21-81-60-40
0-31-80　　　143-52-55

100-60-0-70　24-0-41-03
0-31-80　　　202-224-169

100-60-0-70　34-53-86-26
0-31-80　　　150-107-44

● 三色配色

16-72-81-4　100-60-0-70　10-12-20-2
207-98-53　　0-31-80　　　232-222-205

25-2-13-0　　100-60-0-70　28-2-81-0
201-228-226　0-31-80　　　200-216-74

6-24-6-0　　　100-60-0-70　51-3-13-0
238-208-219　0-31-80　　　127-201-220

6-28-59-2　　100-60-0-70　75-79-0-0
237-192-114　0-31-80　　　90-69-153

3-12-25-0　　100-60-0-70　76-2-18-0
248-230-198　0-31-80　　　0-177-207

0-54-31-75　　100-60-0-70　60-65-26-12
98-51-52　　　0-31-80　　　114-91-130

● 四色配色

0-7-42-0	100-60-0-70	25-2-12-0	63-5-56-0
255-238-167	0-31-80	201-228-227	95-182-137

 ⑪

35-100-72-12	100-60-0-70	6-34-8-0	70-60-9-2
162-23-56	0-31-80	236-188-204	94-102-163

⑫

3-1-32-0	100-60-0-70	6-17-6-0	45-23-15-4
251-247-194	0-31-80	240-221-227	148-174-195

⑬

40-82-94-44	100-60-0-70	36-25-48-5	34-53-86-26
114-46-20	0-31-80	173-174-137	150-107-44

⑭

● 五色配色

23-19-41-3	100-60-0-70	36-91-82-31	34-53-86-26	23-32-49-8
203-197-157	0-31-80	137-39-39	150-107-44	195-168-128

⑮

3-50-47-0	100-60-0-70	31-26-47-17	6-28-59-2	35-53-50-27
238-153-123	0-31-80	168-161-126	237-192-114	146-107-95

⑯

25-2-12-0	100-60-0-70	27-9-29-0	94-60-10-2	52-15-25-0
201-228-227	0-31-80	197-214-190	0-93-161	131-183-189

⑰

22-86-85-8	100-60-0-70	35-46-90-24	6-28-59-2	54-92-34-24
189-64-45	0-31-80	152-119-39	237-192-114	117-38-91

⑱

海军蓝 ●

07

第 7 章

紫色系配色

紫色是红色和蓝色的交汇形成的颜色，是一种高雅、富贵的色彩，与幸运和财富、贵族和华贵相关联。紫色跨越了暖色和冷色，与不同色彩搭配可以创造与众不同的情调。

061
紫丁香
Lilac

19-25-4-0
212-196-219

颜色介绍

紫丁香清纯而典雅，给人一种浪漫优美的感觉。搭配高明度的蓝色和粉色，体现出童话般的感觉。搭配柔和的橙色和象牙色，体现出愉快活泼的感觉。

● 双色配色

1

19-25-4-0　　　0-0-37-1
212-196-219　　255-249-183

2

19-25-4-0　　　30-0-9-0
212-196-219　　188-226-234

3

19-25-4-0　　　61-65-26-12
212-196-219　　112-91-130

4

19-25-4-0　　　56-34-0-0
212-196-219　　122-152-207

● 三色配色

5

2-2-24-3　　　19-25-4-0　　　49-21-8-2
249-244-206　　212-196-219　　138-176-209

6

14-48-11-4　　　19-25-4-0　　　3-12-25-0
213-151-177　　212-196-219　　248-230-198

7

34-11-20-0　　　19-25-4-0　　　71-48-29-5
180-206-204　　212-196-219　　85-118-148

8

19-0-0-0　　　19-25-4-0　　　7-47-14-0
214-238-251　　212-196-219　　231-160-178

9

76-55-69-15　　　19-25-4-0　　　4-65-33-21
72-97-82　　　212-196-219　　199-103-113

10

47-36-53-20　　　19-25-4-0　　　40-92-82-24
132-133-108　　212-196-219　　141-42-44

1

5

6

7

8

● 四色配色

| | | | | ⑪ |

13-0-60-0
232-235-128

19-25-4-0
212-196-219

5-0-18-0
246-249-222

48-9-12-0
139-196-217

⑫

54-92-34-24
117-38-91

19-25-4-0
212-196-219

60-60-0-36
90-77-132

15-48-11-4
212-151-177

⑬

6-28-59-1
238-194-115

19-25-4-0
212-196-219

44-47-44-27
130-112-107

3-12-25-0
248-230-198

⑭

90-62-33-25
6-77-112

19-25-4-0
212-196-219

55-23-15-3
121-167-195

86-94-34-26
55-36-91

● 五色配色

⑮

93-74-36-30
13-59-77

19-25-4-0
212-196-219

27-19-21-3
193-196-193

36-91-82-32
136-39-38

55-60-0-18
117-95-155

⑯

43-57-36-28
130-97-109

19-25-4-0
212-196-219

33-36-16-5
177-161-181

36-59-53-54
104-68-61

35-53-50-27
145-107-95

⑰

93-74-36-30
13-59-97

19-25-4-0
212-196-219

62-50-50-50
70-75-75

20-5-28-28
171-183-159

64-33-53-18
92-128-112

⑱

54-92-33-24
117-38-92

19-25-4-0
212-196-219

31-26-66-11
177-167-97

20-12-35-0
213-214-177

36-59-53-54
104-68-61

紫 丁 香 ●

167

062

欧薄荷
Peppermint

31-31-8-2
184-175-202

颜色介绍

欧薄荷是一种非常温柔的紫色，可以营造一种浪漫而婉约的氛围。和暖色进行搭配，会使得画面十分温柔和细腻。和低明度的冷色或紫色搭配，会使画面更显高贵。

● **双色配色**

1

31-31-8-2 7-17-6-0
184-175-202 238-220-227

2

31-31-8-2 69-100-36-30
184-175-202 87-20-82

3

31-31-8-2 19-36-15-3
184-175-202 207-172-186

4

31-31-8-2 88-50-45-50
184-175-202 0-68-81

1

● **三色配色**

5

3-12-35-0 31-31-8-2 6-34-8-0
249-228-178 184-175-202 236-188-204

6

4-2-25-0 31-31-8-2 33-0-40-3
249-246-207 184-175-202 181-216-171

7

11-18-27-0 31-31-8-2 26-0-14-2
231-212-188 184-175-202 196-227-224

8

40-82-94-45 31-31-8-2 43-57-36-28
113-45-19 184-175-202 130-97-109

9

25-2-13-0 31-31-8-2 70-31-36-0
201-228-226 184-175-202 81-145-156

10

39-73-51-0 31-31-8-2 18-27-33-5
170-92-101 184-175-202 209-185-163

5

6

7

8



063

浅紫藤
Wisteria

33-25-0-0
180-185-221

颜色介绍

浅紫藤给人一种雅致的感觉。搭配低纯度的蓝色或粉色，能使画面更加淡雅。和高明度的暖色搭配，可以给画面营造温暖的氛围。

● **双色配色**

1

33-25-0-0
180-185-221

17-0-60-0
223-231-128

2

33-25-0-0
180-185-221

2-42-34-0
241-171-153

3

33-25-0-0
180-185-221

55-60-9-2
132-109-164

4

33-25-0-0
180-185-221

86-94-34-26
55-36-91

1

● **三色配色**

5

3-9-28-3
245-231-192

33-25-0-0
180-185-221

5-36-7-0
237-185-203

5

6

3-2-55-0
253-242-140

33-25-0-0
180-185-221

51-3-13-0
127-201-220

6

7

11-0-24-3
230-238-206

33-25-0-0
180-185-221

55-23-15-0
123-169-198

8

0-10-54-10
239-216-129

33-25-0-0
180-185-221

100-60-0-0
0-91-172

7

9

96-16-36-4
0-143-161

33-25-0-0
180-185-221

36-91-82-31
137-39-39

10

22-69-8-0
200-105-157

33-25-0-0
180-185-221

58-0-24-31
78-155-159

8

● 四色配色

11

67-62-0-42　　33-25-0-0　　15-0-0-3　　0-13-25-0
71-67-122　　 180-185-221　 219-238-248　253-230-198

12

7-0-33-0　　　33-25-0-0　　59-30-0-13　　18-0-3-0
243-244-191　 180-185-221　102-143-193　 216-238-247

⑬

28-0-12-0　　 33-25-0-0　　5-0-24-0　　　14-0-55-0
193-228-229　 180-185-221　247-248-210　 230-235-140

⑭

45-9-0-0　　　33-25-0-0　　9-41-66-11　　100-74-12-30
146-199-237　 180-185-221　214-156-87　　0-56-119

11

12

● 五色配色

⑮

56-62-0-0　　 33-25-0-0　　18-0-3-0　　 70-27-0-17　　58-0-24-0
131-105-173　 180-185-221　216-238-247　59-135-189　 103-196-201

⑯

63-59-0-0　　 33-25-0-0　　4-2-25-0　　　35-9-0-0　　　78-73-0-13
113-107-176　 180-185-221　249-246-207　174-209-239　 72-71-147

⑰

14-24-21-3　　33-25-0-0　　48-24-49-9　　2-2-24-3　　　30-51-50-23
220-197-190　 180-185-221　140-161-132　249-244-206　 159-116-99

⑱

90-62-33-25　 33-25-0-0　　36-91-82-31　 3-39-47-0　　 69-68-6-0
6-77-112　　　180-185-221　137-39-39　　 241-176-132　 101-90-159

⑮

⑯

浅
紫
藤

●

紫锦葵
Purple Mallow

42-50-7-1
161-134-180

颜色介绍

紫锦葵能让人感受到女性的柔和美感。搭配高明度的黄色，能凸显画面的温和与亮丽。和纯度较低的暖色进行搭配,可以使画面显得温馨。

● 双色配色 ——————

42-50-7-1　7-17-0-0
161-134-180　238-221-236

42-50-7-1　0-31-41-0
161-134-180　248-194-150

42-50-7-1　5-54-0-0
161-134-180　232-146-188

42-50-7-1　34-10-57-0
161-134-180　183-202-132

● 三色配色 ——————

11-0-24-3　42-50-7-1　55-23-15-0
230-238-206　161-134-180　123-169-198

0-28-11-6　42-50-7-1　6-17-6-0
239-196-200　161-134-180　240-221-227

3-12-25-0　42-50-7-1　22-92-26-9
248-230-198　161-134-180　186-38-107

3-14-55-0　42-50-7-1　0-25-0-0
249-222-133　161-134-180　249-211-227

0-0-42-0　42-50-7-1　54-2-16-0
255-249-172　161-134-180　117-199-215

0-25-2-17　42-50-7-1　61-88-26-12
220-187-200　161-134-180　116-52-112

| 14-33-2-0
221-185-213 | 42-50-7-1
161-134-180 | 7-12-6-0
239-229-232 | 10-62-11-11
206-117-152 |

| 0-28-61-14
227-180-101 | 42-50-7-1
161-134-180 | 3-2-25-0
251-247-207 | 22-86-85-37
147-46-29 |

| 75-86-35-14
85-55-104 | 42-50-7-1
161-134-180 | 5-0-0-30
193-198-201 | 90-62-33-25
6-77-112 |

| 36-91-82-31
137-39-39 | 42-50-7-1
161-134-180 | 69-100-36-30
87-20-82 | 86-94-34-26
55-36-91 |

● 五色配色

| 40-82-94-44
114-46-20 | 42-50-7-1
161-134-180 | 22-86-85-8
189-64-45 | 18-32-62-5
209-174-105 | 11-18-27-0
231-212-188 |

| 0-0-35-0
255-250-188 | 42-50-7-1
161-134-180 | 77-4-40-0
0-172-167 | 25-2-12-0
201-228-227 | 63-5-56-0
95-182-137 |

| 0-35-56-0
247-185-117 | 42-50-7-1
161-134-180 | 0-14-19-0
252-229-208 | 13-37-5-4
217-174-199 | 14-10-9-1
224-225-227 |

| 25-2-12-0
201-228-227 | 42-50-7-1
161-134-180 | 6-17-6-0
240-221-227 | 44-12-20-2
152-193-199 | 6-34-8-0
236-188-204 |

颜色介绍

鸢尾花给人一种成熟稳重的感觉。搭配高明度的冷色，可以凸显高品位和时尚的感觉。搭配低明度的暖色，可以体现成熟的感觉。

● **双色配色**

1
49-59-4-0　　11-0-24-3
147-114-173　230-238-206

2
49-59-4-0　　40-17-66-4
147-114-173　166-182-107

3
49-59-4-0　　69-100-36-30
147-114-173　87-20-82

4
49-59-4-0　　7-34-49-0
147-114-173　236-184-132

1

● **三色配色**

5
2-33-23-0　　49-59-4-0　　14-74-34-24
244-191-181　147-114-173　179-79-101

6
3-12-25-0　　49-59-4-0　　7-34-49-0
248-230-198　147-114-173　236-184-132

7
18-5-36-0　　49-59-4-0　　63-5-56-0
219-227-180　147-114-173　95-182-137

8
24-18-32-0　　49-59-4-0　　86-94-34-26
204-202-177　147-114-173　55-36-91

9
51-3-13-0　　49-59-4-0　　3-2-55-0
127-201-220　147-114-173　253-242-140

10
15-1-38-0　　49-59-4-0　　28-53-40-0
226-236-179　147-114-173　192-136-133

5

6

7

8

11

| 4-2-25-0 | 49-59-4-0 | 50-3-13-0 | 25-2-13-0 |
| 249-246-207 | 147-114-173 | 131-202-220 | 201-228-226 |

12

| 6-34-8-0 | 49-59-4-0 | 54-92-34-24 | 80-75-0-0 |
| 236-188-204 | 147-114-173 | 117-38-91 | 74-75-157 |

13

| 2-40-23-0 | 49-59-4-0 | 3-16-10-0 | 3-20-32-0 |
| 242-177-173 | 147-114-173 | 246-224-222 | 246-214-177 |

14

| 10-10-15-0 | 49-59-4-0 | 42-12-20-2 | 90-33-25-11 |
| 234-229-218 | 147-114-173 | 157-195-200 | 0-122-158 |

● 五色配色

15

| 7-12-6-0 | 49-59-4-0 | 29-40-2-0 | 19-11-0-0 | 10-75-11-11 |
| 239-229-232 | 147-114-173 | 189-161-201 | 231-221-240 | 204-87-137 |

16

| 11-0-49-1 | 49-59-4-0 | 32-25-0-0 | 0-1-31-0 | 0-25-25-0 |
| 235-237-154 | 147-114-173 | 183-186-222 | 255-250-196 | 249-208-186 |

17

| 13-51-45-0 | 49-59-4-0 | 20-0-24-0 | 12-24-60-2 | 9-70-48-20 |
| 220-147-126 | 147-114-173 | 214-234-208 | 227-195-115 | 193-92-91 |

18

| 93-74-36-30 | 49-59-4-0 | 85-55-50-0 | 69-100-36-30 | 62-83-0-29 |
| 13-59-97 | 147-114-173 | 41-104-118 | 87-20-82 | 97-47-120 |

15

16

鸢尾花

●

066
烟紫色
Smoky Purple

50-50-10-10
135-122-166

颜色介绍

烟紫色具有深远的、神秘的意象。搭配低纯度的粉色和黄色，可以使画面更加明朗和谐。搭配低纯度的暖色，可以营造温和、低调的氛围。

● **双色配色** ——————

50-50-10-10　6-34-8-0
135-122-166　236-188-204

50-50-10-10　7-12-6-0
135-122-166　239-229-232

50-50-10-10　24-17-41-0
135-122-166　204-202-160

50-50-10-10　54-92-34-24
135-122-166　117-38-91

● **三色配色** ——————

16-24-4-0　50-50-10-10　29-40-2-0
218-200-220　135-122-166　189-161-201

3-12-25-0　50-50-10-10　51-3-13-0
248-230-198　135-122-166　127-201-220

60-65-26-12　50-50-10-10　18-54-40-5
114-91-130　135-122-166　204-134-128

44-12-20-2　50-50-10-10　9-5-24-0
152-193-199　135-122-166　238-237-206

36-91-82-31　50-50-10-10　67-0-62-53
137-39-39　135-122-166　36-111-76

36-36-42-16　50-50-10-10　69-100-36-30
159-145-129　135-122-166　87-20-82

● 四色配色

⑪

60-60-0-60
63-52-96

50-50-10-10
135-122-166

18-54-40-5
204-134-128

0-34-53-11
230-174-116

⑫

0-100-0-60
126-0-67

50-50-10-10
135-122-166

14-74-34-24
179-79-101

90-62-33-25
6-77-112

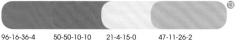

⑬

96-16-36-4
0-143-161

50-50-10-10
135-122-166

21-4-15-0
210-229-222

47-11-26-2
144-191-189

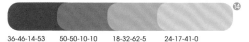

⑭

36-46-14-53
105-85-107

50-50-10-10
135-122-166

18-32-62-5
209-174-105

24-17-41-0
204-202-160

● 五色配色

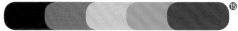

⑮

100-90-33-13
13-49-106

50-50-10-10
135-122-166

6-34-8-0
236-188-204

55-23-15-3
121-167-195

94-60-9-2
0-93-162

⑯

22-2-26-3
206-226-199

50-50-10-10
135-122-166

51-12-20-2
131-186-198

3-12-25-0
248-230-198

6-27-18-5
231-195-190

⑰

29-47-15-0
190-148-175

50-50-10-10
135-122-166

67-13-58-0
84-169-129

3-2-25-0
251-247-207

0-50-36-39
174-111-102

⑱

45-23-15-4
148-174-195

50-50-10-10
135-122-166

7-12-6-0
239-229-232

29-40-2-0
189-161-201

27-19-21-4
192-194-192

067
蝴蝶花
Pansy

65-56-2-0
107-112-178

颜色介绍

蝴蝶花让人感觉到一种冷艳高贵的气质。搭配明度较低的粉色，可以给画面增添一份少女感。搭配低纯度的黄色，可以创造出平静的效果。

● **双色配色**

65-56-2-0　　17-2-19-0
107-112-178　220-235-217

65-56-2-0　　3-2-55-0
107-112-178　253-242-140

65-56-2-0　　29-39-2-0
107-112-178　189-163-203

65-56-2-0　　86-94-34-26
107-112-178　55-36-91

● **三色配色**

44-12-20-2　65-56-2-0　　10-28-6-3
152-193-199　107-112-178　226-194-210

5-0-36-0　　65-56-2-0　　3-50-47-0
248-246-185　107-112-178　238-153-123

28-2-81-0　　65-56-2-0　　59-2-18-0
200-216-74　107-112-178　98-193-210

18-77-35-6　65-56-2-0　　20-8-53-0
199-85-113　107-112-178　215-218-141

14-39-21-0　65-56-2-0　　100-0-53-0
220-172-177　107-112-178　0-157-145

32-6-10-4　　65-56-2-0　　90-62-33-25
179-211-222　107-112-178　6-77-112

				⑪

0-10-20-0
254-236-210

65-56-2-0
107-112-178

3-50-47-0
238-153-123

6-28-59-2
237-192-114

⑪

85-90-50-16
62-49-86

65-56-2-0
107-112-178

15-10-0-0
222-226-242

96-38-43-31
0-95-110

⑫

18-32-62-5
209-174-105

65-56-2-0
107-112-178

14-1-38-0
228-236-179

35-53-50-27
145-107-95

⑬

22-66-48-9
190-105-103

65-56-2-0
107-112-178

21-27-23-4
204-185-181

73-85-30-16
88-55-108

⑭

● 五色配色

3-12-25-0
248-230-198

65-56-2-0
107-112-178

6-30-62-1
238-190-107

18-54-40-5
204-134-128

20-20-36-5
206-195-163

⑮

63-30-0-0
98-153-210

65-56-2-0
107-112-178

51-0-27-0
129-202-197

0-0-25-0
255-252-209

32-5-5-0
182-218-236

⑯

6-28-59-2
237-192-114

65-56-2-0
107-112-178

53-69-84-30
112-74-46

24-17-41-0
204-202-160

90-80-33-24
37-56-102

⑰

12-44-16-0
223-163-179

65-56-2-0
107-112-178

0-0-24-3
252-248-208

25-2-13-0
201-228-227

24-17-41-0
204-202-160

⑱

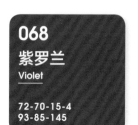

068
紫罗兰
Violet

72-70-15-4
93-85-145

颜色介绍

紫罗兰给人一种冷静和理智的感觉。搭配纯度高、明度低的色彩，可以体现出特别的精致感。搭配明度低的冷色，可以使画面更有神秘感和威严感。

● 双色配色

72-70-15-4　0-54-31-75
93-85-145　98-51-52
❶

72-70-15-4　9-27-39-0
93-85-145　233-196-157
❷

72-70-15-4　29-40-2-0
93-85-145　189-161-201
❸

72-70-15-4　0-69-46-0
93-85-145　236-112-108
❹

❶

● 三色配色

11-0-24-3　72-70-15-4　30-40-2-0
230-238-206　93-35-145　187-161-201
❺

14-1-38-0　72-70-15-4　10-100-11-0
228-236-179　93-85-145　214-0-119
❻

44-12-20-2　72-70-15-4　10-64-11-0
152-193-199　93-85-145　221-121-160
❼

7-5-51-0　72-70-15-4　0-50-100-0
243-234-148　93-85-145　243-152-0
❽

86-94-34-26　72-70-15-4　29-34-37-0
55-36-91　93-85-145　192-170-154
❾

3-2-55-0　72-70-15-4　51-3-13-0
253-242-140　93-85-145　127-201-220
❿

❺

❻

❼

❽

● 四色配色

22-92-26-9	72-70-15-4	15-1-9-22	86-94-34-26
186-42-108	93-35-145	190-204-202	55-36-91

23-32-49-8	72-70-15-4	3-12-25-0	51-51-49-39
195-168-128	93-85-145	248-230-198	103-90-86

35-100-100-32	72-70-15-4	20-48-70-2	40-82-94-44
137-15-21	93-85-145	207-146-83	114-46-20

51-16-16-18	72-70-15-4	23-7-9-0	100-60-0-70
117-162-180	93-85-145	205-223-229	0-31-80

● 五色配色

50-21-71-6	72-70-15-4	4-2-25-0	0-23-64-0	27-10-71-4
139-165-96	93-85-145	249-246-207	252-207-106	196-202-96

2-1-55-0	72-70-15-4	19-81-75-0	4-2-25-0	25-2-13-0
255-244-140	93-85-145	205-80-61	249-246-207	201-228-226

20-2-49-0	72-70-15-4	38-0-14-2	96-38-43-30	12-71-2-32
216-228-154	93-85-145	165-215-221	0-96-111	168-78-126

6-28-60-1	72-70-15-4	3-12-25-0	35-13-31-0	23-19-41-3
238-193-113	93-85-145	248-230-198	178-200-182	203-197-157

069
紫茄色
Eggplant

60-60-30-25
102-89-117

颜色介绍

紫茄色纯度较低，给人一种沉甸甸的收获感。搭配明度偏高的冷色，凸显高品位和时尚的感觉。搭配纯度低、明度高的橙色和粉色，使画面更加温暖和谐。

● 双色配色

 ❶

60-60-30-25　35-25-0-5
102-89-117　171-178-215

 ❷

60-60-30-25　6-30-20-0
102-89-117　237-195-189

❸

60-60-30-25　19-50-67-23
102-89-117　177-122-74

❹

60-60-30-25　48-43-70-2
102-89-117　150-139-91

 ❶

● 三色配色

 ❺

19-25-4-0　60-60-30-25　48-28-0-19
212-196-219　102-89-117　125-147-188

❻

3-20-32-0　60-60-30-25　36-55-15-20
246-214-177　102-89-117　152-111-144

 ❼

23-7-9-0　60-60-30-25　20-59-31-5
205-223-229　102-89-117　200-124-136

❽

3-12-25-0　60-60-30-25　6-28-59-2
248-230-198　102-89-117　237-192-114

 ❾

0-0-39-0　60-60-30-25　6-25-8-31
255-249-179　102-89-117　186-161-169

 ❿

44-12-20-2　60-60-30-25　27-18-40-3
152-193-199　102-89-117　195-195-159

 ❺

 ❻

 ❼

 ❽

● 四色配色

⑪

29-11-7-0
190-211-227

60-60-30-25
102-89-117

50-3-13-0
131-202-220

29-47-15-0
190-148-175

⑫

67-25-44-4
87-151-144

60-60-30-25
102-89-117

18-32-62-5
209-174-105

7-12-6-0
239-229-232

⑬

82-18-0-66
0-74-109

60-60-30-25
102-89-117

7-12-6-0
239-229-232

23-7-9-33
157-171-176

⑭

6-28-59-2
237-192-114

60-60-30-25
102-89-117

10-5-38-0
236-234-177

17-27-5-0
216-194-215

● 五色配色

⑮

40-82-94-44
114-46-20

60-60-30-25
102-89-117

64-32-19-1
99-149-181

15-1-38-0
226-236-179

63-5-56-0
95-182-137

⑯

5-50-95-0
235-150-5

60-60-30-25
102-89-117

58-47-100-3
128-125-44

32-55-95-22
159-109-28

40-82-94-44
114-46-20

⑰

37-91-82-31
136-39-39

60-60-30-25
102-89-117

0-20-30-0
251-216-181

34-36-16-5
175-160-181

54-92-33-24
117-38-92

⑱

54-92-33-24
117-38-92

60-60-30-25
102-89-117

9-27-39-2
231-194-156

34-35-86-26
150-107-44

0-70-70-70
107-40-14

070
极光紫
Aurora Violet

75-100-0-0
96-25-134

颜色介绍

极光紫给人一种神秘和高贵的感觉。和低纯度的紫色搭配，能营造出优雅与神圣的氛围。和高纯度的暖色搭配，能表现出华丽和刺激的感觉。

● 双色配色 ———————

75-100-0-0　　0-69-100-0
96-25-134　　237-111-0

75-100-0-0　　44-11-40-2
96-25-134　　154-192-164

75-100-0-0　　29-40-2-0
96-25-134　　189-161-201

75-100-0-0　　25-2-13-0
96-25-134　　201-228-226

● 三色配色 ———————

3-2-55-0　　75-100-0-0　　29-61-11-0
253-242-140　96-25-134　　188-120-163

9-83-24-0　　75-100-0-0　　32-2-61-0
219-74-124　96-25-134　　188-215-126

0-50-100-0　75-100-0-0　　22-92-26-9
243-152-0　96-25-134　　186-42-108

50-3-13-0　　75-100-0-0　　28-2-81-0
131-202-220　96-25-134　　200-216-74

3-60-45-0　　75-100-0-0　　68-17-44-0
238-154-126　96-25-134　　79-164-152

11-0-24-3　　75-100-0-0　　60-55-0-0
230-238-206　96-25-134　　119-116-181

● 四色配色

 ⑪

90-12-90-2
0-148-78

75-100-0-0
96-25-134

2-50-93-3
237-149-14

22-92-26-9
186-42-108

 ⑪

⑫

6-10-2-0
241-234-241

75-100-0-0
96-25-134

2-21-23-0
248-214-193

3-50-47-0
238-153-123

⑬

11-0-24-3
230-238-206

75-100-0-0
96-25-134

33-0-40-3
181-216-171

76-2-18-0
0-177-207

 ⑫

⑭

6-28-59-2
237-192-114

75-100-0-0
96-25-134

50-0-100-0
143-195-31

94-60-9-2
0-93-162

● 五色配色

 ⑮

22-86-85-8
189-64-45

75-100-0-0
96-25-134

6-28-59-2
237-192-114

63-5-56-0
95-182-137

11-21-94-1
232-199-0

 ⑮

⑯

100-37-12-31
0-95-146

75-100-0-0
96-25-134

57-18-60-32
93-133-95

6-35-48-21
203-156-115

42-100-50-24
136-15-71

⑰

0-7-42-0
255-238-167

75-100-0-0
96-25-134

60-55-0-0
119-116-181

25-1-20-0
201-229-214

63-5-56-0
95-182-137

 ⑯

⑱

19-50-67-23
177-122-74

75-100-0-0
96-25-134

2-50-93-0
240-151-15

6-28-59-2
237-192-114

95-16-36-4
0-143-161

极
光
紫

●

185

071
葡萄紫
Grape

80-100-0-20
73-17-118

颜色介绍

葡萄紫纯度高，给人一种健康、有活力的感觉。搭配明度偏高的暖色，使画面更加生动、有感染力。搭配纯度高的红色，使画面亮丽而丰富。搭配低明度的颜色，烘托出威严的气氛。

● 双色配色 ——————

80-100-0-20　22-77-73-9
73-17-118　　189-83-62

80-100-0-20　16-4-4-0
73-17-118　　221-235-242

80-100-0-20　24-57-28-0
73-17-118　　199-130-146

80-100-0-20　28-91-8-2
73-17-118　　185-45-131

● 三色配色 ——————

43-28-2-2　　80-100-0-20　9-27-39-0
155-171-212　73-17-118　　233-196-157

6-28-59-2　　80-100-0-20　6-78-51-0
237-192-114　73-17-118　　225-89-94

20-20-36-5　　80-100-0-20　29-61-11-0
206-195-163　73-17-118　　188-119-164

44-20-59-0　　80-100-0-20　0-34-67-0
159-179-123　73-17-118　　248-186-94

19-50-67-23　80-100-0-20　24-17-41-3
177-122-74　　73-17-118　　201-199-158

18-3-13-0　　80-100-0-20　96-16-36-4
217-233-227　73-17-118　　0-143-161

● 四色配色

11

15-1-38-0　　　80-100-0-20　　58-0-24-31　　　25-2-12-0
226-236-179　　73-17-118　　　78-155-159　　　201-228-227

12

22-77-73-9　　　80-100-0-20　　9-27-39-2　　　44-47-44-27
189-83-62　　　　73-17-118　　　231-194-156　　130-112-107

13

29-40-2-0　　　　80-100-0-20　　7-12-6-0　　　94-60-10-2
189-161-201　　　73-17-118　　　239-229-232　　0-93-161

14

0-50-67-23　　　80-100-0-20　　6-17-6-0　　　6-28-59-2
204-129-71　　　73-17-118　　　240-221-227　　237-192-114

● 五色配色

15

54-92-33-24　　80-100-0-20　　27-20-60-4　　63-5-56-0　　39-73-51-0
117-38-92　　　73-17-118　　　195-188-117　95-182-137　170-92-101

16

0-100-0-60　　　80-100-0-20　　6-28-59-2　　　36-91-82-31　92-74-36-30
126-0-67　　　　73-17-118　　　237-192-114　　137-39-39　　19-59-97

17

0-16-34-0　　　　80-100-0-20　　0-34-53-11　　33-0-40-3　　0-0-55-0
252-223-177　　　73-17-118　　　230-174-116　181-216-171　255-247-140

18

0-62-51-0　　　　80-100-0-20　　35-46-90-24　9-27-39-2　　35-53-50-27
238-128-106　　　73-17-118　　　152-119-39　231-194-156　145-107-95

葡
萄
紫

●

187

072

紫水晶
Amethyst

60-60-0-60
63-52-96

颜色介绍

紫水晶给人一种深邃的感觉。搭配低纯度的蓝色或紫色，表现出冷静的气质。搭配高明度的绿色或橙色，表现出个性而古怪的感觉。

● 双色配色

● 三色配色

 1

60-60-0-60　2-1-55-0
63-52-96　　255-244-140

 5

10-12-20-2　60-60-0-60　63-5-56-0
232-222-205　63-52-96　　95-182-137

 5

 2

60-60-0-60　28-2-81-0
63-52-96　　200-216-74

44-12-20-2　60-60-0-60　20-20-22-3
152-193-199　63-52-96　　208-199-191

6

60-60-0-60　16-24-4-0
63-52-96　　218-200-220

3

 7

6-28-59-2　　60-60-0-60　67-33-50-20
237-192-114　63-52-96　　82-125-114

7

60-60-0-60　19-50-67-23
63-52-96　　177-122-74

4

 8

0-50-36-39　　60-60-0-60　0-54-31-75
174-111-102　63-52-96　　98-51-52

 1

6-30-20-0　　60-60-0-60　29-40-2-0
237-195-189　63-52-96　　189-161-201

9

 10

35-13-31-0　　60-60-0-60　22-86-85-8
178-200-182　63-52-96　　189-64-45

11

0-0-35-0
255-250-188

60-60-0-60
63-52-96

76-2-19-0
0-177-206

25-2-12-0
201-228-227

11

12

28-44-40-13
177-140-129

60-60-0-60
63-52-96

20-20-22-3
208-199-191

67-33-51-19
83-126-114

13

36-91-82-31
137-39-39

60-60-0-60
63-52-96

60-65-26-12
114-91-130

29-40-2-0
189-161-201

12

14

20-5-5-0
212-229-239

60-60-0-60
63-52-96

58-28-34-7
114-152-156

82-33-52-40
0-96-92

● 五色配色

15

58-0-24-31
78-155-159

60-60-0-60
63-52-96

5-0-36-0
248-246-185

6-36-60-2
235-177-108

22-92-26-9
186-42-108

15

16

22-92-26-0
197-45-114

60-60-0-60
63-52-96

7-12-6-0
239-229-232

73-86-8-2
97-58-139

29-39-2-0
189-163-203

17

24-17-41-0
204-202-160

60-60-0-60
63-52-96

51-43-96-33
112-105-31

36-91-82-31
137-39-39

73-86-8-2
97-58-139

16

18

31-26-66-11
177-167-97

60-60-0-60
63-52-96

19-50-67-23
177-122-74

90-0-40-60
0-91-93

71-32-67-18
73-125-92

紫
水
晶

●

08

第 8 章

无色彩系配色

无色彩系指黑、白、灰三种色系组成
的颜色色调。黑白灰系色调具有强大
的表现力，并有着不可阻挡的魅力，
不仅能用于信息的传达，还能起到调
节、补充、增强画面视觉效果的作用。
合理地进行色调搭配和布局可以避免
颜色产生压抑感，从而彰显不同的年
代感和视觉审美效果。

073

贝色
Seashell

9-10-11-0
236-230-225

颜色介绍

贝色有洁净、正义等简单质朴的意象，让人感受到温暖、柔软、怀旧。搭配低纯度的暖色，可以使画面有一种温馨柔和的感觉。

● **双色配色**

❶
9-10-11-0 10-22-30-2
236-230-225 230-204-177

❷
9-10-11-0 31-10-25-15
236-230-225 169-189-178

❸
9-10-11-0 24-36-16-8
236-230-225 191-163-178

❹
9-10-11-0 25-10-13-0
236-230-225 200-216-219

❶

● **三色配色**

❺
14-23-20-7 9-10-11-0 54-34-48-19
214-194-187 236-230-225 116-133-118

❻
17-36-24-15 9-10-11-0 48-68-42-26
194-159-158 236-230-225 124-80-96

❼
16-22-38-5 9-10-11-0 70-36-29-15
214-195-158 236-230-225 74-126-147

❽
28-43-15-2 9-10-11-0 53-43-13-20
190-155-178 236-230-225 117-121-157

❾
33-44-53-20 9-10-11-0 53-42-54-3
159-129-102 236-230-225 107-109-93

❿
20-28-28-20 9-10-11-0 55-65-31-30
182-163-153 236-230-225 107-79-107

❺

❻

❼

四色配色

⑪

16-12-7-5　9-10-11-0　29-36-14-4　65-43-10-6
214-215-222　236-230-225　186-165-185　98-127-176

⑪

⑫

70-47-69-34　9-10-11-0　43-57-36-28　57-53-55-65
70-92-71　236-230-225　130-97-109　60-55-50

⑬

36-37-42-16　9-10-11-0　25-21-34-0　64-38-37-15
159-143-128　236-230-225　202-196-171　95-126-135

⑫

⑭

13-36-19-1　9-10-11-0　21-27-11-0　52-71-25-18
222-178-183　236-230-225　208-190-205　126-80-120

五色配色

⑮

22-42-48-22　9-10-11-0　24-20-26-4　35-31-21-25　42-56-45-32
175-135-109　236-230-225　199-195-182　147-143-153　127-94-95

⑮

⑯

39-15-22-15　9-10-11-0　18-12-15-9　24-15-31-12　61-39-62-7
151-176-177　236-230-225　204-206-203　188-191-168　112-133-104

⑰

16-31-34-5　9-10-11-0　10-11-25-2　31-26-66-0　56-37-19-16
212-179-158　236-230-225　232-223-196　190-180-104　113-132-160

⑯

⑱

41-29-48-0　9-10-11-0　45-28-24-7　51-38-42-24　63-40-55-48
166-169-138　236-230-225　147-163-173　118-124-119　68-87-76

074
月光银
Moonlight Silver

5-0-0-30
193-198-201

颜色介绍

月光银是一种美丽的色彩，象征月亮的光芒。和低纯度的粉色搭配，可以让人感受到女性的柔美感。和冷色搭配，能突出时尚感。

● 双色配色 ———

5-0-0-30　　67-33-50-20
193-198-201　82-125-114

❶

● 三色配色 ———

4-2-25-0　　5-0-0-30　　24-0-41-3
249-246-207　193-198-201　202-224-169

❺

❺

5-0-0-30　　6-30-20-0
193-198-201　237-195-189

❷

2-21-23-0　　5-0-0-30　　30-48-9-0
248-214-193　193-198-201　187-145-182

❻

5-0-0-30　　2-1-55-0
193-198-201　255-244-140

❸

15-1-38-0　　5-0-0-30　　55-23-25-3
226-236-179　193-198-201　121-167-195

❼

❻

❼

5-0-0-30　　80-86-0-0
193-198-201　79-56-146

❹

12-82-14-11　5-0-0-30　　70-88-35-29
200-70-127　193-198-201　84-43-90

❽

22-86 85-8　5-0-0-30　　86-19-40-6
189-64-45　193-198-201　0-143-151

❾

❶

20-8-53-0　　5-0-0-30　　80-100-0-10
215-218-141　193-198-201　79-23-127

❿

❽

● 四色配色

			⑪
18-54-40-5 204-134-128	5-0-0-30 193-198-201	63-5-56-0 95-182-137	73-86-8-2 97-58-139

⑪

			12
51-2-31-0 131-200-188	5-0-0-30 193-198-201	0-0-35-0 255-250-188	25-2-12-0 201-228-227

			⑬
3-50-47-0 237-153-123	5-0-0-30 193-198-201	4-2-25-0 249-246-207	9-100-100-32 169-0-9

12

			⑭
37-37-29-0 174-161-164	5-0-0-30 193-198-201	47-40-0-18 131-131-177	15-9-24-0 224-225-201

● 五色配色

				⑮
78-34-41-15 40-123-132	5-0-0-30 193-198-201	2-21-23-0 248-214-193	4-2-25-0 249-246-207	0-100-0-60 126-0-67

⑮

				⑯
3-50-47-0 238-153-123	5-0-0-30 193-198-201	29-39-2-0 189-163-203	3-20-32-0 246-214-177	0-48-14-0 242-161-178

				⑰
73-85-29-16 88-55-109	5-0-0-30 193-198-201	18-54-40-5 204-134-128	18-32-62-5 209-174-105	54-91-33-24 117-40-93

⑯

				⑱
9-100-100-32 169-0-9	5-0-0-30 193-198-201	80-100-0-10 79-23-127	24-17-41-0 204-202-160	86-94-34-26 55-36-91

月光银 ●

075
珍珠灰
Pearl Grey

38-30-29-0
172-172-171

颜色介绍

珍珠灰的明度适中，给人一种中规中矩、冷静敏锐的意象。和暖色搭配，可以增强画面的精致感。和冷色搭配，可以凸显高贵典雅的气质。

● **双色配色**

● **三色配色**

 1

38-30-29-0　9-5-11-4
172-172-171　231-233-225

 5

13-43-39-5　38-30-29-0　14-10-9-1
215-158-139　172-172-171　224-225-227

 5

 2

38-30-29-0　12-21-26-8
172-172-171　217-196-178

6

11-9-25-8　38-30-29-0　46-17-38-0
221-217-190　172-172-171　151-184-165

 3

38-30-29-0　49-63-18-23
172-172-171　125-90-129

 7

36-45-51-26　38-30-29-0　14-31-20-14
146-119-99　172-172-171　202-171-171

 6

4

38-30-29-0　46-70-42-42
172-172-171　108-63-80

8

75-61-36-13　38-30-29-0　48-52-53-38
76-91-121　172-172-171　109-91-82

 7

 1

 9

61-43-62-23　38-30-29-0　90-0-40-60
101-113-103　172-172-171　0-91-93

 10

36-12-23-9　38-30-29-0　58-34-25-20
165-191-187　172-172-171　104-130-149

 8

● 四色配色

				⑪

40-75-65-44
114-56-52
　38-30-29-0
172-172-171
　13-10-20-1
227-225-207
　85-62-36-30
35-74-104

63-49-49-48
71-78-78
　38-30-29-0
172-172-171
　25-11-29-0
202-212-189
　61-39-62-7
112-133-104

16-18-5-0
219-211-225
　38-30-29-0
172-172-171
　14-32-37-5
216-179-152
　73-85-29-16
88-55-109

70-47-69-34
70-92-71
　38-30-29-0
172-172-171
　61-65-26-12
112-91-130
　57-53-55-65
60-55-50

⑪

⑫

● 五色配色

14-10-9-1
224-225-227
　38-30-29-0
172-172-171
　45-23-20-4
149-174-187
　64-30-32-19
87-132-143
　92-74-36-32
18-58-95

40-57-36-16
151-109-121
　38-30-29-0
172-172-171
　16-9-23-5
215-218-197
　44-21-71-6
154-170-95
　63-49-49-48
71-78-78

26-53-40-6
189-132-128
　38-30-29-0
172-172-171
　63-32-45-9
101-140-133
　25-21-34-0
202-196-171
　64-38-37-15
95-126-135

55-23-20-9
117-160-179
　38-30-29-0
172-172-171
　31-14-11-0
186-204-217
　14-10-9-1
224-225-227
　31-26-49-3
186-178-136

⑮

⑯

珍
珠
灰

●

197

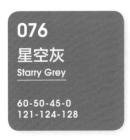

076
星空灰
Starry Grey

60-50-45-0
121-124-128

颜色介绍

星空灰表现出沉着安静的意象。和明度偏高的灰色搭配，能表现出和谐平静的感觉。和明度低的紫色进行组合，能表现出高雅别致的格调。

● 双色配色

60-50-45-0
121-124-128
68-52-33-34
74-88-110
❶

60-50-45-0
121-124-128
20-22-33-20
183-171-150
❷

60-50-45-0
121-124-128
48-52-53-38
109-91-82
❸

60-50-45-0
121-124-128
36-27-18-7
168-171-184
❹

❶

● 三色配色

❺

12-10-12-9
217-215-211
60-50-45-0
121-124-128
25-38-24-11
185-155-161

❺

❻

40-25-41-20
145-153-133
60-50-45-0
121-124-128
13-16-21-12
209-199-186

19-15-34-6
207-203-170
60-50-45-0
121-124-128
29-44-21-14
173-139-155
❼

❻

❽

20-18-18-4
207-202-199
60-50-45-0
121-124-128
49-27-24-15
129-152-163

❾

22-25-12-9
194-183-194
60-50-45-0
121-124-128
15-25-20-7
212-189-185

❼

❿

59-36-63-42
83-100-74
60-50-45-0
121-124-128
36-58-55-47
115-77-67

❽

● 四色配色

| 40-64-56-44 | 60-50-45-0 | 27-19-20-4 | 85-62-36-30 |
| 114-71-66 | 121-124-128 | 192-194-193 | 35-74-104 |

⑪

⑪

| 14-20-13-0 | 60-50-45-0 | 20-34-33-24 | 33-9-14-8 |
| 224-208-210 | 121-124-128 | 175-148-136 | 172-200-206 |

⑫

| 70-47-69-34 | 60-50-45-0 | 57-53-55-65 | 43-57-36-28 |
| 70-92-71 | 121-124-128 | 60-55-50 | 130-97-109 |

⑬

⑫

| 90-62-33-25 | 60-50-45-0 | 45-23-20-4 | 14-10-9-1 |
| 6-77-112 | 121-124-128 | 149-174-187 | 224-225-227 |

⑭

● 五色配色

| 28-40-40-8 | 60-50-45-0 | 10-8-13-3 | 14-20-31-0 | 26-52-48-40 |
| 184-152-137 | 121-124-128 | 230-229-220 | 225-206-178 | 140-97-85 |

⑮

⑮

| 50-21-33-18 | 60-50-45-0 | 14-7-9-9 | 24-15-31-12 | 61-39-62-7 |
| 123-155-151 | 121-124-128 | 213-218-218 | 188-191-168 | 112-133-104 |

⑯

⑯

| 71-52-79-31 | 60-50-45-0 | 23-28-42-13 | 11-31-34-5 | 11-28-22-27 |
| 73-89-60 | 121-124-128 | 188-169-138 | 222-183-159 | 186-159-153 |

⑰

| 46-57-34-8 | 60-50-45-0 | 59-71-59-35 | 28-21-42-22 | 65-61-36-25 |
| 147-114-131 | 121-124-128 | 96-65-69 | 166-164-133 | 92-85-109 |

⑱

077
板岩灰
Slate Grey

59-45-45-30
96-104-104

颜色介绍

板岩灰给人一种中性复古的感觉。搭配低纯度的绿色和黄色，可以营造自然的氛围。搭配低明度的冷色，给人和谐、有品位的感觉。

● 双色配色

❶
59-45-45-30　21-41-23-4
96-104-104　202-160-167

❷
59-45-45-30　3-7-18-0
96-104-104　249-239-216

❸
59-45-45-30　31-31-8-2
96-104-104　184-175-202

❹
59-45-45-30　41-39-49-17
96-104-104　148-136-115

● 三色配色

❺
21-27-23-4　59-45-45-30　64-34-48-23
204-185-181　96-104-104　88-122-114

❻
13-9-31-6　59-45-45-30　42-100-70-5
220-218-181　96-104-104　158-29-63

❼
10-5-14-0　59-45-45-30　59-20-23-12
235-237-224　96-104-104　102-157-173

❽
19-24-4-0　59-45-45-30　19-36-15-3
212-198-220　96-104-104　207-172-186

❾
28-40-36-20　59-45-45-30　20-67-84-31
167-139-131　96-104-104　161-85-37

❿
10-3-15-8　59-45-45-30　22-9-36-4
223-229-214　96-104-104　205-212-173

● 四色配色

⑪

⑪

3-12-20-0
248-230-208

59-45-45-30
96-104-104

6-30-20-0
237-195-189

12-50-29-6
214-145-147

⑫

25-2-13-0
201-228-226

59-45-45-30
96-104-104

50-3-13-0
131-202-220

58-28-24-7
112-153-171

⑬

⑫

28-0-27-0
195-226-201

59-45-45-30
96-104-104

27-18-40-3
195-195-159

44-21-71-6
154-170-95

⑭

34-48-50-23
153-119-102

59-45-45-30
96-104-104

88-48-50-38
0-81-90

93-74-36-30
13-59-97

● 五色配色

⑮

⑮

14-74-34-24
179-79-101

59-45-45-30
96-104-104

19-29-17-3
209-185-191

21-11-20-0
210-217-206

48-16-37-0
145-184-167

⑯

28-44-40-13
177-140-129

59-45-45-30
96-104-104

61-78-58-0
125-78-91

67-82-94-44
76-44-29

45-42-71-33
121-110-67

⑰

⑯

41-39-49-17
148-136-115

59-45-45-30
96-104-104

18-27-33-5
209-185-163

5-10-20-5
237-225-203

19-36-42-20
183-150-125

⑱

45-23-15-4
148-174-195

59-45-45-30
96-104-104

18-54-40-5
204-134-128

32-9-17-0
184-211-211

61-88-26-12
116-52-112

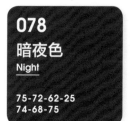

078
暗夜色
Night

75-72-62-25
74-68-75

颜色介绍

暗夜色的明度非常低，接近黑色，给人一种厚重的感觉。搭配低纯度的紫色，能表现出一种神秘的感觉。搭配低纯度的暖色，可以让画面更加生动温暖。

● 双色配色 　　● 三色配色

75-72-62-25　26-35-42-14
74-68-75　　180-155-132　　①

21-34-24-11　75-72-62-25　45-31-19-17
193-165-165　74-68-75　　137-147-165　　⑤

75-72-62-25　36-37-19-7
74-68-75　　168-155-173　　②

25-33-30-19　75-72-62-25　31-65-53-42
175-153-147　74-68-75　　129-74-70　　⑥

75-72-62-25　37-25-47-16
74-68-75　　157-160-128　　③

10-14-20-5　75-72-62-25　30-45-70-25
226-215-199　74-68-75　　158-122-71　　⑦

75-72-62-25　66-51-29-40
74-68-75　　72-84-108　　④

14-10-16-12　75-72-62-25　48-25-36-14
208-208-199　74-68-75　　133-155-148　　⑧

①

24-26-29-6　75-72-62-25　54-64-35-20
195-182-170　74-68-75　　119-89-113　　⑨

43-31-24-17　75-72-62-25　45-48-44-31
141-148-158　74-68-75　　123-105-102　　⑩

● 四色配色

| 14-10-9-1
224-225-227 | 75-72-62-25
74-68-75 | 31-26-49-3
186-178-136 | 34-48-50-23
153-119-102 |

| 13-31-32-15
202-169-151 | 75-72-62-25
74-68-75 | 47-56-36-14
139-110-124 | 75-68-36-30
68-69-100 |

| 15-14-20-1
222-216-203 | 75-72-62-25
74-68-75 | 45-23-20-4
149-174-187 | 92-74-36-32
18-58-95 |

| 36-21-44-12
164-172-140 | 75-72-62-25
74-68-75 | 51-38-42-24
118-124-119 | 63-49-49-48
71-78-78 |

● 五色配色

| 20-20-36-5
206-195-163 | 75-72-62-25
74-68-75 | 20-67-84-31
161-85-37 | 10-15-15-4
227-215-208 | 34-30-24-7
173-168-172 |

| 20-65-40-24
171-95-101 | 75-72-62-25
74-68-75 | 20-25-17-5
204-189-192 | 15-11-15-5
217-216-210 | 40-25-37-5
162-172-156 |

| 64-38-37-15
95-126-135 | 75-72-62-25
74-68-75 | 25-21-34-12
186-181-158 | 57-32-41-16
111-137-132 | 42-54-60-25
136-104-83 |

| 45-25-18-6
147-169-186 | 75-72-62-25
74-68-75 | 27-14-18-6
189-200-199 | 28-50-40-9
182-134-128 | 61-72-36-23
104-72-103 |

Color Scheme

09

第 9 章

意象配色

意象配色是指配合色彩心理学层面，运用好这种搭配方法，可以让色彩准确地传达出人的心理感觉和感情。意象配色注重设计者激情的释放，突破了传统的配色方式，能最大限度地表达设计者对色彩的主观理解和感受。

079

强烈
Powerful

意象介绍

高纯度、强烈的色彩能够给人们带来视觉上的强大冲击。亮橘红使人联想到火焰与激情，有一股蓄势待发的能量。

1 亮橘红
3-91-100-0
228-53-16

2 海蓝色
92-65-39-1
0-88-123

3 忍冬黄
7-38-87-0
235-172-41

4 樱黛橙
0-32-42-0
248-192-147

5 香草黄
3-11-27-0
249-232-196

6 砂糖橘
0-65-91-0
238-119-28

7 秋叶棕
38-67-73-0
173-104-74

8 戈亚红
40-100-100-6
161-31-36

● 双色配色

❶❷

❶❸

❶ 5

● 三色配色

❶❷❻

❶❸❹

5❼❽

● 四色配色

❶❷❹❻

❶❸❹❼

❷5❼❽

● 五色配色

❶❷❸❹❻

❷❸5❼❽

❶❸5❻❼

080

富足
Abundant

意象介绍

富足是富裕与充实的意思。深桃红与蓝色搭配，会显得成熟稳重，而与橙色或者黄色搭配，则能够彰显一种华贵的气质。

1 深桃红
24-94-38-0
194-41-100

2 亮橙黄
4-38-85-0
251-180-38

3 粉玫瑰
9-69-16-0
222-109-147

4 深夜蓝
92-83-30-0
43-64-121

5 云雾色
8-12-9-0
238-228-226

6 奶橙色
9-70-80-0
223-106-54

7 深墨绿
75-66-61-18
76-82-84

8 鸡蛋黄
4-6-45-0
249-236-160

● 双色配色

❶❷　　❶❹　　❶❼

● 三色配色

❶❷5　　❶❹❻　　❶❼8

● 四色配色

❶❷❸5　　❶❹❻8　　❶❻❼8

● 五色配色

❶❷❸5 8　　❶❹5❻8　　❶❷5❼8

081

温柔
Tender

意象介绍

温柔通常指性情温和柔软。玫瑰粉婉约柔和，让人感觉如同沐浴在春天的阳光里，温暖而舒适。

1 玫瑰粉
0-60-20-0
238-134-154

2 大洋蓝
20-5-0-0
211-230-246

3 花瓣粉
0-20-0-0
250-220-233

4 叶子紫
15-35-0-0
218-180-212

5 果肉黄
0-5-20-0
255-245-215

6 雨滴蓝
50-20-0-0
134-179-224

7 黎明橙
0-30-40-0
248-196-153

8 蓝灰缎
50-35-20-15
128-140-162

● **双色配色**

❶❷　❶❸　❶❹

● **三色配色**

❶❷❺　❶❸❻　❶❹❼

● **四色配色**

❶❷❺❽　❶❸❻❽　❶❹❼❽

● **五色配色**

❶❷❸❹❺　❶❷❻❼❽　❶❸❺❻❼

082

浪漫
Romantic

意象介绍

浪漫充满幻想，富有诗情画意。樱织粉的浪漫气质代表了女性的娴雅和多愁善感，常用于表现温馨、雅致、平淡的意境。

1 樱织粉
0-20-10-0
250-219-218

2 紫绒花
25-25-0-0
199-192-223

3 晨光黄
0-0-50-0
255-247-153

4 桃花红
0-70-0-0
235-110-165

5 香草蓝
25-0-0-0
199-232-250

6 道奇蓝
75-50-0-0
71-116-185

7 梨花白
0-0-20-0
255-252-219

8 兰花色
30-65-0-0
185-110-170

● **双色配色**

1 2　　1 3　　1 4

● **三色配色**

1 2 5　　1 3 **6**　　1 **4** 7

● **四色配色**

1 2 5 8　　1 3 **6** 8　　1 **4** 7 8

● **五色配色**

1 2 3 **4** 5　　1 2 **6** 7 8　　1 3 5 **6** 7

意象介绍

多情指的是感性、重感情、感情丰富。蔷薇色代表蔷薇的芬芳、娇艳与柔情，是情感永不褪色的象征，拥有十足的魅力。

1 蔷薇色
0-95-35-0
230-27-100

2 薄卵色
0-10-25-0
254-235-200

3 马卡龙粉
0-45-10-0
243-168-187

4 果冻橙
0-30-65-0
249-193-100

5 女郎粉
0-75-20-0
234-96-136

6 冰蓝色
30-0-5-0
187-226-241

7 白藤紫
30-35-0-0
187-170-210

8 星河紫
75-60-0-0
79-100-174

● 双色配色

❶2　　　❶3　　　❶4

● 三色配色

❶2❺　　　❶3❻　　　❶4❼

● 四色配色

❶2❺❽　　　❶3❻❽　　　❶4❼❽

● 五色配色

❶2❸❹❺　　　❶2❻❼❽　　　❶3❺❻❼

意象介绍

运动给人带来精力充沛的状态和健康的心态，明快的果汁黄就经常用于表现运动的意象。

1 果汁黄
0-20-100-0
253-208-0

2 蜜桃粉
0-50-35-0
242-155-143

3 蝶恋花紫
70-75-0-0
101-77-157

4 雨露绿叶
60-0-70-0
107-188-110

5 雪山白
10-10-0-0
233-230-243

6 温柔紫粉
10-45-0-0
225-163-199

7 鱼肚黄
0-5-35-0
255-243-184

8 彩灯红
0-75-0-0
234-96-158

● 双色配色

❶❷　❶❸　❶❹

● 三色配色

❶❷5　❶❸❻　❶❹7

● 四色配色

❶❷5❽　❶❸❻❽　❶❹7❽

● 五色配色

❶❷❸❹5　❶❷❻7❽　❶❸5❻7

意象介绍

萌芽指草木初生发芽，也预示事物的开端。新芽绿是一种奋进向上的颜色，用来表现萌芽这个意象能够给人带来轻快感。

1 新芽绿
20-15-80-0
216-204-72

2 芝士黄
0-10-50-0
255-232-147

3 小松橙
0-40-100-15
222-155-0

4 面纱绿
33-15-95-40
133-137-10

5 芳草绿
50-0-85-0
142-197-74

6 菠萝蜜
0-25-95-10
236-187-0

7 马卡龙绿
20-0-60-0
217-228-128

8 丁子茶
0-40-100-50
154-106-0

● **双色配色**

❶❷　　　❶❸　　　❶❹

● **三色配色**

❶❷❺　　　❶❸❻　　　❶❹❼

● **四色配色**

❶❷❺❽　　　❶❸❻❽　　　❶❹❼❽

● **五色配色**

❶❷❸❹❺　　　❶❷❻❼❽　　　❶❸❺❻❼

青涩
Young

意象介绍

苹果绿带着些许青涩和稚嫩，可以给人带来温和而舒适的感受，仿佛有着苹果的酸甜味道。

1 苹果绿
45-0-95-0
157-201-42

2 浅梦粉
0-45-15-0
243-168-180

3 泡泡粉
0-25-20-0
249-208-195

4 长春花
0-70-0-30
186-85-132

5 浅紫素纤
10-15-0-0
232-222-237

6 春意绿
40-0-50-0
167-211-152

7 斑比诺蓝
35-25-0-0
176-184-221

8 永固浅紫
50-65-0-0
145-102-169

● **双色配色**

❶❷

❶❸

❶❹

● **三色配色**

❶❷❺

❶❸❻

❶❹❼

● **四色配色**

❶❷❺❽

❶❸❻❽

❶❹❼❽

● **五色配色**

❶❷❸❹❺

❶❷❻❼❽

❶❸❺❻❼

087

新鲜
Fresh

意象介绍

翡翠绿常用来表现新鲜的意象。翡翠的颜色通透无垢，充满希望的鲜明色彩给人以积极的鼓励。

1 翡翠绿
75-0-75-0
19-174-103

2 春风绿
20-0-55-0
216-229-141

3 天蓝色
50-0-0-0
126-206-244

4 奶油绿
45-0-35-0
150-208-182

5 摩尔绿
30-0-80-0
195-217-78

6 绿瓷色
65-0-40-5
75-182-165

7 淡雅绿
20-0-25-0
214-234-206

8 海藻绿
100-30-55-0
0-128-126

● 双色配色

 ❶2

 ❶3

 ❶4

● 三色配色

 ❶2❺

 ❶3❻

❶4 7

● 四色配色

 ❶2❺❽

 ❶3❻❽

❶4 7❽

● 五色配色

 ❶2❸❹❺

 ❶2❻7❽

 ❶3❺❻7

初春
Spring

意象介绍

初春雨露的滋润，为万物带来新生的机会。夏日绿如同涉世未深的新生儿，清新又自然。

夏日绿
25-0-90-0
207-220-40

乳黄
0-5-40-0
255-242-173

浅麦尖黄
0-10-80-0
255-227-63

粉色芭蕾
0-20-15-0
251-218-209

水青色
10-0-25-0
236-243-207

罗勒橙
0-20-70-0
253-211-92

水嫩黄绿
15-0-60-0
228-233-128

青草绿
50-0-85-0
142-197-74

● 双色配色

①2　　①3　　①4

● 三色配色

①2 5　　①3 6　　①4 7

● 四色配色

①2 5 8　　①3 6 8　　①4 7 8

● 五色配色

①2 3 4 5　　①2 6 7 8　　①3 5 6 7

意象介绍

猕猴桃绿是绿色系中明度和纯度都偏低的颜色，它带着一点清苦和传统。

1 猕猴桃绿
45-40-100-50
99-90-6

2 薄雾灰
15-20-15-10
208-194-194

3 梧桐灰绿
25-10-40-50
126-133-105

4 阿格斯棕
30-35-50-40
135-118-92

5 布朗尼灰
15-25-30-15
200-178-159

6 干花色
15-45-40-50
136-97-86

7 斯里灰
15-15-35-20
193-185-152

8 藻井蓝
60-55-30-50
74-70-91

● 双色配色

❶❷　　❶❸　　❶❹

● 三色配色

❶❷❺　　❶❸❻　　❶❹❼

● 四色配色

❶❷❺❽　　❶❸❻❽　　❶❹❼❽

● 五色配色

❶❷❸❹❺　　❶❷❻❼❽　　❶❸❺❻❼

森林
Forest

意象介绍

森林绿可用来表现森林的意象。它给人以抚慰，令人舒适，让人们有充沛的精力和昂扬的心态去迎接各种挑战。

1 森林绿
70-20-70-30
60-125-82

2 花粉橙
0-20-40-5
244-209-157

3 亮黄绿
15-0-70-0
229-232-101

4 明正橘
0-50-60-10
227-144-93

5 淡荷色
20-0-35-0
215-232-186

6 翠竹绿
35-0-70-30
143-169-83

7 海棠红
5-85-25-20
195-57-105

8 春绿色
60-5-55-10
99-173-130

● **双色配色**

❶❷

❶❸

❶❹

● **三色配色**

❶❷❺

❶❸❻

❶❹❼

● **四色配色**

❶❷❺❽

❶❸❻❽

❶❹❼❽

● **五色配色**

❶❷❸❹❺

❶❷❻❼❽

❶❸❺❻❼

意象介绍

宝石绿这一色彩能够给人充实感和厚重感，并能表现出高贵、典雅的气质，彰显非凡的魅力。

1 宝石绿
100-30-60-0
0-128-119

2 南瓜肉橙
0-35-50-0
247-185-129

3 浅黛绿
35-0-65-0
181-214-118

4 西瓜红
0-70-50-0
236-109-101

5 金橘色
0-35-80-5
240-177-59

6 冰绿色
60-0-50-10
96-179-142

7 晚霞橙
0-65-80-10
223-113-50

8 烈火红
10-100-85-30
171-0-29

● 双色配色

 ❶❷

 ❶❸

 ❶❹

● 三色配色

 ❶❷❺

 ❶❸❻

 ❶❹❼

● 四色配色

 ❶❷❺❽

 ❶❸❻❽

 ❶❹❼❽

● 五色配色

 ❶❷❸❹❺

 ❶❷❻❼❽

 ❶❸❺❻❼

生机
Pullulate

意象介绍

生机代表稚嫩的幼苗，充满希望，拥有理想和期盼。茶白色能表现生机勃勃的意象。

茶白色
28-0-25-0
195-226-205

荧光粉
0-40-0-0
244-180-208

富春纺黄
0-0-25-0
255-252-209

若竹绿
75-0-70-0
14-174-113

珍珠粉白
5-15-0-0
242-226-238

黄叶绿
10-0-65-0
239-237-114

青柠色
50-0-80-0
141-197-86

繁花桃红
0-65-0-10
222-114-162

双色配色

1 2 1 3 1 4

三色配色

1 2 5 1 3 1 4 7

四色配色

1 2 5 8 1 3 8 1 4 7 8

五色配色

1 2 3 4 5 1 2 6 7 8 1 3 5

清爽
Refreshing

意象介绍

淡而薄的天青色是一种温馨的颜色，如同在明媚阳光里洒下的温暖种子，根植于柔软的心田，给人以抚慰。

天青色
15-0-5-0
224-241-244

2 冰露粉
0-25-0-0
249-211-227

3 薄荷绿
50-0-50-0
137-201-151

4 玛丽蓝
55-5-0-0
110-195-238

5 精灵果绿
30-0-30-0
190-223-194

6 通透紫
15-20-0-0
221-209-231

7 碧蓝绿
45-0-20-0
147-210-211

8 天晴绿
70-0-35-0
43-183-179

双色配色

1②　1③　1④

三色配色

1②⑤　1③⑥　1④⑦

四色配色

1②⑤⑧　1③⑥⑧　1④⑦⑧

五色配色

1②③④⑤　1②⑥⑦⑧　1③⑤⑥⑦

094
怀念
Missing

意象介绍

经历了时间的冲刷之后，怀念过去的时光，褪色的回忆一一浮现。仙人掌绿没有明艳的色彩，有的只是淡淡的惆怅和些许温暖的感觉。

1 仙人掌绿
55-7-45-12
112-174-146

2 小鸠黄
0-4-35-0
255-244-185

3 碧泉青
30-0-15-0
188-225-223

4 叶尖青
15-0-30-0
226-238-197

5 果绿色
45-0-75-0
155-203-96

6 田野黄
5-10-70-15
222-203-87

7 浅绿野
35-0-55-0
180-215-141

8 祖母绿
85-0-45-0
0-168-160

● 双色配色

❶2　　❶3　　❶4

● 三色配色

❶2❺　　❶3❻　　❶4❼

● 四色配色

❶2❺❽　　❶3❻❽　　❶4❼❽

● 五色配色

❶2345❺　　❶2❻❼❽　　❶3❺❻❼

095

纯净
Purity

意象介绍

平静如水、清澈通透，在炎热的仲夏，澄澈的水色给人带来一丝凉意，让人心神平和。

1 水色
55-0-18-0
113-199-212

2 雪莲蓝
30-0-0-0
186-227-249

3 奶盐绿
45-0-45-0
151-206-162

4 湖蓝
85-25-5-0
0-143-205

5 锰蓝色
55-0-0-0
107-200-242

6 沁水绿
35-0-30-0
177-219-194

7 云朵蓝
60-20-0-0
101-170-221

8 幽静绿
90-0-60-0
0-163-132

● 双色配色

❶❷　　❶❸　　❶❹

● 三色配色

❶❷❺　　❶❸❻　　❶❹❼

● 四色配色

❶❷❺❽　　❶❸❻❽　　❶❹❼❽

● 五色配色

❶❷❸❹❺　　❶❷❻❼❽　　❶❸❺❻❼

096

经典
Classic

意象介绍

经典指具有典范性的、权威性的、经久不衰的著作。
正青色是具有典范意味的色彩，沉稳又冷静。

1 正青色
95-60-0-0
0-93-172

2 云天蓝
25-0-10-0
200-231-233

3 蜻蜓蓝
60-25-0-0
105-163-216

4 玉兰紫
20-40-0-0
207-167-205

5 铁线莲紫
55-40-0-0
127-144-200

6 靛蓝色
80-10-10-15
0-149-193

7 佩斯利紫
80-80-0-0
77-67-152

8 甜菜根红
25-90-0-0
191-47-139

● 双色配色

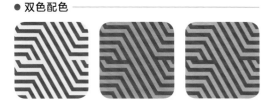

❶2　　❶❸　　❶❹

● 三色配色

❶2❺　　❶❸❻　　❶❹❼

● 四色配色

❶2❺❽　　❶❸❻❽　　❶❹❼❽

● 五色配色

❶2❸❹❺　　❶2❻❼❽　　❶❸❺❻❼

意象介绍

石青蓝令人镇定，拥有真诚和从容的气质，理智而冷静的色相让人情绪缓和，让心境更加安宁。

1 石青蓝
100-35-10-0
0-123-187

2 紫芽蕾
45-25-0-0
150-175-219

3 薄荷蓝
55-0-15-0
112-199-218

4 丝絮浅蓝
30-0-5-0
200-231-242

5 水洗蓝
60-0-0-0
84-195-241

6 海天色
100-15-0-5
0-142-213

7 幻彩蓝
40-0-10-0
161-216-230

8 紫色妖姬
75-80-0-0
90-67-152

● 双色配色

❶❷ ❶❸ ❶ 4

● 三色配色

❶❷❺ ❶❸❻ ❶ 4 ❼

● 四色配色

❶❷❺❽ ❶❸❻❽ ❶ 4 ❼❽

● 五色配色

❶❷❸4❺ ❶❷❻❼❽ ❶❸❺❻❼

知性
Intellectual

意象介绍

尼罗蓝柔和的色彩如同知性的女性，有着不张扬、不夺目的个性，拥有独特的内涵和魅力。

1 尼罗蓝
65-15-20-2
83-170-193

2 多肉绿
40-0-20-0
162-215-212

3 初恋粉
5-25-0-0
240-207-227

4 雪花膏
15-15-10-0
222-216-221

5 灰纽扣
30-25-10-25
156-155-173

6 西洋粉
10-45-10-0
226-163-186

7 旷谷灰
20-25-10-10
197-183-196

8 水粉紫红
15-65-0-5
206-113-166

● **双色配色**

❶❷　　　❶❸　　　❶❹

● **三色配色**

❶❷❺　　　❶❸❻　　　❶❹❼

● **四色配色**

❶❷❺❽　　　❶❸❻❽　　　❶❹❼❽

● **五色配色**

❶❷❸❹❺　　　❶❷❻❼❽　　　❶❸❺❻❼

099

内敛
Introverted

意象介绍

内敛指含蓄，耐人寻味。新桥蓝像清澈的流水，意境悠远而自然，给人洗练、清幽的感觉。

1 新桥蓝
80-10-20-0
0-164-197

2 浅桃粉
0-25-18-0
249-208-198

3 郁金香橙
0-60-55-0
239-132-101

4 沙茶黄
0-25-80-10
235-189-58

5 清凉蓝
45-0-15-0
146-210-220

6 暮光橙
0-20-45-0
252-214-151

7 珊瑚红
0-75-55-10
220-90-84

8 枫糖橙
0-80-100-20
203-72-0

● **双色配色**

 ❶❷

 ❶❸

 ❶❹

● **三色配色**

 ❶❷❺

 ❶❸❻

 ❶❹❼

● **四色配色**

 ❶❷❺❽ ❶❸❻❽ ❶❹❼❽

● **五色配色**

 ❶❷❸❹❺

 ❶❷❻❼❽

 ❶❸❺❻❼

100

正式
Formal

意象介绍

群青具有一种深远和悠长的意味，显得既镇定庄重，又富有理智，是一种较为正式的色彩。

1 群青
100-80-0-0
0-64-152

2 柔嫩蓝
25-0-3-0
199-232-246

3 欧曼黄
0-20-80-0
253-210-62

4 青萌绿
60-0-85-0
109-187-79

5 浅草绿
10-0-50-10
223-224-143

6 勿忘草蓝
50-15-0-0
132-186-229

7 柳绿
25-0-80-15
186-200-69

8 露草蓝
70-10-5-0
38-173-223

● 双色配色

❶2　　　　❶❸　　　　❶❹

● 三色配色

❶2❺　　　　❶❸❻　　　　❶❹❼

● 四色配色

❶2❺❽　　　　❶❸❻❽　　　　❶❹❼❽

● 五色配色

❶2❸❹❺　　　　❶2❻❼❽　　　　❶❸❺❻❼

101

淡雅
Elegant

意象介绍

虹膜紫优雅婉约，是紫色系中较为淡雅的色彩，是女性的独立和知性气质的体现。

虹膜紫
50-60-5-0
145-112-170

花叶黄
0-10-70-5
248-222-92

木槿紫
15-40-0-0
217-170-205

浅觅蓝
20-10-0-0
211-222-241

彩霞橙
0-35-70-0
248-184-86

薄紫
35-35-0-0
176-167-209

奶粉黄
0-5-25-0
255-244-205

紫菀
30-55-0-0
186-131-183

● **双色配色**

❶❷　　　❶❸　　　❶ 4

● **三色配色**

❶❷❺　　　❶❸❻　　　❶ 4 7

● **四色配色**

❶❷❺❽　　　❶❸❻❽　　　❶ 4 7❽

● **五色配色**

❶❷❸4❺　　　❶❷❻7❽　　　❶❸❺❻7

魅力
Charm

意象介绍

香水草紫如花一般散发出浓郁的芬芳，具有雍容典雅的华贵气息，魅力独特。

1 香水草紫
65-100-20-10
111-24-110

2 藤紫色
35-45-0-0
176-148-196

3 荻花紫
15-55-0-0
214-139-185

4 青紫色
20-20-0-0
210-204-230

5 沙土橙
0-20-20-10
235-204-188

6 粉荷花
5-25-3-0
240-207-223

7 半紫色
55-60-0-0
133-109-175

8 菖蒲紫
55-100-15-0
137-22-121

● 双色配色

❶❷　　❶❸　　❶❹

● 三色配色

❶❷❺　　❶❸❻　　❶❹❼

● 四色配色

❶❷❺❽　　❶❸❻❽　　❶❹❼❽

● 五色配色

❶❷❸❹❺　　❶❷❻❼❽　　❶❸❺❻❼

103

伤感

Melancholy

意象介绍

闪蝶紫低纯度的色调给人淡雅、柔和的感觉，蕴含一股浅浅的幽思，仿佛天生带着一丝伤感。

闪蝶紫
30-30-5-0
188-179-209

燕麦色
5-10-15-0
244-233-219

紫绀
45-35-15-40
109-113-134

青霜灰
10-5-10-10
220-223-217

通草紫
30-45-15-25
156-125-148

胡桃灰
20-30-25-20
182-160-156

黄琇灰
15-20-30-5
216-200-175

紫砂色
40-45-15-35
125-108-134

● **双色配色**

❶❷

❶❸

❶❹

● **三色配色**

❶❷❺

❶❸❻

❶❹❼

● **四色配色**

❶❷❺❽

❶❸❻❽

❶❹❼❽

● **五色配色**

❶❷❸❹❺

❶❷❻❼❽

❶❸❺❻❼

104

智慧
Wisdom

意象介绍

中等明度的神秘紫优雅而智慧，给人一种亲切和善的感觉，是典雅和风尚的体现。

神秘紫
60-75-0-0
124-80-157

山茶粉
0-55-10-0
240-146-174

浅紫莲
15-18-0-0
221-212-233

海棠粉
0-80-15-0
233-83-137

蜜糖粉
0-30-20-0
248-198-189

绣球紫
25-55-0-0
196-134-184

萁三红
0-75-55-0
235-97-90

牡丹红
0-90-95-35
175-38-7

● 双色配色

❶❷

❶❸

❶❹

● 三色配色

❶❷❺

❶❸❻

❶❹❼

● 四色配色

❶❷❺❽

❶❸❻❽

❶❹❼❽

● 五色配色

❶❷❸❹❽

❶❷❻❼❽

❶❸❺❻❼

情怀
Feelings

意象介绍

古代紫柔和的色调中带着淡淡的慵懒，却又透着女性的朦胧与温柔，亲和的性质让人感受到一种特别的情怀。

1 古代紫
4-30-0-20
208-171-191

2 春蓝灰
20-10-5-10
198-207-219

3 蕙兰灰
10-20-10-5
225-206-210

4 绿豆灰
20-10-25-10
199-205-186

5 鸠羽灰
15-35-30-25
182-148-138

6 鸭卵灰
10-5-10-0
235-238-232

7 黛西灰
25-30-25-15
180-164-162

8 暗绿灰
30-20-30-35
142-146-135

● **双色配色**

❶❷ ❶❸ ❶❹

● **三色配色**

❶❷❺ ❶❸ 6 ❶❹❼

● **四色配色**

❶❷❺❽ ❶❸❻❽ ❶❹❼❽

● **五色配色**

❶❷❸❹❺ ❶❷❻❼❽ ❶❸❺❻❼

106 规律 Law

意象介绍

青蟹灰不仅给人理智而规律的感觉，又具备深沉而和谐的色彩气质，这使之成为智慧与稳重的化身。

1 青蟹灰
25-5-25-60
107-119-108

2 鸡蛋壳
0-10-15-5
246-230-213

3 幼鹿棕
0-20-35-35
188-162-130

4 红朱鹭
0-30-10-30
195-158-164

5 枯叶绿
35-10-35-20
154-177-154

6 杏黄灰
5-25-35-10
226-191-157

7 春树绿
60-25-55-0
115-159-128

8 冰露棕
0-35-45-55
144-107-79

● **双色配色**

❶❷　　❶❸　　❶❹

● **三色配色**

❶❷❺　　❶❸❻　　❶❹❼

● **四色配色**

❶❷❺❽　　❶❸❻❽　　❶❹❼❽

● **五色配色**

❶❷❸❹❺　　❶❷❻❼❽　　❶❸❺❻❼

107

纯洁
Clean

意象介绍

絮白色是一种高明度、低纯度的色彩，比白色更柔美、更温馨，给人纯洁干净的感觉。

絮白色
3-5-5-0
249-245-242

雪花蓝
15-0-5-10
209-226-229

绸缎灰
0-10-15-15
228-214-198

落樱粉
0-15-10-10
236-214-209

浅山葵绿
10-5-25-10
220-221-191

月光灰
10-15-5-5
225-215-223

黄天鹅毛
0-5-15-5
247-238-218

粉白纱
0-10-5-5
246-231-230

○ **双色配色**

1 2 1 3 1 4

○ **三色配色**

1 2 5 1 3 6 1 4 7

○ **四色配色**

1 2 5 8 1 3 6 8 1 4 7 8

○ **五色配色**

1 2 3 4 5 1 2 6 7 8 1 3 5 6 7

108

沉默
Silent

意象介绍

墨黑色具有神秘和高贵的气质，令人敬畏。墨黑色明度低，给人一种严肃沉默的感觉，显得颇有深度。

1 墨黑色
80-75-70-50
45-45-48

2 毛发灰
15-5-15-40
158-165-158

3 海蓝灰
35-10-20-10
166-193-192

4 暖风灰
5-5-20-40
174-171-153

5 墨绿灰
50-30-50-25
119-133-110

6 冰原蓝
50-10-25-25
112-159-161

7 可丽灰
5-5-15-20
212-209-194

8 古典绿
70-35-50-50
48-87-82

● **双色配色**

❶❷　　❶❸　　❶❹

● **三色配色**

❶❷❺　　❶❸❻　　❶❹❼

● **四色配色**

❶❷❺❽　　❶❸❻❽　　❶❹❼❽

● **五色配色**

❶❷❸❹❺　　❶❷❻❼❽　　❶❸❺❻❼

沉默

●

235

109

清新
Fresh

意象介绍

清新绿温和婉约，当人们疲惫时，这种颜色会使人获得一种视觉和心理上的满足，是用于体现宁静和安逸的最佳色彩。

1 清新绿
59-0-99-0
113-186-45

2 奇异果绿
30-2-80-0
195-215-78

3 菊花黄
0-0-55-0
255-247-140

4 冰露蓝
50-5-10-0
131-199-224

5 冰淇淋绿
30-0-25-0
190-224-204

6 豆花绿
10-0-30-0
237-242-197

7 希尔紫
15-25-5-0
220-199-218

8 紫薯色
30-40-0-5
182-156-197

● 双色配色

❶❷ ❶ 3 ❶❹

● 三色配色

❶❷❺ ❶ 3 6 ❶❹❼

● 四色配色

❶❷❺❽ ❶ 3 6 ❽ ❶❹❼❽

● 五色配色

❶❷ 3 ❹❺ ❶❷❻❼❽ ❶ ❺❻❼

110 梦幻 Dream

意象介绍

梦幻的柔软紫，通过浅淡的色彩保持清澈的感觉，柔和淡雅，充满了童话般的感觉。

1 柔软紫
30-25-0-0
187-188-222

2 温柔粉
0-45-12-0
243-168-184

3 浅黄白
0-0-30-0
255-251-199

4 蔓藤紫
40-40-0-0
165-154-202

5 暮雪蓝
30-10-0-0
187-212-239

6 白胡椒
8-9-3-0
238-234-240

7 浅光粉
6-17-6-0
240-221-227

8 素纤蓝
30-3-0-0
187-223-246

● **双色配色**

❶❷

❶ 3

❶❹

● **三色配色**

❶❷ 5

❶ 3 6

❶❹ 7

● **四色配色**

❶❷ 5 8

❶ 3 6 8

❶❹ 7 8

● **五色配色**

❶❷ 3❹ 5

❶❷ 6 7 8

❶ 3 5 6 7

111

朦胧
Obscure

意象介绍

宁静中带着一丝忧郁的色彩，会让人渐渐产生朦胧的韵味与泰然的感觉，欲语又止，思绪茫然。

1 黄瓜瓤
10-5-30-0
236-235-194

2 云水蓝
28-0-10-0
193-228-233

3 婴儿白
2-5-13-2
249-242-226

4 浅新绿
25-1-19-0
201-229-216

5 黄苹果肉
0-3-30-0
255-247-197

6 浅天蓝
30-10-2-0
187-212-237

7 豆橙
3-11-19-0
248-232-210

8 果粉紫
16-25-4-0
218-198-219

双色配色

1 2　　　　1 3　　　　1 4

三色配色

1 2 5　　　　1 3 6　　　　1 4 7

四色配色

1 2 5 ⑧　　　　1 3 6 ⑧　　　　1 4 7 ⑧

五色配色

1 2 3 4 5　　　　1 2 6 7 ⑧　　　　1 3 5 6 7

112

纯真
Pure

意象介绍

乐园橙给人一种纯洁诚实、天真无邪的感觉，与高明度的暖色和冷色搭配可以营造一种童真的氛围。

1 乐园橙
0-40-35-0
245-177-153

2 饼干黄
2-0-30-0
253-249-198

3 马赛蓝
35-0-10-0
175-221-231

4 奶提紫
20-20-0-0
210-204-230

5 桃珍珠
10-30-0-0
229-194-219

6 大麦黄
10-10-30-0
235-227-189

7 晴野蓝
62-5-25-0
90-186-195

8 樱桃红
0-80-50-0
234-84-93

● 双色配色

 ❶ 2

 ❶❸

 ❶❹

● 三色配色

 ❶ 2 ❺

 ❶❸❻

 ❶❹❼

● 四色配色

 ❶ 2 ❺❽

 ❶❸❻❽

 ❶❹❼❽

● 五色配色

 ❶ 2 ❸❹❺

 ❶ 2 ❻❼❽

 ❶❸❺❻❼

113
优美
Graceful

意象介绍

优美的木槿粉有一种美好、美妙的感觉，给人一种柔中带刚、浪漫的风情，赏心悦目，能营造柔和雅致的氛围。

1 木槿粉
10-30-0-0
229-194-219

2 一斤染红
3-45-12-0
238-167-184

3 十祥锦橙
0-25-30-5
242-201-172

4 樱紫色
35-38-0-0
176-161-205

5 粉红彩
0-15-8-0
252-229-226

6 浅茄紫
30-55-5-0
186-131-178

7 碧泉绿
28-2-25-0
195-224-203

8 鼠紫色
45-45-0-20
134-123-169

● **双色配色**

①② ①③ ①④

● **三色配色**

①②5 ①③6 ①④7

● **四色配色**

①②5⑧ ①③6⑧ ①④7⑧

● **五色配色**

①②③④5 ①②⑥⑦⑧ ①③5⑥⑦

114

倦怠
Languor

意象介绍

傍晚太阳在天空中小憩，缠绕着一缕清闲恬适的韵味，反映一种慵懒、倦怠的心绪。

1 斯里黄
5-20-40-8
231-201-154

2 淡荷彩
10-0-30-3
233-238-194

3 湖滨蓝
45-5-10-15
132-185-203

4 金鱼草橙
0-40-39-0
245-176-146

5 海索灰
40-30-10-10
155-161-188

6 玉橙色
3-25-30-5
237-199-172

7 珠宝灰
8-35-15-25
192-153-160

8 胡桃棕
20-30-20-35
158-139-142

● 双色配色

①②　①③　①④

● 三色配色

①②⑤　①③⑥　①④⑦

● 四色配色

①②⑤⑧　①③⑥⑧　①④⑦⑧

● 五色配色

①③④⑤　①②⑥⑦⑧　①③⑤⑥⑦

115

自然
Natural

意象介绍

葱绿色中糅合了自然的气息，令人感觉到愉快、明亮而新鲜，仿佛画面中有明媚的阳光，充满夏天的气息。

1 **葱绿色**
35-5-85-0
183-205-66

2 **浅芽绿**
10-2-30-0
236-240-196

● **双色配色**

❶❷　　❶❸　　❶❹

3 **槐黄**
8-5-92-0
243-228-0

4 **丝瓜花黄**
0-35-95-8
236-173-0

● **三色配色**

❶❷❺　　❶❸❻　　❶❹❼

5 **菠菜绿**
68-22-100-6
90-149-49

6 **水嫩绿**
25-0-37-8
193-216-172

● **四色配色**

❶❷❺❽　　❶❸❻❽　　❶❹❼❽

7 **枯叶黄**
7-10-85-50
151-138-22

8 **樊黄色**
20-40-80-0
211-162-67

● **五色配色**

❶❷❸❹❺　　❶❷❻❼❽　　❶❸❺❻❼

体贴
Considerate

意象介绍

黄槿花明亮又温暖，给人一种充满关怀的感觉，让画面饱含贴心与慈爱。

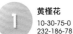

1 黄槿花
10-30-75-0
232-186-78

2 绿玉薄荷
80-8-60-0
0-163-129

3 阳光橙
5-50-83-0
235-150-52

4 白叶青
20-0-20-0
213-234-216

5 春绿
25-2-40-0
203-225-173

6 浅松皮橙
0-30-50-8
236-185-127

7 韩红花
0-75-60-0
235-97-83

8 鹊蓝灰
33-5-10-40
127-154-163

● **双色配色**

❶❷

❶❸

❶ 4

● **三色配色**

❶❷❸

❶❸❻

❶ 4 ❼

● **四色配色**

❶❷❸❽

❶❸❻❽

❶ 4 ❼❽

● **五色配色**

❶❷❸4❺

❶❷❻❼❽

❶❸❺❻❼

清朗
Gentle

意象介绍

清朗爽快的色彩如流淌的月光，淡雅而柔和，让人仿佛置身于梦幻世界。

浅薄青
25-0-37-8
193-216-172

丹东黄
0-5-50-0
255-240-150

软青玉
60-0-50-0
102-191-151

清凉蓝天
60-20-4-0
103-169-216

深海绿
90-0-40-0
0-165-168

苏打蓝
45-0-3-0
144-211-241

赛船蓝
100-70-0-0
0-78-162

彗星蓝
80-40-0-0
24-127-196

● **双色配色**

①②　①③　①④

● **三色配色**

①②⑤　①③⑥　①④⑦

● **四色配色**

①②⑤⑧　①③⑥⑧　①④⑦⑧

● **五色配色**

①②③④⑤　①②⑥⑦⑧　①③⑤⑧⑦

意象介绍

绚丽是指耀眼而华丽，色彩的绚丽感与色彩组合有关，运用色相对比的配色具有华丽感，其中以互补色组合最为华丽。

1 杏橙色
0-70-70-0
237-109-70

2 凤仙粉
2-15-8-0
249-227-226

3 橙皮色
0-35-95-5
241-176-0

4 青苹果
55-5-100-0
128-185-39

5 波斯紫
30-30-0-8
178-170-205

6 春日黄
0-7-23-0
255-241-207

7 极光黄
0-15-100-0
255-217-0

8 藕紫色
37-58-0-0
172-122-179

● **双色配色**

❶❷　　❶❸　　❶❹

● **三色配色**

❶❷❺　　❶❸❻　　❶❹❼

● **四色配色**

❶❷❺❽　　❶❸❻❽　　❶❹❼❽

● **五色配色**

❶❷❸❹❺　　❶❷❻❼❽　　❶❸❺❻❼

119
欢乐
Happy

意象介绍

色彩的欢乐与流行取决于刺激视觉的程度。在色相方面，红、橙、黄色具有欢乐与流行感，偏暖的色系容易使人感到欢乐。

1 池碹花
8-75-5-0
222-94-153

2 亮草黄
0-15-75-0
255-219-79

3 红梅粉
5-35-8-0
238-187-203

4 萱草橙
0-53-100-0
242-145-0

5 桃红海棠
0-100-0-0
228-0-127

6 裸橘色
0-75-77-0
235-97-56

7 气球紫
70-85-5-0
104-60-143

8 萤火虫黄
0-40-90-0
246-172-25

● 双色配色

①② ①③ ①④

● 三色配色

①②⑤ ①③⑥ ①④⑦

● 四色配色

①②⑤⑧ ①③⑥⑧ ①④⑦⑧

● 五色配色

①②③④⑤ ①②⑥⑦⑧ ①③⑤⑥⑦

120

热情
Enthusiasm

意象介绍

车厘子红给人大胆热烈的色彩意象，如同热情浪漫的女郎。特别是与明亮的黄色搭配可以展现出夺目的色彩效果。

1 车厘子红
10-100-68-10
202-2-56

2 芒果黄
0-15-80-0
255-219-63

3 诺雅粉
0-30-10-0
247-200-206

4 炫目橙
0-75-80-5
228-94-49

5 金秋橙
0-53-95-0
242-146-0

6 嫣红色
3-80-50-0
230-84-94

7 松柏绿
100-10-70-20
0-129-98

8 紫棠色
70-90-0-30
84-33-115

● 双色配色

❶❷ ❶❸ ❶❹

● 三色配色

❶❷❺ ❶❸❻ ❶❹❼

● 四色配色

❶❷❺❽ ❶❸❻❽ ❶❹❼❽

● 五色配色

❶❷❸❹❺ ❶❷❻❼❽ ❶❽❺❻❼

121

娴静
Demure

意象介绍

宁静紫饱和度低，给人一种柔和文雅、美丽娴静的感觉，常用于女性向配色。

1 宁静紫
35-40-3-0
177-157-199

2 花叶橙
0-25-55-0
251-204-126

3 紫薇粉
0-50-10-0
241-157-181

4 青紫色
30-20-0-0
187-196-228

5 桃浆红
5-33-10-0
238-191-202

6 紫桔梗
70-60-0-0
95-103-174

7 樱粉少女
10-75-5-0
218-94-153

8 波兰紫
33-55-5-0
181-130-178

● 双色配色

❶❷ ❶❸ ❶❹

● 三色配色

❶❷❺ ❶❸❻ ❶❹❼

● 四色配色

❶❷❺❽ ❶❸❻❽ ❶❹❼❽

● 五色配色

❶❷❸❹❺ ❶❷❻❼❽ ❶❸❺❻❼

意象介绍

琵琶黄能够让人感觉到豪华的质感，经常用于华丽的画面。

琵琶黄
0-35-95-0
248-181-0

青莲红
30-100-20-0
183-1-113

谷黄彩
0-5-78-0
255-236-71

红樱桃派
30-95-70-10
173-39-60

黛螺紫
68-75-0-0
106-78-157

霓虹粉
0-85-5-0
231-66-141

妃橙色
0-75-80-0
235-97-51

苦茶绿
20-30-100-20
185-155-0

● 双色配色

❶❷ ❶3 ❶❹

● 三色配色

❶❷❺ ❶3❻ ❶❹❼

● 四色配色

❶❷❺❽ ❶3❻❽ ❶❹❼❽

● 五色配色

❶❷3❹❺ ❶❷❻❼❽ ❶3❺❻❼

意象介绍

鸡冠花红柔美中带有幽雅，拥有成熟的风韵，较强的视觉冲击力造成色彩反差，带来了丰富感。

1 鸡冠花红
10-100-50-30
170-0-62

2 暖柿橙
0-60-100-0
240-131-0

3 普洱绿
30-32-75-40
136-120-56

4 墨水蓝
85-70-20-30
41-64-114

5 醇香橙
3-25-55-0
246-202-126

6 欧曼橙
20-75-83-10
191-87-48

7 干麦黄
0-35-95-18
218-160-0

8 绯夜红
30-95-55-60
100-0-37

● 双色配色

❶❷　　❶❸　　❶❹

● 三色配色

❶❷❺　　❶❸❻　　❶❹❼

● 四色配色

❶❷❺❽　　❶❸❻❽　　❶❹❼❽

● 五色配色

❶❷❸❹❺　　❶❷❻❼❽　　❶❸❺❻❼

混乱
Confusion

意象介绍

混乱指的是一种没有秩序和条理的状态，低明度、低纯度的土橄榄色带给人一种混乱的感觉。

1 土橄榄色
0-8-30-50
158-148-120

2 曙色橙
5-55-70-10
219-132-73

3 静夜蓝
90-80-0-30
33-48-123

4 土红色
20-90-100-20
175-48-20

5 宇宙蓝
85-60-10-60
5-46-90

6 焦棕色
0-80-90-65
117-31-0

7 温莎蓝
78-60-0-0
69-99-173

8 魅力橙
0-75-77-5
228-94-54

● 双色配色

❶❷　　　❶❸　　　❶❹

● 三色配色

❶❷❺　　　❶❸❻　　　❶❹❼

● 四色配色

❶❷❺❽　　　❶❸❻❽　　　❶❹❼❽

● 五色配色

❶❷❸❹❺　　　❶❷❻❼❽　　　❶❸❺❻❼

混乱
●

125

强力
Strong

意象介绍

深邃蓝给人一种坚忍有毅力的感觉，使画面更显恢宏、庄重，适合搭配红色、蓝色等暗色。

1 深邃蓝
100-90-38-50
0-26-69

2 千藤黄
20-30-100-20
185-155-0

3 绿野仙踪
90-50-75-40
0-77-61

4 法鲁红
5-80-90-65
113-31-0

5 圣水红
30-100-70-10
173-21-58

6 玛雅灰
10-25-60-30
183-155-91

7 驼色沙砾
50-70-70-10
139-88-74

8 闪电紫
80-90-30-30
64-39-93

● 双色配色

❶❷ ❶❸ ❶❹

● 三色配色

❶❷❺ ❶❸❻ ❶❹❼

● 四色配色

❶❷❺❽ ❶❸❻❽ ❶❹❼❽

● 五色配色

❶❷❸❹❺ ❶❷❻❼❽ ❶❸❺❻❼

126

古典
Classical

意象介绍

古典紫给人一种古朴、传统又典雅的感觉，通常与明度低的色彩进行搭配，使画面更加稳重。

1 古典紫
50-90-20-50
93-20-78

2 黄松皮
0-45-75-30
193-128-54

3 千岁青
90-60-70-20
15-83-77

4 朱砂粉
33-78-46-0
180-84-103

5 榛壳色
0-65-50-80
86-30-22

6 陶土黄
10-20-60-30
184-162-93

7 泥土棕
10-50-55-60
122-77-54

8 昏暗绿
60-45-70-28
98-105-73

● 双色配色

 ❶❷

 ❶❸

 ❶❹

● 三色配色

 ❶❷❺

 ❶❸❻

 ❶❹❼

● 四色配色

 ❶❷❺❽

 ❶❸❻❽

 ❶❹❼❽

● 五色配色

 ❶❷❸❹❺

 ❶❷❻❼❽

 ❶❸❺❻❼

127

庄严
Solemn

意象介绍

低明度的琉璃蓝给人一种端庄而威严的感觉，与低明度的紫色系、红色系搭配，用于表现庄严神圣的画面。

1 琉璃蓝
100-80-40-0
0-68-113

2 清浅灰
10-20-30-10
218-196-170

3 玛莎蓝
100-40-20-0
0-118-169

4 昏黄色
15-40-80-0
220-165-65

5 千草蓝
75-20-0-0
0-157-218

6 毅红
30-95-70-10
173-39-60

7 铁绀紫
80-90-30-25
67-42-97

8 深绒蓝
100-60-0-30
0-71-139

● **双色配色**

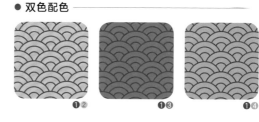

❶❷ ❶❸ ❶❹

● **三色配色**

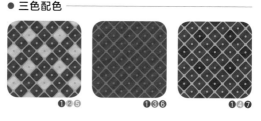

❶❷❺ ❶❸❻ ❶❹❼

● **四色配色**

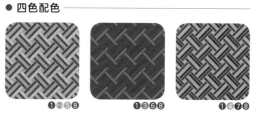

❶❷❺❽ ❶❸❻❽ ❶❹❼❽

● **五色配色**

❶❷❸❹❺ ❶❷❻❼❽ ❶❸❺❻❼

幽玄
Secluded

意象介绍

幽静紫给人一种神秘而不可知的感觉，与低明度的蓝色搭配可以给画面赋予典雅的氛围。

1 幽静紫
70-90-0-35
79-29-109

2 奇遇蓝
54-20-0-0
122-175-223

3 蓓蕾紫
50-40-0-0
141-147-200

4 幻想蓝
80-36-0-0
1-132-200

5 钴蓝色
95-80-40-4
23-67-111

6 紫露色
60-82-0-0
125-66-150

7 馨香深蓝
90-90-38-50
28-26-68

8 景泰蓝
92-75-10-0
28-74-148

● 双色配色

❶❷

❶❸

❶❹

● 三色配色

❶❷❺

❶❸❻

❶❹❼

● 四色配色

❶❷❺❽

❶❸❻❽

❶❹❼❽

● 五色配色

❶❷❸❹❺

❶❷❻❼❽

❶❸❺❻❼

意象介绍

雅粉灰有着幽静沉郁的韵味，和低纯度的色彩搭配可以表现幽静朦胧的意境。

1 雅粉灰
8-30-0-50
146-122-138

2 潮灰绿
25-0-30-50
125-143-123

3 摩奇灰
10-30-30-10
216-179-161

4 泥泞棕
30-45-50-70
84-62-49

5 绸缎绿
25-0-40-8
193-216-166

6 寒夜蓝
93-90-38-50
20-26-69

7 唐纳滋灰
0-18-35-50
157-137-108

8 瓷釉蓝
100-80-40-6
0-65-110

● 双色配色

❶❷

❶❸

❶❹

● 三色配色

❶❷❺　　❶❸❻　　❶❹❼

● 四色配色

❶❷❺❽

❶❸❻❽

❶❹❼❽

● 五色配色

❶❷❸❹❺

❶❷❻❼❽

❶❸❺❻❼

130

静谧
Still

意象介绍

蓝露草有一种忧伤的韵味，像是尘封在记忆里的往事。搭配低明度的蓝色系可增强画面的冷淡感。

1 蓝露草
78-30-15-5
19-138-182

2 黄昏蓝
45-5-6-15
132-185-209

3 庄严绿
60-20-40-30
85-133-126

4 海神蓝
75-25-10-50
2-95-128

5 绅士灰
33-2-10-40
127-158-165

6 蓬莱蓝
34-10-0-0
177-209-238

7 龙胆蓝
100-80-40-2
0-67-112

8 契木蓝
80-40-30-24
29-106-133

● 双色配色

❶❷　　❶❸　　❶❹

● 三色配色

❶❷❺　　❶❸❻　　❶❹❼

● 四色配色

❶❷❺❽　　❶❸❻❽　　❶❹❼❽

● 五色配色

❶❷❸❹❺　　❶❷❻❼❽　　❶❸❺❽❼

131

怀旧
Nostalgia

意象介绍

干草色给人一种怀旧且幽雅的韵味，与低明度的棕色和灰色搭配，仿佛给画面增加了一丝忧愁感。

1 干草色
30-45-70-20
165-128-75

2 慵懒黄
5-20-40-8
231-201-154

3 焦糖色
32-70-75-20
159-86-58

4 古董白
2-5-13-2
249-242-226

5 红土色
25-85-80-30
154-52-40

6 驼绒灰
10-20-30-10
218-196-170

7 亚麻棕
10-50-55-60
122-77-54

8 阿格斯灰
10-10-10-80
81-78-77

● 双色配色

 ❶❷
 ❶❸
 ❶4

● 三色配色

 ❶❷❺
 ❶❸❻
 ❶4❼

● 四色配色

 ❶❷❺❽
 ❶❸❻❽
 ❶4❼❽

● 五色配色

 ❶❷❸4❺
 ❶❷❻❼❽
 ❶❸❺❻❼

132

枯萎
Withered

意象介绍

枯绿灰如同枯萎的树叶，色彩虽不如盛放时鲜艳，却另有一种残缺的美感。和低纯度的黄色搭配能给画面增添荒凉感。

1 枯绿灰
25-5-30-45
134-149-129

2 伊莫拉黄
5-20-45-12
224-195-140

3 蜡白色
2-5-10-5
244-238-227

4 黄土棕
30-45-53-10
178-140-110

5 花影灰
5-5-30-50
153-149-121

6 西湖绿
30-10-30-10
178-197-176

7 乌纱绿
60-20-40-35
81-126-120

8 梦魇灰
0-15-40-70
113-98-70

● **双色配色**

❶❷ ❶❸ ❶❹

● **三色配色**

❶❷❺ ❶❸❻ ❶❹❼

● **四色配色**

❶❷❺❽ ❶❸❻❽ ❶❹❼❽

● **五色配色**

❶❷❸❹❺ ❶❷❻❼❽ ❶❸❺❻❼

133

青春
Youth

意象介绍

青春指春天草木茂盛呈青葱色，也指少年美好的时光、珍贵的年华。苗绿色给人一种自然、悠然的感觉。

1 苗绿色
50-0-100-0
143-195-31

2 樱草黄
8-0-74-0
243-237-88

3 白玫瑰
4-2-25-0
249-246-207

4 斯里橙
5-30-60-2
238-189-111

5 金鱼粉
2-30-30-0
245-196-172

6 氧气蓝
37-0-15-0
170-218-222

7 缅甸红
0-64-55-0
238-123-98

8 活力蓝
77-5-40-0
0-171-166

● **双色配色**

❶2　　　　❶3　　　　❶4

● **三色配色**

❶2❺　　　❶3❹　　　❶4❼

● **四色配色**

❶2❺❽　　❶3❻❽　　❶4❼❽

● **五色配色**

❶2❸❹❺　　❶2❻❼❽　　❶3❺❻❼

134

沉稳
Composure

意象介绍

沉稳指的是深沉而稳重，知止而后有定，定而后能静，静而后能安，安而后能虑，虑而后能得。新警蓝给人一种波澜不惊的感觉。

1 新警蓝
100-80-0-40
0-40-112

2 蓝涟漪
55-23-15-0
123-169-198

3 粉相宜
5-35-3-0
237-187-210

4 水光绿
35-0-40-0
179-217-173

5 初夏黄
2-5-50-0
254-239-150

6 米绿色
25-1-20-0
201-229-214

7 青烟绿
65-2-35-0
77-186-179

8 明斯克紫
60-55-0-0
119-116-181

● 双色配色

❶❷ ❶❸ ❶❹

● 三色配色

❶❷5 ❶❸❻ ❶❹❼

● 四色配色

❶❷5❽ ❶❹❻❽ ❶❹❼❽

● 五色配色

❶❷❸❹5 ❶❷❻❼❽ ❶❷5❻❼

沉稳

●

261

意象介绍

高贵是指高雅不俗、珍贵。宫廷紫具有知性神秘的气质，搭配低纯度的红色系，营造出华丽的氛围。

1 宫廷紫
0-100-0-60
126-0-67

2 嫣然粉
0-25-25-0
249-208-186

3 绛石棕
20-50-67-25
173-119-72

4 土橡木黄
20-50-93-7
200-137-31

5 朗姆灰
22-42-26-31
160-126-130

6 法式黄
5-28-60-0
241-195-113

7 麦米黄
3-12-35-0
249-228-178

8 深红棕
0-70-70-70
107-40-14

● 双色配色

❶❷　　　❶❸　　　❶❹

● 三色配色

❶❷❺　　　❶❸❻　　　❶❹❼

● 四色配色

❶❷❺❽　　　❶❸❻❽　　　❶❹❼❽

● 五色配色

❶❷❸❹❺　　　❶❷❻❼❽　　　❶❸❺❻❼

厚重
Thick

意象介绍

厚重指丰富而贵重、敦厚而扎实。低明度的红鸢色给人一种沉稳的感觉，与低纯度的绿色系搭配可以体现传统感。

红鸢色
0-55-30-75
98-50-52

乳褐色
10-11-25-0
234-226-198

落花生
6-29-60-20
206-166-98

青橄榄
45-32-71-26
130-131-76

栗梅色
10-75-67-50
138-55-40

黄松叶
20-50-67-20
180-125-76

橘绿色
25-17-40-0
202-202-162

深芽绿
30-25-65-10
180-171-100

● 双色配色

❶❷

❶❸

❶❹

● 三色配色

❶❷❺

❶❸❻

❶❹❼

● 四色配色

❶❷❺❽

❶❹❻❽

❶❹❼❽

● 五色配色

❶❷❸❹❺

❶❷❻❼❽

❶❸❺❻❼

意象介绍

平静指的是没有动荡，心情平和安静。温婉的皮粉色色调温和，如土地般深沉，能包容任何色彩。

1 温婉皮粉
10-30-30-5
223-186-166

2 浅织黄
5-2-25-0
247-245-207

3 霞粉橙
3-50-45-0
238-154-126

4 瑶柱红
24-70-50-5
192-100-100

5 山吹黄
5-28-60-0
241-195-113

6 白嫩青
10-2-10-0
235-243-235

7 老竹绿
63-30-45-15
95-136-129

8 薄粉白
2-20-25-0
248-216-191

● **双色配色**

❶2　　❶❸　　❶❹

● **三色配色**

 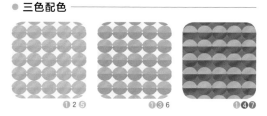

❶2❺　　❶❸6　　❶❹❼

● **四色配色**

❶2❺8　　❶❸6 8　　❶❹❼8

● **五色配色**

❶2❸❹❺　　❶2 6❼8　　❶❸❺6 7

138

柔软
Soft

意象介绍

柔软指的是不坚硬。柔软紫是一种极具亲和力的颜色，常常给人以亲近柔和的感受。

1 柔软紫
15-20-5-10
207-195-210

2 灰暗紫
25-35-10-35
149-130-149

3 深铜色
10-35-35-45
153-120-105

4 郁金紫
40-40-0-45
110-102-137

5 水泥灰
25-20-20-25
166-165-164

6 波斯白绿
15-5-15-5
217-226-215

7 柔静蓝
10-5-0-10
219-224-233

8 狼毛灰
20-15-25-20
183-183-168

● **双色配色**

❶❷

❶❸

❶❹

● **三色配色**

❶❷❺

❶❸❻

❶❹❼

● **四色配色**

❶❷❺❽

❶❸❻❽

❶❹❼❽

● **五色配色**

❶❷❸❹❺

❶❷❻❼❽

❶❸❺❻❼

139

华丽
Gorgeous

意象介绍

牡丹在中国自古就是华丽与富贵的象征，牡丹粉娇艳，是一种华贵典雅而富有表现力的色彩。

1 牡丹粉
10-100-20-0
215-0-111

2 浅黛粉
0-20-20-0
251-218-200

3 灵韵黄
0-35-80-0
248-183-61

4 巫紫红
10-100-0-55
127-0-74

5 金丝菊
0-45-85-20
211-141-37

6 蛋奶橙
0-20-40-0
252-215-161

7 咖啡色
0-70-100-60
128-52-0

8 俏皮粉
0-65-50-0
237-121-105

● 双色配色

❶❷　　❶❸　　❶❹

● 三色配色

❶❷❺　　❶❸❻　　❶❹❼

● 四色配色

❶❷❺❽　　❶❸❻❽　　❶❹❼❽

● 五色配色

❶❷❸❹❺　　❶❷❻❼❽　　❶❸❺❻❼

140

充实
Enrich

意象介绍

充实指的是丰富与充足。鲜亮明快的橘碧彩，如同阳光一样灿烂明媚，给人一种热情奔放的感觉。

1 橘碧彩
0-48-95-0
244-156-0

2 蜂蜜黄
0-5-60-0
255-238-125

3 新竹绿
40-0-65-0
168-209-118

4 蓝光粉
0-50-0-0
241-158-194

5 胡姬蓝
45-20-0-0
149-183-225

6 柔嫩绿
15-0-35-0
226-237-186

7 鲜蓝紫
75-65-0-0
83-92-168

8 宝石桃红
0-85-25-0
232-68-120

● 双色配色

❶2　　❶❸　　❶❹

● 三色配色

❶2❺　　❶❸6　　❶❹❼

● 四色配色

❶2❺❽　　❶❸6❽　　❶❹❼❽

● 五色配色

❶2❸❹❺　　❶2❻❼❽　　❶❸❺6❼

141

传统
Tradition

意象介绍

传统指的是世代相传，稳定与沉淀。赭石色带有厚实、正统的意象，与低明度的色彩搭配使画面更加朴实无华。

1 赭石色
20-70-90-30
162-80-28

2 暖灰色
20-30-40-0
211-183-153

3 禽羽绿灰
40-15-40-60
87-103-87

4 部落灰
35-35-50-0
180-164-130

5 棕咖灰
30-45-45-15
171-135-118

6 浅米绿
10-5-15-10
220-222-209

7 流灰蓝
35-15-25-15
160-179-173

8 色拉黄
5-5-25-5
239-233-198

● 双色配色

 ❶❷
 ❶❸
 ❶❹

● 三色配色

 ❶❷❺
 ❶❸❻
 ❶❹❼

● 四色配色

 ❶❷❺❽
 ❶❸❻❽
 ❶❹❼❽

● 五色配色

 ❶❷❸❹❺
 ❶❷❻❼❽
 ❶❸❺❻❼

142

昂扬
High-spirited

意象介绍

昂扬指的是情绪高涨。酡红色给人一种积极向上的感觉，与低纯度的绿色搭配可以使画面色调更加平衡。

1 酡红色
5-75-65-10
214-90-71

2 柳绿色
50-10-50-15
126-170-132

3 赤白橙
4-25-30-5
236-199-172

4 荷茎绿
35-0-50-0
180-216-152

5 桃黄色
0-25-50-10
234-192-128

6 深琥珀
0-50-90-30
192-119-16

7 绿硫碯
67-20-70-30
70-127-82

8 象牙红
10-80-75-25
182-67-47

● 双色配色

 ❶❷
 ❶❸
❶❹

● 三色配色

❶❷❺ ❶❸❻ ❶❹❼

● 四色配色

 ❶❷❺❽
❶❸❻❽
❶❹❼❽

● 五色配色

❶❷❸❹❺

❶❷❻❼❽

❶❸❺❻❼

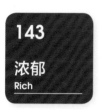

143

浓郁
Rich

意象介绍

浓郁指的是浓厚、厚重。胭脂褐色给人的感觉平稳而坚实，表现了勤勤恳恳、安静而质朴的感觉。

1 胭脂褐色
35-90-80-30
140-42-42

2 枇杷茶色
0-50-67-20
210-132-74

3 慧心灰
10-12-20-2
232-222-205

4 果粒橙
3-50-90-0
239-151-30

5 蒸蛋黄
0-0-35-0
255-250-188

6 奶茶色
5-28-60-0
241-195-113

7 静夜深蓝
92-75-35-30
21-58-98

8 日落红
22-85-85-5
193-68-46

● **双色配色**

❶❷ ❶❸ ❶❹

● **三色配色**

❶❷5 ❶❸❻ ❶❹❼

● **四色配色**

❶❷5❽ ❶❸❻❽ ❶❹❼❽

● **五色配色**

❶❷❸❹5 ❶❷❻❼❽ ❶❸5❻❼

144

滋补
Nourishing

意象介绍

滋补是指补养、温补。低纯度的草药棕给人一种温润的感觉，和暖色搭配，表现低调的品格和悠然自得的感觉。

1 草药棕
35-50-50-23
151-115-100

2 芦黄
10-18-35-0
233-212-173

3 湖光黄
5-25-63-0
242-200-108

4 水粉紫
22-35-15-0
205-175-190

5 黄丹橙
3-50-50-0
238-153-118

6 结霜绿
18-5-25-0
218-229-202

7 竟葵黄
0-1-31-0
255-249-196

8 麦田棕
18-27-35-5
209-185-160

● 双色配色

 ❶❷

 ❶❸

 ❶❹

● 三色配色

 ❶❷❺

 ❶❸6

 ❶❹7

● 四色配色

 ❶❷❺❽

 ❶❸6❽

 ❶❹7❽

● 五色配色

 ❶❷❸❹❺

 ❶❷67❽

 ❶❸❺67

温暖
Warm

意象介绍

温暖指的是暖和、暖心。浅粉紫薇让人联想到亲情、温暖和包容，让人容易亲近并产生共鸣。

① 浅粉紫薇
6-25-8-0
238-206-214

② 冰蓝灰
35-20-9-8
168-182-203

③ 复活紫
15-37-10-5
212-171-190

④ 白橡棕
28-45-40-10
181-141-131

⑤ 沙青蓝
90-62-35-25
7-77-110

⑥ 甘石白
3-5-20-0
250-243-214

⑦ 黛赭色
20-67-85-30
163-85-36

⑧ 淡藕粉
2-20-23-0
248-216-194

● 双色配色

①②

①③

①④

● 三色配色

①②⑤

①③⑥

①④⑦

● 四色配色

①②⑤⑧

①③⑥⑧

①④⑦⑧

● 五色配色

①②③④⑤

①②⑥⑦⑧

①③⑤⑥⑦

146

格调
Style

意象介绍

玄棕色浑浊厚重，给人一种高品位、高格调的感觉，与低纯度的色彩搭配，营造出沉稳、知性的氛围。

1 玄棕色
35-60-53-55
104-65-59

2 浅宛褐
20-27-35-5
205-184-160

3 梅茶色
43-15-45-15
144-170-138

4 栗子皮
45-47-45-30
124-108-102

5 浅秀黄
5-10-32-0
245-231-186

6 卡其绿
20-5-30-25
176-187-160

7 水黄青
4-5-25-0
248-241-204

8 素鼠绿
60-45-53-40
84-92-84

● 双色配色

❶❷

❶❸ ❶❹

● 三色配色

 ❶❷5

❶❸❻ ❶❹7

● 四色配色

 ❶❷5❽

 ❶❸❻❽

 ❶❹7❽

● 五色配色

 ❶❷❸❹5

 ❶❷❻7❽

 ❶❸5❻7

格调 ●

273

147

风韵
Graceful Bearing

意象介绍

风韵指的是风姿、韵味。红碧紫给人一种风韵的感觉，好似女性优美的姿态神情，搭配黄色系，可以表现出高雅文静的效果。

1 红碧紫
60-55-5-0
120-116-176

2 谷丰黄
0-0-20-3
252-248-215

3 葛霜紫
15-22-5-0
221-205-221

4 黄秋香
3-50-55-0
238-153-118

5 石粉色
3-15-10-0
247-226-223

6 赤金橙
6-35-60-0
237-181-109

7 湘色橙
2-10-25-0
251-234-200

8 肉梅红
15-40-25-3
215-166-167

● **双色配色**

❶2　　❶3　　❶4

● **三色配色**

❶2❺　　❶❸❻　　❶❹7

● **四色配色**

❶2❺❽　　❶❸❻❽　　❶❹7❽

● **五色配色**

❶2❸❹❺　　❶2❻7❽　　❶❸❺❻7

风韵
●
274

148
华美
Gorgeous

意象介绍

华美指的是美丽而光彩。茜红色给人一种张扬、魅力四射的华美感，具有让人无法抗拒的感染力。

1 茜红色
20-77-45-5
197-85-101

2 青紫灰
12-20-5-0
227-211-224

3 蟹肚黄
0-3-35-0
255-246-186

4 浅中红
0-50-15-0
241-157-174

5 蜜糖橙
3-20-35-0
246-214-171

6 深毛紫
65-50-15-0
105-122-169

7 菁紫色
30-40-2-0
187-161-201

8 洗朱橙
3-50-50-0
238-153-118

● 双色配色

❶❷　　❶❸　　❶❹

● 三色配色

❶❷❺　　❶❸❻　　❶❹❼

● 四色配色

❶❷❺❽　　❶❸❻❽　　❶❹❼❽

● 五色配色

❶❷❸❹❺　　❶❷❻❼❽　　❶❸❺❻❼

149

香浓

Fragrant

意象介绍

香浓指的是浓厚、香醇。低纯度的可可棕给人一种巧克力般香浓丝滑的感觉，和暖色系搭配，可以使画面更加温暖。

1 可可棕
0-50-35-40
172-109-102

2 肉红色
3-40-25-0
240-176-170

3 海蝓黄
5-28-60-0
241-195-113

4 米灰色
10-18-25-0
233-213-192

5 桃红牵牛
27-70-30-0
191-102-130

6 绯红橙
20-80-85-10
191-77-44

7 胭脂红
38-90-80-25
142-45-45

8 子矾粉
3-20-15-0
246-216-208

● **双色配色**

❶❷ ❶❸ ❶❹

● **三色配色**

❶❷❺ ❶❸❻ ❶❹❼

● **四色配色**

❶❷❺❽ ❶❸❻❽ ❶❹❼❽

● **五色配色**

❶❷❸❹❺ ❶❷❻❼❽ ❶❸❺❻❼

150

清淡
Light

意象介绍

清淡指的是清新淡雅。清茶色有着清淡沉稳的气质，与低明度的暖色调进行搭配，能表现出悠闲的感觉。

1 清茶色
35-13-30-0
178-201-184

2 松粉黄
5-12-25-0
244-228-198

3 赤巧叶
5-28-60-5
234-189-110

4 茶汤色
20-20-40-0
213-201-160

5 葛褐色
25-30-50-10
189-168-125

6 深蓝缥
80-40-35-5
39-123-146

7 雾棕色
20-50-70-20
181-124-71

8 露青色
10-0-20-15
212-220-196

● **双色配色**

❶2　　❶❸　　❶❹

● **三色配色**

❶2❺　　❶❸❻　　❶❹❼

● **四色配色**

❶2❺❽　　❶❸❻❽　　❶❹❼❽

● **五色配色**

❶2❸❹❺　　❶2❻❼❽　　❶❸❺❻❼

151

开朗
Optimistic

意象介绍

开朗指的是开阔明朗。黄杨桃让人联想到植物茁壮成长的活力，和绿色系搭配给人一种清爽宜人的感觉。

黄杨桃
5-0-50-0
248-243-153

浅青草
5-0-25-0
247-248-208

3 浅苔藓
40-17-65-5
164-181-108

4 沉黄绿
50-18-95-0
145-174-48

5 唐茶褐
20-50-93-7
200-137-31

6 浅抹茶
20-0-50-0
216-230-152

7 深铜褐
40-60-90-40
121-81-30

8 千岁绿
65-35-100-20
93-122-41

双色配色

1 2 1 3 1 4

三色配色

1 2 ⑤ 1 3 6 1 4 ❼

四色配色

1 2 ❺❽ 1 ❸ 6 ⑧ 1 ❹❼⑧

五色配色

1 2 ❸❹❺ 1 2 6 ❼⑧ 1 ❸❺6 ❼

278

可靠
Reliable

意象介绍

可靠指的是可以信赖和依靠。绿黑色的浓厚仿佛是在岁月流逝中沉淀下来的，给人一种可靠坚定的感觉。

1 绿黑色
60-45-53-40
84-92-84

2 咖啡褐
15-30-45-15
199-168-129

3 巷绿色
20-5-30-30
168-179-153

4 卡特褐
20-50-70-5
202-140-81

5 亮琇黄
3-15-35-0
248-223-176

6 黎棕色
45-65-95-20
138-90-37

7 深樱桃
10-100-80-60
117-0-8

8 银树绿
70-40-55-25
73-109-99

● 双色配色

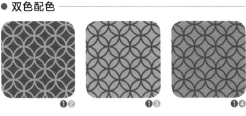

❶❷　　❶❸　　❶❹

● 三色配色

❶❷5　　❶❸❻　　❶❹❼

● 四色配色

❶❷5❽　　❶❸❻❽　　❶❹❼❽

● 五色配色

❶❷❸❹5　　❶❷❻❼❽　　❶❸5❻❼

153

明亮
Bright

意象介绍

明亮指的是明净、亮堂。玉草黄给人一种清亮的感觉，搭配绿色系，可以表现出清新可爱的气质。

玉草黄
5-15-65-0
245-217-108

青瓷绿
50-0-40-0
135-202-172

青豆白
5-3-20-0
246-244-216

钻石冰蓝
45-5-15-0
148-204-216

深锰蓝
95-10-30-0
0-153-179

杜若蓝
95-60-10-0
0-93-162

白玉色
15-0-40-0
226-236-175

黄芥末
5-0-55-20
214-210-122

● **双色配色**

① ② ① 3 ① ④

● **三色配色**

① ② ⑤ ① 3 ⑥ ① ④ 7

● **四色配色**

① ② ⑤ ⑧ ① 3 ⑥ ⑧ ① ④ 7 ⑧

● **五色配色**

① ② 3 ④ ⑤ ① ② ⑥ 7 ⑧ ① 3 ⑤ ⑥ 7

柔和
Tenderness

意象介绍

柔和指的是温和而不强烈。蝶舞紫色相略微偏灰，给人留下柔和而平静的印象，搭配蓝色系，能营造出温柔的氛围。

蝶舞紫
18-25-5-0
214-197-217

薄纱黄
5-10-30-2
242-229-188

紫晶色
55-67-20-10
127-91-137

斯栗橙
3-25-40-0
245-204-157

水鸭绿
45-0-25-0
148-209-202

韵橙色
5-40-70-0
238-171-85

叶脉蓝
25-0-15-0
201-230-224

午后蓝
65-12-20-0
81-175-198

● 双色配色

❶❷　　❶❸　　❶❹

● 三色配色

❶❷❺　　❶❸❻　　❶❹❼

● 四色配色

❶❷❺❽　　❶❸❻❽　　❶❹❼❽

● 五色配色

❶❷❸❹❺　　❶❷❻❼❽　　❶❸❺❻❼

155 正派 Decent

意象介绍

低明度的群星蓝让人感到沉静和严肃，和低纯度的红色搭配，使画面有一种规范、正派的感觉。

1 群星蓝
95-73-45-30
0-60-89

2 辣椒红
43-83-74-6
155-69-64

3 欧美蓝
60-36-31-0
117-145-161

4 谷仓红
35-70-45-50
111-58-67

5 硅藻灰
26-20-33-0
199-197-173

6 冰莓蓝
48-14-12-0
139-188-212

7 吐司棕
10-25-50-15
209-179-124

8 青花蓝
68-40-20-20
79-117-150

● 双色配色

 ❶❷

 ❶❸

 ❶❹

● 三色配色

 ❶❷❺

 ❶❸❻

 ❶❹❼

● 四色配色

 ❶❷❺❽

 ❶❸❻❽

 ❶❹❼❽

● 五色配色

 ❶❷❸❹❺

 ❶❷❻❼❽

 ❶❸❺❻❼

156

温馨
Cozy

意象介绍

温馨指的是温暖、体贴，出自韩愈的《芍药歌》："温馨熟美鲜香起，似笑无言习君子"。暖粉色搭配蓝色有种体贴感。

暖粉色
5-35-10-0
238-187-200

怡然蓝
35-5-10-0
175-215-227

茵徽橙
1-15-16-0
250-227-213

浅觅黄
5-10-50-0
246-228-147

童年蓝
95-30-5-0
0-131-199

山川橙
3-50-47-0
238-153-123

石英蓝
50-5-15-0
132-199-215

梨花粉白
5-15-5-0
242-225-231

● 双色配色

❶❷ ❶❸ ❶❹

● 三色配色

❶❷❺ ❶❸❻ ❶❹❼

● 四色配色

❶❷❺❽ ❶❸❻❽ ❶❹❼❽

● 五色配色

❶❷❸❹❺ ❶❷❻❼❽ ❶❸❺❻❼

温馨

意象介绍

优雅指的是优美雅致。低纯度的晨雾紫给人一种朦胧的美感,和暖色系搭配使画面给人的感觉更加柔软温和。

晨雾紫
20-35-10-0
209-177-198

散光黄
5-3-25-0
246-244-206

肉粉色
4-36-26-0
240-184-173

玫瑰酱
35-90-35-0
176-54-107

雾霾蓝
30-10-5-0
188-212-231

奇遇紫
55-55-0-0
132-118-181

醉橙色
0-50-45-0
242-155-126

云粉色
5-15-10-0
243-225-222

● **双色配色**

❶2 ❶❸ ❶❹

● **三色配色**

❶2❺ ❶❸❻ ❶❹❼

● **四色配色**

❶2❺8 ❶❸❻8 ❶❹❼8

● **五色配色**

❶2❸❹❺ ❶2❻❼8 ❶❸❺❻❼

稚嫩
Immature

意象介绍

稚嫩指的是幼小而娇嫩。童年黄给人一种奶甜的感觉，和绿色系搭配，让画面显得活泼。

1 童年黄
0-25-65-0
251-203-103

2 盎然绿
25-10-70-5
199-203-98

3 摩奇红
20-80-75-0
203-82-62

4 菜花白
5-0-25-0
247-248-208

5 猪肝红
35-95-80-30
140-30-40

6 嫩芽黄
0-5-55-0
255-239-138

7 果皮紫
70-65-15-5
95-93-149

8 龙井绿
50-20-70-5
140-168-99

● 双色配色

❶❷ ❶❸ ❶4

● 三色配色

❶❸❺ ❶❸6 ❶4❼

● 四色配色

❶❷❺❽ ❶❸6❽ ❶4❼❽

● 五色配色

❶❷❸4❺ ❶❷6❼❽ ❶❸❺6❼

159
漂泊
Drift

意象介绍

漂泊指的是随波浮动或停泊。低明度的夜南灰让人有一种沉寂感，与低纯度的暖色搭配，可以使画面更加温和。

1 夜南灰
55-49-31-0
133-128-149

2 灰尘色
25-20-20-5
195-193-191

3 蜡黄色
5-10-25-0
245-232-200

4 出水芙蓉
10-35-10-0
228-183-199

5 巴罗蓝
45-25-15-5
148-170-192

6 铃木橙
5-25-20-5
233-199-189

7 庞贝白
5-10-5-0
244-234-236

8 针织紫
30-40-0-0
187-161-203

● **双色配色**

❶❷　　❶3　　❶❹

● **三色配色**

❶❷❺　　❶3❻　　❶❹7

● **四色配色**

❶❷❺❽　　❶3❻❽　　❶❹7❽

● **五色配色**

❶❷3❹❺　　❶❷❻7❽　　❶3❺❻7

意象介绍

伶俐指的是聪明而灵活。朝阳橙给人一种灵活、灵巧的感觉，和暖色系搭配，可以给画面营造欢乐的氛围。

1 朝阳橙
5-30-50-0
240-192-133

2 丽格黄
5-0-30-0
247-247-198

3 蜜蜡粉
0-25-10-0
249-210-212

4 丰润白
7-12-6-0
239-229-232

5 精灵紫
35-30-10-0
177-175-201

6 荆棘灰
65-50-30-0
107-122-149

7 粉花蕊
10-45-20-0
226-162-172

8 淡雅橙
0-20-30-0
251-216-181

● **双色配色**

❶2 ❶3 ❶4

● **三色配色**

❶2❺ ❶3❻ ❶4❼

● **四色配色**

❶2❺❽ ❶3❻❽ ❶4❼❽

● **五色配色**

❶2❸❹❺ ❶2❻❼❽ ❶3❺❻❼

161

温和
Mild

意象介绍

温和指的是温柔平和。浅紫莲给人一种心旷神怡的感觉，和低明度的紫色搭配可加强画面的深邃感。

浅紫莲
20-25-5-0
210-195-217

洗橙色
5-14-25-0
244-224-196

赦橙色
5-30-60-0
241-191-112

雾霾灰
5-0-0-30
193-198-201

蓝紫色
50-30-0-20
119-142-184

透明蓝
15-0-10-0
224-240-235

红消鼠灰
55-50-35-25
110-105-118

水貂紫
35-25-0-5
171-178-215

● **双色配色**

❶❷　　❶❸　　❶❹

● **三色配色**

❶❷❺　　❶❸❻　　❶❹❼

● **四色配色**

❶❷❺❽　　❶❸❻❽　　❶❹❼❽

● **五色配色**

❶❷❸❹❺　　❶❷❻❼❽　　❶❸❺❻❼

162

时尚
Fashion

意象介绍

时尚指的是符合潮流的。高纯度的炫彩紫有一种迷人的感觉，和暖色系搭配可以增强画面的活跃感。

1 炫彩紫
60-60-0-35
91-78-133

2 粉水晶
5-20-5-0
241-216-225

3 荷粉色
5-35-20-0
238-185-184

4 远州橙
0-15-25-0
252-226-196

5 石板紫
35-30-0-5
171-170-209

6 媒竹橙
0-25-45-0
250-205-147

7 苍榉色
10-45-45-0
227-160-131

8 绒桃红
20-90-25-10
188-48-109

● 双色配色

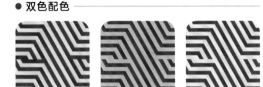

❶2　　　❶❸　　　❶4

● 三色配色

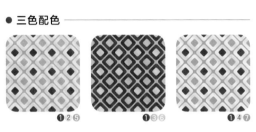

❶2❺　　　❶❸❻　　　❶4❼

● 四色配色

❶2❺❽　　　❶❸❻❽　　　❶4❼❽

● 五色配色

❶2❸4❺　　　❶2❻❼❽　　　❶❸❺❻❼

163

依赖
Rely on

意象介绍

低纯度的豆沙粉有种温柔可靠的感觉，容易让人产生依赖感，搭配暖色系可以使画面显得更加温馨。

1 豆沙粉
28-51-27-0
192-141-154

2 番茄黄
5-30-60-0
241-191-112

3 绯白色
10-10-20-0
234-228-209

4 紫铁灰
50-55-40-35
109-90-98

5 风纤粉
15-30-20-0
220-189-188

6 肉橙灰
10-30-35-5
224-185-158

7 栗仁色
37-49-44-0
174-138-129

8 塔克棕
40-80-95-45
113-48-18

● 双色配色

❶❷

❶❸

❶❹

● 三色配色

❶❷❺

❶❸❻

❶❹❼

● 四色配色

❶❷❺❽

❶❸❻❽

❶❹❼❽

● 五色配色

❶❷❸❹❺

❶❷❻❼❽

❶❸❺❻❼

164

模糊
Vague

意象介绍

模糊指的是朦胧不清。低明度的稀灰色让人有种云里雾里的感觉，搭配低纯度的红色系使画面意境更加缥缈。

稀灰色
20-25-20-5
205-188-187

百草露灰
50-40-40-25
119-121-119

寒烟粉
20-40-25-5
203-161-164

露楚绿
65-35-50-25
84-118-108

粉扇贝
30-55-35-0
188-131-138

谷丰绿
50-15-35-0
139-183-171

月白色
5-10-20-0
244-232-209

深阎灰
40-40-35-10
157-143-142

● **双色配色**

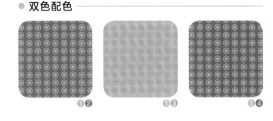

❶❷　　❶❸　　❶❹

● **三色配色**

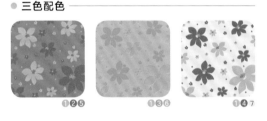

❶❷❺　　❶❸❻　　❶❹❼

● **四色配色**

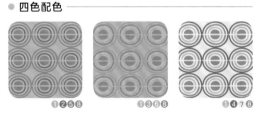

❶❷❺❽　　❶❸❻❽　　❶❹❼❽

● **五色配色**

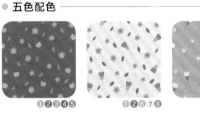

❶❷❸❹❺　　❶❷❻❼❽　　❶❸❺❻❼



165

敬爱
Respect

意象介绍

敬爱指的是尊敬热爱。衣橱棕给人一种可靠的稳定感，和低明度的冷色系搭配使画面显得更加冷静。

1 衣橱棕
20-35-40-20
182-151-129

2 晨间白
5-10-20-5
237-225-203

3 梅雨棕
40-40-50-15
152-137-114

4 云淡青
20-10-20-0
213-220-207

5 岩绿灰
65-35-55-15
93-128-110

6 燕尾棕
65-80-95-45
77-46-27

7 维也纳灰
60-45-45-30
94-103-104

8 鼹鼠棕
20-25-35-5
205-187-261

● 双色配色

❶❷　　❶❸　　❶❹

● 三色配色

❶❷❺　　❶❸❻　　❶❹❼

● 四色配色

❶❷❺❽　　❶❸❻❽　　❶❹❼❽

● 五色配色

❶❷❸❹❺　　❶❷❻❼❽　　❶❸❺❻❼

166 枯萎 Withered

意象介绍

枯萎指的是干枯萎缩。低纯度的枯萎绿给人一种岁月流逝的感觉，搭配低明度的绿色系，有种秋天的凋零感。

1 枯萎绿
25-20-50-20
175-169-122

2 海滩色
15-20-25-0
222-206-189

3 枯竹叶
25-35-50-40
142-120-92

4 白盐色
10-10-10-0
234-229-227

5 岩石棕
20-50-65-25
173-119-75

6 成熟棕
25-30-50-15
182-161-121

7 丝絮褐
25-35-40-15
181-154-134

8 百香茗绿
65-55-100-15
102-101-43

● **双色配色**

❶❷　　❶❸　　❶❹

● **三色配色**

❶❷❺　　❶❸❻　　❶❹❼

● **四色配色**

❶❷❺❽　　❶❸❻❽　　❶❹❼❽

● **五色配色**

❶❷❸❹❺　　❶❷❻❼❽　　❶❸❺❻❼

枯萎

●

意象介绍

神秘指的是高深莫测的。低明度的幻影紫给人一种神秘感，和低明度的红色系搭配可以使画面显得更加成熟。

1 幻影紫
70-75-30-15
92-71-115

2 神谷灰
30-35-35-15
171-152-142

3 爱兰紫
40-40-15-5
162-150-177

4 玛丽灰
45-55-35-30
124-97-109

5 藕粉灰
15-20-20-0
222-207-198

6 丝竹红
40-70-50-45
113-62-68

7 裸绒灰
25-30-20-15
180-164-169

8 幽灵紫
60-65-25-50
76-58-89

● **双色配色**

❶❷　　❶❸　　❶❹

● **三色配色**

❶❷❺　　❶❸❻　　❶❹❼

● **四色配色**

❶❷❺❽　　❶❸❻❽　　❶❹❼❽

● **五色配色**

❶❷❸❹❺　　❶❷❻❼❽　　❶❸❺❻❼

意象介绍

往昔指的是从前、过去。雀茶棕有一种岁月沉淀的感觉，和低纯度的棕色系搭配可以使画面更加和谐。

1 雀茶棕
25-50-50-40
141-100-83

2 约克灰
25-30-30-10
188-170-160

3 纸棕色
50-50-45-0
146-129-127

4 冰沙橙
10-30-40-5
224-184-149

5 芦苇黄
15-20-30-0
223-206-180

6 砂灰色
15-20-20-5
216-201-193

7 蓼白色
10-10-15-5
227-222-212

8 布朗尼棕
30-40-40-10
178-149-135

● 双色配色

 ❶❷
 ❶❸
 ❶❹

● 三色配色

 ❶❷❺
 ❶❸❻
 ❶❹❼

● 四色配色

 ❶❷❺❽
 ❶❸❻❽
 ❶❹❼❽

● 五色配色

 ❶❷❸❹❺
 ❶❷❻❼❽
 ❶❸❺❻❼

169

初生
Primary

意象介绍

初生即初现。果青绿给人一种青果的芳香感，和绿色系搭配使画面更加自然新鲜。

1 果青绿
20-2-60-0
216-226-128

2 细雪青
25-0-20-0
202-230-215

3 梦中绿
60-0-30-0
97-193-190

4 乳青色
8-0-30-0
241-244-198

5 青干草
30-0-50-5
187-214-148

6 丹东蓝
30-0-0-0
186-227-249

7 富春绿
55-0-45-0
119-196-161

8 织浅紫
15-10-0-0
222-226-242

● **双色配色**

①2　　①3　　①4

● **三色配色**

①2⑤　　①③6　　①4⑦

● **四色配色**

①2⑤8　　①③6 8　　①4⑦8

● **五色配色**

①②③④⑤　　①②6⑦8　　①③⑤6⑦

意象介绍

朝气指的是有精气神、奋发向上。菜叶绿给人一种新鲜感，充满了年轻的朝气的同时，又非常清爽大方。

1 菜叶绿
70-5-80-0
69-173-92

2 青黄花菜
31-5-85-0
193-209-64

3 软蓝色
45-0-0-0
143-211-245

4 锦绣蓝
70-10-10-0
45-173-215

5 湾塘绿
50-0-64-0
139-199-122

6 青玉绿
60-0-42-0
100-191-167

7 深海峡蓝
100-35-10-0
0-123-187

8 莞蓝色
90-0-40-0
0-165-168

● 双色配色

①② ①③ ①④

● 三色配色

①②⑤ ①③⑥ ①④⑦

● 四色配色

①②⑤⑧ ①③⑥⑧ ①④⑦⑧

● 五色配色

①②③④⑤ ①②⑥⑦⑧ ①③⑤⑥⑦

171

明快
Lively

意象介绍

明快指的是明朗畅快。高明度的明快黄给人一种透亮的感觉，和暖色系搭配有种童话般的甜美感。

1 明快黄
0-5-52-0
255-240-145

2 嫩花橙
0-25-25-0
249-208-186

3 青阳蓝
21-0-0-0
209-236-251

4 饼干色
0-10-26-0
254-235-198

5 七彩粉
0-27-0-0
248-207-225

6 萨基紫
20-20-3-0
210-204-226

7 闲淡蓝
20-10-3-0
211-221-237

8 夏日黄
0-0-37-0
255-250-183

双色配色

1 2　　　1 3　　　1 4

三色配色

1 2 5　　　1 3 6　　　1 4 7

四色配色

1 2 5 8　　　1 3 6 8　　　1 4 7 8

五色配色

1 2 3 4 5　　　1 2 6 7 8　　　1 3 5 6 7

172

自在
Unrestrained

意象介绍

自在指的是自由、无拘束。低纯度的自由蓝有种天空般的遥远感。

1 自由蓝
25-0-10-0
200-231-233

2 和煦黄
8-10-30-0
239-228-190

3 薄荷叶绿
20-0-50-0
216-230-152

4 豆蔻青
29-0-28-0
192-225-198

5 雪白色
5-0-0-8
233-239-242

6 浅青色
15-0-25-0
225-238-207

7 浅乳黄
5-0-25-0
247-248-208

8 莲梦青
18-0-15-0
218-237-225

双色配色

1 2　　　　1 3　　　　1 4

三色配色

1 2 5　　　　1 3 6　　　　1 4 7

四色配色

1 2 5 8　　　　1 3 6 8　　　　1 4 7 8

五色配色

1 2 3 4 5　　　　1 2 6 7 8　　　　1 3 5 6 7

173

流行
Popular

意象介绍

流行指的是广泛传播、盛行。清透的海上蓝让人联想到夏日的海滩，有种清风拂面的感觉，搭配低纯度的蓝色系使画面更清爽。

1 海上蓝
65-35-0-0
95-144-204

2 运河蓝
25-5-0-0
199-225-245

3 空谷蓝
40-10-5-0
162-203-229

4 蓝白烟
10-0-0-0
234-246-253

5 恺绿色
30-0-20-0
189-225-214

6 馨磬绿
70-0-25-0
33-184-197

7 忧伤紫
20-15-0-0
210-213-236

8 蓝桂色
38-0-10-0
166-218-230

● **双色配色**

❶❷　　❶❸　　❶❹

● **三色配色**

❶❷❺　　❶❸❻　　❶❹❼

● **四色配色**

❶❷❺❽　　❶❸❻❽　　❶❹❼❽

● **五色配色**

❶❷❸❹❺　　❶❷❻❼❽　　❶❸❺❻❼

174

放松
Relax

意象介绍

沁透绿使人联想到林间溪流、湖泊等环境，让人感到放松，搭配蓝色系使画面显得凉爽、惬意。

1 沁透绿
60-0-35-0
98-192-180

2 倾情绿
100-10-35-0
0-150-170

3 苏打蓝
30-5-0-0
187-220-244

4 青苔蓝
75-0-0-10
0-169-223

5 蕙馨蓝
45-0-10-0
145-210-229

6 飞舞绿
60-0-60-0
105-189-131

7 甜瓜绿
30-0-40-0
191-222-174

8 深翠绿
90-30-50-30
0-106-107

● **双色配色**

❶❷ ❶❸ ❶❹

● **三色配色**

❶❷❺ ❶❸❻ ❶❹❼

● **四色配色**

❶❷❺❽ ❶❸❻❽ ❶❹❼❽

● **五色配色**

❶❷❸❹❺ ❶❷❻❼❽ ❶❸❺❻❼

175

冷淡
Apathy

意象介绍

低纯度的蔷薇紫给人一种清心冷淡的感觉，搭配低纯度的紫色系和红色系可以塑造一种梦幻的氛围感。

1 蔷薇紫
30-15-0-0
187-204-233

2 挪威粉
0-35-0-0
246-191-215

3 温馨蓝
28-0-0-0
192-229-249

4 醇香紫
10-20-0-0
231-213-232

5 海玉蓝
15-5-0-0
223-234-248

6 郁金香紫
30-45-0-0
187-151-197

7 可捏紫
25-25-0-0
199-192-223

8 日不落紫
10-25-0-0
230-203-226

● **双色配色**

①② ①3 ①4

● **三色配色**

①②5 ①3⑥ ①4⑦

● **四色配色**

①②5⑧ ①3⑥⑧ ①4⑦⑧

● **五色配色**

①②③④5 ①②⑥⑦⑧ ①3⑤⑥⑦

意象介绍

爽快指的是率直、直截了当。果油绿给人一种果子的清新与芬芳，搭配绿色系，可以使画面更加畅快。

1
果油绿
40-0-40-0
165-212-173

2
嫩姜黄
0-0-40-0
255-249-177

3
印象灰
0-0-0-15
230-230-230

4
秀场绿
20-0-40-0
215-231-175

5
铅丹蓝
30-0-10-0
188-226-232

6
茜绿色
70-10-60-0
69-169-127

7
浓郁绿
80-20-40-0
0-151-156

8
枫暖绿
40-0-55-0
167-210-141

● **双色配色**

①2 ①3 ①4

● **三色配色**

①25 ①3⑥ ①4⑦

● **四色配色**

①25⑧ ①3⑥⑧ ①4⑦⑧

● **五色配色**

①2345 ①2⑥⑦⑧ ①35⑥⑦

177

尖端
Sophisticated

意象介绍

高纯度的海岩蓝给人一种睿智的感觉。搭配粉色和紫色，使画面更加优雅脱俗。

1 海岩蓝
90-55-0-0
0-101-178

2 云霓蓝
60-0-0-0
84-195-241

3 黛西紫
50-30-0-0
138-163-212

4 锦衣蓝
80-0-25-0
0-174-196

5 极地蓝
26-0-0-0
197-231-250

6 香影紫
10-32-0-0
228-190-217

7 慕斯蓝
60-20-5-0
103-169-215

8 夜曲紫
80-80-5-0
77-67-148

● 双色配色

❶❷ ❶❸ ❶❹

● 三色配色

❶❷5 ❶❸❻ ❶❹❼

● 四色配色

❶❷5❽ ❶❸❻❽ ❶❹❼❽

● 五色配色

❶❷❸❹5 ❶❷❻❼❽ ❶❸5❻❼

178

含蓄
Implicit

意象介绍

含蓄指的是含而不露、耐人寻味。低纯度的巷烨橙给人一种柔软而单薄的感觉，搭配紫色和绿色，使画面更加温柔。

巷烨橙
0-20-15-0
251-218-209

花影绿
15-0-15-0
224-240-226

涅浅紫
15-15-0-0
221-217-236

工业黄
0-6-20-0
255-243-214

灰泥紫
10-15-5-0
232-221-230

乡间橙
5-20-20-0
242-214-199

半石绿
10-0-20-0
236-244-217

糖娜粉
5-15-10-0
243-225-222

● **双色配色**

1 2　　　1 3　　　1 4

● **三色配色**

1 2 5　　　1 3 6　　　1 4 7

● **四色配色**

1 2 5 8　　　1 3 6 8　　　1 4 7 8

● **五色配色**

1 2 3 4 5　　　1 2 6 7 8　　　1 3 5 6 7

安定
Stable

意象介绍

安定指的是平静、稳定。清透的樱星蓝给人一种夏日的舒适感，搭配绿色系，使画面更加凉爽。

1 樱星蓝
50-0-15-0
130-205-219

2 湘灰绿
12-0-30-0
232-240-197

3 明月绿
32-0-25-0
185-222-204

4 棒棒灰
0-0-0-10
239-239-239

5 石末绿
25-0-35-0
203-228-185

6 灯芯白
5-0-10-0
246-250-237

7 城市蓝
35-0-15-0
175-220-222

8 穗绿色
20-0-20-0
213-234-216

● **双色配色**

❶2　❶❸　❶4

● **三色配色**

❶2 5　❶❸6　❶4 7

● **四色配色**

❶2 5 8　❶❸6 8　❶4 7 8

● **五色配色**

❶2 3 4 5　❶2 6 7 8　❶3 5 6 7

意象介绍

高纯度的未来紫给人一种未来科技的高级感，搭配黄色系和蓝色系，使画面更加有质感。

1 未来紫
72-60-0-0
89-102-174

2 瓷釉紫
50-32-0-0
138-160-210

3 松露白
5-0-0-10
230-235-238

4 夜曲蓝
80-20-0-0
0-153-217

5 达克黄
0-5-30-0
255-243-195

6 风度蓝
35-0-0-0
173-222-248

7 元紫色
25-20-0-0
199-200-229

8 芭比蓝
95-35-10-0
0-125-188

● 双色配色

❶❷　　　❶3　　　❶❹

● 三色配色

❶❷5　　　❶3 6　　　❶❹7

● 四色配色

❶❷5❽　　　❶3 6❽　　　❶❹7❽

● 五色配色

❶❷3❹5　　　❶❷67❽　　　❶3 567

181

静寂
Quiescence

意象介绍

静寂指的是沉寂无声。低明度的黑橡蓝让人联想到寂静的黑夜，搭配高明度的蓝色系和绿色系，可以使画面更加简洁。

1 黑橡蓝
92-75-40-0
32-76-116

2 洗台蓝
40-0-5-0
160-216-239

3 石磨蓝
100-35-10-30
0-98-151

4 安卡蓝
50-0-15-0
130-205-219

5 元庆绿
25-0-25-0
202-229-205

6 斯托青
15-0-10-0
224-240-235

7 诺韦绿
16-0-30-0
223-237-196

8 梦蕊黄
0-8-20-0
254-239-212

● **双色配色**

❶❷　　❶❸　　❶❹

● **三色配色**

❶❷5　　❶❸6　　❶❹7

● **四色配色**

❶❷5 8　　❶❸6 8　　❶❹7 8

● **五色配色**

❶❷❸❹5　　❶❷6 7 8　　❶❸5 6 7

182

迷人
Charming

意象介绍

迷人指的是使人迷恋、陶醉。莹星粉有着让人眼前一亮的甜美感，搭配紫色系可以使画面更加娇美。

莹星粉
4-40-12-0
238-176-189

悠久橙
0-15-10-0
252-228-223

布利紫
45-45-0-15
139-128-176

魅影紫
70-55-0-0
92-111-180

皂紫色
35-40-0-0
176-157-203

玻璃蓝
50-25-0-0
136-171-218

云岭紫
15-25-0-0
220-199-225

茵星蓝
60-20-0-5
98-165-215

● **双色配色**

①②　　①③　　①④

● **三色配色**

①②⑤　　①③⑥　　①④⑦

● **四色配色**

①②⑤⑧　　①③⑥⑧　　①④⑦⑧

● **五色配色**

①②③④⑤　　①②⑥⑦⑧　　①③⑤⑥⑦

迷人

●

309

183

纤细
Slender

意象介绍

纤细指的是纤柔、细小。陶器绿给人一种淡雅朴实的感觉，搭配低明度的绿色，可以增强画面的田园感。

陶器绿
17-0-30-0
221-236-196

暮灰绿
45-10-25-10
141-184-182

巷映绿
30-0-50-0
192-221-152

奶灰绿
50-20-50-0
142-175-140

浮晓绿
80-10-60-0
0-161-128

里海绿
28-0-20-0
194-227-214

星宇绿
60-20-55-30
88-132-104

幻漾绿灰
55-25-40-0
127-165-155

双色配色

①② ①③ ①④

三色配色

①②⑤ ①③⑥ ①④⑦

四色配色

①②⑤⑧ ①③⑥⑧ ①④⑦⑧

五色配色

①②③④⑤ ①②⑥⑦⑧ ①③⑤⑥⑦

意象介绍

聪敏指的是聪明而敏捷。高明度的灵气橙给人一种明亮向上的感觉，搭配橙色让人联想到明媚的阳光。

1 灵气橙
0-25-60-0
251-203-114

2 倩丽橙
0-10-30-0
254-235-190

3 悠幽黄
5-10-50-0
246-228-147

4 飘烟橙
10-35-40-0
229-181-149

5 鸟木棕
30-45-50-0
190-149-123

6 暮橙粉
0-50-40-0
242-155-135

7 布莱棕
37-80-80-0
174-80-60

8 优格橙
0-35-35-0
247-187-158

● 双色配色

①2　　　①3　　　①4

● 三色配色

①2❺　　　①3❻　　　①4❼

● 四色配色

①2❺❽　　　①3❻❽　　　①4❼❽

● 五色配色

①2③4❺　　　①2❻❼❽　　　①3❺❻❼

185

稳重
Steady

意象介绍

稳重指的是沉着而有分寸。沙青色给人一种理性正直的感觉，搭配紫色系，可以使画面更有张弛感。

1 沙青色
70-45-0-0
85-126-192

2 寒雨蓝
40-20-0-0
163-188-226

3 雾唝蓝
100-50-0-0
0-104-183

4 月牙紫
70-70-0-0
99-86-163

5 夏夜蓝
45-50-0-0
155-133-189

6 魔宇蓝
100-50-0-50
0-64-119

7 陌路紫
25-50-0-0
196-144-191

8 紫涛戈
90-90-0-0
53-49-143

● 双色配色

❶❷　　　❶❸　　　❶❹

● 三色配色

❶❷❺　　　❶❸❻　　　❶❹❼

● 四色配色

❶❷❺❽　　　❶❸❻❽　　　❶❹❼❽

● 五色配色

❶❷❸❹❺　　　❶❷❻❼❽　　　❶❸❺❻❼

稳

重

312

童话
Fairy Tale

意象介绍

童话指的是一种具有浓厚幻想色彩的故事。梦妮粉给人一种梦幻的感觉，搭配黄色系和橙色系，使画面更有童话感。

1 梦妮粉
10-50-0-0
224-152-192

2 白纱粉
0-20-5-0
250-220-226

3 浅杏黄
0-25-70-0
251-202-90

4 西柚红
0-70-45-0
236-109-109

5 冰菊黄
0-8-60-0
255-233-123

6 粉茶橙
0-35-38-0
247-187-152

7 冰霜粉
0-32-20-0
247-194-187

8 百合粉
0-55-12-0
240-146-172

● **双色配色**

❶❷　　　❶❸　　　❶❹

● **三色配色**

❶❷❺　　　❶❸❻　　　❶❹❼

● **四色配色**

❶❷❺❽　　　❶❸❻❽　　　❶❹❼❽

● **五色配色**

❶❷❸❹❺　　　❶❷❻❼❽　　　❶❸❺❻❼

褪色
Fade

意象介绍

褪色指的是颜色或痕迹慢慢变淡或消失。低纯度的象灰色给人一种经过长时间磨炼后褪去浮华的感觉。

1 象灰色
20-30-20-30
166-146-149

2 霉绿色
25-0-30-55
116-133-114

3 傍晚灰
20-0-0-60
112-127-135

4 流系绿灰
45-20-35-0
154-181-168

5 深米绿
30-10-30-5
185-203-182

6 奶黄绿
20-10-50-0
215-215-147

7 午后绿
20-5-15-0
213-228-221

8 薄墨绿
10-0-30-50
147-151-123

● **双色配色**

❶❷　　　❶❸　　　❶❹

● **三色配色**

❶❷❺　　　❶❸❻　　　❶❹7

● **四色配色**

❶❷❺❽　　　❶❸❺❽　　　❶❹7❽

● **五色配色**

❶❷❸❹❺　　　❶❷❻7❽　　　❶❸❺❻7

意象介绍

神圣指的是极其崇高、庄严。清波蓝给人一种纯粹的感觉，搭配紫色系和橙色系，使画面更加生机勃勃。

1 清波蓝
45-0-5-0
144-211-237

2 波斯菊紫
20-25-0-0
209-196-224

3 迷雾紫
24-51-0-0
198-143-189

4 可丽蓝
70-50-0-20
77-102-162

5 柔静紫
50-40-5-0
141-147-195

6 浅嫣橙
4-25-25-0
243-205-186

7 月桂黄
2-9-30-0
252-235-190

8 珊瑚紫
45-55-0-0
155-124-182

● 双色配色

 ①②

 ①③

 ①④

● 三色配色

 ①②⑤

 ①③⑥

 ①④7

● 四色配色

 ①②⑤⑧

 ①③⑥⑧

 ①④7⑧

● 五色配色

 ①②③④⑤

 ①②⑥7⑧

 ①③⑤⑥7

意象介绍

庄重指的是严肃端正、不轻浮。低明度的庄严蓝有一种沉着稳重的感觉，搭配高明度的蓝色使画面显得更加冷静。

1 庄严蓝
80-70-30-30
56-65-105

2 石楠灰
40-15-0-60
85-105-126

3 箬本蓝
75-35-35-0
62-137-154

4 革烨蓝
80-55-45-20
53-92-108

5 醇桦紫
60-40-10-0
115-140-187

6 竹青灰
50-10-10-45
86-130-148

7 鹿草蓝
30-8-0-0
187-216-241

8 深忧绿
60-20-35-30
85-133-133

● 双色配色

❶❷

❶❸

❶❹

● 三色配色

❶❷❺　　❶❸❻　　❶❹7

● 四色配色

❶❷❺❽　　❶❸❻❽　　❶❹❼❽

● 五色配色

❶❷❸❹❺　　❶❷❻❼❽　　❶❸❺❻❼

意象介绍

雅致指的是美观而不落俗套。树影绿给人一种雅致的感觉，和绿色系搭配使画面更加高雅别致。

1 树影绿
62-0-40-0
92-190-170

2 普雅绿
30-5-55-0
193-214-138

3 绀岩绿
55-5-50-10
114-178-140

4 莫蓝灰
45-15-20-0
151-190-198

5 薜沉绿
70-5-40-10
49-166-157

6 暮歌蓝
25-0-8-0
200-231-237

7 婆娑绿
70-15-65-20
63-142-100

8 石青绿
35-10-45-0
180-203-157

● **双色配色**

❶❷

❶❸

❶❹

● **三色配色**

❶❷❺

❶❸ 6

❶❹❼

● **四色配色**

❶❷❺❽

❶❸ 6 ❽

❶❹❼❽

● **五色配色**

❶❷❸❹❺

❶❷ 6 ❼❽

❶❸❺ 6 ❼

灿烂
Splendid

意象介绍

灿烂指的是光彩鲜明耀眼。橙银杏色彩绚丽，与红色系搭配有一种春光灿烂的感觉。

1 橙银杏
0-40-80-0
246-173-60

2 鲑鱼橙
0-60-70-0
240-132-74

3 阳光绿
25-0-80-0
206-221-76

4 欲望红
0-75-50-0
235-97-97

5 野花橙
0-30-50-0
249-195-133

6 钴黄色
0-15-95-0
255-217-0

7 深霓绿
70-0-80-0
65-178-93

8 笑容橙
0-70-100-0
237-108-0

● **双色配色**

①② ①③ ①④

● **三色配色**

①②⑤ ①③⑥ ①④⑦

● **四色配色**

①②⑤⑧ ①③⑥⑧ ①④⑦⑧

● **五色配色**

①②③④⑤ ①②⑥⑦⑧ ①③⑤⑥⑦

192

遥远
Distant

意象介绍

遥远指的是距离长远、时间久远。低明度的紫皂灰给人一种眺目远望的渺茫的感觉，搭配黄色系的颜色能使画面显得更加和煦。

1 紫皂灰
20-40-20-0
208-166-177

2 元粉色
10-25-5-0
230-203-219

3 莲黄茵
5-10-36-0
245-230-178

4 承德棕
20-40-50-0
210-164-126

5 虾黄色
10-25-25-0
233-197-126

6 松棕色
20-50-55-0
208-145-110

7 欧曼粉
0-28-25-0
248-202-183

8 藤紫灰
10-35-15-25
189-152-159

● 双色配色

❶❷　　❶❸　　❶❹

● 三色配色

❶❷❺　　❶❸❻　　❶❹❼

● 四色配色

❶❷❺❽　　❶❸❻❽　　❶❹❼❽

● 五色配色

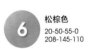

❶❷❸❹❺　　❶❷❻❼❽　　❶❸❺❻❼

193

坚实
Solid

意象介绍

坚实指的是坚固结实。低纯度的殿棕色给人一种坚如磐石的感觉，搭配红色系使画面更加厚重。

1 殿棕色
30-70-55-60
101-48-47

2 绒毛灰
27-36-65-0
197-165-100

3 解放棕
50-65-100-0
149-103-41

4 深沙橙
15-50-65-0
217-147-92

5 柳红色
35-90-85-15
160-51-45

6 深瓦灰
10-10-10-80
81-78-77

7 相思灰
17-21-40-0
219-201-159

8 雄橙色
30-70-80-0
187-101-61

● 双色配色

❶❷　　❶❸　　❶❹

● 三色配色

❶❷❺　　❶❸❻　　❶❹❼

● 四色配色

❶❷❺❽　　❶❸❻❽　　❶❹❼❽

● 五色配色

❶❷❸❹❺　　❶❷❻❼❽　　❶❸❺❻❼

194
归隐
Seclusion

意象介绍

归隐指的是回到民间或故乡隐居。低明度的海松绿给人一种不管世间杂事的脱俗感，与黄色系搭配使画面更加灵动。

1 海松绿
80-60-100-0
71-99-55

2 素黄绿
35-35-100-0
182-160-20

3 水草棕
30-40-50-70
84-67-51

4 鸳鸯绿
60-45-70-25
101-108-76

5 利休绿
40-40-85-45
113-100-37

6 选金黄
19-27-84-0
216-185-58

7 虫奥绿
83-59-85-31
44-77-54

8 梅新茶
56-41-90-0
132-137-61

● **双色配色**

❶❷

❶❸

❶❹

● **三色配色**

❶❷❺

❶❸❻

❶❹❼

● **四色配色**

❶❷❺❽

❶❸❻❽

❶❹❼❽

● **五色配色**

❶❷❸❹❺

❶❷❻❼❽

❶❸❺❻❼

195
阳刚
Manly

意象介绍

阳刚指的是男性所具有的坚毅、刚强、雄伟等气质和性格特征。高纯度的铭皇橙搭配高明度的黄色给人一种刚强有力的感觉。

1 铭皇橙
0-56-100-0
241-139-0

2 谐黄色
0-10-50-0
255-232-147

3 洗橙黄
0-40-95-0
246-172-0

4 沙土白
1-6-15-0
253-243-223

5 芳香橙
0-40-40-0
245-176-144

6 裸粉色
3-23-31-0
246-210-177

7 菁蒲橙
0-30-75-0
249-193-75

8 绯黄色
6-22-89-0
243-202-30

● **双色配色**

❶ 2　　　　　❶ 3　　　　　❶ 4

● **三色配色**

❶ ❷ ❺　　　　❶ ❸ 6　　　　❶ 4 ❼

● **四色配色**

❶❷❺❽　　　❶❸6❽　　　❶4❼❽

● **五色配色**

❶❷❸4❺　　❶❷6❼❽　　❶❸❺6❼

196

威严
Prestige

意象介绍

威严指的是有威力而又严肃的样子。低明度的绀蓝黑搭配高明度的蓝色和紫色，给人一种肃穆森严的感觉。

1 绀蓝黑
95-90-60-20
31-48-75

2 花浅蓝
40-0-0-20
137-188-214

3 萃紫色
12-20-0-0
227-211-231

4 深海昌蓝
100-60-30-20
0-80-122

5 碧玉紫
30-42-0-0
187-157-201

6 豆蓝色
62-34-13-0
107-149-188

7 松柏蓝灰
45-20-15-0
151-183-202

8 苍蓝灰
65-40-25-5
99-133-161

● 双色配色

❶❷

❶❸

❶❹

● 三色配色

❶❷❺

❶❸❻

❶❹❼

● 四色配色

❶❷❺❽

❶❸❻❽

❶❹❼❽

● 五色配色

❶❷❸❹❺

❶❷❻❼❽

❶❸❺❻❼

197

深邃
Deep

意象介绍

深邃指的是深奥、不易理解的。低明度的暗灰色搭配低明度的橙色和蓝色给人一种深沉的感觉。

1 暗灰色
10-10-10-80
81-78-77

2 土巷色
35-40-65-0
180-154-100

3 织锦橙
20-55-65-10
194-126-84

4 荒原红
35-80-90-30
141-61-33

5 深茂棕
65-75-90-30
92-63-42

6 茄子红
60-80-70-15
115-67-68

7 鬓蓝色
99-82-57-29
0-52-75

8 棕烨色
49-61-71-4
147-108-80

● 双色配色

❶❷　　❶❸　　❶❹

● 三色配色

❶❷❺　　❶❸❻　　❶❹❼

● 四色配色

❶❷❺❽　　❶❸❻❽　　❶❹❼❽

● 五色配色

❶❷❸❹❺　　❶❷❻❼❽　　❶❸❺❻❼

意象介绍

田园指的是风光自然的乡村田野。田园绿搭配黄色和绿色，仿佛描绘出了一幅村民在田地里悠闲劳作的画面。

田园绿
20-20-70-0
214-197-96

桧绿色
71-42-71-1
90-128-94

鸢茶色
50-25-70-0
145-166-100

梅竹绿
72-48-92-7
88-114-60

消灰绿
56-38-52-0
131-144-125

古陶绿
42-31-80-0
166-162-76

黄海松
28-42-89-0
196-154-49

重芽绿
60-50-90-0
124-122-61

● **双色配色**

①② ①③ ①④

● **三色配色**

①②⑤ ①③⑥ ①④⑦

● **四色配色**

①②⑤⑧ ①③⑥⑧ ①④⑦⑧

● **五色配色**

①②③④⑤ ①②⑥⑦⑧ ①③⑤⑥⑦

199
娇美
Gorgeous

意象介绍
娇美指的是娇艳美丽。甜蜜粉搭配紫色和黄色，可以增强画面的少女感，使画面更加秀美。

1 甜蜜粉
10-70-10-0
220-106-154

2 丁紫色
50-50-15-0
144-130-170

3 白煎橙
0-20-32-0
251-216-177

4 浅米紫
12-30-0-0
225-192-219

5 帛黄
0-10-55-0
255-231-135

6 姹粉色
0-35-10-0
246-190-200

7 橙伞菇
4-36-40-0
241-182-147

8 梅辛黄
10-30-65-0
232-187-102

● 双色配色

❶❷　　❶❸　　❶❹

● 三色配色

❶❷❺　　❶❸❻　　❶❹❼

● 四色配色

❶❷❺❽　　❶❸❻❽　　❶❹❼❽

● 五色配色

❶❷❸❹❺　　❶❷❻❼❽　　❶❸❺❻❼

200

戏剧
Theatre

意象介绍

戏剧指的是通过演员表演故事来反映社会生活中的各种冲突的艺术，在画面中运用对比色可以增添戏剧效果。

1 若鸢橙
0-65-65-35
178-89-58

2 山茶叶
72-53-73-10
86-105-81

3 土黛黄
20-60-100-20
180-106-7

4 栗紫色
70-60-20-0
96-104-152

5 花灰叶
27-26-50-0
198-184-135

6 帛坊绿
70-35-55-0
87-139-123

7 浑蕘黄
0-40-75-30
194-136-55

8 茜紫色
70-60-25-20
84-89-127

● 双色配色

❶❷ ❶❸ ❶❹

● 三色配色

❶❷❺ ❶❸❻ ❶❹❼

● 四色配色

❶❷❺❽ ❶❸❻❽ ❶❹❼❽

● 五色配色

❶❷❸❹❺ ❶❷❻❼❽ ❶❸❺❻❼

201

清澈
Clear

意象介绍

清澈指的是清而透明。清澈绿给人一种透亮舒畅的感觉，搭配黄色和粉色使画面更加纯真澄清。

1 清澈绿
40-0-90-0
170-206-54

2 奶青色
18-0-30-0
219-235-196

3 辛黄色
5-17-88-0
244-211-32

4 肉甜橙
0-15-35-0
253-225-176

5 金汤黄
6-7-73-0
245-228-88

6 馆桃粉
5-65-5-0
229-120-167

7 莉花黄
0-5-45-0
255-241-162

8 铅黄色
0-35-90-0
248-182-22

● **双色配色**

❶2

❶3

❶4

● **三色配色**

❶2 5

❶3❻

❶4 7

● **四色配色**

❶2 5 8

❶3❻8

❶4 7 8

● **五色配色**

❶2345

❶2❻78

❶35❻7

202

诱惑
Seduction

意象介绍

诱惑指的是可以引起人的欲念和渴求的意象。黛螺红搭配粉色和黄色，可以增强画面的诱惑感，让人沉迷。

1 黛螺红
5-100-50-30
176-0-62

2 晨沙黄
0-45-100-0
245-162-0

3 素舒粉
22-71-8-0
199-100-155

4 属蜀橙
20-85-100-20
176-60-19

5 沃土褐
40-85-100-40
120-44-16

6 橙桧皮
0-75-100-0
235-97-0

7 赦红色
0-100-50-0
229-0-79

8 红紫枫
41-100-28-0
164-18-107

● 双色配色

❶❷

❶❸

❶❹

● 三色配色

❶❷❺

❶❸❻

❶❹❼

● 四色配色

❶❷❺❽

❶❸❻❽

❶❹❼❽

● 五色配色

❶❷❸❹❺

❶❷❻❼❽

❶❸❺❻❼

203

平衡
Balance

意象介绍

平衡指的是对立的各方在数量或作用上相等或相抵。低纯度的盏蓝色搭配低纯度的粉色和黄色可以增强画面的平衡感。

1 盏蓝色
60-35-15-0
113-148-185

2 小松粉
0-35-5-0
246-190-208

3 艾橙色
0-15-15-10
236-213-201

4 夜童紫
60-50-10-0
118-124-176

5 璞于橙
0-35-40-0
247-186-149

6 暗谷紫
75-60-10-0
80-101-163

7 老海红
5-70-50-0
229-108-102

8 伽罗蓝
100-95-35-0
26-48-109

● 双色配色

❶❷

❶❸

❶❹

● 三色配色

❶❷❺　　❶❸❻　　❶❹❼

● 四色配色

❶❷❺❽　　❶❸❻❽　　❶❹❼❽

● 五色配色

❶❷❸❹❺

❶❷❻❼❽　　❶❸❺❻❼

204

童年
Childhood

意象介绍

童年往往代表着无忧无虑的幸福时光。幼黄色搭配粉色和绿色，可以让人联想到童年时甜甜的糖果。

幼黄色
0-12-50-0
255-228-146

硫紫红
25-70-0-0
194-101-164

土青绿
55-0-100-0
127-190-38

黄昏粉
10-50-5-0
224-152-187

乳粉色
0-25-5-0
249-210-220

木兰红
0-80-35-0
233-84-113

黄光绿
30-0-70-0
194-218-105

银黄色
0-5-80-0
255-236-63

双色配色

①② ①③ ①④

三色配色

①②⑤ ①③⑥ ①④⑦

四色配色

①②⑤⑧ ①③⑥⑧ ①④⑦⑧

五色配色

①②③④⑤ ①②⑥⑦⑧ ①③⑤⑥⑦

205
考究
Exquisite

意象介绍

考究即讲究。低明度的考古绿搭配低明度的红色和橙色给人一种精致讲究的感觉。

1 考古绿
60-50-70-40
86-86-62

2 丁子黄
37-61-100-0
175-115-32

3 童鹤红
10-95-50-30
171-20-65

4 煎绿灰
60-45-70-20
106-113-79

5 葵叶绿
50-44-100-0
148-136-39

6 鸭蛋黄
0-65-75-15
215-108-56

7 鲍红色
30-100-75-45
124-0-32

8 桑茶棕
70-90-90-35
80-40-38

● **双色配色**

①② ①③ ①④

● **三色配色**

①②⑤ ①③⑥ ①④⑦

● **四色配色**

①②⑤⑧ ①③⑥⑧ ①④⑦⑧

● **五色配色**

①②③④⑤ ①②⑥⑦⑧ ①③⑤⑥⑦

陈旧
Obsolete

意象介绍

陈旧指的是旧的、过时的。低明度的深鳄蓝搭配低纯度的蓝色使画面有种陈旧感。

1 深鳄蓝
85-70-20-25
44-67-120

2 草蓝灰
50-30-30-0
141-162-168

3 黎玄蓝
80-65-45-4
68-90-115

4 选金绿
60-20-35-0
109-168-167

5 水草蓝
40-15-15-0
164-195-208

6 蓝墨绿
60-20-30-35
79-127-133

7 桑染蓝
80-60-30-20
55-86-122

8 藏蓝黑
100-94-56-23
18-41-75

● 双色配色

❶❷　　❶❸　　❶❹

● 三色配色

❶❷❺　　❶❸❻　　❶❹❼

● 四色配色

❶❷❺❽　　❶❸❻❽　　❶❹❼❽

● 五色配色

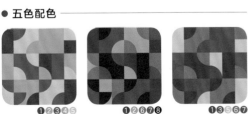

❶❷❸❹❺　　❶❷❻❼❽　　❶❸❺❻❼

敏捷
Agile

意象介绍

敏捷指的是动作或反应迅速又灵敏。鹿鸣橙搭配高纯度的橙色和紫色使画面更加灵动。

1 鹿鸣橙
0-40-55-0
246-175-116

2 琇春橙
2-16-30-0
250-223-184

3 钢合橙
0-75-95-0
235-97-18

4 荷金紫
65-80-10-0
115-71-143

5 裹柳紫
35-40-5-0
177-157-197

6 霜茶紫
85-90-0-0
68-49-143

7 海淞紫
27-31-2-0
195-180-213

8 火星橙
0-85-100-0
233-71-9

● **双色配色**

 ❶❷　　 ❶❸　　 ❶❹

● **三色配色**

 ❶❷❺　　 ❶❸❻　　 ❶❹❼

● **四色配色**

 ❶❷❺❽　　 ❶❸❻❽　　 ❶❹❼❽

● **五色配色**

 ❶❷❸❹❺　　 ❶❷❻❼❽　　 ❶❸❺❻❼

风趣
Funny

意象介绍

风趣指的是幽默或诙谐。苗黄色搭配高纯度的蓝色和红色可以增强对比度，使画面诙谐有趣。

1 苗黄色
6-41-84-0
237-167-51

2 淞皮绿
77-11-70-0
20-162-109

3 赤朽橙
7-66-85-0
227-117-46

4 长琴红
0-100-65-0
230-0-62

5 彩州橙
10-85-95-5
212-69-27

6 夜竹蓝
100-55-0-0
0-98-177

7 崇傲蓝
100-50-0-45
0-69-126

8 鹿燃红
10-100-80-30
171-0-34

● **双色配色**

 ❶❷

 ❶❸

 ❶❹

● **三色配色**

 ❶❷❺

 ❶❸❻

 ❶❹❼

● **四色配色**

 ❶❷❺❽

 ❶❸❻❽

 ❶❹❼❽

● **五色配色**

 ❶❷❸❹❺

 ❶❷❻❼❽

 ❶❸❺❻❼

意象介绍

甜美是指香甜可口的味道。甜筒粉让人联想到美好的冰淇淋,搭配蓝色可增强画面的愉悦感。

1 甜筒粉
5-60-20-0
231-132-154

2 爽冰蓝
45-5-0-0
145-205-241

3 乌金蓝
65-45-15-40
71-91-126

4 照世蓝
60-35-10-0
112-148-192

5 薄香粉
0-30-5-0
247-200-214

6 祥云蓝
67-26-5-0
81-156-207

7 松粉紫
16-25-2-0
219-198-222

8 汝紫色
47-32-4-0
147-163-206

● **双色配色**

❶❷

❶❸

❶❹

● **三色配色**

❶❷❺

❶❸❻

❶❹❼

● **四色配色**

❶❷❺❽

❶❸❻❽

❶❹❼❽

● **五色配色**

❶❷❸❹❺

❶❷❻❼❽

❶❸❺❻❼

210

素净
Plain

意象介绍

素净指的是颜色朴素、不鲜艳刺目。素净绿搭配低纯度的黄色和绿色，使画面更加朴素。

1 素净绿
56-18-61-0
124-171-121

2 山吹绿
25-0-55-0
205-225-141

3 丹冬绿
50-0-70-0
140-198-109

4 浮土绿
30-35-80-0
192-164-71

5 纤春绿
37-18-70-0
177-187-100

6 肖针黄
6-0-55-0
247-242-140

7 璐露绿
10-0-40-0
237-241-176

8 咔特绿
70-35-90-0
91-137-68

● **双色配色**

❶❷

❶❸

❶❹

● **三色配色**

❶❷❺

❶❸❻

❶❹ 7

● **四色配色**

❶❷❺❽

❶❸❻❽

❶❹ 7 ❽

● **五色配色**

❶❷❸❹❺　❶❷❻ 7 ❽　❶❸❻❻ 7

211

质朴
Plain

意象介绍

质朴指的是一种自然状态，形容一个人天真自然、心无杂念。低明度的赤赦棕搭配低明度的蓝色，使画面更加淳朴。

1 赤赦棕
50-70-70-10
139-88-74

2 洗露灰
56-46-31-0
130-133-152

3 陶土棕
46-49-59-0
155-133-106

4 焉知蓝
90-80-40-10
44-64-106

5 榴棕色
37-61-71-0
174-115-80

6 普罗灰
66-51-27-0
104-119-151

7 荒原褐
5-85-95-70
102-16-0

8 深卵蓝
70-70-20-70
39-27-63

● **双色配色**

❶❷　　❶❸　　❶❹

● **三色配色**

❶❷❺　　❶❸❻　　❶❹❼

● **四色配色**

❶❷❺❽　　❶❸❻❽　　❶❹❼❽

● **五色配色**

❶❷❸❹❺　　❶❷❻❼❽　　❶❸❺❻❼

212

保守
Conservative

意象介绍

保守指的是保持原状、不求改进。低明度的岩脂棕搭配低纯度的棕色和绿色，可以给画面增添一丝稳健的感觉。

1 岩脂棕
10-25-60-30
183-155-91

2 素坊灰
20-20-30-0
212-202-180

3 隐珠灰
0-0-0-30
201-202-202

4 易宏灰
55-53-50-0
134-121-118

5 仪征绿
60-40-50-0
119-139-127

6 兴牧棕
30-35-40-0
190-168-148

7 沉沙棕
0-20-35-50
157-134-107

8 牵掸绿
55-45-80-25
112-110-61

● **双色配色**

①② ①③ ①④

● **三色配色**

①②⑤ ①③⑥ ①④⑦

● **四色配色**

①②⑤⑧ ①③⑥⑧ ①④⑦⑧

● **五色配色**

①②③④⑤ ①②⑥⑦⑧ ①③⑤⑥⑦

213

透明
Transparent

意象介绍

透明指的是物体能透过光线的。高明度的透亮蓝给人非常透彻的感觉，搭配黄色和橙色使画面更加敞亮。

1 透亮蓝
30-0-15-0
188-225-223

2 梨树黄
5-10-45-0
246-229-158

3 素辛绿
46-20-45-0
153-177-148

4 清慈橙
10-41-75-0
229-167-75

5 仓烨橙
0-45-45-0
244-165-131

6 霞菘绿
45-10-30-10
142-184-174

7 珲韵黄
9-22-69-0
236-202-94

8 浅霞绿
30-10-30-0
190-210-187

● 双色配色

1 2　　　　1 3　　　　1 4

● 三色配色

1 2 5　　　　1 3 6　　　　1 4 7

● 四色配色

1 2 5 8　　　　1 3 6 8　　　　1 4 7 8

● 五色配色

1 2 3 4 5　　　　1 2 6 7 8　　　　1 3 5 6 7

214

活力
Vitality

意象介绍

活力指的是旺盛的生命力。花茜橙给人一种充满青春的活力感，搭配棕色系可以使画面更加刚劲有力。

1 花茜橙
5-40-65-0
238-172-96

2 碧白石
0-10-15-0
253-237-219

3 崔辛棕
40-50-70-0
169-134-87

4 榴绀棕
10-50-55-55
132-84-60

5 瑄棕色
30-45-55-10
178-139-107

6 絮土黄
25-55-80-0
199-132-64

7 菾油棕
25-45-60-0
200-151-105

8 瑜昭棕
10-50-65-75
91-53-22

● **双色配色**

❶❷ ❶❸ ❶❹

● **三色配色**

❶❷❺ ❶❸❻ ❶❹❼

● **四色配色**

❶❷❺❽ ❶❸❻❽ ❶❹❼❽

● **五色配色**

❶❷❸❹❺ ❶❷❻❼❽ ❶❸❺❻❼

215
亲昵
Intimate

意象介绍

亲昵指的是特别亲密。赤野红给人一种充满热情的感觉，搭配低纯度的绿色使画面更加温暖。

1 赤野红
15-80-55-0
211-82-88

2 博翠绿
45-0-40-0
151-207-172

3 沉香粉
0-30-0-0
247-201-221

4 积冰青
25-0-18-0
201-230-218

5 水基粉
0-60-25-0
238-133-147

6 茜天绿
40-10-30-0
165-200-186

7 琼碧紫
30-75-25-0
185-90-131

8 菘露绿
60-20-35-35
80-127-126

● 双色配色

❶❷　　❶❸　　❶❹

● 三色配色

❶❷❺　　❶❸❻　　❶❹❼

● 四色配色

❶❷❺❽　　❶❸❻❽　　❶❹❼❽

● 五色配色

❶❷❸❹❺　　❶❷❻❼❽　　❶❸❺❻❼

216

高雅
Elegance

意象介绍

高雅指的是高尚且雅致。尚雅紫给人一种雅致的感觉，搭配紫色系使画面有种别样的情趣。

1 尚雅紫
50-50-0-0
143-130-188

2 银狐灰
0-0-0-20
220-221-221

3 湖碧紫
70-70-25-0
101-88-137

4 露烨灰
40-30-10-15
149-155-181

5 烟廖紫
30-30-0-0
187-179-216

6 媪清紫
48-30-0-0
143-165-213

7 夌蓝紫
70-50-0-10
83-111-175

8 芦蒲紫
80-90-0-0
81-49-143

● 双色配色

 ❶❷

 ❶❸

 ❶❹

● 三色配色

 ❶❷❺

 ❶❸❻

 ❶❹❼

● 四色配色

 ❶❷❺❽

 ❶❸❻❽

 ❶❹❼❽

● 五色配色

 ❶❷❸❹❺

 ❶❷❻❼❽

 ❶❸❺❻❼

217

炙热
Hot

意象介绍

炙热指的是像火焰一样热烈的意象。高纯度的旭日橙给人一种心潮澎湃的感觉，搭配高明度的橙色和黄色，使画面如阳光般温暖。

1 旭日橙
0-80-80-0
234-85-50

2 柏茵橙
0-35-65-0
248-184-98

3 研宵白
0-5-15-0
255-245-224

4 柿婵红
0-60-90-0
240-131-30

5 凤娇橙
0-20-25-0
251-217-191

6 脂漾橙
4-36-56-0
240-180-117

7 暮末黄
0-15-70-0
254-220-94

8 栗沧橙
10-70-75-0
221-107-63

● **双色配色**

❶❷　　　❶3　　　❶❹

● **三色配色**

❶❷5　　　❶3❻　　　❶❹7

● **四色配色**

❶❷5❽　　　❶3❻❽　　　❶❹7❽

● **五色配色**

❶❷3❹5　　　❶❷❻7❽　　　❶35❻7

218
宁静
Serenity

意象介绍

宁静是指环境或心十分安静，没有一点儿声音。静思蓝搭配低纯度的蓝色使画面更加安谧。

1 静思蓝
100-60-0-25
0-75-145

2 毅燕蓝
60-10-20-0
100-182-200

3 琉白蓝
35-0-5-0
174-221-240

4 喏玄蓝
75-20-10-50
0-99-131

5 韵透蓝
100-30-10-0
0-129-192

6 露殿蓝
65-0-20-0
69-189-207

7 浅水蓝
45-5-10-0
147-204-225

8 璃夜蓝
85-60-0-60
5-46-96

● 双色配色

❶❷　　❶❸　　❶❹

● 三色配色

❶❷❺　　❶❸❻　　❶❹❼

● 四色配色

❶❷❺❽　　❶❸❻❽　　❶❹❼❽

● 五色配色

❶❷❸❹❺　　❶❷❻❼❽　　❶❸❺❻❼

意象介绍

谨慎指的是十分小心仔细的意象。低明度的迷欧蓝给人一种冷静、严谨的感觉，搭配低纯度的灰色使画面更加稳重。

1 迷欧蓝
65-45-30-0
105-129-154

2 因浅蓝
40-15-10-10
153-183-203

3 普禄灰
50-35-35-20
124-133-135

4 雪土灰
45-35-40-0
156-157-148

5 朦晔灰
5-0-0-20
212-217-220

6 菁灰蓝
55-35-25-0
129-151-171

7 蕙叙黑
70-60-60-15
89-93-90

8 庚萃蓝
75-65-50-5
84-91-107

● 双色配色

❶❷　❶❸　❶❹

● 三色配色

❶❷❺　❶❸❻　❶❹❼

● 四色配色

❶❷❺❽　❶❸❻❽　❶❹❼❽

● 五色配色

❶❷❸❹❺　❶❷❻❼❽　❶❸❺❻❼

220

古朴
Simple

意象介绍

古朴指的是质朴又有古代气息的风格。古素棕给人一种原始的朴素感，搭配低纯度的棕色使画面更加有古韵。

1 古素棕
40-65-80-0
169-107-65

2 绛鸢灰
25-25-45-0
202-188-147

3 黎雀灰
35-25-35-0
179-181-165

4 帛巷棕
50-50-70-20
128-110-76

5 宸菘棕
50-70-100-45
99-60-17

6 绯棕红
40-70-70-50
105-57-43

7 唐酯绿
45-30-55-0
157-164-125

8 绿铜色
60-60-90-30
99-84-44

● **双色配色**

❶❷　　❶❸　　❶❹

● **三色配色**

❶❷❺　　❶❸❻　　❶❹❼

● **四色配色**

❶❷❺❽　　❶❸❻❽　　❶❹❼❽

● **五色配色**

❶❷❸❹❺　　❶❷❻❼❽　　❶❸❺❻❼

意象介绍

凉爽指的是如雨后清风拂面般清凉爽快的感觉。塘澄绿搭配粉色和紫色使画面有种夏天玩水时的童真与畅快。

1 塘澄绿
65-0-35-0
76-187-180

2 可洋紫
40-45-0-0
166-145-196

3 苏倩黄
0-25-75-0
251-202-77

4 梅帛紫
70-85-0-5
101-57-143

5 鹤妃粉
0-42-0-0
243-176-205

6 水霓红
0-80-0-0
232-82-152

7 品杜绿
95-0-40-0
0-161-168

8 芸滨紫
80-90-30-35
60-35-88

● **双色配色**

 ❶❷

 ❶❸

 ❶❹

● **三色配色**

 ❶❷❺

 ❶❸❻

 ❶❹❼

● **四色配色**

 ❶❷❺❽

 ❶❸❻❽

 ❶❹❼❽

● **五色配色**

 ❶❷❸❹❺

 ❶❷❻❼❽

 ❶❸❺❻❼

意象介绍

欲望指的是想取得某种东西或想达到某种目的的要求。荷洋红如同红宝石般晶莹亮眼，搭配橙色使画面更有诱惑力。

1 荷洋红
0-95-60-30
182-19-54

2 娇黄色
0-45-100-0
245-162-0

3 莵碧黄
0-8-30-0
255-238-192

4 天龙橙
10-65-80-0
223-117-57

5 朱旦橙
0-80-100-10
220-79-3

6 砂栎橙
0-55-85-0
241-142-44

7 蒿瑜橙
0-80-70-5
227-82-63

8 素薰棕
45-80-55-60
84-32-44

● **双色配色**

❶❷

❶3

❶❹

● **三色配色**

❶❷❺

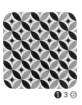
❶3❻

❶❹❼

● **四色配色**

❶❷❺❽

❶3❻❽

❶❹❼❽

● **五色配色**

❶❷3❹❺

❶❷❻❼❽

❶3❺❻❼

意象介绍

亲切指的是热情又体贴的关心。温光黄像一盏油灯散发出温暖的光，搭配棕色和绿色使画面更加柔和。

1 温光黄
0-35-75-0
248-183-74

2 朱梓绿
5-10-90-40
174-158-1

3 苔皮黄
0-40-75-30
194-136-55

4 板胡棕
55-60-90-0
137-109-57

5 烟墨绿
20-20-70-0
214-197-96

6 伍炳棕
20-60-100-50
130-74-0

7 混沌黑
75-75-70-40
63-54-55

8 黎铜绿
45-45-90-0
159-138-55

● 双色配色

❶❷

❶❸

❶❹

● 三色配色

❶❷❺　　❶❸❻　　❶❹❼

● 四色配色

❶❷❺❽　　❶❸❻❽　　❶❹❼❽

● 五色配色

❶❷❸❹❺

❶❷❻❼❽

❶❸❺❻❼

意象介绍

舒适指的是轻松愉快而安逸。筱缕蓝给人一种静谧湖面的感觉，搭配低明度的蓝色使画面更加安适。

筱缕蓝
75-15-20-0
1-163-193

絮托蓝
100-60-30-0
0-93-140

祜淡蓝
55-15-20-0
121-180-197

臻深蓝
70-50-30-30
71-93-119

羽璐蓝
60-25-15-0
108-162-195

豆茵蓝
90-65-20-40
2-61-107

鸢莲蓝
100-90-40-40
2-34-77

煜芗蓝
80-30-20-10
0-132-169

● 双色配色

❶❷　　　❶❸　　　❶❹

● 三色配色

❶❷❺　　　❶❸❻　　　❶❹❼

● 四色配色

❶❷❺❽　　　❶❸❻❽　　　❶❹❼❽

● 五色配色

❶❷❸❹❺　　　❶❷❻❼❽　　　❶❸❺❻❼

意象介绍

古韵指的是淳厚古朴的味道。偲芸绿如同碧玉，搭配低纯度的绿色系使画面更加有古韵。

1 偲芸绿
85-50-70-0
37-111-94

2 余媪绿
55-0-40-0
118-197-171

3 欧曲灰
30-10-20-0
189-211-205

4 唐悦绿
35-10-45-10
168-191-147

5 泷夜绿
35-0-25-0
177-219-203

6 清灰绿
50-10-35-20
118-165-152

7 蔑却绿
55-30-50-0
130-157-134

8 丝絮绿
70-30-35-10
74-138-149

● **双色配色**

①② ①③ ①④

● **三色配色**

①②⑤ ①③⑥ ①④⑦

● **四色配色**

①②⑤⑧ ①③⑥⑧ ①④⑦⑧

● **五色配色**

①②③④⑤ ①②⑥⑦⑧ ①③⑤⑥⑦

226

陶醉

Intoxicated

意象介绍

陶醉指的是沉浸在某种境界或思想活动中。高纯度的久铜紫好似一杯香醇的葡萄酒，让人沉醉，搭配橙色使画面更加迷人。

1
久铜紫
65-90-0-30
92-32-114

2
蜂黄色
0-35-90-10
232-170-20

3
袖叉蓝
90-50-0-50
0-66-119

4
牟薇红
10-100-50-50
136-0-45

5
豆铁红
25-100-85-0
192-24-47

6
皂籽橙
0-80-80-5
227-82-48

7
沉黑紫
70-70-20-65
45-33-70

8
冠紫红
25-90-20-50
122-18-75

● 双色配色

❶❷　　　❶❸　　　❶❹

● 三色配色

❶❷❺　　　❶❸❻　　　❶❹❼

● 四色配色

❶❷❺❽　　　❶❸❻❽　　　❶❹❼❽

● 五色配色

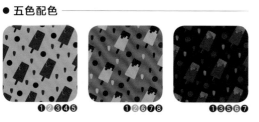

❶❷❸❹❺　　　❶❷❻❼❽　　　❶❸❺❻❼

靓丽
Flamboyant

意象介绍

靓丽指的是鲜明而美丽。低纯度的稀靓粉搭配黄色和橙色,使画面有一种少女般的青春活力。

1 稀靓粉
5-35-6-0
237-187-206

2 魔酡红
0-90-40-0
231-53-98

3 鸢绘黄
0-35-80-0
248-183-61

4 蒿亮橙
0-70-75-0
237-109-61

5 浅沁黄
0-18-70-0
253-215-92

6 火莲橙
0-80-100-0
234-85-4

7 杜珠粉
0-80-55-0
234-84-87

8 珊芸粉
0-35-20-0
246-188-184

● **双色配色**

❶❷ ❶❸ ❶❹

● **三色配色**

❶❷❺ ❶❸❻ ❶❹❼

● **四色配色**

❶❷❺❽ ❶❸❻❽ ❶❹❼❽

● **五色配色**

❶❷❸❹❺ ❶❷❻❼❽ ❶❸❺❻❼

意象介绍

清纯指的是清新而纯净。磐石绿给人清透亮眼的感觉，搭配黄色和蓝色使画面更加澄净。

磐石绿
20-0-70-0
217-227-103

光遇橙
0-32-75-0
249-189-75

沁祥蓝
45-0-6-0
144-211-236

芳愉绿
45-0-100-0
157-200-20

杏蕾紫
40-20-0-0
163-188-226

阐光黄
0-0-60-0
255-246-127

柠叶黄
5-5-90-0
249-231-0

函悦蓝
60-20-6-0
103-169-213

双色配色

①② ①③ ①④

三色配色

①②⑤ ①③ 6 ①④⑦

四色配色

①②⑤⑧ ①③ 6⑧ ①④⑦⑧

五色配色

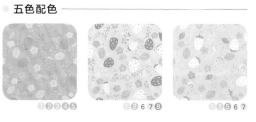

①②③④⑤ ①②⑥⑦⑧ ①③⑤⑥⑦

229

沉静
Imperturbable

意象介绍

沉静指的是沉着而冷静。浮静紫给人一种幽静的感觉，搭配低纯度的绿色和紫色，使画面更加寂静。

1 浮静紫
60-58-0-0
120-111-177

2 浅洋绿
45-10-25-5
146-191-189

3 婧灰紫
60-65-20-30
97-77-118

4 熙月灰
45-25-40-0
155-173-155

5 扇贝红
40-70-20-0
167-98-143

6 臻绿色
45-15-35-0
153-188-172

7 茛蒲紫
60-70-10-10
116-84-144

8 晨莺绿
65-35-50-0
103-142-131

● **双色配色**

❶❷　　　❶❸　　　❶❹

● **三色配色**

❶❷❺　　　❶❸❻　　　❶❹❼

● **四色配色**

❶❷❺❽　　　❶❸❻❽　　　❶❹❼❽

● **五色配色**

❶❷❸❹❺　　　❶❷❻❼❽　　　❶❸❺❻❼

意象介绍

信赖指的是信任且可以依靠的感情。低纯度的红豆灰有种厚重感，搭配低纯度的绿色和黄色，使画面更加可靠。

1 红豆灰
55-70-70-0
137-93-93

2 貂毛灰
0-0-0-50
159-160-160

3 胡桃黄
35-60-75-0
179-118-73

4 瑄橙色
5-20-40-10
227-198-151

5 冀辛绿
70-55-55-20
84-96-95

6 红砖砂
30-40-30-30
149-126-127

7 鹦雀绿
30-25-55-40
135-130-89

8 磁灰色
60-55-60-0
123-115-102

● 双色配色

❶❷

❶❸

❶❹

● 三色配色

❶❷❺

❶❸❻

❶❹❼

● 四色配色

❶❷❺❽

❶❸❻❽

❶❹❼❽

● 五色配色

❶❷❸❹❺

❶❷❻❼❽

❶❸❺❻❼

231
醇厚
Mellow

意象介绍

低明度的琅滨棕让人有种醇厚浓郁的感觉，搭配低明度的绿色和红色，使画面更加温和。

1 琅滨棕
60-80-100-40
91-50-25

2 棕榈灰
15-35-55-30
174-139-95

3 臻叶绿
90-50-70-0
0-109-94

4 唐筒橙
45-90-100-0
158-59-40

5 钛殿红
30-100-100-60
100-0-0

6 瓦灰绿
15-15-50-50
139-132-88

7 双油绿
95-70-90-45
0-53-39

8 墨绿黑
85-75-90-70
18-25-13

● 双色配色

❶❷　　　❶❸　　　❶❹

● 三色配色

❶❷❺　　　❶❸❻　　　❶❹❼

● 四色配色

❶❷❺❽　　　❶❸❻❽　　　❶❹❼❽

● 五色配色

❶❷❸❹❺　　　❶❷❻❼❽　　　❶❸❺❻❼

232

娇柔
Delicate

意象介绍

娇柔指的是娇媚而温柔。鸢艳红给人一种娇俏的感觉,搭配低明度的紫色使画面更加和谐。

1 鸢艳红
0-85-10-0
232-67-136

2 玄裳紫
85-100-0-0
72-28-135

3 金钗红
35-100-55-0
175-24-79

4 叙映紫
70-75-0-0
101-77-157

5 湘泉紫
50-100-30-10
139-20-100

6 粟紫色
70-90-0-25
88-36-120

7 株蟾红
30-100-15-0
183-0-118

8 筱襄紫
40-70-15-10
157-91-139

● 双色配色

❶❷ ❶❸ ❶❹

● 三色配色

❶❷❺ ❶❸❻ ❶❹❼

● 四色配色

❶❷❺❽ ❶❸❻❽ ❶❹❼❽

● 五色配色

❶❷❸❹❺ ❶❷❻❼❽ ❶❸❺❻❼

涵养
Cultured

意象介绍

涵养指的是修养。菥雪蓝给人一种非常温润的感觉，搭配低纯度的蓝色，使画面更加舒适。

1 菥雪蓝
65-35-0-20
82-125-177

2 函莲蓝
45-5-10-20
127-178-195

3 卷云蓝
30-0-10-0
188-226-232

4 深弯蓝
80-70-20-0
72-85-143

5 萃天蓝
35-0-0-0
173-222-248

6 羽灰紫
40-25-10-0
165-179-206

7 荆花紫
40-35-0-10
155-153-195

8 饵蓝色
55-20-10-20
104-151-181

● **双色配色**

❶❷ ❶③ ❶❹

● **三色配色**

❶❷⑤ ❶③⑥ ❶❹❼

● **四色配色**

❶❷③⑤ ❶❷❻❼ ❶③⑤⑥

● **五色配色**

❶❷③❹⑤ ❶❷❻❼❽ ❶③⑤❻❼

涵养

234

原始
Original

意象介绍

原始指的是古老的、本源的。低纯度的暗硫绿给人一种远古的感觉，搭配低明度的绿色，使画面更加神秘。

1 暗硫绿
35-0-35-60
93-117-99

2 卡其灰
0-0-0-35
191-192-192

3 廖蓝色
35-5-10-40
124-153-162

4 沉香绿
90-50-75-35
0-81-65

5 葱灰绿
40-25-60-0
169-175-118

6 苍绿色
60-35-60-0
119-145-114

7 螺蓝灰
40-20-20-10
155-175-183

8 缘茶绿
75-55-90-15
76-97-58

● **双色配色**

❶❷ ❶❸ ❶❹

● **三色配色**

❶❷❺ ❶❸❻ ❶❹❼

● **四色配色**

❶❷❺❽ ❶❸❻❽ ❶❹❼❽

● **五色配色**

❶❷❸❹❺ ❶❷❻❼❽ ❶❸❺❻❼

意象介绍

能量指的是人或物的活动能力和能发挥的作用。高纯度的珀橙色给人一种高能量感，搭配红色和绿色使画面更加有魅力。

1 珀橙色
0-80-95-5
227-82-19

2 熙晴绿
100-0-90-0
0-154-83

3 蕊黄色
0-30-100-0
250-190-0

4 褐蓝色
85-70-20-60
19-37-78

5 葡晶紫
80-100-0-0
84-27-134

6 沙倾蓝
90-70-0-0
29-80-162

7 焦芋红
25-100-100-0
192-25-32

8 甚亮粉
0-95-40-0
230-29-94

● 双色配色

❶❷　　❶❸　　❶❹

● 三色配色

❶❷❺　　❶❸❻　　❶❹❼

● 四色配色

❶❷❺❽　　❶❸❻❽　　❶❹❼❽

● 五色配色

❶❷❸❹❺　　❶❷❻❼❽　　❶❸❺❻❼

236

留恋
Nostalgia

意象介绍

留恋指的是舍不得且眷恋。昔日黄有种陈旧的感觉，搭配低明度的紫色使人怀念往事。

昔日黄
5-20-40-5
235-206-157

雾朦蓝
70-60-35-0
98-104-133

暗莹蓝
50-20-10-10
128-167-196

鼠螺紫
70-70-20-30
79-67-114

灰紫白
10-10-0-20
201-200-211

蔷蓝紫
70-60-10-20
83-89-143

笠紫色
50-40-20-0
143-147-174

枫芥紫
70-75-25-0
102-80-133

● 双色配色

❶❷

❶❸

❶❹

● 三色配色

❶❷❺

❶❸❻

❶❹❼

● 四色配色

❶❷❺❽

❶❸❻❽

❶❹❼❽

● 五色配色

❶❷❸❹❺　　❶❷❻❼❽　　❶❸❺❻❼

意象介绍

淡然指的是淡泊名利、内心豁达。翠雌绿给人明澈的感觉，搭配绿色和蓝色，使画面有种被微风拂过般的恬淡。

1 翠雌绿
55-0-45-5
116-191-157

2 碧莤绿
40-0-25-0
163-214-202

3 御呈绿
100-0-60-0
0-157-133

4 脂菁蓝
45-5-10-15
132-185-203

5 海昌色
80-30-20-5
0-136-175

6 青苹色
42-0-40-0
159-210-172

7 鲜绛蓝
95-60-0-30
0-72-139

8 瓷苣绿
55-0-70-0
124-193-109

● **双色配色**

 ❶❷
 ❶❸
 ❶❹

● **三色配色**

❶❷❺ ❶❸❻ ❶❹❼

● **四色配色**

❶❷❺❽ ❶❸❻❽ ❶❹❼❽

● **五色配色**

❶❷❸❹❺ ❶❷❻❼❽ ❶❸❺❻❼

238

玄妙
Abstruse

意象介绍

玄妙指的是奇妙深奥、难以捉摸。沫紫色给人一种深奥的感觉，搭配蓝色和粉色使画面显得更加高深莫测。

1 沫紫色
60-80-0-0
125-70-152

2 亮漓蓝
100-0-0-0
0-160-233

3 槿粉红
0-80-5-0
233-82-147

4 岩彩蓝
100-75-0-0
0-71-157

5 素紫红
35-100-0-0
174-0-130

6 甘丽紫
70-85-0-20
90-48-129

7 蓉诱红
0-100-0-0
228-0-127

8 灯泡黄
0-5-90-0
255-235-0

● 双色配色

❶❷ ❶❸ ❶❹

● 三色配色

❶❷❺ ❶❸❻ ❶❹❼

● 四色配色

❶❷❺❽ ❶❸❻❽ ❶❹❼❽

● 五色配色

❶❷❸❹❺ ❶❷❻❼❽ ❶❸❺❻❼

意象介绍

舒畅指的是开朗快乐、舒适畅快。糯芸粉给人一种惬意的感觉，搭配黄色和紫色使画面更加舒畅。

1 糯芸粉
10-65-20-0
221-118-148

2 米蜜黄
0-15-40-0
253-224-165

3 淡橙灰
5-15-20-0
243-223-204

4 悻紫灰
20-40-5-10
195-157-186

5 暮春粉
0-30-15-0
247-199-198

6 琳黄色
5-35-50-0
239-183-130

7 果馥红
5-75-35-30
180-74-93

8 鞠禄紫
35-45-10-20
154-128-160

● **双色配色**

 ❶❷ ❶❸ ❶❹

● **三色配色**

❶❷❺ ❶❸❻ ❶❹❼

● **四色配色**

❶❷❺❽ ❶❸❻❽ ❶❹❼❽

● **五色配色**

 ❶❷❸❹❺ ❶❷❻❼❽ ❶❸❺❻❼

240 结实 Sturdy

意象介绍

结实指的是身体健壮、坚固耐用。低明度的砖红褐给人一种沉着的感觉，搭配绿色和黄色使画面更加坚实。

1 砖红褐
40-80-70-35
127-56-52

2 晖光黄
5-5-35-0
247-239-184

3 红豆酱
35-65-45-20
154-94-99

4 嫩茄紫
70-50-10-0
90-119-175

5 立秀绿
60-25-45-20
97-139-127

6 古柏绿
0-0-20-20
221-218-190

7 荒絮绿
55-15-45-0
125-178-152

8 绿蟹灰
30-15-35-10
179-189-163

● 双色配色

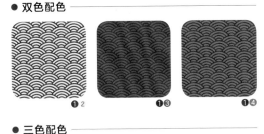

❶2 ❶❸ ❶❹

● 三色配色

❶2❺ ❶❸❻ ❶❹❼

● 四色配色

❶2❺❽ ❶❸❻❽ ❶❹❼❽

● 五色配色

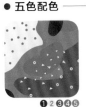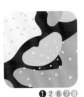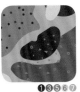

❶2❸❹❺ ❶2❻❼❽ ❶❸❺❻❼

10

第 10 章
大自然配色

大自然是顶级配色师，平静的海面、
茂密的森林、纯净的冰川……让人陶
醉在色彩丰富的风景里。本章以大自
然为主题，配色风格清新自然，给人
平静感。

241
湖畔秋色

湖畔的一簇簇红叶仿佛正在燃烧，铺天盖地的红宛若华美而柔软的绸缎，在庄重的褐色衬托下显得格外耀眼，整个搭配呈现出秋日的风光。

| □ 简洁 | ■ 活力 | ■ 成熟 | ■ 稳重 |

1 浅玫瑰棕
25-40-30-0
199-163-161

2 赭朱砂
35-70-65-5
173-96-81

3 火焰红
0-90-95-0
232-56-23

4 秋日绿
60-60-85-15
114-96-58

5 哥特红
45-90-100-20
138-49-31

6 金菊蟹黄
0-45-60-0
244-164-102

7 丝绸黑
80-80-70-50
46-40-46

8 巴洛克紫
65-70-50-10
107-84-100

● 双色配色

❶❷　　❶❸　　❶❹

● 三色配色

❶❷❺　　❶❸❻　　❶❹❼

● 四色配色

❶❷❺❽　　❶❸❻❽　　❶❹❼❽

● 五色配色

❶❷❸❹❺　　❶❷❻❼❽　　❶❸❺❻❼

242
湖面阳光

清澈的湖水在阳光的照耀下波光粼粼，湖面上停留着几只小鸭子，湖边一排排绿树，树枝上垂下几盏可爱的灯。

| ■ 希望 | ■ 青春 | ■ 积极 | ■ 浓郁 |

1 向日葵黄
0-35-90-0
248-182-22

2 蝴蝶兰
10-10-5-0
233-230-235

3 稻花香
5-10-35-0
245-230-180

4 深苔绿色
70-55-90-10
93-103-59

5 浅翠竹绿
35-20-70-0
182-185-99

6 收音机棕
55-75-100-25
115-69-32

7 酸橙绿
60-30-100-0
120-150-46

8 黑玉色
75-65-90-35
65-69-43

● **双色配色**

❶2　　❶3　　❶4

● **三色配色**

❶2❺　　❶3❻　　❶4❼

● **四色配色**

❶2❺❽　　❶3❻❽　　❶4❼❽

● **五色配色**

❶2❸❹❺　　❶2❻❼❽　　❶3❺❻❼

243
雪山湖泊

皑皑雪山下碧蓝色的湖泊仿佛被蓝天浸染过，湖面的波光如玻璃般透明。在蓝色的基调上加入黄棕色，画面变得沉稳和亲切。

澄清	严谨	古朴	冷静

烟白色
10-6-7-0
234-236-236

晚塘月色
28-4-3-0
192-223-242

礁石蓝
57-0-13-0
104-198-221

姜糖奶茶
10-32-53-0
231-185-126

黑巧克力
63-62-66-22
101-88-77

布斯托蓝
87-57-33-2
28-100-138

苦巧克力
67-88-84-61
57-22-22

胡桃色
40-59-78-8
161-112-66

● 双色配色

①②　①③　①④

● 三色配色

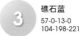

①②⑤　①③⑥　①④⑦

● 四色配色

①②⑤⑧　①③⑥⑧　①④⑦⑧

● 五色配色

①②③④⑤　①②⑥⑦⑧　①③⑤⑥⑦

244
日落归鸟

归鸟盘旋于海面，艳丽的晚霞像是打翻了的颜料。画面整体以黄橙色为主，色彩明暗对比较强，增强了画面的表现力。

灿烂　优雅　端庄　高雅

1 萱草色
1-29-66-0
248-195-99

2 火烧云橙
0-59-70-0
239-134-75

3 肯尼亚红
25-58-57-0
198-127-102

4 矿物红
42-58-56-4
161-117-102

5 火星红
39-82-97-7
164-73-37

6 软糖棕色
59-67-64-20
111-82-77

7 黑茶色
64-97-98-63
60-4-5

8 初夏枇杷
9-45-53-0
229-161-117

● 双色配色

①② ①③ ①④

● 三色配色

①②⑤ ①③⑥ ①④⑦

● 四色配色

①②⑤⑧ ①③⑥⑧ ①④⑦⑧

● 五色配色

①②③④⑤ ①②⑥⑦⑧ ①③⑤⑥⑦

245
雪域高山

巍峨的雪山高耸入云，大面积的白色与土黄色搭配，给人明朗利落的感觉，同时突出了山体的陡峭与雄伟。

簡約　　干净　　品质　　干练

1 法国蓝
45-26-7-0
152-175-209

2 青花瓷
80-46-2-0
38-119-187

3 绛石粉
26-32-33-0
198-176-163

4 紫灰蜻蜓
23-18-12-0
204-204-212

5 越橘蓝
81-72-54-16
65-73-91

6 枇杷茶
36-53-66-0
177-131-92

7 含羞紫灰
11-9-8-0
232-230-231

8 砖青色
61-41-19-0
112-138-173

● 双色配色

❶❷　　❶❸　　❶❹

● 三色配色

❶❷❺　　❶❸❻　　❶❹❼

● 四色配色

❶❷❺❽　　❶❸❻❽　　❶❹❼❽

● 五色配色

❶❷❸❹❺　　❶❷❻❼❽　　❶❸❺❻❼

246
初雪日出

初雪过后迎来了清晨的第一缕阳光，在冬日里温暖而美好，大面积的浅灰白与红紫色搭配，给冬日的苍白冷清增添了平静和安定。

素雅　　高贵　　温柔　　雅致

雪山白
4-2-0-0
246-249-252

通草紫
30-50-26-0
188-141-156

淡紫色
34-26-5-0
179-183-213

乌檀蓝紫
82-78-47-11
67-68-99

粉紫丁香
14-33-10-0
222-185-202

薄雾兰花
69-56-17-0
97-110-160

木槿花紫
51-40-0-0
138-146-200

初雪天空
27-8-0-0
194-218-242

● **双色配色**

①② ①③ ①④

● **三色配色**

①②⑤ ①③⑥ ①④⑦

● **四色配色**

①②⑤⑧ ①③⑥⑧ ①④⑦⑧

● **五色配色**

①②③④⑤ ①②⑥⑦⑧ ①③⑤⑥⑦

247
晨曦灯塔

黎明下的灯塔静静矗立在海边，迎接着清晨的到来，安静而美好。紫色调与橙黄色调搭配，使画面柔和，呈现出梦幻的朝霞景象。

■ 甜美　■ 虚幻　■ 饱满　■ 神秘

1 梦幻紫
33-39-0-0
181-161-204

2 葡萄柚粉
5-53-38-0
233-147-135

3 薄雾玫瑰
6-30-20-0
237-195-189

4 薰衣草紫
58-60-0-0
125-109-175

5 活力橙
0-68-65-0
237-113-79

6 暗板岩蓝
87-92-45-12
60-48-93

7 皇室蓝
81-71-16-0
69-83-146

8 蟠桃浅橙
4-35-37-0
240-185-154

● 双色配色

❶❷

❶❸

❶❹

● 三色配色

❶❷❺

❶❸❻

❶❹❼

● 四色配色

❶❷❺❽

❶❸❻❽

❶❹❼❽

● 五色配色

❶❷❸❹❺

❶❷❻❼❽

❶❸❺❻❼

248
旭日初升

地平线上太阳升起，阳光逐渐洒满整个大地，迎来美好的一天。从大面积的蓝色过渡到明亮的暖色调，使画面富有朝气。

朝气　　洒脱　　品位　　坚定

鱼肚白
0-5-10-0
254-246-234

2 浅橘色
0-30-33-0
248-197-167

3 珊瑚火橙
0-60-69-0
240-132-76

4 彗星蓝
63-18-1-0
90-169-221

5 蓝色妖姬
89-46-1-0
0-113-187

6 黛蓝
87-75-41-24
43-62-96

7 岩板蓝
70-56-34-3
95-108-136

8 勃艮第红
34-84-100-35
135-51-16

● **双色配色**

①② ①③ ①④

● **三色配色**

①②⑤ ①③⑥ ①④⑦

● **四色配色**

①②⑤⑧ ①③⑥⑧ ①④⑦⑧

● **五色配色**

①②③④⑤ ①②⑥⑦⑧ ①③⑤⑥⑦

249
繁星点点

深蓝色的夜空中繁星点点，犹如一颗颗闪耀着光芒的钻石。画面从大面积的深蓝色过渡到明亮的黄色，呈现出深邃的夜空。

| | 充实 | | 成熟 | | 信赖 | | 沉稳 |

木瓜黄
13-52-73-0
221-143-76

夜来香
27-17-12-0
194-202-213

比开湾蓝
80-47-38-0
53-117-140

海军藏蓝
93-70-44-7
10-78-111

芒果橙
4-46-91-0
238-159-28

浆果紫
54-68-54-7
133-92-97

淡雅紫藤
51-53-31-1
141-123-145

橡胶黑
80-72-73-45
48-53-51

● 双色配色

❶❷　❶❸　❶❹

● 三色配色

❶❷❺　❶❸❻　❶❹❼

● 四色配色

❶❷❺❽　❶❸❻❽　❶❹❼❽

● 五色配色

❶❷❸❹❺　❶❷❻❼❽　❶❸❺❻❼

250
盛夏星空

盛夏的夜晚，流星从夜空划过，打破了宁静。画面以蓝色系为主，由暗到亮，衬托出夜晚的静谧与神秘。

■ 格调　■ 质朴　■ 静寂　□ 休闲

1 钢蓝色
100-99-58-22
23-37-73

2 龙胆蓝色
96-80-25-0
13-68-129

3 浪漫之都
51-22-3-0
133-174-217

4 灰蓝色调
74-49-12-0
77-118-173

5 淡蓝清风
29-0-1-0
190-228-249

6 香盈藕粉
12-20-12-0
227-210-213

7 浪漫情调
24-33-21-0
201-177-183

8 信号蓝
82-53-25-0
47-109-153

● 双色配色

❶❷　　❶❸　　❶❹

● 三色配色

❶❷5　　❶❸6　　❶❹7

● 四色配色

❶❷5❽　　❶❸6❽　　❶❹7❽

● 五色配色

❶❷❸❹5　　❶❷❻❼❽　　❶❸5❻7

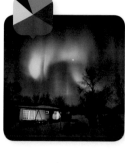

251
神秘极光

蓝绿色的极光出现在深蓝色的夜空中，充满了神秘感。深蓝色系体现了夜晚的深邃，少量的橙黄色给画面增添了安定感。

安定　　静谧　　冷静　　睿智

1 浅绿松石
51-0-22-0
128-203-206

2 浩瀚深空
95-73-35-1
0-77-123

3 浅葱色
75-15-31-0
30-162-175

4 丝绒黑
80-90-77-67
32-13-22

5 金丝带
13-42-78-0
224-162-69

6 美人蕉橙
9-76-90-0
222-94-36

7 比利时蓝
82-43-11-0
20-122-180

8 牛仔深蓝
100-91-51-13
17-50-89

● 双色配色

❶❷　　　❶❸　　　❶❹

● 三色配色

❶❷❺　　　❶❸❻　　　❶❹❼

● 四色配色

❶❷❺❽　　　❶❸❻❽　　　❶❹❼❽

● 五色配色

❶❷❸❹❺　　　❶❷❻❼❽　　　❶❸❺❻❼

252
极地梦幻

蓝色夜空中划过绚丽的极光，仿佛给夜空披上了一条条丝带。画面整体以蓝色系为主，给人静谧的感觉。蓝绿色的自然过渡增加了梦幻效果。

纯净　清爽　欢快　明朗

1 浅蓝晨雾
31-1-6-0
184-224-238

2 猎户座蓝
63-1-15-0
79-191-217

3 翡翠透绿
57-0-48-0
112-193-155

4 杜若色
82-49-3-0
36-113-182

5 露草色
71-22-8-0
58-157-206

6 藏青色
93-75-32-5
20-73-122

7 青绿色
69-7-30-0
55-177-184

8 沥青黑
96-84-67-55
1-32-45

● 双色配色

①② ①③

①④

● 三色配色

①②⑤

①③⑥

①④⑦

● 四色配色

①②⑤⑧

①③⑥⑧

①④⑦⑧

● 五色配色

①②③④⑤

①②⑥⑦⑧

①③⑤⑥⑦

253
碧海细沙

远处的大海一望无际，柔软的沙滩上留下一串
脚印，在阳光下显得闲适美好。画面整体明度
较高，浅蓝色与浅灰白的搭配呈现出干净清爽
的感觉。

温和　　轻松　　休闲　　文艺

白青色
12-0-4-0
230-244-247

2 飞燕草蓝
50-16-11-0
135-183-212

3 清凉蓝
41-5-7-0
158-208-230

4 贝壳色
9-17-21-0
234-216-200

5 蓝烟灰
58-51-38-0
126-124-138

6 蛋奶色
3-8-16-0
248-237-219

7 岩石蓝
48-27-16-0
145-170-194

8 石蓝花
62-44-28-0
114-133-158

● **双色配色**

①② 　　①③ 　　①④

● **三色配色**

①②⑤ 　　①③⑥ 　　①④⑦

● **四色配色**

①②⑤⑧ 　　①③⑥⑧ 　　①④⑦⑧

● **五色配色**

①②③④⑤ 　　①②⑥⑦⑧ 　　①③⑤⑥⑦

254
夏日沙滩

蓝蓝的天空下海水有节奏地冲刷着沙滩，呈现夏日海边独有的清凉感。大面积的蓝色系过渡到米白色，营造平静、清爽的氛围。

雅致　　柔和　　安宁　　凉爽

1	**仿锰蓝色** 57-6-0-0 102-191-237
2	**浅马赛蓝** 51-4-11-0 126-199-223
3	**北国山川** 29-5-9-0 191-221-230
4	**温莎蓝色** 76-33-0-0 35-139-205
5	**白铝灰色** 28-15-7-0 193-206-223
6	**初雪时节** 6-10-11-2 239-230-224
7	**晨间积雪** 1-3-7-0 254-250-241
8	**蓝墨茶** 71-68-71-48 61-56-50

● **双色配色**

①②

❶③

❶④

● **三色配色**

❶②⑤

❶③⑥

❶④⑦

● **四色配色**

①②⑤⑧　　❶③⑥⑧　　❶④⑦⑧

● **五色配色**

①②③④⑤

①②⑥⑦⑧

❶③⑤⑥⑦

255
云的国度

软软的云朵紧紧地挨着，挤满了整个天空。画面整体明度较高，以浅蓝色为主，强调天空的浩瀚，红色的点缀则赋予画面活力。

透明　　█ 轻柔　　█ 纯真　　█ 清爽

爱丽丝蓝
15-3-3-0
224-238-246

祖母宝石
45-2-5-0
143-208-237

挪威蓝
40-7-3-0
162-207-235

云天蓝
22-4-3-0
208-230-244

山樱花
2-7-5-0
251-242-240

绀青灰
69-60-28-10
93-97-134

白葡萄酒
0-2-2-2
252-250-249

苏打蓝
58-6-9-0
102-190-222

● **双色配色**

1 ② 　　　　1 ③ 　　　　1 4

● **三色配色**

1 ② 5 　　　　1 ③ ⑥ 　　　　1 4 ⑦

● **四色配色**

1 ② 5 ⑧ 　　　　1 ③ ⑥ ⑧ 　　　　1 4 ⑦ ⑧

● **五色配色**

1 ② ③ 4 5 　　　　1 ② ⑥ ⑦ ⑧ 　　　　1 ③ 5 ⑥ ⑦

256
天空之梦

紫色的云占据了整个天空，就像一场奇妙的梦境。明亮的浅蓝色与迷人的紫色搭配，呈现出绚丽夺目的景象。

■ 温柔　　■ 恬静　　■ 优雅　　■ 高贵

1 晨雾蓝
20-11-0-0
211-220-240

2 白藤色
14-19-0-0
223-211-232

3 藤紫色
41-40-0-0
162-153-201

4 兰花粉
16-45-0-0
214-159-198

5 铃铛花蓝
55-52-0-0
130-123-185

6 绀桔梗
80-69-6-0
69-84-158

7 大花蕙兰
0-13-8-0
252-233-229

8 葡萄红
73-85-33-18
86-53-102

● 双色配色

 1 2　　 1 3　　 1 4

● 三色配色

 1 2 5　　 1 3 6　　 1 4 7

● 四色配色

 1 2 5 8　　 1 3 6 8　　 1 4 7 8

● 五色配色

 1 2 3 4 5　　 1 2 6 7 8　　 1 3 5 6 7

257
轻柔海风

蓝灰色的天空与蔚蓝的大海给人深邃冷静的感觉，与暖色系的橙黄色搭配增强了对比效果，使画面舒畅又开阔。

宁静　忧郁　冷静　幽深

天湖蓝
27-0-4-0
196-230-243

绿洲蓝
67-33-23-0
89-145-174

深裸粉
8-37-48-0
233-178-132

浅土蓝
80-54-52-7
58-102-110

佛罗蓝
65-26-25-0
95-156-177

冷灰棕
53-60-65-7
134-106-88

尼斯湖蓝
97-71-48-15
0-72-100

土赭色
93-87-86-77
4-4-5

● **双色配色**

①② 　①③ 　①④

● **三色配色**

①②⑤ 　①③⑥ 　①④⑦

● **四色配色**

①②⑤⑧ 　①③⑥⑧ 　①④⑦⑧

● **五色配色**

①②③④⑤ 　①②⑥⑦⑧ 　①③⑤⑥⑦

258
浪花滔滔

翻腾的浪花仿佛在嬉戏打闹，大面积的浅蓝色和白色搭配，给人干净、清爽的感觉，不同明度的蓝色点缀强调了画面，也增强了画面的稳定感。

清新　　平和　　轻快　　舒适

1 港湾浅蓝
31-10-0-0
184-211-238

2 矢车菊蓝
60-29-2-0
107-156-209

3 水晶灰蓝
41-23-13-0
162-182-204

4 泡沫蓝
15-2-3-0
224-240-246

5 碧水色
58-4-21-0
106-192-204

6 午后蓝
53-12-7-0
124-188-222

7 琉璃深蓝
91-51-25-2
0-107-152

8 绿宝石色
74-6-31-0
0-173-183

● 双色配色

①② 　　①③ 　　①④

● 三色配色

①②⑤ 　　①③⑥ 　　①④⑦

● 四色配色

①②⑤⑧ 　　①③⑥⑧ 　　①④⑦⑧

● 五色配色

①②③④⑤ 　　①②⑥⑦⑧ 　　①③⑤⑥⑦

259
驼铃悠扬

一支骆驼的队伍缓缓行进在沙漠中，传来一串悠扬的驼铃声。黄色调的画面给人平和与安定的感觉，少量的深红色点缀使画面更有深意。

	阳光		炎热		开朗		热情

1 浅橘黄
5-45-72-0
236-161-79

2 酱橙色
32-62-84-1
184-114-57

3 南瓜橙红
15-70-71-2
212-104-71

4 土著黄绿
34-31-97-0
184-166-27

5 木莓红
38-98-100-11
160-32-33

6 骆驼色
22-60-85-0
204-123-53

7 棕暮色
60-68-79-28
101-75-55

8 透亮蜂蜜
0-22-49-0
251-210-141

● **双色配色**

 ❶❷　　 ❶❸　　 ❶❹

● **三色配色**

 ❶❷❺　　 ❶❸❻　　 ❶❹❼

● **四色配色**

 ❶❷❺❽　　 ❶❸❻❽　　 ❶❹❼❽

● **五色配色**

 ❶❷❸❹❺　　 ❶❷❻❼❽　　 ❶❸❺❻❼

260
热情沙漠

金黄的沙砾犹如一团团燃烧的火焰，铺天盖地地蔓延，尽情地展示着自己的热情。画面以黄色为主，色调过渡自然，画面平静、安定。

| 淡雅 | 饱满 | 温暖 | 灿烂 |

粉茶色
0-8-12-0
254-241-227

孔雀粉
0-15-15-0
252-228-214

风滚草色
12-39-47-0
225-171-132

珊瑚金色
20-59-71-0
207-127-77

暮色珊瑚
21-51-59-0
206-141-102

意式汤面
31-73-99-8
176-90-29

赤铜色
42-91-100-38
120-35-19

圣诞红
38-85-100-21
148-58-28

● 双色配色

①② ①③ ①④

● 三色配色

①②⑤ ①③⑥ ①④⑦

● 四色配色

①②⑤⑧ ①③⑥⑧ ①④⑦⑧

● 五色配色

①②③④⑤ ①②⑥⑦⑧ ①③⑤⑥⑦

热情沙漠

261
山涧流水

叶子红透了的树木矗立在流水两旁。大面积的褐色背景中的橙红色缓和了冷淡的基调，与白色形成对比，赋予画面活泼明朗的感觉。

■ 澄清　■ 华丽　■ 富丽　■ 古典

1 辣豆棕
42-74-95-17
147-79-37

2 瓦红
30-91-100-0
185-56-33

3 深棕色
51-99-99-42
103-16-19

4 深褐棕色
70-85-89-64
50-22-16

5 燃烧橙
26-72-98-2
192-97-29

6 秋日卡其
54-52-97-4
136-119-46

7 蜜糖醇棕
67-74-98-51
67-47-21

8 晨雾色
23-16-18-0
206-207-204

● 双色配色

❶❷　❶❸　❶❹

● 三色配色

❶❷❺　❶❸❻　❶❹❼

● 四色配色

❶❷❺❽　❶❸❻❽　❶❹❼❽

● 五色配色

❶❷❸❹❺　❶❷❻❼❽　❶❸❺❻❼

262
溪流银瀑

万千溪流汇聚而成瀑布，浩浩荡荡地倾泻而下，溅起巨大的水花。在浅褐色的背景中，浅灰白与蓝色搭配呈现出动感十足的效果。

| 都市 | 现代 | 睿智 | 理智 |

1 勿忘草色
44-8-5-0
150-202-230

2 萨克斯蓝
76-37-25-0
54-134-167

3 月影灰
48-39-19-0
148-151-177

4 冰山蓝
58-18-12-0
110-174-207

5 浅海昌蓝
57-30-8-0
119-158-201

6 鼠尾草蓝
74-53-25-0
81-112-153

7 午夜深蓝
89-80-54-28
38-54-78

8 漆黑
84-81-81-68
24-22-21

● 双色配色

①② ①③ ①④

● 三色配色

①②⑤ ①③⑥ ①④⑦

● 四色配色

①②⑤⑧ ①③⑥⑧ ①④⑦⑧

● 五色配色

①②③④⑤ ①②⑥⑦⑧ ①③⑤⑥⑦

263
晶莹晨露

深秋的早晨，树枝上还挂着一颗颗晶莹剔透的露珠。浅灰色调中的黄色增强了画面的平静稳定感。

| | 安静 | | 安稳 | | 高雅 | | 古典 |

1 白金银灰
16-13-12-0
219-219-219

2 牡蛎灰
44-33-38-0
159-161-152

3 可涅酒橙
23-52-79-0
203-138-67

4 胡桃深棕
58-75-87-32
102-63-42

5 辣椒粉红
31-75-100-2
185-90-30

6 奶茶栗棕
52-84-95-27
118-55-34

7 巧克力奶
27-39-44-0
196-162-138

8 伦勃朗棕
60-82-100-56
73-35-12

● 双色配色

①② ①③ ①④

● 三色配色

①②⑤ ①③⑥ ①④⑦

● 四色配色

①②⑤⑧ ①③⑥⑧ ①④⑦⑧

● 五色配色

①②③④⑤ ①②⑥⑦⑧ ①③⑤⑥⑦

264
草原骏马

骏马正自在地吃着青草，远处低矮的灌木密密麻麻，绿色布满画面，小面积的深绿与浅绿形成对比，使画面整体富有生命力。

安宁　　素雅　　惬意　　沉静

冰川灰
22-13-17-0
208-213-210

水嫩新绿
29-6-50-0
194-213-148

沙拉绿
56-18-71-0
125-170-101

古典青
76-46-55-11
68-111-108

蕉叶绿
72-56-69-28
75-87-72

温暖金
41-43-85-1
167-144-63

松花绿
80-38-93-20
44-110-56

枯叶浅绿
36-24-45-0
176-181-147

● 双色配色

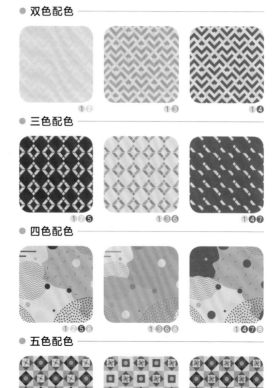

①② ①③ ①④

● 三色配色

①②⑤ ①③⑥ ①④⑦

● 四色配色

①②⑤⑧ ①③⑥⑧ ①④⑦⑧

● 五色配色

①②③④⑤ ①②⑥⑦⑧ ①③⑤⑥⑦

265
丰收季节

在宽阔的平原上，大片金灿灿的麦田营造出丰收的喜悦氛围，与远处绿色的树林相衬，显得温暖惬意。

🟩 收获 🟫 成熟 🟨 柔和 ⬛ 厚重

1 嫩芽黄
0-7-57-0
255-235-132

2 金麦黄色
13-35-96-0
226-174-0

3 红砖墙色
16-58-90-0
214-129-40

4 月亮黄绿
35-30-92-0
182-168-45

5 豆蔻绿
43-21-87-0
164-176-62

6 翠鸟绿
82-60-87-26
52-80-55

7 赤红色
29-72-100-24
159-80-19

8 紫葡萄黑
65-92-96-62
59-15-10

● **双色配色**

 1②
 1③
 1④

● **三色配色**

 1②⑤
 1③⑥
 1④⑦

● **四色配色**

 1②⑤⑧
 1③⑥⑧
 1④⑦⑧

● **五色配色**

 1②③④⑤
 1②⑥⑦⑧
 1③⑤⑥⑦

266
高粱成熟

黄绿色的枝叶布满画面，饱满的红棕色高粱粒仿佛就要破壳而出，掩不住丰收的喜悦。

■ 质朴　■ 兴起　■ 坚实　■ 内敛

1 自然粉饼
4-27-50-0
244-199-135

2 石黄色
13-39-78-0
225-168-70

3 黄绿褐色
38-38-87-0
174-153-60

4 赤土色
36-74-100-0
177-92-33

5 红壳
49-64-100-0
151-106-40

6 桦茶色
50-74-100-33
115-66-25

7 地砖灰
53-52-80-0
140-123-74

8 墨石绿
71-64-100-33
77-73-34

● 双色配色

❶❷　　❶❸　　❶❹

● 三色配色

❶❷❺　　❶❸❻　　❶❹❼

● 四色配色

❶❷❺❽　　❶❸❻❽　　❶❹❼❽

● 五色配色

❶❷❸❹❺　　❶❷❻❼❽　　❶❸❺❻❼

267
秋叶飘扬

明亮的暖黄色落叶与褐绿色台阶搭配，明暗对比强烈，赋予画面秋日的慵懒与温馨。

■ 安心　■ 质朴　■ 暖阳　■ 丰收

1 柠檬糖黄
15-10-76-0
227-216-82

2 花蕊黄
14-32-93-0
225-179-21

3 柿子亮橙
15-55-95-0
217-135-23

4 纯枫叶红
23-85-97-0
198-70-32

5 嫩橄榄色
47-34-100-0
155-153-35

6 普洱茶
67-67-100-36
82-68-31

7 酒心巧红
51-96-100-32
114-30-26

8 纯黑咖啡
68-78-100-56
61-38-15

● 双色配色

❶❷　　❶❸　　❶❹

● 三色配色

❶❷❺　　❶❸❻　　❶❹❼

● 四色配色

❶❷❺❽　　❶❸❻❽　　❶❹❼❽

● 五色配色

❶❷❸❹❺　　❶❷❻❼❽　　❶❸❺❻❼

268
原野青青

一望无际的原野碧绿青翠，让人忍不住想多呼吸几口新鲜的空气。画面以绿色系为主，整体呈现出大自然的生机勃勃。

纯净	平静
生动	明朗

1 淡蜻蜓蓝
30-15-6-0
187-203-224

2 海天蓝白
16-4-5-0
220-234-240

3 茶白青色
19-2-24-0
215-232-207

4 黄瓜新绿
66-22-91-3
96-154-66

5 雨林森绿
82-35-90-32
27-101-53

6 石灰色
53-31-35-1
134-158-159

7 椰林绿
91-51-85-62
0-53-32

8 豌豆荚青
57-19-49-0
120-170-143

● 双色配色

①2 ①3 ①4

● 三色配色

①2❺ ①3❻ ①4❼

● 四色配色

①2❺❽ ①3❻❽ ①4❼❽

● 五色配色

①2 3❹❺ ①2❻❼❽ ①3❺❻❼

269
雨色朦胧

窗外的雨越下越密，雨水滴在玻璃上，模糊了窗外的景色。雨天的冷清在少量的红色灯光点缀下增添了几分生机，避免了画面的单调。

| 理性 | 朴实 | 可靠 | 严肃 |

1 白铁矿灰
18-15-11-0
215-214-220

2 胭脂浅粉
0-28-29-0
248-201-176

3 青瓷灰色
54-29-33-0
130-160-163

4 深煤烟色
83-63-60-16
54-84-88

5 亮鹤顶红
19-82-77-0
204-78-58

6 墨灰色
42-24-30-0
161-178-174

7 昏暗青
71-46-47-0
89-123-128

8 深夜黑
96-79-75-60
0-31-35

● **双色配色**

 1 2
 1 3
 1 4

● **三色配色**

 1 2 5
 1 3 6
 1 4 7

● **四色配色**

 1 2 5 8
 1 3 6 8
 1 4 7 8

● **五色配色**

 1 2 3 4 5
 1 2 6 7 8
 1 3 5 6 7

270
幽静森林

在墨绿色的画面中，少量的橙红色衬托出秋日的风光，绯红的叶子打破了画面的宁静，使画面格外耀眼。

■ 幽深　■ 蓬勃　■ 幻想　■ 宁静

香槟浅黄
5-1-44-0
249-244-167

2 暖秋黄
20-41-71-0
211-161-86

3 纯绛红
21-86-100-0
201-68-27

4 瓷黄绿
22-17-43-0
210-204-157

5 芥末黄绿
64-49-88-4
112-120-63

6 森林沉绿
76-67-99-41
58-62-31

浅白绿
8-5-15-0
239-240-223

8 魅影黑
80-82-93-66
32-23-13

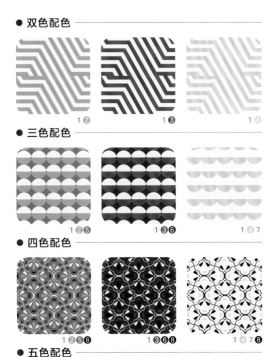

● 双色配色

1②　1③　1④

● 三色配色

1②⑤　1③⑥　1④7

● 四色配色

1②⑤⑧　1③⑥⑧　1④7⑧

● 五色配色

1②③④⑤　1②⑥7⑧　1③⑤⑥7

271
花的梦境

在偏蓝紫色的背景中，紫色与淡粉色相衬，透出几分浪漫气息，营造出梦幻与神秘感，令人向往。

■ 梦幻　　■ 惬意　　■ 精灵　　■ 稀有

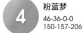

铁线莲色
7-15-0-0
239-225-239

清新浅蓝
30-13-5-0
188-208-228

朦蔚蓝
58-39-0-0
119-144-200

粉蓝梦
46-36-0-0
150-157-206

姜糖黄绿
17-16-82-0
221-204-63

兰花桃色
24-53-0-0
198-139-187

深锦葵红
30-72-15-0
186-96-146

神秘鸢紫
79-78-11-0
79-72-144

● 双色配色

1 2　　　1 3　　　1 4

● 三色配色

1 2 5　　　1 3 6　　　1 4 7

● 四色配色

1 2 5 8　　　1 3 6 8　　　1 4 7 8

● 五色配色

1 2 3 4 5　　　1 2 6 7 8　　　1 3 5 6 7

272
茂林绿丘

灌木丛分布在丘陵的各个角落，生机盎然。大面积的绿色给人清新自然的感觉，局部偏黄的色调丰富了画面。

干净　　自然　　健康　　纯粹

1 苔藓绿
38-8-74-0
175-200-95

2 仙人掌绿
58-29-40-0
120-157-151

3 精灵绿
34-11-29-0
180-204-187

4 矿物绿
68-38-55-1
95-136-120

5 浮萍绿
64-17-90-0
102-163-69

6 山葵色
33-11-49-0
186-204-147

7 粉末蓝
16-7-0-0
221-231-245

8 鳄梨绿
82-55-96-34
44-79-42

● 双色配色

❶❷　　　❶❸　　　❶❹

● 三色配色

❶❷❺　　　❶❸❻　　　❶❹❼

● 四色配色

❶❷❺❽　　　❶❸❻❽　　　❶❹❼❽

● 五色配色

❶❷❸❹❺　　　❶❷❻❼❽　　　❶❸❺❻❼

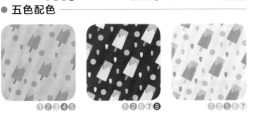

273
秋日白桦

画面中，白桦树错落有致地生长着，一眼望去，黄色的叶子与枝干相衬，给人整齐划一和干净利落的感觉。

素净　安稳　秋色　和谐

1 雪灰色
16-13-11-0
221-219-222

2 岩石灰
35-28-33-0
178-176-166

3 工业灰
64-58-51-7
110-104-108

4 杏黄灰色
14-34-53-0
223-179-125

5 风吹麦浪
19-36-73-0
214-171-84

6 土琮黄
37-61-89-2
174-114-51

7 甘栗色
60-76-70-28
102-64-61

8 深抹茶绿
66-55-81-15
98-101-66

● 双色配色

①②　①③　①④

● 三色配色

①②⑤　①③⑥　①④⑦

● 四色配色

①②⑤⑧　①③⑥⑧　①④⑦⑧

● 五色配色

①②③④⑤　①②⑥⑦⑧　①③⑤⑥⑦

274
白露为霜

干枯的草上凝结着一簇簇白霜，仿佛裹上了一件棉袄。深绿与白色搭配，给人冬季的寒冷感觉，少量的红色点缀营造出几分节日的气氛。

平和　　舒适　　宁静　　稳重

1 浅霜蓝
35-7-15-0
177-211-216

2 精华绿
72-35-44-0
77-138-140

3 叶脉蓝青
56-21-31-0
122-170-173

4 春花浅橙
2-18-23-0
248-220-196

5 薄荷冰蓝
22-3-10-0
208-230-232

6 木炭黑
82-71-71-41
46-57-56

7 青石板灰
75-59-55-7
80-98-103

8 草莓糖霜
0-62-52-0
238-128-104

● 双色配色

 ❶❷
 ❶❸
 ❶4

● 三色配色

 ❶❷5
 ❶❸❻
 ❶4❼

● 四色配色

 ❶❷5❽
 ❶❸❻❽
 ❶4❼❽

● 五色配色

 ❶❷❸4 5
 ❶❷❻❼❽
 ❶❸5❻❼

275
风吹麦浪

在以浅蓝灰为背景的冷色调画面中，青黄色系之间的明暗搭配衬托出小麦逐渐成熟的状态。

■ 丰收　　■ 务实　　■ 品格　　■ 远方

亮蓝白
3-2-0-0
250-251-253

2 浅霾蓝
30-17-0-0
187-201-231

3 乌云灰
30-26-33-0
190-183-168

4 麦芽橙白
4-16-34-0
246-220-176

5 浅麦绿
20-22-62-0
213-194-113

6 麦黄绿
25-48-91-0
199-144-43

7 枯叶橙黄
31-64-100-0
187-112-28

8 干叶绿色
60-47-100-2
123-124-46

● **双色配色**

①② 　　①③ 　　①④

● **三色配色**

①②⑤ 　　①③⑥ 　　①④⑦

● **四色配色**

①②⑤⑧ 　　①③⑥⑧ 　　①④⑦⑧

● **五色配色**

①②③④⑤ 　　①②⑥⑦⑧ 　　①③⑤⑥⑦

276
麦田守望

黄色的暖阳与嫩绿色的麦穗搭配，整体色调过渡自然，呈现出平静柔和的氛围。

悠长　温暖　真诚　乐天

晨光
11-9-63-0
236-223-117

暮光黄
11-23-73-0
232-198-86

瓷光灰
34-27-25-0
181-181-181

藤青黄
28-29-93-0
198-174-38

金晨黄
17-44-95-0
216-156-23

晨曦绿
60-34-100-0
121-144-46

小麦绿
79-55-100-15
65-96-49

绿沉松
90-67-100-52
13-50-26

● 双色配色

①② 　①③ 　①④

● 三色配色

①②⑤ 　①③⑥ 　①④⑦

● 四色配色

①②⑤⑧ 　①③⑥⑧ 　①④⑦⑧

● 五色配色

①②③④⑤ 　①②⑥⑦⑧ 　①③⑤⑥⑦

277
斑驳树干

在蓝灰色的背景中，明度较高的灰白色与少量的橙黄色搭配，避免了画面过于冷清，使画面稳定舒适。

朦胧　素雅　单纯　冷静

浅莲灰
11-10-13-0
233-228-220

雾霾尘灰
44-35-33-0
158-159-160

湖泊亮蓝
46-8-12-0
145-199-218

浅灰蟹蓝
63-32-32-0
106-149-161

浅灰媚茶
28-19-38-0
195-196-165

浅土棕色
47-48-56-1
152-133-111

面包焦黄
40-61-100-3
168-112-33

墨鱼棕
55-64-63-13
125-94-85

● 双色配色

 ① ②
 ① ③
 ① ④

● 三色配色

 ① ② ⑤
 ① ③ ⑥
 ① ④ ⑦

● 四色配色

 ① ② ⑤ ⑧
 ① ③ ⑥ ⑧
 ① ④ ⑦ ⑧

● 五色配色

 ① ② ③ ④ ⑤
 ① ② ⑥ ⑦ ⑧
 ① ③ ⑤ ⑥ ⑦

278
含苞待放

在深绿色的背景中，深玫红色的叶子与明黄色的花搭配，使画面具有稳重感，同时又富有生机。

■ 安稳　■ 幽雅　■ 华美　■ 质朴

1　亮蛋黄
20-29-75-0
213-182-81

2　土黄尘
37-58-99-4
172-117-32

3　土桃红
40-63-42-0
168-111-121

4　绯玫瑰
47-89-60-17
137-51-72

5　酒紫红
59-86-61-35
97-45-61

6　羽衣甘绿
63-45-71-2
113-128-90

7　烟灰绿墨
81-54-71-25
49-88-74

8　墨水黑绿
89-66-80-51
16-53-43

● 双色配色

①②　　①③　　①④

● 三色配色

①②⑤　　①③⑥　　①④⑦

● 四色配色

①②⑤⑧　　①③⑥⑧　　①④⑦⑧

● 五色配色

①②③④⑤　　①②⑥⑦⑧　　①③⑤⑥⑦

279
丝竹清韵

大面积的嫩绿色使画面具有通透感，与小面积的翠绿色搭配，则使画面稳定。

| ■ 柔和 | ■ 质朴 | □ 自然 | □ 安心 |

西林雪山
3-2-2-0
250-250-250

雨后春笋
48-5-99-0
149-192-33

浅殷黄
7-0-76-0
246-238-79

夏日阳绿
32-0-88-0
191-214-53

繁盛枝叶
65-31-99-2
104-144-50

成熟青柠
78-57-100-58
35-55-19

竹叶青烟
76-41-98-19
65-110-48

马卡浅绿
13-0-31-0
230-239-194

● 双色配色

①② ①③ ①④

● 三色配色

①②⑤ ①③❻ ①④❼

● 四色配色

①②⑤⑧ ①③❻⑧ ①④❼⑧

● 五色配色

①②③④⑤ ①②❻❼⑧ ①③❺❻❼

280
清晨枯叶

深绿色系使画面具有镇静稳重的感觉，与橙黄搭配形成强烈的冷暖对比，赋予画面开放感和稳定感。

■ 舒适　■ 成长　■ 暖阳　■ 淡泊

1	灰晨雾	17-17-15-0 218-211-209
2	清新绿纤	35-18-74-0 181-188-92
3	西蓝花青	66-42-97-2 105-128-53
4	深水草色	80-41-86-15 49-112-67
5	森墨绿色	90-62-75-33 14-71-62
6	岩石棕灰	70-68-85-38 73-64-44
7	棕毛橙色	41-75-92-5 162-85-45
8	夕阳红烨	40-92-96-7 162-51-38

● 双色配色

①② ①③ ①④

● 三色配色

①②⑤ ①③⑥ ①④⑦

● 四色配色

①②⑤⑧ ①③⑥⑧ ①④⑦⑧

● 五色配色

①②③④⑤ ①②⑥⑦⑧ ①③⑤⑥⑦

281
飞花蝴蝶

淡雅的蝴蝶隐藏在鲜艳的花朵间，被花朵衬托得清新脱俗。深绿灰色的背景展现出温和含蓄的美感。

■ 自然　■ 艳丽　■ 开朗　■ 典雅

1 香槟浅粉
6-10-11-0
242-233-227

2 果冻甜橙
0-34-67-0
248-185-92

3 可可红豆
17-64-72-0
211-118-72

4 棕色针织
28-45-67-0
194-149-93

5 粉色浴缸
9-22-19-0
233-207-199

6 云雀之舞
60-42-49-0
119-136-127

7 纽约粉橘
4-84-88-0
227-76-37

8 半暖时光
29-67-78-1
189-106-64

● **双色配色**

1❷　　1❸　　1❹

● **三色配色**

1❷❺　　1❸❻　　1❹❼

● **四色配色**

1❷❺❽　　1❸❻❽　　1❹❼❽

● **五色配色**

1❷❸❹❺　　1❷❻❼❽　　1❸❺❻❼

282
蓝带翠鸟

颜色艳丽、体型小巧的翠鸟十分美丽。蓝色与少量的橙黄色搭配，呈现出艳丽醒目的效果，使人眼前一亮。

■ 朦胧　■ 舒适　■ 纯真　■ 热情

1 早春三月
27-22-82-0
199-188-68

2 银杏之舞
4-28-59-0
243-196-115

3 果冻阳光
0-59-92-0
240-134-22

4 海风徐徐
55-1-12-0
110-199-222

5 珊本蓝
85-37-38-0
0-127-147

6 棕苦色
53-65-70-12
131-93-75

7 藤琉璃蓝
93-58-23-0
0-98-150

8 黑蓝皮革
98-78-69-54
0-38-46

● 双色配色

❶❷　　❶❸　　❶❹

● 三色配色

❶❷❺　　❶❸❻　　❶❹❼

● 四色配色

❶❷❺❽　　❶❸❻❽　　❶❹❼❽

● 五色配色

❶❷❸❹❺　　❶❷❻❼❽　　❶❸❺❻❼

283
深海水母

在深蓝色的海洋中，橙黄色的水母明亮通透，如金子般闪耀着夺目的光芒，让画面富有感染力。蓝色与橙黄色搭配，冷暖对比强烈，衬托了生命的活力。

■ 理性　■ 浓重　■ 醒目　□ 明朗

1 玉见松绿
70-20-30-0
70-160-174

2 塞纳河蓝
84-52-31-0
33-109-146

3 夏日暴雨
100-90-39-3
16-54-107

4 冰菊物语
6-0-45-0
246-243-164

5 香蕉橙汁
5-27-73-0
242-196-84

6 水润红橙
6-68-78-0
229-113-59

7 诱惑血橙
32-85-83-3
179-68-53

8 名画紫
79-100-48-28
70-27-74

● 双色配色

❶❷　❶❸　❶

● 三色配色

❶❷❺　❶❸❻　❶ ❼

● 四色配色

❶❷❺❽　❶❸❻❽　❶ ❼❽

● 五色配色

❶❷❸ ❺　❶❷❻❼❽　❶❸❺❻❼

284
海底精灵

一群水母照亮了黑暗的海洋，使人感到光明与安心。深蓝色与浅蓝色搭配，明暗对比强烈，展现神秘深邃的特点。

■ 严谨　■ 冷清　■ 安静　□ 透亮

1 天蝎蓝黑
100-100-61-54
9-16-45

2 漂浮蓝屿
94-69-17-0
0-83-147

3 夏威夷蓝
69-40-7-0
87-134-188

4 海上蓝花
33-19-0-0
180-196-229

5 清水蓝
17-6-0-0
218-231-246

6 雪环灰
22-16-13-0
208-210-214

7 刚果黄绿
54-61-99-22
120-92-35

8 格兰卡其
33-28-58-0
186-176-120

● 双色配色

❶❷

❶❸

❶❹

● 三色配色

❶❷5　　❶❸6　　❶❹❼

● 四色配色

❶❷5❽　　❶❸6❽　　❶❹❼❽

● 五色配色

❶❷❸❹5　　❶❷6❼❽　　❶❸5❻❼

285
万里长城

画面以绿色与褐色为主色调，表现出大自然的生命力，红色树叶的点缀使城墙更加突出。

灿烂　　古朴　　绚丽　　田园

1 黄绿水晶
14-22-96-0
227-195-0

2 诗人棕
24-35-38-0
202-173-152

3 钏钗紫灰
57-62-49-18
115-92-99

4 粉衣素裹
22-22-13-0
206-199-208

5 秋日漫步
28-60-96-0
192-120-34

6 落基山棕
57-57-83-29
105-89-52

7 粗晶皂绿
80-65-98-57
36-48-20

8 西班牙红
33-82-95-9
170-72-36

● 双色配色

①②

①③

①④

● 三色配色

①②⑤

①③⑥

①④⑦

● 四色配色

①②⑤⑧

①③⑥⑧

①④⑦⑧

● 五色配色

①②③④⑤

①②⑥⑦⑧

①③⑤⑥⑦

286
蓝色海岸

五渔村是五个依山傍海的小村庄，在这里可以俯瞰地中海的北岸。大面积的暖色奠定了画面温暖舒适的基调，海洋的深蓝色平衡了画面的整体色调。

■ 温暖　■ 丰硕　■ 浓重　■ 热烈

柠檬薄纱
3-7-16-0
249-239-219

灰秋麒麟
7-20-36-0
239-211-169

古金色
32-45-97-0
188-146-30

日常暖橘
6-75-95-0
226-95-23

蛋白石蓝
98-56-48-14
0-90-110

釉底瓷红
37-95-98-20
150-36-30

酸甜柠檬
7-14-89-0
243-215-28

末路蓝花
96-68-25-0
0-84-138

● **双色配色**

1 2　　1 3　　1 4

● **三色配色**

1 2 5　　1 3 6　　1 4 7

● **四色配色**

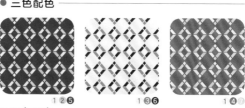

1 2 5 8　　1 3 6 8　　1 4 7 8

● **五色配色**

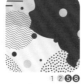

1 2 3 4 5　　1 2 6 7 8　　1 3 5 6 7

蓝色海岸

287
粉霞天空

圣托里尼是由一群火山组成的岛环。画面以粉色系色调为主，在鳞次栉比的房屋中加入丰富的颜色以突出细节，烘托浪漫梦幻的氛围。

梦幻　　甜蜜　　圣洁　　舒畅

番木瓜
0-10-0-0
252-239-245

灯笼海棠
0-38-0-0
245-185-211

大丽花黄
2-43-100-0
243-165-0

珊瑚奥汀
2-64-55-0
235-124-99

海洋之心
84-57-0-0
38-101-176

江边映日
1-28-21-0
247-202-190

荧光亮粉
4-64-2-0
230-124-172

马鞭草紫
47-67-38-0
153-100-122

● **双色配色**

①②

①③

①④

● **三色配色**

①②⑤

①③⑥

①④⑦

● **四色配色**

①②⑤⑧

①③⑥⑧

①④⑦⑧

● **五色配色**

①②③④⑤

①②⑥⑦⑧

①③⑤⑥⑦

288
茫茫白雪

色彩鲜艳的房屋分布在稀疏的树木间，大面积的白色和纯度较低的浅蓝色表现了冰雪寒冷之感，零星的暖色丰富了画面色彩，给人温馨的感觉。

▓ 寒冷　▓ 优雅　□ 简洁　▓ 冷淡

白雪纷飞
9-3-0-0
237-244-251

2 古镇蓝河
45-18-4-0
149-187-223

3 蓝印花布
69-47-24-0
92-123-160

4 珠光烟灰
20-24-27-0
210-195-182

5 粉红国度
5-68-44-0
229-113-112

6 幽幽深谷
90-71-43-13
31-74-106

7 浅水红
12-24-14-0
227-202-205

8 竹月蓝
60-25-9-0
107-162-204

● **双色配色**

①②　①③　①④

● **三色配色**

①②⑤　①③⑥　①④⑦

● **四色配色**

①②⑤⑧　①③⑥⑧　①④⑦⑧

● **五色配色**

①②③④⑤　①②⑥⑦⑧　①③⑤⑥⑦

289
富士山下

富士山山体高耸入云，山巅白雪皑皑，放眼望
去，好似一把悬空倒挂的扇子。画面以蓝色系
为主，搭配黄色，丰富的层次给人以柔和广阔
的感觉。

灵动　　广阔　　愉快　　深邃

1 一帘幽梦
48-7-7-0
137-198-227

2 浅蟹灰
29-10-36-0
193-210-175

3 香蕉船
0-26-78-0
251-199-69

4 日落之光
0-35-64-0
247-184-100

5 桂皮黄
17-29-52-0
218-186-130

6 少梦灰
62-51-55-9
111-114-106

7 浩渺星河
71-39-0-0
76-134-199

8 月夜靛蓝
100-93-43-9
20-48-97

● **双色配色**

❶❷　　　　❶❸　　　　❶❹

● **三色配色**

❶❷❺　　　　❶❸❻　　　　❶❹❼

● **四色配色**

❶❷❺❽　　　　❶❸❻❽　　　　❶❹❼❽

● **五色配色**

❶❷❸❹❺　　　　❶❷❻❼❽　　　　❶❸❺❻❼

290
天边水色

高高低低的建筑静立在微暖的阳光下，仰望着湛蓝的天空。画面以暖色调为主，大面积的黄色搭配蓝色，呈现出恬静和安逸的舒适感。

■ 欢乐　■ 纤细　■ 安适　■ 开朗

1 蓝色星球
44-14-5-0
151-193-224

2 晚霞红日
0-49-63-0
243-155-94

3 暮色橘棕
20-60-99-0
208-124-16

4 晶透棕
45-73-100-8
152-87-36

5 松果豆沙
12-31-37-0
227-188-157

6 深古巴棕
58-59-63-5
126-108-93

7 灰湖绿
46-30-84-0
156-161-70

8 情愫蓝桥
84-46-15-0
13-117-172

● 双色配色

❶❷　　❶❸　　❶❹

● 三色配色

❶❷❺　　❶❸❻　　❶❹❼

● 四色配色

❶❷❺❽　　❶❸❻❽　　❶❹❼❽

● 五色配色

❶❷❸❹❺　　❶❷❻❼❽　　❶❸❺❻❼

291
远山红叶

秋季，古老的寺院外红枫飒爽，橙红色的枫叶搭配浅色系天空和山，高纯度和高明度的色彩给人强烈的视觉冲击。

■ 洁净　■ 美好　■ 放松　■ 轻快

原色蓝
17-1-2-0
218-239-248

2 茵梦湖
53-9-9-0
121-190-220

3 明亮正橘
0-56-65-0
240-140-86

4 绵绵蓝灰
49-7-23-0
139-197-200

5 马提尼蓝
96-54-33-6
0-98-137

6 血牙红
17-98-100-0
206-27-28

7 枫叶玫瑰
13-80-96-0
215-83-27

8 崧蓝绿石
67-18-44-0
86-163-151

● 双色配色

1❷　　1❸　　1❹

● 三色配色

1❷❺　　1❸❻　　1❹❼

● 四色配色

1❷❺❽　　1❸❻❽　　1❹❼❽

● 五色配色

1❷❸❹❺　　1❷❻❼❽　　1❸❺❻❼

292
草原斑马

斑马的身体黑白相间，塑造出经典的颜色搭配，在生活中被广泛运用。黑白相间呈现出简约的风格，与黄色搭配则给人自然稳定感。

■ 自然　■ 冷静　■ 高贵　■ 雅致

1 清甜星粉
2-15-19-0
250-226-206

2 乳蓝天空
13-0-4-0
229-244-247

3 派对橙
24-64-100-0
199-115-21

4 瓦尔登棕
45-77-100-12
146-77-35

5 蓝卡尔其
45-16-9-0
150-188-215

6 迪拜流沙
38-47-64-0
174-140-99

7 盈光棕
49-71-100-15
137-84-35

8 石油黑
79-85-82-69
31-17-17

● 双色配色

1 2　　　　1 ❸　　　　1 ❹

● 三色配色

1 2 ❺　　　　1 ❸ ❻　　　　1 ❹ ❼

● 四色配色

1 2 ❺ ❽　　　　1 ❸ ❻ ❽　　　　1 ❹ ❼ ❽

● 五色配色

1 2 ❸ ❹ ❺　　　　1 2 ❻ ❼ ❽　　　　1 ❸ ❺ ❻ ❼

Color Scheme

11

第 11 章
流行风格配色

不同的艺术风格构建出不同的基本色
调，给我们无限的色彩幻想。本章以
不同的流行风格为主题讲解配色。

293
文艺复兴

文艺复兴时期的艺术有一个显著的特点，即重视以人的价值为核心的人文主义，在风格和技法上更注重色彩的协调和自然，对于色彩的使用与搭配不拘一格。

1 金韵黄
12-24-62-0
230-197-112

2 山吹棕
40-55-88-0
169-125-55

3 星锐绿
62-46-82-3
117-125-73

4 石泉绿
74-60-88-27
73-82-51

5 幽静深棕
62-75-94-41
87-55-30

6 风吹棕叶
48-78-97-16
137-72-37

7 浓郁蓝绿
59-31-45-5
115-148-137

8 墨鱼汁黑
91-86-77-69
13-16-23

● 双色配色

①② ①③ ①④

● 三色配色

①②⑤ ①③⑥ ①④⑦

● 四色配色

①②⑤⑧ ①③⑥⑧ ①④⑦⑧

● 五色配色

①②③④⑤ ①②⑥⑦⑧ ①③⑤⑥⑦

294
巴洛克

巴洛克艺术的基本特点是打破了文艺复兴时期的严肃、含蓄和均衡的美感，崇尚豪华和气派。同时注重强烈情感的表现，作品的气氛热烈紧张，具有动人心魄的艺术效果。

1 柔嫩肤色
9-22-22-0
234-207-193

2 芳香奶酪
22-35-45-0
206-173-139

3 巴坦棕
63-73-78-34
91-63-52

4 臻蓝叶
58-36-13-0
119-148-187

5 石峰黄
10-28-55-0
232-192-123

6 南坪橙
18-44-67-0
213-157-91

7 浮空蓝
93-82-51-18
33-59-89

8 朽木棕黑
75-80-88-64
42-28-19

● 双色配色

①② ①③ ①④

● 三色配色

①②⑤ ①③⑥ ①④⑦

● 四色配色

①②⑤⑧ ①③⑥⑧ ①④⑦⑧

● 五色配色

①②③④⑤ ①②⑥⑦⑧ ①③⑤⑥⑦

295
洛可可

洛可可艺术风格是强调轻快、华丽、精致和细腻，同时兼具繁琐、纤弱、柔和的特征。洛可可风格追求轻盈纤细的秀雅美，比较精致典雅。

1 柳浪闻莺
72-50-63-4
87-113-99

2 米兰轻裸
38-63-49-0
172-112-111

3 丹皮棕
48-58-98-4
148-112-41

4 香泡浴灰
26-29-33-0
198-181-166

5 美式糖棕
51-75-88-17
131-76-47

6 庄严蓝光
85-70-64-31
44-65-71

7 夕阳粉灰
43-53-45-0
163-129-125

8 暗棕宝石
69-79-82-54
61-39-32

● 双色配色

❶❷

❶❸

❶❹

● 三色配色

❶❷❺

❶❸❻

❶❹❼

● 四色配色

❶❷❺❽

❶❸❻❽

❶❹❼❽

● 五色配色

❶❷❸❹❺

❶❷❻❼❽

❶❸❺❻❼

洛可可

296
新艺术

新艺术风格在形式上偏爱运用线条的表现功能，让线条与色彩之间产生关联、完成构图。线条、色彩与构图间的构成，表现出较强的装饰倾向，具有唯美主义、抽象的特质。

1
叶薇灰
22-30-42-0
208-182-150

2
春诺棕
55-67-69-10
129-92-77

3
亚潘棕
34-58-71-0
180-122-79

4
蕾甜粉
30-74-62-0
185-92-84

5
锡惠红
27-98-90-0
189-34-42

6
珊瑚灰绿
73-53-67-8
83-106-90

7
柚胶棕
58-69-84-23
111-78-52

8
戴萝棕
66-83-76-49
72-38-39

● 双色配色

❶❷ ❶❸ ❶❹

● 三色配色

❶❷❺ ❶❸❻ ❶❹❼

● 四色配色

❶❷❺❽ ❶❸❻❽ ❶❹❼❽

● 五色配色

❶❷❸❹❺ ❶❷❻❼❽ ❶❸❺❻❼

297
印象派

印象派把对自然清新生动的感观放到了首位，画家认真观察沐浴在光线中的自然景色，寻求并把握色彩的冷暖变化和相互作用，把变幻莫测的光色效果记录在画布上。

1 哑粉灰
25-21-26-0
201-196-185

2 坞墙蓝
45-22-20-0
152-178-192

3 摄幅蓝
72-48-29-0
83-120-151

4 离歌绿
66-47-89-5
104-119-63

5 雾中绿藤
84-59-78-27
44-81-64

6 里约绿
39-40-85-0
175-150-63

7 雅阁灰
44-35-22-0
157-159-176

8 深柏粉灰
50-62-53-1
146-108-106

● 双色配色

①② ①③ ①④

● 三色配色

①②⑤ ①③⑥ ①④⑦

● 四色配色

①②⑤⑧ ①③⑥⑧ ①④⑦⑧

● 五色配色

①②③④⑤ ①②⑥⑦⑧ ①③⑤⑥⑦

298
后印象派

后印象派反对印象派仅对于光与色的片面追求，他们同样着迷于色彩，用各具特色、情感浓烈的笔触、线条和色彩，共同展现了画面，这正是后印象主义的特点。

1 维基黄绿
21-17-83-0
214-200-62

2 马鞍绿
33-31-87-0
187-169-58

3 瞿椰棕
45-70-88-7
152-92-52

4 塔巴灰
43-36-40-0
160-156-147

5 玄武蓝灰
74-51-41-0
82-115-133

6 柳絮微绿
75-47-88-7
76-113-66

7 红鬃色
52-64-94-11
134-96-45

8 菲斯蓝
87-76-56-23
46-63-82

● 双色配色

①②

①③

①④

● 三色配色

①②⑤

①③⑥

①④⑦

● 四色配色

①②⑤⑧

①③⑥⑧

①④⑦⑧

● 五色配色

①②③④⑤

①②⑥⑦⑧

①③⑤⑥⑦

299
立体主义

立体主义追求一种几何形体的美，追求形式的排列组合所产生的美感，因此把不同视点所观察和理解的形状、形态诉诸画面，从而表现出时间的持续性。

1 宣暖粉
20-45-39-0
209-155-140

2 香蓉粉
34-67-62-0
181-106-90

3 仓那灰
30-24-26-0
189-188-183

4 冰花润蓝
59-39-34-0
120-142-154

5 琴黛蜜红
46-76-70-6
150-82-72

6 春奎粉
24-59-38-0
198-125-129

7 夜茶棕
65-75-69-29
92-64-63

8 澜宥黑
73-70-71-34
70-65-61

● 双色配色

❶❷　　　❶❸　　　❶❹

● 三色配色

❶❷❺　　　❶❸❻　　　❶❹❼

● 四色配色

❶❷❺❽　　　❶❸❻❽　　　❶❹❼❽

● 五色配色

❶❷❸❹❺　　　❶❷❻❼❽　　　❶❸❺❻❼

300
抽象主义

抽象主义通过抽象的色彩、线条、色块、画面构成来表达和叙述人性，追求独创性，并把创新作为唯一的艺术标准。

加仑黄
6-3-45-0
246-239-163

2 沉吟灰
24-34-53-0
203-172-124

3 木魅橙
17-42-45-0
214-161-133

4 发露绿
61-36-44-0
113-144-139

5 浅芳粉
36-62-44-0
177-114-118

6 傲丽红
36-93-80-2
173-51-56

7 驻玫蓝
79-64-17-0
69-94-151

8 兰海蓝
81-57-34-0
61-104-137

● **双色配色**

1 2

1 3

1 4

● **三色配色**

1 2 5

1 3 6

1 4 7

● **四色配色**

1 2 5 8

1 3 6 8

1 4 7 8

● **五色配色**

1 2 3 4 5

1 2 6 7 8

1 3 5 6 7

301
包豪斯

包豪斯的风格就是构成艺术，由几何形体以及特定的排列形式构成，摒弃了多余装饰，线条明朗，造型简洁利落，但是变化很多。

1 特根灰
14-15-28-0
226-215-187

2 斯基蓝灰
67-42-40-0
99-132-141

3 团星云红
41-84-84-5
162-69-54

4 思科黄
14-28-67-0
225-189-98

5 塔砌蓝
77-56-44-1
73-106-125

6 枯可棕
40-69-82-2
166-99-61

7 陀秋红
40-94-100-6
161-46-36

8 思礼黑
78-72-70-41
55-56-56

● 双色配色

 ❶❷

 ❶❸

 ❶❹

● 三色配色

 ❶❷❺

 ❶❸❻

 ❶❹❼

● 四色配色

 ❶❷❺❽

 ❶❸❻❽

 ❶❹❼❽

● 五色配色

 ❶❷❸❹❺

 ❶❷❻❼❽

 ❶❸❺❻❼

302
莫兰迪

莫兰迪风格在用色上没有运用大亮大暗的颜色去给人们造成视觉上的冲击，而更偏向于降低颜色的纯度，将物品的朴素特质发挥到极致，画面散发出宁静与神秘的气息。

1 雨薇灰
16-30-31-0
218-188-170

2 沙石浅棕
24-46-48-0
201-151-125

3 桂绍灰
36-47-36-0
176-143-144

4 于然绿
53-47-69-0
140-131-91

5 珏奕绿
69-51-65-4
98-115-96

6 虎晃橙
25-54-58-0
198-135-102

7 法老棕
64-67-69-21
100-80-71

8 昏葛灰
71-75-62-27
81-64-72

● 双色配色

 ①②

 ①③

 ①④

● 三色配色

 ①②⑤

 ①③⑥

 ①④⑦

● 四色配色

 ①②⑤⑧

 ①③⑥⑧

 ①④⑦⑧

● 五色配色

 ①②③④⑤

 ①②⑥⑦⑧

 ①③⑤⑥⑦

莫兰迪

303
波普风

波普风通过塑造夸张的、视觉感强的、比现实生活更典型的形象与色彩来表达写实主义。

1 春暖花开
0-22-93-0
253-206-0

2 蓝鸟色
65-24-11-0
90-160-200

3 暗红咖啡
42-100-100-10
154-30-35

4 苏尼达绿
74-0-64-0
22-176-125

5 裸橘桂芯
2-62-58-0
237-127-95

6 明亮玫红
20-85-34-0
201-68-111

7 瓷釉瓶蓝
86-52-13-0
9-108-168

8 蓝森夜
85-73-53-13
54-73-94

● 双色配色

①②

①③

①④

● 三色配色

①②⑤

①③⑥

①④⑦

● 四色配色

①②⑤⑧

①③⑥⑧

①④⑦⑧

● 五色配色

①②③④⑤

①②⑥⑦⑧

①③⑤⑥⑦

304
孟菲斯

孟菲斯风格用点、线、面等细小的几何形体做趣味的装饰设计，在配色上多用撞色，多选用明丽鲜艳的色彩，特别爱用粉红、粉绿等高明度、高纯度色调。

炫珞粉
7-84-29-0
222-71-117

曙黄色
6-16-88-0
243-212-32

孤落霞橙
13-74-78-0
216-96-58

半暖蓝
84-66-0-0
53-88-167

从南粉
2-69-16-0
233-111-148

簧草绿
40-2-57-0
168-208-135

笃麦橙
7-52-49-0
231-147-117

平流蓝
43-0-10-0
150-212-229

● 双色配色

❶❷ ❶❸ ❶❹

● 三色配色

❶❷❺ ❶❸❻ ❶❹❼

● 四色配色

❶❷❺❽ ❶❸❻❽ ❶❹❼❽

● 五色配色

❶❷❸❹❺ ❶❷❻❼❽ ❶❸❺❻❼

305
国潮风

国潮风是以中国传统文化和元素为基础，集时尚、流行等元素于一身的设计风格，是传统和现代的时尚碰撞，将东方美和西方美结合在了一起。

1 隗钻黄
15-24-52-0
223-196-133

2 茶梅橙
29-65-76-0
190-110-68

3 乾玥棕
31-51-56-0
186-137-108

4 格簧白
4-11-24-0
246-232-201

5 康玲绿
68-38-58-0
97-136-115

6 腊烟棕
51-80-84-20
127-65-49

7 燃情红橙
31-85-100-0
184-69-33

8 颓暮棕黑
63-96-98-61
63-8-7

● 双色配色

❶❷ ❶❸ ❶4

● 三色配色

❶❷❺ ❶❸❻ ❶4❼

● 四色配色

❶❷❺❽ ❶❸❻❽ ❶4❼❽

● 五色配色

❶❷❸4❺ ❶❷❻❼❽ ❶❸❺❻❼

306
波希米亚

波希米亚风格是指某游牧民族有特色的服装风格，装饰鲜艳、面料粗糙厚重，多采用红褐色、蓝色等组成的民族风图案。

1 盛夏繁星
31-21-15-0
186-192-204

2 棕色毛呢
45-58-86-0
159-117-60

3 晚秋丹枫
24-72-100-15
179-88-20

4 沉溺于酒
57-96-100-43
92-25-21

5 挚爱深红
51-95-100-9
139-46-39

6 珠光宝黑
89-84-89-74
12-13-8

7 混血棕蓝
91-50-36-0
0-109-140

8 翠羽雅青
100-82-52-24
0-54-84

● 双色配色

❶❷

❶❸

❶❹

● 三色配色

❶❷❺

❶❸❻

❶❹❼

● 四色配色

❶❷❺❽

❶❸❻❽

❶❹❼❽

● 五色配色

❶❷❸❹❺

❶❷❻❼❽

❶❸❺❻❼

307
北欧风

北欧风通常以简约、实用为主。干净素雅的房间一角，整体以明亮的白色为主，少量的绿色点缀则体现了简约大气的风格。

奶油陷阱
7-5-5-0
241-241-241

晨间薄雾
18-14-13-0
216-216-216

蛋白玉石
42-30-41-0
164-168-151

潮鸣灰绿
55-41-54-0
133-141-120

林间小路
75-59-82-25
70-84-60

约克石米黄
20-22-25-0
212-200-188

手工烘焙棕
32-43-52-0
186-151-120

李子玫瑰红
49-65-50-0
149-103-109

● 双色配色

①② ①③ ①④

● 三色配色

①②❺ ①③❻ ①④❼

● 四色配色

①②❺❽ ①③❻❽ ①④❼❽

● 五色配色

①②③④❺ ①②❻❼❽ ①③❺❻❼

308
渐变流体

渐变流体风格有很强的节奏感和审美情趣，通常采用丰富的色彩变化来增强视觉张力。

1 棉麦粉
5-27-3-0
239-203-220

2 梦曲粉
1-58-6-0
238-140-176

3 南里泉黄
7-29-57-0
237-191-119

4 漫期蓝
64-34-9-0
99-146-193

5 寿御紫
25-47-0-0
196-149-194

6 玉川绿
37-16-28-0
172-193-185

7 单娇浅紫
19-23-0-0
211-199-226

8 漫菀粉
2-50-36-0
239-155-141

● **双色配色**

①② ①③ ①④

● **三色配色**

①②⑤ ①③⑥ ①④⑦

● **四色配色**

①②⑤⑧ ①③⑥⑧ ①④⑦⑧

● **五色配色**

①②③④⑤ ①②⑥⑦⑧

①③⑤⑥⑦

309
复古风

复古风设计多以象牙白为主色调，以浅色为主、深色为辅。褐色的箱子搭配深绿色的背景，画面呈现出含蓄、怀旧的气氛。

麦野花白
1-11-16-0
252-234-216

暖水泥
34-29-33-0
181-175-164

时空恋人
24-54-65-0
201-136-91

甜甜圈棕
53-73-93-22
122-74-41

苏格兰棕
65-76-87-46
76-50-34

尼罗珊蓝
71-34-40-0
81-141-147

原始森林
80-53-68-8
60-103-89

孔雀羽蓝
85-66-64-26
44-73-76

● **双色配色**

1②　　1③　　1④

● **三色配色**

1②❺　　1③❻　　1④❼

● **四色配色**

1②❺❽　　1③❻❽　　1④❼❽

● **五色配色**

1②③④❺　　1②❻❼❽　　1③❺❻❼

310
极简风

极简风是以简单为追求的设计风格。淡黄色的桌子搭配深褐色的花瓶给人传统稳定感，瓷白色的加入则赋予画面洁白素雅的特点。

洛樱粉白
2-9-5-0
249-239-239

胭脂灰
12-14-13-0
229-220-216

石壁灰
43-36-34-0
160-157-157

鹿毛色
30-36-46-0
190-165-136

木纹家具
49-56-69-1
149-118-86

深墨玉棕
69-68-76-38
76-65-52

甜甜圈灰
54-49-48-22
115-109-105

夏布利黑
77-73-72-46
53-51-50

● 双色配色

①② ①③ ①④

● 三色配色

①②⑤ ①③⑥ ①④⑦

● 四色配色

①②⑤⑧ ①③⑥⑧ ①④⑦⑧

● 五色配色

①②③④⑤ ①②⑥⑦⑧ ①③⑤⑥⑦

311
赛博朋克

赛博朋克风格让人有一种直观的科技感，拥有五花八门的视觉冲击效果，搭配的色彩以黑、紫、绿、蓝、红为主。

1 鹤姣粉
0-70-26-0
235-109-135

2 慕斯粉灰
18-42-15-0
211-164-182

3 酱蜜亮紫
64-71-0-0
114-86-162

4 木塔红紫
30-90-0-0
183-47-140

5 皎琴红
0-94-47-0
230-36-86

6 卿吉蓝
64-34-9-0
99-146-193

7 梳棉紫
77-100-39-2
92-37-100

8 月迁深紫
82-100-61-40
55-23-56

● **双色配色**

 ❶❷

 ❶❸

 ❶❹

● **三色配色**

 ❶❷❺

 ❶❸❻

 ❶❹❼

● **四色配色**

 ❶❷❺❽

 ❶❸❻❽

 ❶❹❼❽

● **五色配色**

 ❶❷❸❹❺

 ❶❷❻❼❽

 ❶❸❺❻❼

312
故障艺术

故障艺术是通过制造和模拟故障所形成的审美活动，具有鲜明前卫的视觉表现和风格特征，如抽象、失真、变形、破碎、扭曲等，还经常用一些条纹、叠色作为辅助丰富呈现。

1 芒稻灰
27-20-23-0
197-197-191

2 瑾青绿
46-0-32-0
146-207-188

3 品暮蓝
78-44-0-0
48-123-192

4 油亮黄
20-0-82-0
218-226-67

5 普江雀粉
26-72-16-0
193-98-145

6 沁纫绿
48-4-73-0
148-196-101

7 安洼紫
49-68-19-0
147-99-147

8 宣奎蓝黑
92-88-62-44
25-35-56

● 双色配色

①② ①③ ①⑧

● 三色配色

①②⑤ ①③⑥ ①④⑦

● 四色配色

①②⑤⑧ ①③⑥⑧ ①④⑦⑧

● 五色配色

①②③④⑤ ①②⑥⑦⑧ ①③⑤⑥⑦

色彩索引
Color index

本书将收录的共 1950 种颜色以红色系、橙色系、黄色系、绿色系、蓝色系、紫色系、无色彩系分为 7 组，每组按照由浅到深的顺序进行排列。每个色彩标注了名称和页码，色彩所在的页码内有详细的 CMYK 和 RGB 数值以及配色方案，可根据个人需要进行参考。

莹星粉 P309	山茶粉 P231	杜鹃红 P46	水粉紫红 P225
鹤妃粉 P348	温柔粉 P237	玫瑰红 P44	长春花 P213
出水芙蓉 P286	西洋粉 P225	玫瑰粉 P208	池瑄花 P246
雨薇灰 P433	百合粉 P313	桃花红 P209	樱粉少女 P248
桃浆红 P248	梦妮粉 P313	繁花桃红 P219	桃红牵牛 P276
马卡龙粉 P210	温柔紫粉 P211	彩灯红 P211	瑶柱红 P264
荧光粉 P219	蜜桃粉 P211	粉玫瑰 P207	茜红色 P275
木槿粉 P240	水基粉 P342	女郎粉 P210	俏皮粉 P266
浪漫情调 P379	粉红国度 P417	西瓜红 P218	红提色 P48
粉花蕾 P287	从南粉 P435	缅甸红 P260	草莓红 P50
浅中红 P275	荧光亮粉 P416	西柚红 P313	茜草红 P54
摩奇灰 P256	普江雀粉 P443	老海红 P330	甚三红 P231
肉梅红 P274	春奎粉 P430	糅芸粉 P366	珊瑚红 P226
温婉皮粉 P264	夕阳粉灰 P426	鹤姣粉 P442	韩红花 P243
慕斯粉灰 P442	桂绍灰 P433	蓓甜粉 P427	嫣红色 P247
黄昏粉 P331	宣暖粉 P430	明亮玫红 P434	樱桃红 P239
浅梦粉 P213	浅芳粉 P431	馆桃粉 P328	酡红色 P269
一斤染红 P240	寒烟粉 P291	甜蜜粉 P326	宝石桃红 P267
蓝光粉 P267	豆沙粉 P290	素舒粉 P329	欲望红 P318
紫薇粉 P248	珠宝灰 P241	硫紫红 P331	红豆酱 P367
梦曲粉 P439	红朱鹭 P233	海棠粉 P231	红砖砂 P357
甜筒粉 P36	粉扇贝 P291	肯尼亚红 P373	矿物红 P373
葡萄柚粉 P376	土桃红 P407	香蓉粉 P430	李子玫瑰红 P438
伊甸粉 P42	米兰轻裸 P426	可可棕 P276	深柏粉灰 P428

木兰红 P331	炫珞粉 P435	瓦红 P390	毅红 P254
赤野红 P342	深锦葵红 P400	木莓红 P388	柳红色 P320
槿粉红 P365	木塔红紫 P442	釉底瓷红 P415	辣椒红 P282
鸢艳红 P359	扇贝红 P356	夕阳红烨 P409	牡丹红 P231
水霓红 P348	琮碧紫 P342	红土色 P258	戈亚红 P206
杜珠粉 P354	果馥红 P366	红樱桃派 P249	烈火红 P218
蔷薇色 P210	朱砂粉 P253	红紫枫 P329	猪肝红 P285
牡丹粉 P266	海棠红 P217	金钗红 P359	胭脂红 P276
霓虹粉 P249	玫瑰酱 P284	焦芊红 P362	胭脂褐色 P270
桃红海棠 P246	甜菜根红 P223	豆铁红 P353	荒原红 P324
皎琴红 P442	血牙红 P420	车厘子红 P247	法鲁红 P252
蓉诱红 P365	亮鹤顶红 P398	鸡冠花红 P250	牟薇红 P353
魔酡红 P354	纯绛红 P399	日落红 P270	冠紫红 P353
赦红色 P329	团星云红 P432	荷洋红 P349	哥特红 P370
甚亮粉 P362	诱惑血橙 P412	土红色 P251	匏红色 P332
长琴红 P335	西班牙红 P414	黛螺红 P329	焦棕色 P251
石榴红 P52	暗红咖啡 P434	象牙红 P269	深樱桃 P279
亮橘红 P206	火星红 P373	琴黛蜜红 P430	砖红褐 P367
火焰红 P370	摩奇红 P285	红豆灰 P357	酒心巧红 P396
株蟾红 P359	驼色沙砾 P252	酒红色 P56	深棕色 P390
素紫红 P365	绯玫瑰 P407	栗梅色 P263	酒紫红 P407
绒桃红 P289	傲丽红 P431	鹿燃红 P335	甘栗色 P402
深桃红 P207	陀秋红 P432	童鹤红 P335	栗色 P58
青莲红 P249	锡惠红 P427	圣水红 P252	茄子红 P324

丝竹红 P294	灰秋麒麟 P415	浅橘色 P377	野花橙 P318
绯夜红 P250	豆橙 P238	蟠桃浅橙 P376	花叶橙 P248
谷仓红 P282	麦芽橙白 P404	杏仁色 P62	脂漾橙 P344
荒原褐 P338	夙娇橙 P344	嫩花橙 P298	巧克力奶 P392
绯棕红 P347	琇春橙 P334	十祥锦橙 P240	风滚草色 P389
钛殿红 P358	肉甜橙 P328	玉橙色 P241	深裸粉 P386
素薰棕 P349	白煎橙 P326	沙土橙 P229	冰沙橙 P295
桑茶棕 P332	倩丽橙 P311	赤白橙 P269	朝阳橙 P287
殿棕色 P320	和煦黄 P299	斯栗橙 P281	斯里橙 P260
红鸢色 P263	饼干色 P298	浅嫣橙 P315	樱黛橙 P206
榛壳色 P253	湘色橙 P274	巷烨橙 P305	花粉橙 P217
夜茶棕 P430	亮琇黄 P279	暮光橙 P226	黎明橙 P208
	洗橙色 P288	醇香橙 P250	铃木橙 P286
	远州橙 P289	蛋奶橙 P266	肉橙灰 P290
橙色系	茵徽橙 P283	松果豆沙 P419	斯里黄 P241
柠檬薄纱 P415	蜜糖橙 P275	木魅橙 P431	杏黄灰 P233
粉茶色 P389	艾橙色 P330	沙石浅棕 P433	赦橙色 P288
蛋奶色 P382	悠久橙 P309	芳香奶酪 P425	灵气橙 P311
碧白石 P341	乡间橙 P305	杏黄灰色 P402	果冻甜橙 P410
淡橙灰 P366	裸粉色 P322	琳黄色 P366	日落之光 P418
春花浅橙 P403	淡雅橙 P287	姜糖奶茶 P372	石黄色 P395
麦野花白 P440	透亮蜂蜜 P388	瑄橙色 P357	晚霞红日 P419
清甜星粉 P421	自然粉饼 P395	媒竹橙 P289	浅松皮橙 P243
孔雀粉 P389	银杏之舞 P411	肤色 P64	飘烟橙 P311

447

璞于橙 P330	光遇橙 P355	曙色橙 P251	苔皮黄 P350
初夏枇杷 P373	金丝带 P380	明正橘 P217	派对橙 P421
粉茶橙 P313	温光黄 P350	漫菀粉 P439	暮色橘棕 P419
优格橙 P311	铅黄色 P328	笃麦橙 P435	柿婵红 P344
橙伞菇 P326	南瓜肉橙 P218	明亮正橘 P420	太阳橙 P70
肉粉色 P284	橙银杏 P318	暮色珊瑚 P389	裸橘桂芯 P434
金鱼草橙 P241	洗橙黄 P322	盏油棕 P341	珊瑚火橙 P377
奶茶色 P270	清慈橙 P340	乌木棕 P311	果粒橙 P270
赤金橙 P274	晨沙黄 P329	松棕色 P319	萱草橙 P246
芳香橙 P322	阳光橙 P243	深沙橙 P320	鲑鱼橙 P318
仓烨橙 P340	金秋橙 P247	织锦橙 P324	铭皇橙 P322
鹿鸣橙 P334	芒果橙 P378	卡特褐 P279	柑橘橙 P72
金菊蟹黄 P370	娇黄色 P349	虎晃橙 P433	郁金香橙 P226
浅橘黄 P388	乾玥棕 P436	橘黄色 P68	火烧云橙 P373
南坪橙 P425	承德棕 P319	金盏花黄 P66	珊瑚奥汀 P416
时空恋人 P440	苍橙色 P289	大丽花黄 P416	草莓糖霜 P403
罗勒橙 P215	咖啡褐 P279	木瓜黄 P378	砂栎橙 P349
果冻橙 P210	山川橙 P283	橘碧彩 P267	暖柿橙 P250
彩霞橙 P228	醉橙色 P284	小松橙 P212	笑容橙 P318
金橘色 P218	乐园橙 P239	果冻阳光 P411	杏橙色 P245
韵橙色 P281	霞粉橙 P264	柿子亮橙 P396	砂糖橘 P206
菁蒲橙 P322	暮橙粉 P311	红砖墙色 P394	赤朽橙 P335
花茜橙 P341	黄丹橙 P271	可涅酒橙 P392	活力橙 P376
柏茵橙 P344	洗朱橙 P275	亚潘棕 P427	可可红豆 P410

珊瑚金色 P389	古素棕 P347	火星橙 P334	橙褐色 P80
蒿亮橙 P354	秋叶棕 P206	旭日橙 P344	冰霜棕 P233
栗沧橙 P344	赭朱砂 P370	珀橙色 P362	土棕色 P82
南瓜橙红 P388	枯可棕 P432	皂籽橙 P353	红茶色 P84
日常暖橘 P415	瞿椰棕 P429	火莲橙 P354	亚麻棕 P258
天龙橙 P349	焦糖色 P258	朱旦橙 P349	勃艮第红 P377
水润红橙 P412	辣椒粉红 P392	蒿瑜橙 P349	圣诞红 P389
美人蕉橙 P380	赤土色 P395	纽约粉橘 P410	赤铜色 P389
晚霞橙 P218	意式汤面 P389	枫叶玫瑰 P420	风吹棕叶 P424
魅力橙 P251	棕毛橙色 P409	彩州橙 P335	腊烟棕 P436
妃橙色 P249	赤红色 P394	绯红橙 P276	甜甜圈棕 P440
奶橙色 P207	燃烧橙 P390	枫糖橙 P226	美式糖棕 P426
枇杷茶色 P270	辣豆棕 P390	布莱棕 P311	沃土褐 P329
鸭蛋黄 P332	晚秋丹枫 P437	属蜀橙 P329	挚爱深红 P437
孤落霞橙 P435	若鸢橙 P327	南瓜色 P76	奶茶栗棕 P392
半暖时光 P410	雄橙色 P320	纯枫叶红 P396	咖啡色 P266
骆驼色 P388	黛赭色 P272	唐筒橙 P358	伍炳棕 P350
茶梅橙 P436	赭石色 P268	燃情红橙 P436	收音机棕 P371
酱橙色 P388	欧曼橙 P250	塔里木色 P78	宸菘棕 P347
瑄棕色 P341	红柿橙 P74	春诺棕 P427	桦茶色 P395
胡桃黄 P357	裸橘色 P246	晶透棕 P419	柚胶棕 P427
黄土棕 P259	炫目橙 P247	瓦尔登棕 P421	塔克棕 P290
黄松叶 P263	钢合橙 P334	榴绀棕 P341	深红棕 P262
榴棕色 P338	橙桧皮 P329	赤赦棕 P338	琅滨棕 P358

449

瑜昭棕 P341	晖光黄 P367	乳褐色 P263	乳黄 P215
法老棕 P433	丽格黄 P287	芦黄 P271	鸡蛋黄 P207
胡桃深棕 P392	亮葵黄 P271	大麦黄 P239	淡奶黄 P92
沉溺于酒 P437	谷丰黄 P274	松粉黄 P277	菊花黄 P236
巴坦棕 P425	浅织黄 P264	蜡黄色 P286	晨光黄 P209
幽静深棕 P424	象牙黄 P88	薄纱黄 P281	初夏黄 P261
苏格兰棕 P440	奶油色 P90	浅秀黄 P273	嫩芽黄 P285
戴萝棕 P427	黄天鹅毛 P234	月桂黄 P315	米蜜黄 P366
颓暮棕黑 P436	香草黄 P206	稻花香 P371	幼黄色 P331
	薄卵色 P210	莲黄茵 P319	南里泉黄 P439

黄色系

鱼肚白 P377	婴儿白 P238	莞碧黄 P349	昔日黄 P363
梨花白 P209	燕麦色 P230	冰菊物语 P412	石峰黄 P425
富春纺黄 P219	鸡蛋壳 P233	小鸠黄 P221	沉吟灰 P431
格簧白 P436	奶粉黄 P228	香槟浅黄 P399	悠幽黄 P311
果肉黄 P208	黄苹果肉 P238	嫩芽黄 P394	明快黄 P298
研宵白 P344	饼干黄 P239	梨树黄 P340	谐黄色 P322
达克黄 P307	浅黄白 P237	黄杨桃 P278	帛黄 P326
清甜星粉 P421	春日黄 P245	浅觅黄 P283	肖针黄 P337
工业黄 P305	蒸蛋黄 P270	鱼肚黄 P211	阐光黄 P355
梦蕊黄 P308	蟹肚黄 P275	麦米黄 P262	桂皮黄 P418
浅乳黄 P299	月白色 P291	嫩姜黄 P303	芝士黄 P212
散光黄 P284	加仑黄 P431	莉花黄 P328	蜂蜜黄 P267
菜花白 P285	夏日黄 P298	丹东黄 P244	玉草黄 P280
	色拉黄 P268	黄秋香 P274	冰菊黄 P313

花叶黄 P228	浅杏黄 P313	芒果黄 P247	忍冬黄 P206
法式黄 P262	萱草色 P373	极光黄 P245	干麦黄 P250
浅沁黄 P354	连翘黄 P96	欧曼黄 P227	金麦色 P106
海输黄 P276	浅殷黄 P408	春暖花开 P434	金晨黄 P405
湖光黄 P271	金汤黄 P328	向日葵黄 P371	田野黄 P221
赤巧叶 P277	灯泡黄 P365	荧光黄 P98	落花生 P263
番茄黄 P290	曙黄色 P435	香蕉黄 P100	昏黄色 P254
桃黄色 P269	金发色 P108	柠檬黄 P102	樊黄色 P242
山吹黄 P264	谷黄彩 P249	果汁黄 P211	棕色针织 P410
奶酪色 P94	亮草黄 P251	琵琶黄 P249	麦黄绿 P404
吐司棕 P282	浅麦尖黄 P215	蜂黄色 P353	迪拜流沙 P421
慵懒黄 P258	樱草黄 P260	鸢绘黄 P354	黄赭石 P110
伊莫拉黄 P259	钴黄色 P318	苗黄色 P335	枇杷茶 P374
隗钻黄 P436	柠叶黄 P355	灵韵黄 P266	山吹棕 P424
虾黄色 P319	银黄色 P331	沙茶黄 P226	棕色毛呢 P437
梅辛黄 P326	酸甜柠檬 P415	菠萝蜜 P212	浮土绿 P337
暮末黄 P344	香蕉船 P418	花蕊黄 P396	干藤黄 P252
珲韵黄 P340	苏倩黄 P348	亮蛋黄 P407	选金黄 P321
思科黄 P432	辛黄色 P328	暖秋黄 P399	黄海松 P325
暮光黄 P405	绯黄色 P322	橙皮色 P245	古金色 P415
香蕉橙汁 P412	蕊黄色 P362	丝瓜花黄 P242	金丝菊 P266
风吹麦浪 P402	金麦黄色 P394	萤火虫黄 P246	土橡木黄 P262
黄槿花 P243	金韵黄 P424	日照黄 P104	唐茶褐 P278
童年黄 P285	槐黄 P242	亮橙黄 P207	絮土黄 P341

深葵黄 P327
雾棕色 P277
黄松皮 P253
深琥珀 P269
丁子黄 P332
土黛黄 P327
秋日漫步 P414
土琮黄 P402
土黄尘 P407
枯叶橙黄 P404
面包焦黄 P406
岩石棕 P293
丁子茶 P212
丹皮棕 P426
红鬃色 P429
黎棕色 P279
盈光棕 P421

绿色系

天青色 P220
斯托青 P308
白嫩青 P264
浅白绿 P399

水黄青 P273
浅青草 P278
乳青色 P296
水青色 P215
叶尖青 P221
湘灰绿 P306
芈石绿 P305
马卡浅绿 P408
浅青色 P299
茶白青色 P397
陶器绿 P310
花影绿 P305
莲梦青 P299
结霜绿 P271
白叶青 P243
淡荷色 P217
淡雅绿 P214
米绿色 P261
绿白色 P114
精灵绿 P401
浅蟹灰 P418
元庆绿 P308
诺韦绿 P308
午后绿 P314



白玉色 P280
淡荷彩 P241
黄瓜瓤 P238
豆花绿 P236
浅芽绿 P242
柔嫩绿 P267
穗绿色 P306
春绿 P243
露青色 P277
碧泉绿 P240
浅新绿 P238
茶白色 P219
冰淇淋绿 P236
奶青色 P328
璐露绿 P337
积冰青 P342
欧曲灰 P352
古柏绿 P367
晨光 P405
瓷黄绿 P399
浅灰媚茶 P406
水嫩新绿 P393
山葵色 P401
浅霞绿 P340



细雪青 P296
里海绿 P310
泷夜绿 P352
玉川绿 P439
云淡青 P292
石末绿 P306
秀场绿 P303
豆蔻青 P299
浅抹茶 P278
精灵果绿 P220
水嫩绿 P242
浅薄青 P244
碧莪绿 P364
明月绿 P306
沁水绿 P222
恺绿色 P300
甜瓜绿 P301
薄荷叶绿 P299
山吹绿 P337
巷映绿 P310
水嫩黄绿 P215
春风绿 P214
普雅绿 P317
水光绿 P261

452

茜天绿 P342	博翠绿 P342	黄光绿 P331	土青绿 P331
绸缎绿 P256	臻绿色 P356	奇异果绿 P236	芳愉绿 P355
奶黄绿 P314	枫暖绿 P303	浅黛绿 P218	果绿色 P221
青峚色 P364	青瓷绿 P280	夏日绿 P215	芳草绿 P212
石青绿 P317	卡其绿 P273	新芽绿 P212	青草绿 P215
枯叶浅绿 P393	唐悦绿 P352	摩尔绿 P214	青柠色 P219
深米绿 P314	簧草绿 P435	黄芥末 P280	苹果绿 P213
清茶色 P277	浅绿野 P221	浅麦绿 P404	雨露绿叶 P211
果油绿 P303	瑾青绿 P443	姜糖黄绿 P400	薄荷绿 P220
碧泉青 P221	春意绿 P213	黄绿水晶 P414	深霓绿 P318
奶油绿 P214	磐石绿 P355	清新绿纤 P409	菜叶绿 P297
西湖绿 P259	阳光绿 P318	早春三月 P411	沉黄绿 P278
流系绿灰 P314	田园绿 P325	维基黄绿 P429	苗绿色 P260
橘绿色 P263	柠檬糖黄 P396	盎然绿 P285	清新绿 P236
浅草绿 P227	夏日阳绿 P408	葱绿色 P242	青苹果 P245
果青绿 P296	苔藓绿 P401	青黄花菜 P297	柳绿色 P269
黄叶绿 P219	雨后春笋 P408	柳绿 P227	软青玉 P244
青干草 P296	油亮黄 P443	浅翠竹绿 P371	树影绿 P317
荷茎绿 P269	沁纫绿 P443	湾塘绿 P297	翠雌绿 P364
马卡龙绿 P212	丹冬绿 P337	水鸭绿 P281	青玉绿 P297
亮黄绿 P217	清澈绿 P328	多肉绿 P225	梦中绿 P296
新竹绿 P267	烟墨绿 P350	碧蓝绿 P220	翡翠透绿 P381
浅洋绿 P356	纤春绿 P337	浅绿松石 P380	富春绿 P296
奶盐绿 P222	浅苔藓 P278	碧水色 P387	余媪绿 P352

| | | | | | | |
|---|---|---|---|---|---|---|---|
| 沙拉绿 P393 | 飞舞绿 P301 | 绿玉薄荷 P243 | 嫩橄榄色 P396 |
| 豌豆荚青 P397 | 沁透绿 P301 | 深海绿 P244 | 深芽绿 P263 |
| 叶脉蓝青 P403 | 塘澄绿 P348 | 浓郁绿 P303 | 朱梓绿 P350 |
| 谷丰绿 P291 | 青烟绿 P261 | 浮晓绿 P310 | 古陶绿 P325 |
| 绀岩绿 P317 | 崧蓝绿石 P420 | 淞皮绿 P335 | 素黄绿 P321 |
| 巷绿色 P279 | 瓷岜绿 P364 | �情绿 P301 | 温暖金 P393 |
| 梅茶色 P273 | 钴绿色 P118 | 御呈绿 P364 | 苦茶绿 P249 |
| 奶灰绿 P310 | 天晴绿 P220 | 熙晴绿 P362 | 枯叶黄 P242 |
| 灰绿色 P116 | 冰绿色 P218 | 婆娑绿 P317 | 普洱绿 P250 |
| 霞菘绿 P340 | 祖母绿 P221 | 酸橙绿 P371 | 葵叶绿 P332 |
| 素净绿 P337 | 春绿色 P217 | 咔特绿 P337 | 苔绿色 P122 |
| 素辛绿 P340 | 绿瓷色 P214 | 菠菜绿 P242 | 鹦雀绿 P357 |
| 熙月灰 P356 | 青绿色 P381 | 翠绿色 P126 | 仪征绿 P339 |
| 清灰绿 P352 | 绿宝石色 P387 | 浮萍绿 P401 | 消灰绿 P325 |
| 绿蟹灰 P367 | 苏尼达绿 P434 | 黄瓜新绿 P397 | 于然绿 P433 |
| 荒絮绿 P367 | 馨磐绿 P300 | 翠竹绿 P217 | 瓦灰绿 P358 |
| 暮灰绿 P310 | 莼蓝色 P297 | 繁盛枝叶 P408 | 秋日卡其 P390 |
| 格兰卡其 P413 | 茜绿色 P303 | 晨曦绿 P405 | 黎铜绿 P350 |
| 葱灰绿 P361 | 品杜绿 P348 | 灰湖绿 P419 | 梅新茶 P321 |
| 豆蔻绿 P394 | 浅葱色 P380 | 土著黄绿 P388 | 梧桐灰绿 P216 |
| 月亮黄绿 P394 | 藓沉绿 P317 | 马鞍绿 P429 | 枯绿灰 P259 |
| 鸢茶色 P325 | 若竹绿 P219 | 藤青黄 P405 | 薄墨绿 P314 |
| 唐酢绿 P347 | 翡翠绿 P214 | 里约绿 P428 | 枯姜绿 P293 |
| 龙井绿 P285 | 幽静绿 P222 | 黄绿褐色 P395 | 松叶绿 P120 |

枯叶绿 P233	竹绿色 P132	千岁绿 P278	板胡棕 P350
幻漾绿灰 P310	浓绿色 P130	星锐绿 P424	地砖灰 P395
选金绿 P333	孔雀石绿 P128	绿琉璃 P269	红壳 P395
仙人掌绿 P221	老竹绿 P264	柳絮微绿 P429	刚果黄绿 P413
春树绿 P233	宝石绿 P218	橄榄绿 P124	重芽绿 P325
乌纱绿 P259	海藻绿 P214	桧绿色 P325	牵掸绿 P339
庄严绿 P257	森林绿 P217	梅竹绿 P325	鸳鸯绿 P321
潮灰绿 P256	松柏绿 P247	海松绿 P321	秋日绿 P370
蔲却绿 P352	偲芸绿 P352	山茶叶 P327	深苔绿色 P371
立秀绿 P367	岩绿灰 P292	烟灰绿墨 P407	利休绿 P321
苍绿色 P361	蓝墨绿 P333	雾中绿藤 P428	猕猴桃绿 P216
晨鸢绿 P356	星宇绿 P310	珏奕绿 P433	绿铜色 P347
仙泉绿 P401	青橄榄 P263	墨绿灰 P235	考古绿 P332
精华绿 P403	面纱绿 P212	青蟹灰 P233	昏暗绿 P253
帛坊绿 P327	西蓝花青 P409	霉绿色 P314	绿黑色 P279
昏暗青 P398	干叶绿色 P404	暗硫绿 P361	蕉叶绿 P393
矿物绿 P401	离歌绿 P428	禽羽绿灰 P268	珊瑚灰绿 P427
浓郁蓝绿 P424	芥末黄绿 P399	百香茗绿 P293	铜绿色 P134
丝絮绿 P352	羽衣甘绿 P407	素鼠绿 P273	银树绿 P279
尼罗珊蓝 P440	深水草色 P409	冀辛绿 P357	古典青 P393
发露绿 P431	竹叶青烟 P408	露楚绿 P291	浅土蓝 P386
康玲绿 P436	松花绿 P393	煎绿灰 P332	原始森林 P440
深忧绿 P316	雨林森绿 P397	柳浪闻莺 P426	臻叶绿 P358
菘露绿 P342	小麦绿 P405	缘茶绿 P361	深翠绿 P301

千岁青 P253	蓝墨茶 P383	柔嫩蓝 P227	铅丹蓝 P303
湖绿色 P136	双油绿 P358	天湖蓝 P386	氧气蓝 P260
古典绿 P235	墨绿黑 P358	叶脉蓝 P281	怡然蓝 P283
绿野仙踪 P252	沥青黑 P381	自由蓝 P299	闲淡蓝 P298
虫奥绿 P321		暮歌蓝 P317	雾霾蓝 P284
沉香绿 P361		云水岚 P238	蓬莱蓝 P257
林间小路 P438	**蓝色系**	云天蓝 P223	暮雪蓝 P237
翠鸟绿 P394	蓝白烟 P300	雪花蓝 P234	浅天蓝 P238
鳄梨绿 P401	乳蓝天空 P421	温馨蓝 P302	运河蓝 P300
椰林绿 P397	泡沫蓝 P387	极地蓝 P304	丹东蓝 P296
孔雀羽蓝 P440	原色蓝 P420	晚塘月色 P372	苏打蓝 P301
森墨绿色 P409	爱丽丝蓝 P384	北国山川 P383	透亮蓝 P340
黑玉色 P371	云天蓝 P384	浅觅蓝 P228	卷云蓝 P360
落基山棕 P414	清水蓝 P413	丝絮浅蓝 P224	琉白蓝 P345
深抹茶绿 P402	海天蓝白 P397	雪莲蓝 P222	萃天蓝 P360
石泉绿 P424	薄荷冰蓝 P403	初雪天空 P375	祖母宝石 P384
蜜糖醇棕 P390	透明蓝 P288	淡蓝清风 P379	清凉蓝 P382
普洱茶 P396	粉末蓝 P401	白铝灰色 P383	素纤蓝 P237
墨石绿 P395	青阳蓝 P298	清新浅蓝 P400	挪威蓝 P384
成熟青柠 P408	浅蓝晨雾 P381	港湾浅蓝 P387	浅霜蓝 P403
粗晶皂绿 P414	大洋蓝 P208	淡蜻蜓蓝 P397	鹿草蓝 P316
绿沉松 P405	海玉蓝 P302	夜来香 P378	城市蓝 P306
森林沉绿 P399	晨雾蓝 P385	水晶灰蓝 P387	蓝桂色 P300
墨水黑绿 P407	香草蓝 P209	水草蓝 P333	平流蓝 P435

春蓝灰 P232	蕙馨蓝 P301	云霓蓝 P304	蓝涟漪 P261
海上蓝花 P413	洗台蓝 P308	玛丽蓝 P220	绅士灰 P257
浅霾蓝 P404	清波蓝 P315	薄荷蓝 P224	湖滨蓝 P241
湖泊亮蓝 P406	安卡蓝 P308	雨滴蓝 P208	巴罗蓝 P286
勿忘草色 P391	礁石蓝 P372	云朵蓝 P222	玻璃蓝 P309
沁祥蓝 P355	樱星蓝 P306	勿忘草蓝 P227	慕斯蓝 P304
浅水蓝 P345	水蓝色 P140	蜻蜓蓝 P223	茵星蓝 P309
爽冰蓝 P336	飞燕草蓝 P382	清凉蓝天 P244	函悦蓝 P355
浅马赛蓝 P383	午后蓝 P387	奇遇蓝 P255	羽璐蓝 P351
风度蓝 P307	海风徐徐 P411	函莲蓝 P360	彗星蓝 P377
幻彩蓝 P224	仿锰蓝色 P383	脂菁蓝 P364	冰山蓝 P391
冰蓝色 P210	苏打蓝 P384	菇淡蓝 P351	浅海昌蓝 P391
清凉蓝 P226	猎户座蓝 P381	松柏蓝灰 P323	漫期蓝 P439
马赛蓝 P239	天蓝色 P214	羽灰紫 P360	竹月蓝 P417
苏打蓝 P244	锰蓝色 P222	岩石蓝 P382	蓝鸟色 P434
软蓝色 P297	水色 P222	法国蓝 P374	臻蓝叶 P425
钻石冰蓝 P280	水洗蓝 P224	浪漫之都 P379	露殿蓝 P345
空谷蓝 P300	花浅蓝 P323	坞墙蓝 P428	晴野蓝 P239
茵梦湖 P420	毅燕蓝 P345	因浅蓝 P346	午后蓝 P281
绵绵蓝灰 P420	莫蓝灰 P317	冰蓝灰 P272	矢车菊蓝 P387
一帘幽梦 P48	冰莓蓝 P282	胡姬蓝 P267	千见松绿 P412
蓝色星球 P419	石英蓝 P283	寒雨蓝 P312	佛罗蓝 P386
古镇蓝河 P417	黄昏蓝 P257	螺蓝灰 P361	露草蓝 P227
蓝卡尔其 P421	冰露蓝 P236	海蓝灰 P235	新桥蓝 P226

尼罗蓝 P225	月影灰 P391	芭比蓝 P307	荆棘灰 P287
千草蓝 P254	盏蓝色 P330	蔚蓝色 P146	普罗灰 P338
活力蓝 P260	箱雪蓝 P360	韵透蓝 P345	竹青灰 P316
锦衣蓝 P304	砖青色 P274	彗星蓝 P244	鼠尾草蓝 P391
深锰蓝 P280	菁灰蓝 P346	石青蓝 P224	摄幅蓝 P428
锦绣蓝 P297	石蓝花 P382	蓝印花布 P417	玄武蓝灰 P429
绿松石蓝 P144	青瓷灰色 P398	情愫蓝桥 P419	青花蓝 P282
青苔蓝 P301	浅灰蟹蓝 P406	瓷釉瓶蓝 P434	混血棕蓝 P437
夜曲蓝 P307	冰花润蓝 P430	海洋之心 P416	兰海蓝 P431
海上蓝 P300	鹊蓝灰 P243	杜若色 P381	塔砌蓝 P432
祥云蓝 P336	冰原蓝 P235	嫩茄紫 P367	岩板蓝 P377
亮漓蓝 P365	岩石蓝 P142	沙青色 P312	马提尼蓝 P420
露草色 P381	珊本蓝 P411	浩淼星河 P418	琉璃深蓝 P387
温莎蓝色 P383	深蓝缥 P277	品暮蓝 P443	塞纳河蓝 P412
筱缕蓝 P351	箸本蓝 P316	蓝色妖姬 P377	信号蓝 P379
夏威夷蓝 P413	蓝露草 P257	比利时蓝 P380	布斯托蓝 P372
卿吉蓝 P442	煜梦蓝 P351	景泰蓝 P374	海蓝色 P150
绿洲蓝 P386	孔雀蓝 P148	灰蓝色调 P379	比开湾蓝 P378
海昌色 P364	萨克斯蓝 P391	驻玫蓝 P431	玛莎蓝 P254
饵蓝色 P360	靛蓝色 P223	蓝灰缎 P208	青金色 P152
暗莹蓝 P363	湖蓝 P222	迷欧蓝 P346	深海峡蓝 P297
廖蓝色 P361	海天色 P224	苍蓝灰 P323	雾喷蓝 P312
豆蓝色 P323	幻想蓝 P255	斯基蓝灰 P432	海岩蓝 P304
照世蓝 P336	童年蓝 P283	欧美蓝 P282	夜竹蓝 P335

458

道奇蓝 P209	絮托蓝 P351	黑橡蓝 P308	午夜深蓝 P391
可丽蓝 P315	鲜绛蓝 P364	魔宇蓝 P312	黛蓝 P377
正青色 P223	龙胆蓝色 P379	钴蓝色 P255	浮空蓝 P425
颜料蓝 P154	深鸢蓝 P360	深海昌蓝 P323	菲斯蓝 P429
杜若蓝 P280	袖叉蓝 P353	蛋白石蓝 P415	藻井蓝 P216
温莎蓝 P251	藏青色 P381	午夜蓝 P158	越橘蓝 P374
皇室蓝 P376	夏日暴雨 P412	尼斯湖蓝 P386	庄严蓝光 P426
半暖蓝 P435	普鲁士蓝 P156	海军藏蓝 P378	翠羽雅青 P437
漂浮蓝屿 P413	石楠灰 P316	幽幽深谷 P417	璃夜蓝 P345
藤琉璃蓝 P411	臻深蓝 P351	月夜靛蓝 P418	馨香深蓝 P255
末路蓝花 P415	庚萃蓝 P346	墨水蓝 P250	寒夜蓝 P256
岩彩蓝 P365	雾朦蓝 P363	静夜蓝 P251	鸢莲蓝 P351
沙倾蓝 P362	紫绀 P230	新警蓝 P261	褐蓝色 P362
群青 P227	乌金蓝 P336	伽罗蓝 P330	牛仔深蓝 P380
赛船蓝 P244	黎玄蓝 P333	豆茵蓝 P351	深邃蓝 P252
深绒蓝 P254	革烨蓝 P316	深鳄蓝 P333	藏蓝黑 P333
青花瓷 P255	海神蓝 P257	海底蓝 P160	鬓蓝色 P324
契木蓝 P257	深煤烟色 P398	宇宙蓝 P251	深卯蓝 P338
石磨蓝 P308	海蓝色 P206	海军蓝 P162	绀蓝黑 P323
桑染蓝 P333	琉璃蓝 P254	静夜深蓝 P270	钢蓝色 P379
崇傲蓝 P335	龙胆蓝 P257	群星蓝 P282	宣奎蓝黑 P443
静思蓝 P345	深夜蓝 P207	庄严蓝 P316	天蝎蓝黑 P413
浩瀚深空 P380	瓷釉蓝 P256	焉知蓝 P338	黑蓝皮革 P411
喏玄蓝 P345	沙青蓝 P272	蓝森夜 P434	

459

紫色系

雪山白 P211	元紫色 P307	桃珍珠 P239	櫻紫色 P240
浅紫素纤 P213	青紫色 P229	叶子紫 P208	蔓藤紫 P237
青紫灰 P275	波斯菊紫 P315	木槿紫 P228	藤紫色 P229
忧伤紫 P300	柔软紫 P237	兰花粉 P385	郁金香紫 P302
织浅紫 P296	萨基紫 P298	兰花桃色 P400	迷雾紫 P315
涅浅紫 P305	浅紫莲 P288	玉兰紫 P223	紫皂灰 P319
灰泥紫 P305	柔软紫 P265	古代紫 P232	通草紫 P375
萃紫色 P323	蝶舞紫 P281	晨雾紫 P284	藤紫灰 P319
铁线莲色 P400	奶提紫 P239	夜曲蓝 P272	陌路紫 P312
白藤色 P385	可捏紫 P302	水粉紫 P271	荻花紫 P229
单娇浅紫 P439	青紫色 P248	紫丁香 P166	绣球紫 P231
醇香紫 P302	蔷薇紫 P302	海淞紫 P334	紫菀 P228
粉衣素裹 P414	杏蕾紫 P355	烟廖紫 P343	浅茄紫 P240
松粉紫 P336	浅紫藤 P170	菁紫色 P275	寿御紫 P439
通透紫 P220	水貂紫 P288	悻紫灰 P366	裹柳紫 P334
葛霜紫 P274	斑比诺蓝 P213	针织紫 P286	皂紫色 P309
元粉色 P319	石板紫 P289	碧玉紫 P323	可洋紫 P348
日不落紫 P302	薄紫 P228	白藤紫 P210	紫芽蕾 P224
浅紫莲 P231	波斯紫 P245	梦幻紫 P376	蓓蕾紫 P255
云岭紫 P309	紫绒花 P209	闪蝶紫 P230	瓷釉紫 P307
淡紫色 P375	希尔紫 P302	欧薄荷 P168	黛西紫 P304
灰紫白 P363	果粉紫 P238	精灵紫 P287	柔静紫 P315
	浅米紫 P326	宁静紫 P248	雅阁灰 P428
	香影紫 P304	紫薯色 P236	海索灰 P241

汝紫色 P336	丁紫色 P326	鲜蓝紫 P267	蔷蓝紫 P363
媪清紫 P343	鼠紫色 P240	浮静紫 P356	绀桔梗 P385
粉蓝梦 P400	半紫色 P229	薰衣草紫 P376	枫芥紫 P363
藤紫色 P385	奇遇紫 P284	叙映紫 P359	莀蒲紫 P356
木槿花紫 P375	铃铛花蓝 P385	酱蜜亮紫 P442	荷金紫 P334
荆花紫 P360	布利紫 P309	沫紫色 P365	梅帛紫 P348
朦蔚蓝 P400	烟紫色 P176	紫露色 P255	婧灰紫 P356
铁线莲紫 P223	鞠禄紫 P366	神秘紫 P231	钏钗紫灰 P414
蓝紫色 P288	虹膜紫 P228	筱襄紫 P359	巴洛克紫 P370
笠紫色 P363	永固浅紫 P213	马鞭草紫 P416	浆果紫 P378
醇桦紫 P316	鸢尾花 P174	紫晶色 P281	紫茄色 P182
紫锦葵 P172	蝴蝶花 P178	绀青灰 P384	幻影紫 P294
波兰紫 P248	红碧紫 P274	郁金紫 P265	甘丽紫 P365
藕紫色 P245	明斯克紫 P261	紫砂色 P230	梳棉紫 P442
兰花色 P209	夜童紫 P330	果皮紫 P285	萄晶紫 P362
夏夜蓝 P312	深毛紫 P275	湖碧紫 P343	粟紫色 P359
爱兰紫 P294	魅影紫 P309	月牙紫 P312	极光紫 P184
淡雅紫藤 P378	紫桔梗 P248	紫罗兰 P180	久铜紫 P353
通草紫 P230	星河紫 P210	蝶恋花紫 P211	紫棠色 P247
灰暗紫 P265	栗紫色 P327	黛螺紫 P249	菖蒲紫 P229
雅粉灰 P256	薄雾兰花 P375	气球紫 P246	湘泉紫 P359
尚雅紫 P343	未来紫 P307	紫色妖姬 P224	宫廷紫 P262
珊瑚紫 P315	暗谷紫 P330	神秘鸢紫 P400	巫紫红 P266
安洼紫 P443	夑蓝紫 P343	炫彩紫 P289	香水草紫 P229

461

夜曲紫		白金银灰	冰川灰
P304		P392	P393
佩斯利紫		香槟浅粉	晨雾色
P223		P410	P390
芦蒲紫	瓷光灰	沙土白	隐珠灰
P343	P405	P322	P339
紫涛戈	奶油陷阱	银狐灰	紫灰蜻蜓
P312	P438	P343	P374
露茶紫	西林雪山	贝色	约克米黄
P334	P408	P192	P438
葡萄紫	亮蓝白	蒙白色	芦苇黄
P186	P404	P295	P295
古典紫	白雪纷飞	朦晔灰	慧心灰
P253	P417	P346	P270
幽静紫	白葡萄酒	白铁矿灰	青霜灰
P255	P384	P398	P230
玄裳紫	雪山白	雪环灰	浅米绿
P359	P375	P413	P268
葡萄红	絮白色	晨间薄雾	砂灰色
P385	P234	P438	P295
鼠螺紫	灯芯白	胭脂灰	藕粉灰
P363	P306	P441	P294
茜紫色	晨间积雪	灰晨雾	晨间白
P327	P383	P409	P292
乌檀蓝紫	烟白色	古董白	米灰色
P375	P372	P258	P276
闪电紫	棒棒灰	蜡白色	雪花膏
P252	P306	P259	P225
铁绀紫	印象灰	丰润白	月光灰
P254	P303	P287	P234
紫水晶	雪白色	白玫瑰	柔静蓝
P188	P299	P260	P265
暗板岩蓝	松露白	青豆白	可丽灰
P376	P307	P280	P235
幽灵紫	蝴蝶兰	甘石白	浅山葵绿
P294	P371	P272	P234
芸滨紫	鸭卵灰	贝壳色	波斯白绿
P348	P232	P382	P265
名画紫	含羞紫灰	绯白色	海滩色
P412	P374	P290	P293
月迁深紫	白盐色	庞贝白	绸缎灰
P442	P293	P286	P234
沉黑紫	初雪时节	白胡椒	素坊灰
P353	P383	P237	P339
	白青色	浅莲灰	卡其灰
	P382	P406	P361
	雪灰色	珠光烟灰	特根灰
	P402	P417	P432

无色彩系

仓那灰 P430	哑粉灰 P428	朗姆灰 P262	塔巴灰 P429
香泡浴灰 P426	暖水泥 P440	深铜色 P265	石壁灰 P441
盛夏繁星 P437	约克灰 P295	棕咖灰 P268	水泥灰 P265
稀灰色 P291	狼毛灰 P265	衣橱棕 P292	暖风灰 P235
灰尘色 P286	斯里灰 P216	白橡棕 P272	毛发灰 P235
茶汤色 P277	布朗尼灰 P216	栗仁色 P290	珍珠灰 P196
蕙兰灰 P232	旷谷灰 P225	布朗尼棕 P295	土橄榄色 P251
驼绒灰 P258	葛褐色 P277	叶薇灰 P427	花影灰 P259
黄琇灰 P230	花灰叶 P327	烘焙棕 P438	陶土棕 P338
清浅灰 P254	浅玫瑰棕 P370	成熟棕 P293	棕榈灰 P358
绛石粉 P374	蛋白玉石 P438	丝絮褐 P293	沉沙棕 P339
薄雾灰 P216	墨灰色 P398	象灰色 P314	梅雨棕 P292
绿豆灰 P232	牡蛎灰 P392	绒毛灰 P320	纸棕色 P295
硅藻灰 P282	黎雀灰 P347	幼鹿棕 P233	深阆灰 P291
雾霾灰 P288	兴牧棕 P339	部落灰 P268	浅土棕色 P406
岩石灰 P402	绛鸢灰 P347	流灰蓝 P268	木纹家具 P441
芒稻灰 P443	鹿毛色 P441	貂毛灰 P357	玛雅灰 P252
诗人棕 P414	裸绒灰 P294	雪土灰 P346	陶土黄 P253
麦田棕 P271	胡桃灰 P230	石灰色 P397	土巷色 P324
浅宛褐 P273	黛西灰 P232	草蓝灰 P333	岩脂棕 P339
鼹鼠棕 P292	神谷灰 P294	露桦灰 P343	崔辛棕 P341
暖灰色 P268	鸠羽灰 P232	灰纽扣 P225	干草色 P258
相思灰 P320	草药棕 P271	月光银 P194	唐纳滋灰 P256
乌云灰 P404	胡桃棕 P241	雾霾尘灰 P406	暗绿灰 P232

云雀之舞 P410	板岩灰 P200	深褐棕色 P390	丝绸黑 P370
枯竹叶 P293	易宏灰 P339	紫葡萄黑 P394	混沌黑 P350
阿格斯棕 P216	雀茶棕 P295	纯黑咖啡 P396	漆黑 P391
梦魇灰 P259	绛石棕 P262	昏葛灰 P433	深夜黑 P398
帛巷棕 P347	胡桃色 P372	伦勃朗棕 P392	墨黑色 P235
百草露灰 P291	解放棕 P320	苦巧克力 P372	
傍晚灰 P314	棕烨色 P324	暗夜色 P202	
普禄灰 P346	泥土棕 P253	深墨绿 P207	
青石板灰 P403	干花色 P216	阿格斯灰 P258	
蕙叙黑 P346	栗子皮 P273	暗灰色 P324	
维也纳灰 P292	冷灰棕 P386	深瓦灰 P320	
夜南灰 P286	软糖棕色 P373	暗棕宝石 P426	
洗露灰 P338	棕苦色 P411	夏布利黑 P441	
蓝烟灰 P382	墨鱼棕 P406	朽木棕黑 P425	
红消鼠灰 P288	深铜褐 P278	墨鱼汁黑 P424	
紫铁灰 P290	棕暮色 P388	石油黑 P421	
玛丽灰 P294	深茂棕 P324	木炭黑 P403	
甜甜圈灰 P441	玄棕色 P273	思礼黑 P432	
磁灰色 P357	水草棕 P321	澜宥黑 P430	
黑巧克力 P372	泥泞棕 P256	橡胶黑 P378	
深古巴棕 P419	燕尾棕 P292	土赭色 P386	
星空灰 P198	深墨玉棕 P441	丝绒黑 P380	
工业灰 P402	岩石棕灰 P409	魅影黑 P399	
少梦灰 P418	黑茶色 P373	珠光宝黑 P437	